내 한계를
왜 남들이
결정하지?

송수권

대행사

일러두기

- 이 책은 송수한 작가의 드라마 대본 집필 형식을 최대한 따라 편집하였습니다.
- 드라마 대사는 글말이 아닌 입말임을 감안하여 한글 맞춤법과 다른 부분이라 해도 그 표현을 살렸습니다.
- 쉼표, 느낌표, 마침표 등 구두점은 대사의 뉘앙스를 표현하고자 하는 작가의 의도를 따랐습니다.
- 이 책은 작가의 최종 대본이며 방송되지 않은 부분이 포함되어 있습니다.

송수한 대본집

대행사

RHK
알에이치코리아

몰락한 명문가의 자제들이
소설가나 극작가가 될 가능성이 높다고 하는데
아쉽게도 명문가인 적도
다행스럽게도 몰락한 적도 없기에
헛된 꿈 꾸지 말고 '월급 받으면서 사람 구실하고 살자' 싶어서
대학 졸업하고 광고대행사 카피라이터로 사회생활을 시작하여
한 십여 년, 밥 벌어먹고 살다가

40살이 코앞에 와있던 어느 날 문득
'남은 인생은 이야기를 써서 먹고 살아볼까?' 하는
오래전에 푹 묵혀 두었던 생각이 들어서
한 달쯤 곰곰이 생각해 보았으나
백날 천날 고민해 봐야 답 안 나올 거 같아서
'그래, 한번 써보자'
싶어서 쓰기 시작했는데

어떻게 공모전에도 당선되고
또 어떻게 편성도 받고
또 또 어떻게 캐스팅도 하고
또 또 또 어떻게 온에어까지 하게 되어
이렇게 극본집 작가의 말까지 쓰고 있습니다.

여성 원탑물에 (하필이면 날카롭고 예민한)

MZ세대가 좋아하지 않는다는 오피스 장르 (그것도 사내 정치)

거기에 러브라인도 없는 (한나+박차장 제외) 드라마를

주말 밤 10시 30분까지 기다리며 시청해 주셔서 감사합니다.

다 여러분 덕분입니다.

작가 송수한무 거북이와 두루미 삼천갑자 동방삭 드림.

타인의 욕망을 인사이트로 꿰뚫어 보는 이들의
우아하게 처절한 오피스 드라마

(광고) 대행사

송수한 작가,
오리지널
〈대행사〉
기획안 공개

– 아웃라인

– 프롤로그

– 등장인물 소개

* 리딩용 캐릭터 추가 설명

극본

송수한

형식

70분 × 16부작 미니시리즈

로그라인

VC그룹 최초로 여성 임원이 된 고아인이 최초를 넘어 최고의 위치까지 자신의 커리어를 만들어 가는 모습을 그린 우아하게 처절한 오피스 드라마.

작의

십 년 조금 넘게 광고 대행사에서 밥 벌어먹고 살았다.
주된 업무는 사람들의 욕망을 인사이트(Insight)로 읽어 내는 것.
혹은 욕망이 없다면 만들어 내서라도 소비하게 만드는 것.
한마디로, 사람의 욕망을 귀신처럼 알아채는 꾼들이 모인 곳.

그곳에서
정점에 서기 위해 전쟁 같은 삶을 사는 이들의 일상과
타 업종 사람들은 상상도 못 할 업계의 뒷이야기들을 통해서
재미와 볼거리 그리고 욕망이 혜성과 혜성 간의 충돌처럼 폭발하는
진짜 꾼들의 성공과 좌절을 사실적으로 그려보고자 한다.

관전 포인트

기득권(남성. 서울대) VS 비기득권(여성. 지방대)
낙하산 재벌 3세 딸 VS 자수성가 흙수저 여성의 갈등과 협업
정치, 경제, 연예 등 전방위로 연계된 광고대행사의 뒷이야기.
앞에선 백조처럼 우아 떨지만, 뒤에선 살아남기 위해 발버둥 치는 대행
사 사람들의 일상.
연애질과 코미디로 뒤범벅된 대학교 동아리방 수준의 오피스 드라마
가 아닌 살얼음판을 걷듯 위태위태한 진짜 프로들의 하이퍼리얼리즘
드라마.

남루한 복장의 소녀 앞에
명품 정장을 입은 남자가
백마를 타고 나타난다.
기다리고 있었다는 듯 소녀가 수줍게 미소를 건네면
백마 탄 남자, 거만한 표정으로 소녀를 내려다본다.
그때, 섬뜩한 기운을 느낀 백마가 리어링을 하자
소녀가 허리에서 장검을 뽑아 백마의 목을 단칼에 벤다.
공포에 질린 남자의 얼굴을 보고
해맑게 한마디 내뱉는 소녀.
"왜 다른 여자애들이랑은 달라서 놀랐니?"

이 이야기는
모두의 입에서 두고두고 회자될
고아인(高兒忍)의 가시밭길 성공 스토리다.

최초를 넘어 최고가 되는 것
처절하지만 우아함을 잃지 않는 것
나를 버리면서 나를 지키는 것이
목적인 그녀의 이야기가
아름답기만 하지는 않을 터이니

신데렐라 콤플렉스에 빠져 살거나
달달한 사랑 이야기를 기대한 분이라면
지금 당장
채널을 돌리시길…

등장인물

고아인

(高兒忍. 고통도 외로움도 참고 참아서 결국 정상에 오르는 아이)

42세. 미혼. 지방 국립대. 성공지상주의자. 돈시오패스. VC기획 제작2팀 CD[●].

"난 도망치지 않아, 난 도망치지 않아, 난…"

고아인에게 성공은 (트로피)가 아니라 (갑옷)이다.

아빠는 도박꾼에 술꾼이었다.
술만 마시면 문제될 거 없다는 듯 엄마를 때렸고,
엄마는 오랜 고심 끝에 정답을 제출하듯 가출했다.
롯데리아 데리버거와 작은 토끼 인형 하나를 사주고.
날씨가 화창했던 1986년 5월 28일 오후 2시 22분이었다.

7살 때, 가출한 엄마를 찾겠다고 따라서 가출한 아빠 덕분에
고모 집에서 눈칫밥을 먹기 시작했다. 꽤나 먹을 만했다.
직접 끓인 라면보다는 갓 지은 눈칫밥이 맛도 영양도 높았기에.

아인은 입학 후 첫 시험에서 받은 백 점짜리 시험지를 고모 앞에 내밀었다.
'나 잘했죠. 먹여주고 재워준 보람 있죠?'

● CD(Creative Director): 카피라이터, 아트디렉터 등으로 구성된 제작팀을 지휘하는 책임자.

말하지 못한 감사의 뜻을 담아서…

허나, 동갑인 사촌의 15점짜리 시험지를 손에 쥔 고모는 화를 냈다.

"애미년은 오빠 팔자를 망가뜨려서 잡아먹더니. 딸년은 내 자식 기를 죽여서 잡아먹네"

이후 시험지는 언제나 학교 소각장에서 태웠다.

100점짜리 시험지를 태울 때마다, 고모가 미운 것이 아니라 엄마가 미웠다.

때린 아빠보다 도망친 엄마가 더 미웠다.

재가 되는 시험지를 보며 아인은 스스로에게 다짐했다.

'나는 절대 도망치지 않는다. 반드시 싸워서 이기는 사람이 될 거다'

아인은 강자가 되어야 살아남을 수 있다고 믿었기에.

쓰레기장에서 주워 온 참고서로 공부하며 더욱 독하게 자신을 몰아붙였고.

결국, 한국대 경제학과 합격증을 받았지만.

사정이 안 좋았다. IMF가 몰아닥친 해였다.

지원받기로 예정되었던 장학금도 모두 취소되었다.

아인은 지푸라기라도 잡는 심정으로 고모에게 무릎을 꿇었지만

그때도 고모의 손에는 사촌의 수능 성적표가 들려있었다.

결국, 전액 장학금을 받을 수 있는 지방 국립대 입학을 결정한 아인은

가진 돈을 탈탈 털어 생애 처음으로 서울에 올라와

한국대 정문 앞에서 합격증을 박박 찢으며 다시 한번 결심했다.

'두고 봐. 반드시. 니들보다 더. 성공할 거니까'

대학 4학년, 광고계가 금융권보다 연봉도 높고 성차별이 적어서
승진 기회가 많다는 이야기를 듣고
공채 최초이자 마지막으로 입사 시험 만점을 받고
국내 1위 광고대행사 VC기획에 카피라이터로 입사했다.

이후 아인은 19년간 감정 없는 기계처럼 일만 했다.
오직 숫자만이 그녀를 움직이는 원동력이었다.
PT 성공률, 연봉상승률, 성과급, TVCF[*] 평가점수, 판매 상승률, 업계
1등⋯
돈과 성공에 미친 돈시오패스라는 오명에도 눈 하나 깜짝하지 않았다.
철저한 루틴을 만들고는 벗어나지 않았고.
흐트러진 모습을 보이지 않기 위해 언제나 하이힐에 풀 착장을 했다.
그렇게 스스로에게 날리는 채찍질 때문에 복용하는 약의 종류
(불면증, 공황장애, 폐쇄 공포, 약간의 강박증과 결벽)가 늘어났지만.

팀장(Creative Director) 딱 거기까지가 끝이었다.

아직 그룹 내에 여자 임원은 없었다.
실력으론 최초의 여자 임원이 되고도 남았으나 학벌이 부족했다.
후배나 동기가 임원이 된다는 것은 회사가 퇴사 사인을 날리는 것인데⋯
모두의 예상을 깨고 아인이 임원으로 발탁된다.
〈제작본부장 상무 고아인〉

● TVCF: 광고 전문 회사 TVCF가 산정하는 광고 평가점수

수많은 언론의 인터뷰와 축하가 물밀듯이 쏟아졌다.
처음으로 세상에 대한 두려움이 녹아내리려던 순간

아인은 자신이 얼굴마담 임원이라는 것을 알게 된다.
그것도 단 일 년짜리.

VC그룹 회장 딸(한나)이 임원으로 입사해야 하는데
그룹 최초의 여성 임원이 회장 딸인 것은 부담스러워서 아인을 이용한
것이다.
그것도 회사 내 라인이 없는 지방대 출신이니 써먹고 버리기 좋은 카
드라서.
상무 승진은 독이 든 성배였다. 토사구팽이 될 것이다.
하지만 아인은 분노에 휩쓸리지 않았다.
위기에서도 기회를 포착했다.
주어진 힘을 이용해 제일 윗자리까지 올라갈 기회를.

아인은 제작본부장이 되자마자 임원이 가진 인사권을 사용해서
제작팀을 정비했다. 일명 피바람이 몰아쳤다.
1차는 업체에서 룸살롱 접대를 받아온 최상무 라인 남자 CD들이었고.
2차는 흔히 정으로 가는 멤버들. 실력 없는 공채 출신 부장들이었다.
임원 회의에서 격렬한 반발이 나왔지만, 아인은 자신의 자리를 걸고 관
철시켰다.
"육 개월 내로 매출액 50% 상승 약속합니다.
실패하면 사표 쓰지요. 손해 보는 장사 아닐 텐데요?
대신 성공하면 누가 나가실래요? 자리를 거세요. 저를 막으시려면!"

어차피 회사에 그녀 편은 없었다.

자신의 계획을 성공시키려면 충성스러운 지지자가 필요했기에.

〈Divide and Rule〉 분할해서 통치하는 방법을 선택했다.

여성, 저연차, 비공채출신들 VS 남성, 고연차, 공채출신들

고인물이 빠진 자리에 파격적인 인사를 배치했고.

조직원 절반을 자기편으로 만들고는 회장 딸(한나)이 출근하기를 기다렸다.

한나 첫 출근 날, 사람들은 모두 고아인이 살아남기 위해

회장 딸에게 배 까고 꼬리 흔들며 반길 거라고 예상했지만.

아인은 모두의 예상을 깨고, 전 직원 앞에서 한나에게 이빨을 드러냈다.

"회사생활은 처음이시죠? 그럼, 앞으로는 물어보고 일하세요.

아무것도 모르면서 시키지도 않은 일 하다가 사고 치지 마시고"

사람들 앞에서 개망신을 당한 한나가 아인을 자르라고 했으나.

이미 언론에 보도된 그룹 최초 여성 임원을 해고할 수는 없었고.

그날 이후, 다 계획이 있는 고아인 상무의

〈회장 딸을 이용해 최초를 넘어 최고의 자리에 오르기〉 위한 플랜이 시작되는데…

강한나

(28세. VC그룹 재벌3세)

SNS 스타 인플루언서. 단군 이래 재벌가 최강 미모. VC기획 SNS본부장

"부모덕에 사람 노릇하는 돌대가리들. 걔들이 사람이야? 울산바위지!
자수성가한 놈이랑 살 거니까 신경 꺼주세요."
강한나에게 성공은 (독립운동)이다.

'왕관을 쓰려는 자, 그 무게를 견뎌라'는 개뿔.
한나는 다르다. 왕관은 쓰되 무게를 견딜 생각은 없다.
내가 왕이 되면 가벼운 왕관 만들어서 쓰면 되지. 왜 그걸 견뎌?

학창 시절엔 책 보면 멀미 난다고, 아이돌 오빠들 따라다녔고.
졸업 후엔 정략결혼시키려고 하자, 공부하겠다며 미국으로 도망쳤고.
재벌답게 조용히 살라고 하자, SNS 스타 인플루언서가 되었다.

잠수함처럼 살아야 하는 재벌가에서 고급 요트처럼 눈에 띄게 살아가
는 철부지로.
학업에 뜻이 없어 간혹 맹해 보이지만, 쉽게 보다간 큰코다친다.
감이 천재적이다. 딱 보면 직감적으로 안다.
'저게 나한테 원하는 게 뭔지. 이게 돈이 될지 안 될지.'

재벌가 역대급 미인이라는 평 덕분에 혼사가 줄을 잇지만 싹 다 거절
했다.
남들이 왜 내 인생을 결정해!!! 라고 말하지만.
사실 마음에 둔 남자가 있다. 문제는

머슴이다.

'저것들은 머슴이야 머슴. 마음 주지 마. 돈 주고 일만 시키면 되는 거야'
라고 할아버지가 입에 침이 마르도록 말한 머슴.
아버지에게 월급 받는 그룹 비서실 소속, 박영우 차장.
한나의 MBA를 위해 1년 먼저 스탠퍼드에 입학해
수업을 미리 이수한 후 후년에 입학한 한나의 과제와 시험 등등을 대
신해 주는 개인 과외교사 겸 보디가드.

확 갖고 싶은데… 저놈 가지면 그룹 승계 자리는 영영 바이바이다.
지금도 장자 승계 가풍 때문에 부회장 자리는 오빠한테 기울었지만.
아직 포기하지 않았다. 한나 DNA엔 포기, 절망, 자책 같은 단어가 없다.
힘이 생기기도 전에 견제받으면, 시작도 못 해보고 짓밟힐 걸 알기에.
겉으론 헤헤거리지만. 속에는 능구렁이 몇 마리 살고 있다.
언젠가 찾아올 기회를 노리며 웅크리고 있었는데…

MBA가 끝날 때쯤 광고대행사로 출근하라는 연락을 받았다.
재벌이 품위 없이 SNS나 한다는 꾸지람을 들으면서도 SNS 스타로 군
림한 덕분이다.
무플보다 악플이 낫다는 말처럼. 팔로워들의 수많은 댓글발 좀 받았다.
'한나 씨가 광고 맡으면 대박 낼 듯'
'트렌드 파악이 빨라서 마케팅 잘하실 듯'

일단, 이거라도 챙겼다. 발판을 마련했으니 이제 점프하면 되는데…
VC기획 SNS본부장으로 출근한 첫날부터
전 직원 앞에서 상무 나부랭이에게 면박을 당했다.

'저년 뭐야? 짤라! 실업수당 받으라고 해'

허나 그룹의 얼굴이라서 불가능하단다. 언론에 대서특필됐단다.

당하고는 못 사는 승질머리 꾹꾹 참으며 과거 이력부터 언론기사,

그리고 상무 승진 후 시행한 피바람 인사까지.

고아인 자료를 읽었는데…

냄새가 난다. 저거 뭐 있다. 느낌이 온다. 내 과다.

전략적으로 생각하고 미친년처럼 행동하는 타입.

직감이 온다. 분명 쓸 데가 있다. 그때까지 살살 괴롭히자.

저런 머리 좋은 미친년 하나쯤 옆에 둬서 나쁠 건 없다.

사나울수록 길들이기는 어려워도, 내 편으로 만들었을 땐 든든한 법이

니까.

"어이 여성 최초 임원머슴 고아인 씨.

니 능력을 나한테 보여줘 봐. 쓸 만하면 저 위까지 데려가 줄게!"

박영우

(차장. 30대 중반. VC그룹 본사 비서실 소속)

"한나 상무님은 상무님답게 앞장서서 1등 하세요.
저는 저답게 상무님 뒤에서 1등 머슴 할 테니까"
박영우는 성공하려면 (마음을 숨겨야) 한다.

그룹 비서실 소속으로 유학 시절부터 한나의 과외교사이자 오른팔.
고2 때까지 복싱선수로 활동했으나 본인이 세계 챔피언감이 아님을
깨닫고. 공부로 전향.
I'm a boy부터 시작해 재수 끝에 명문대에 입학했다.
문무를 겸비한데다 학업 부진 학생의 심리를 너무나 잘 알기에
한나의 MBA 과외교사이자 보디가드 역할을 충실히 수행했다.
한나가 위기를 겪을 때마다 태생적 범생이들과는 다른 비범한 해결책
과 필요에 따라서는 물리적인 방법도 과감하게 시행하는 영우가 두려
워하는 건

오직 한나뿐이다.

그녀가 자신의 속마음을 드러내며 여자로 다가오는 그 순간.
언감생심. 어디 재벌가 딸을… 까딱하면 해고다.
진짜 까딱하면 본인의 속마음도 들킨다.
살아남기 위해선 마음을 숨겨야 하는데…

요즘, 강한수 부사장의 눈빛이 수상하다.
아랫사람은 사람 취급도 안 하던 분이 전에 없이 친근하게 대하고.

강회장에게 자꾸 자신을 칭찬하며 승진시키려고 한다.

한나 상무와 급을 맞추려는 것이다.

티가 난 것이다. 숨겨도 마음이 튀어나와서. 모든 것이 다 내 탓이다.

아무리 왕회장님이 한나 상무를 예뻐한다고 해도. 머슴이랑 정분나면
아웃이다.

이제 박차장은 한나의 유일한 편이 아니라, 가장 큰 리스크가 되었다.

방법은 하나. 떠나야 할 때가 온 것 같다.

리스크는 최대한 빨리 제거하는 것이 정답이고 그것이

박차장이 숨겨둔 마음을 표현할 수 있는 유일한 방법이니까.

조은정

(차장. 34세. VC기획 제작2팀 카피라이터)

"남들이 '텔레비전에 내가 나왔으면' 하고 노래 부를 때
난 '텔레비전에 내 카피 나왔으면' 하고 노래 불렀다고!"
조은정에게 성공은 (두 마리 토끼 잡기)다.

착하고, 예쁘고, 똑똑하고, 사랑받고 자라 구김살 없는 성격에.
성인 남성보단 많고 먹방 유튜버보다는 적은 식사량을 가진 육식러.
입만 열면 적재적소에 꽂히는 감각적인 개드립이 마구 튀어나오는
트렌디하고 말랑한 카피를 잘 쓰는 10년 차 카피라이터이자 분위기 메
이커.

야근을 당근으로 아는 광고판에서
남들보다 매우 이른 20대에 결혼해 다섯 살 아들 둔 워킹맘으로.
남들보단 조금 더 고되고 험한 회사생활을 하던 중.
업계 1등 씨디인 고아인 씨디한테 콜이 들어왔다.
'가면 죽는다' '돈시오패스란다'
'그 팀의 업무량은 일반인이 감당하지 못한다'
모두들 썽수를 들고 말렸지만. 은정은 망설임 없이 바로 콜! 했다.
어차피 할 야근, 어차피 당할 갑질, 어차피 겪을 개고생이라면.
포트폴리오라도 반듯하게 챙겨서 광고판에 조은정 이름 석 자 알려보

자! 싶었으나…

'갈수록 야근이 왜 더 늘어나냐'는 남편과 시어머니의 걱정 섞인 불만
과 '우리 엄마 아니고 광고 엄마야!'라며 도끼눈을 뜨고 보는 토끼 같은
자식까지.
폭발적으로 늘어난 업무량에 가족의 불만도 폭발했다.
거기에 하나밖에 없는 아들이 유치원에서 엄마 없는 애 취급까지 당하
자 눈물을 머금고 퇴사를 결심. 아인에게 사표를 내는 날, 어라?
피의 숙청으로 인해. 씨디로 승진했다!
평생을 꿈꿔오던 CD가 되고 나니 세상이 다 내 꺼 같았는데
문제는 가족과 아들이 이제 진짜 짐이 되었다.

조은정 CD VS 아지 엄마.

매일이 선택의 연속이 되었다.
'일을 더 할 것인가? 퇴근해서 아들과 시간을 보낼 것인가?'
시간이 지날수록 은정에게 아인은 롤모델이자 궁금증이다.
누구의 아내, 누구의 엄마가 아닌 한 자연인으로 성공을 선택한 여성.
'결혼을 안 했으면 나도 고상무님처럼 성공할 수 있었을까?'

반대로 아인도 은정이 궁금하다. 가끔 외로울 때 생각해 보는.
그때 결혼을 했으면, 아이를 낳았으면, 가정을 이루었으면 어땠을까?
그랬다면 지금보다 만족했을까? 행복했을까?

은정과 아인은 서로에게 가보지 못한 길에 대한 선망이자
때론 '왜 저렇게까지 하며 살까?' 싶은 측은함과 갑갑함이다.

한병수

(부장. 40세. VC기획 제작2팀 아트디렉터)

"상무님, 어디까지 가시려는 겁니까… 언제까지 싸우시려는 거예요…"
한병수에게 성공은 (무탈하게)다.

온화하고 정직한 성품으로 회사 내에서 두루두루 관계가 좋다.
그래서인지 일 년도 버티기 힘들다는 고아인 팀에서 십 년을 함께 한
팀원이자 사람에게 곁을 주지 않는 아인과 회사 사람들 사이를 연결하
는 소통창구.

십 년 전, 병수가 아인에게 처음 가진 감정은 존경심이었고.
이후 아인에게 갖게 된 감정은 궁금증이었다.
무엇이 한 인간을 저렇게 성공에 집착하게 만들었는지.
온갖 비난을 들으면서도 눈 하나 깜짝하지 않고 앞으로 전진만 하는지.
그렇게 십 년의 세월을 함께 했고.
아인의 과거를 파편처럼 조금씩 알게 된 후에 병수가 갖게 된 감정은

측은함과 애틋함이었다.

병수의 눈에 아인은 칼을 든 소녀다.
살아오면서 받은 상처를 치유하지 못하고 권력을 쥐자
그 힘으로 타인에게 상처 주고, 동시에 자기 자신에게도 상처를 주는.

임원이 되면 나아질 줄 알았지만, 아인의 성공욕은 더 강해졌다.
마치 시위를 벗어난 활처럼. 과녁에 꽂히기 전까지 멈출 것 같지 않다.

이제 병수가 할 수 있는 선택은 둘 중 하나다.

아인을 떠나거나, 남아서 돕거나.

병수는 십 년간 그래왔듯이 아인을 돕기로 했다.

위기도 있고, 갈등도 있고

심지어 떠나기로 마음먹는 순간도 생기겠지만.

그도 보고 싶어졌다. 그녀가 정상에 서는 모습을.

정상에 선 이후 아인은 어떻게 변할지.

그리고 아인에 대한 본인의 감정은 또 어떻게 바뀔지.

옆에 서서 지켜보기로 했다.

아인이 정상에 무탈하게 서는 그날까지.

서장우

(대리. 32세. VC기획 제작2팀 아트디렉터)

"나는 오타쿠가 아니라 완벽주의자라구요!"

서장우에게 성공은 (디테일)이다.

회사 내 정치, 라인, 승진. 뭐 이런 거에는 1도 관심 없는
오타쿠 기질이 농후한 팀 헐렁이.
허나, 일할 때만큼은 1픽셀의 오차도 용납하지 않는 완벽주의자다.
아이맥 모니터에 붙은 먼지 하나도 못 본다.
길을 걷다 색감이 잘못 잡힌 광고물을 보면 부들부들 떨고.
소개팅 자리에서도 디테일 떨어지는 인쇄광고 보면 참지 못한다.
"어떤 인간이 맥을 이따위로 잡은 거야? 이런 건 광고가 아니에요. 광
고는요…"
그러다 보니 솔로다. 엄마 뱃속부터 지금까지 꾸준히.

업계에서 흔히 말하는 Thinking은 안되고, Doing만 되는 타입이지만.
그 Doing 능력이 워낙에 특출나기에.
업계 최강이라는 아인팀에서 인정받으며 굳건히 제 몫을 하고 있다.

최창수

(상무. 40대 후반. VC기획 기획본부장)

"니들 놀 때 공부해서 한국대 입학했고.

니들 술 마실 때 준비해서 공채로 입사했어.

그러니까 당연히 내가 니들 위에 있어야겠지?"

최창수에게 성공은 (당연함)이다.

남성, 한국대 경제학과, 공채출신.

최상무는 VC그룹 승진 3대 키워드를 모두 가진 인물이다.

거기에 냉철하고, 똑똑하고, 수 싸움까지 능하기에

단 한 번의 실패 없이 회사에서 승승장구해 왔다.

그는 회사에서 절대 얼굴 붉히거나 큰소리치지 않는다.

모르는 사람들은 잘생기고 유능한 젠틀맨으로 알지만

급이 안 맞는 사람은 사람으로 상대를 하지 않을 뿐이다.

"성질내고 화내면 걔가 나랑 동급이 되는 건데. 내가 왜?"

통신, 금융, 기업 PR 같은 돈 되고 포트폴리오 되는 일들은

모두 자신의 대학 후배인 한국대 출신 CD들에게만 맡겨서 키워왔다.

자신의 라인이 아닌 CD 중엔 유일하게 아인에게만 빌링*이 큰 일들을
맡겨 왔지만.
위험부담이 높은 일을 맡기는 해결사 정도라고만 생각했다.

최상무는 차기 대표가 되기 위해 회장의 눈에 띄어야 했고.
대학 동기인 비서실장을 통해 회장의 고민거리를 미리 알았다.
딸을 임원으로 출근시키기 위해 얼굴마담이 필요하다는 것.
그렇기에 쓰고 버리기 좋은 카드로 아인을 직접 추천했다.
'더불어 VC그룹은 국내의 수많은 회사들이 얻고자 노력하고 있는 여
성 친화적 기업 브랜드 이미지를 갖게 됩니다. 돈 한 푼 들이지 않고.
단 한 명의 인사만으로'

강회장에게 칭찬도 받았고, 일도 최상무가 계획한 대로 마무리되었다.
이제 정년이 일 년 남은 조대표가 퇴임하면, 그 자리에 앉기만 하면 될
줄 알았는데.
이것이 이십오 년의 회사생활 동안 최상무가 저지른 첫 번째이자 치명
적 실수였다.
최상무는 아인을 통제가능한 인물로 보았다.
지가 지 주제를 알고 있다고 믿었다.
지방대 출신 흙수저에 여자니까. 상무 정도면 감지덕지하겠지.
일 년 임원 시키다가 대학 교수나, 작은 회사 대표로 보내면 된다고 착
각했다.
허나, 아인이 상무가 되고 제작팀에 심어둔 자신의 수족 같은 인물들을
싹 정리해 버리자 실수를 깨달았다.

* **빌링(billing):** 광고회사의 거래액.

대표 승진은커녕, 지금 자리까지 위태로운 상황이 되고 말았다.

이제 방법은 하나다. 죽거나 살아남거나.

살아남기 위해선 온 힘을 다해 고아인을 쳐내야 한다…

권우철

(씨디. 45세. VC기획 제작1팀. 아인과 입사 동기)

"우리 고씨디, 내가 상무 되면 인성교육부터 다시 시켜야겠어."
권우철에게 성공은 (고아인 뛰어넘기)다.

권씨디에게 고아인은 엄친딸이다.
'아인이처럼' '야 고아인은' '사내새끼가 여자 동기 발끝도 못 따라가
고…'
사원 때는 혼신의 힘을 다해서, 아니 악마에게 영혼을 팔아서라도!
고아인. 저걸 이겨보려고 했지만. 곧 포기했다. 이유는

머리가 부족하다.

한국대 출신인데 무슨 머리가 부족하냐고 하겠지만.
달달 외워서 시험 보는 머리와 일머리는 다르다.
특히나 창의성이 중요한 대행사에선 더더욱.
최상무처럼 VC그룹 승진 3대 키워드를 모두 가졌기에 욕심은 거창하
지만 능력은 소박하니… 방법은 하나다.
아부하고 사내 라인 잘 타서 승진하면 된다.
그러니 갑에게는 납작 엎드려서 꼬리 흔들고.
을은 '마른 수건도 짜면 물이 나온다'는 자세로 대하며 살았는데…

제작본부장, 내 자리를 최상무가 아인에게 줘버렸다!

최상무님은 고아인 일 년짜리니까 기다리라고 하는데…

어째 분위기가 이상하다. 고아인이 밀려날 거 같지 않다.

스스로 살아남을 힘이 없는 권씨디는 이제 선택해야 한다.

최상무냐? 고아인이냐?

순간의 선택이 평생을 좌우하는데… 권씨디는 머리가 나쁘다!

배원희

(수석. 40세. VC기획 제작1팀 카피라이터)

"그럼 제가 옷도 신경 써서 입고 다니고,
화장도 하면 씨디 달아주실 건가요?"

배원희는 (나답게) 성공하고자 한다.

실력은 출중했으나 외모와 옷차림만 보고
'트렌디하네', '감각 있네', '크리에이티브하네' 판단해 버리는 광고주들
때문에 고 연차 카피라이터로 근무 중, 아인의 피바람 인사 덕분에 씨
디로 승진했다.

이후 외모지상주의에 대한 자신의 철학으로 만든 광고들(예: 나이키 우먼
캠페인)로 업계에 큰 반향을 일으킨다.

사람에게 곁을 안 주는 아인의 닫힌 마음을 여는 일원이자 우군이며,
업계의 나쁜 관행을 깨고 씨디를 달아준 아인에게 절대 충성한다.

조문호

(VC기획 대표. 60대)

"고상무 님, 사장이 되면 편안하게 잠이 올까요?

그 이후엔, 그 자리 뺏길까 봐 더 불안하지 않겠어요?"

조문호에게 성공은 (흘러간 과거)다.

세상의 변화와 상대가 숨기고 있는 욕망을 읽는 눈이 탁월했고.

나설 때와 물러설 때를 귀신같이 알았기에.

조대표는 왕회장의 총애를 받는 비서실장이자 그룹의 이인자였다.

그래서 당연하다는 듯 차기 회장인 강회장과 갈등이 심했다.

허나 둘 사이에 갈등이 생길 때마다 해소는커녕 더 부추기는 왕회장을

보며 조대표는 자신이 강회장의 승부욕을 달궈주는 장작임을 알게 되

었다.

공들여 키우는 선수를 위한 스파링 파트너 정도임을.

그러던 중 2008년 서브프라임 모기지 사태 직전,

강회장의 잘못된 투자로 그룹에 큰 손해가 생기자.

'머슴이 잘하면 주인이 잘한 거지만. 주인이 잘못하면 머슴 탓'이라는

왕회장의 지론을 너무나 잘 알고 있었고. 심하게 지쳐있던 탓에.

조대표는 버려지기 전에 스스로 버림받기로 선택.

총대를 메고. 강등당하고. 그룹의 변방인 자회사에서 근무를 하다가
정년을 보내기 위해 대행사 대표로 와있다.

최상무는 조대표를 이빨 빠진 호랑이로 보지만
한때 그룹 이인자였던 조대표의 눈과 귀는 아직 녹슬지 않았다.
겉으론 호인처럼 허허거리지만 대행사와 그룹 내의 모든 것을 파악하
고 있다.
아인과 최상무 사이에서도 결정적인 순간에 가르마를 타주고.
어릴 적부터 예뻐했던 한나가 대행사로 출근하자
음으로 양으로 가르치며 후견인 같은 역할을 하다가.
결정적인 순간에 왕회장의 부름을 받고 다시 화려하게 복귀한다.

정수정

(아인 비서. 29세)

"살려주세요, 상무님. 저는 그냥 최상무님이 시켜서…"
정수정에게 성공은 (정규직)이다.

수정의 목표도 아인과 같다. 살아남는 것.
다만, 대치하는 반대편에 우연찮게 서게 됐다는 점이 다를 뿐.

지방대 비서학과 졸업하고 비서로 취직했지만. 다 계약직이었다.
월세 내고 공과금 내면 빈털터리에, 이년에 한 번씩 또 면접 봐야 하는
계약직.
이제 곧 서른이라, 비서로 일할 수 있는 한계 나이에 점점 가까워지고
있었는데.
새로 면접 본 대행사에서 최상무를 만났고.
일 년간 고아인 감시만 잘하면 정직원 시켜주겠다는 제안을 받았다.
이후 아인의 일거수일투족을 감시했는데.
눈치 빠른 아인에게 최상무 자석임을 들켜버렸다.
까딱하면 정직원은커녕 계약기간도 다 못 채우고 쫓겨날 상황인데.
고상무님도 솔깃한 제안을 했다.
"니 쓸모는 내가 정해줄게. 평소처럼 하고 있어"

다 끝났다고 생각한 순간 기회가 왔다.
어쩌면 정직원이 될 수 있는 일생일대의 기회다.
결정적인 순간에 최상무와 고아인 사이에서 선택만 잘하면.

그 외 인물들

김씨디 : 김오중, 제작3팀 씨디, 아인보다 2~3년 후배.
주씨디 : 주호영, 제작4팀 씨디, 아인보다 2~3년 후배.

서은자

(아인 모, 60대)

"자식이 부모 역할까지 하면서 살려니까.
뼈가 빠지게 일을 하는 거겠지.
내가 죄인이지. 내가 죄인이야…"

서은자에게 성공은 아인에게 (밥 한 끼 해 먹이는 것)이다.

모정은 그 무엇보다 위대하다고들 하지만
그건 극한의 상황을 겪어보지 못한 이들의 말이다.
매일같이, 죽기 직전까지 매를 맞다보면 알게 된다.
이 세상에 내 목숨보다 소중한 것은 없다는 사실을.

도박꾼에 술꾼 남편을 둔 은자도 알게 되었다.
딸보다 자신의 목숨이 더 소중하다는 걸.
그래서 결국, 7살 난 아인이를 버리고 도망쳤다.
"엄마가 꼭 데릴러 올게. 기다리고 있어"

약속을 지키려고 노력했다. 곧 약속을 지킬 수 있을 줄 알았다.
허나, 어떻게 알고 일하는 식당으로 남편이 칼을 들고 찾아왔고
사람들이 말리는 틈에 도망친 아인 모는 다시는 고향 근처엔 가지
못했다.

그렇게 삼십여 년,
폭력에 대한 트라우마와 자식 버린 엄마라는 죄책감 속에 살던 은자는
티비에 출연한 아인을 보고선 처음으로 욕심이라는 게 생겼다.

'딱 한 번만이라도 만나봤으면. 밥이라고 한 끼 해줘 봤으면…'

허나, 염치가 없어 아인 근처를 맴돌기만 하다가
대행사에 청소부로 취직하게 되고.
딸의 사무실을 청소해 주며 자신의 죄를 티끌만큼이라도 씻어내는 기
분인데.

최상무 방을 청소하다 그가 아인을 쳐내려는 계획을 세우고 있음을 알
게 되고.
결정적 서류를 아인 방에 몰래 놓고 가다가 아인에게 걸린다.
실랑이 중 아인은 그녀가 자신의 친모임을 알게 되고.
최상무도 청소부가 아인의 친모임을 알게 되자.
아인 모는 딸에게 짐이 되었다는 죄책감에 다시 잠적하고.
아인은 이번엔 모든 걸 다 걸고 아인 모를 찾아 나선다.

유정석

(40대 후반. 과거 아인의 CD. 현 포장마차 사장)

"아인아 회사 그만둔다고 안 죽어.
평일 오후에 산책이 얼마나 좋은데?"
유정석에게 성공은 (숨겨둔 욕망)이다.

술 좋아하고 사람 좋아하는 호인.
실력은 출중했으나 회사 내 정치질엔 젬병이었다.
최상무와 척을 지고 회사에서 해고된 후 작은 광고대행사를 차렸으나.
광고주 갑질로 망한 이후 외진 동네에서 실내포차를 운영한다.
500cc 맥주잔에 〈HOF〉가 아닌 〈HOPE〉라는 오타 같은 정타 간판을
달고.

아인이 힘들 때 찾는 곳이자 유일하게 회사 일 관련해서 마음을 터놓고
대화할 수 있는 상대로 아인에게 항상 욕심 좀 버리고 살라고 하지만.
본인도 아직 광고판을 잊지 못했다.
아직도 티비에서 나오는 광고 보다가 혀를 끌끌 찬다.
"저런 카피는 데피니션을 해서. 오사마리를 좀 잡아줘야지…"

그러던 어느 날, 앙숙인 최상무가 찾아와 제안을 한다.
"딸 결혼한다며? 결혼식 때 포장마차 하는 아빠로 앉아 있을래?
아님 대기업 광고대행사 임원으로 앉아 있을래?
임원 자리 내줄 테니까 출근해서. 고아인 좀 눌러줘"

의리와 욕망 사이에서 욕망을 선택하는 정석. 대행사로 다시 출근하고.

아인은 정석이 배신했다고 생각하지만, 정석에게도 나름의 계획이 있
는데…

오수진

(정신과 전문의. 42세. 아인의 유일한 친구)

"난 내 과거가 좋아. 영웅서사 같아서.

너처럼 숨기고 지우려고 하지 않는다고"

오수진에게 성공은 (지금 이 순간)이다.

〈미쳐야 정상인 세상〉 정신과 원장이자 아인의 주치의.

불안장애와 양극성장애(대표: 조울증) 쪽에선 알아주는 실력파로.

비혼. 프리섹스. 여행 마니아. 개천용이며.

아인의 성장 과정을 알고 있는 유일한 친구다.

그래서 만나기만 하면 싸운다. 너무 잘 알아서.

엄밀히 말하면 수진이 아인을 들들 볶는 형국이다.

"욕심 좀 버려" "섹스도 좀 하고 살라고" "회사 관둬도 안 죽어"

수진은 병원에 오면 약만 챙겨서 도망가려는 아인을

어떻게든 상담을 해서 제정신 갖고 살게 하는 게 소소한 목표다.

정재훈

(게임회사 대표. 42세)

"행복하려고 살지. 성공하려고 사나요? 행복합시다. 나랑"

(아인과 함께)라면 정재훈은 성공이다.

창업 후 3개의 게임을 실패하고 마지막으로 만든 게임이 극적으로 성
공하여 5조 원의 기업가치를 지닌 게임회사 JH Factory를 만들어 낸
인물.

게임회사 대표 특유의 순수함과 자유분방함이 있다.

PT 때 본 아인에게 한눈에 빠진 후.

조금씩 아인을 알아가면서 인간으로서도 매력을 느껴. 우정을 가장한
짝사랑으로.

키다리 아저씨처럼, 공기같이. 아인 근처에 존재한다.

최정민

(VC기획 출신. 50세. 유정석, 최상무보다 일 년 선배)

전형적인 여장부 스타일.

VC기획에선 더 이상 승진이 불가능함을 깨닫고.

작은 독립대행사로 이직해서 대장 노릇 하며 살고 있다.

표현은 안 하지만 자신이 이루지 못한 대업을 이룬 아인을 자랑스러워

한다.

강근철

(왕회장. 80대 후반. 일명 크레이지 강. VC그룹 창업주)

"아니까 싸우지. 급이 맞으니까 싸우고.

계속 싸우라. 이기는 편 우리 편"

강근철에겐 (살아남은 자가 성공한 자 **)다.**

이북의 부잣집 도련님이었지만 살기 위해 월남했고. 6.25가 터졌고. 기회가 열렸다.

복수하겠다. 방법은 하나. 돌아가신 아버지 땅을 다시 돌려받아야겠다.

다시는 머슴들이 죽창 들고 쳐다도 보지 못할 존재가 되어야겠다.

그렇게 미친놈처럼 사업해서 재벌이 됐고.

내 재산을, 내 회사를 용호가 더 키워야 하는데. 저놈은 물렁하다.

이대로 두면 내가 죽은 이후 VC그룹은 무너진다.

강용호가 무너지는 꼴을 보니 더욱 위험하다.

강한수 강한나는 더 강하게 키워야겠다.

극한의 스트레스 상황에서도 무너지지 않는 인간으로.

그러던 중 자신과 닮은 고아인이라는 머슴이 보인다.

저건 내 손자 손녀라고 고개 숙이지 않는다.

비굴하게 아부하고 꼬리 흔들지 않는다.

딱이다. 손자 손녀를 강하게 키울 스파링 파트너로.

이제 시작인데. 이제 스트레스 테스트 시작인데.

세상 순한 용호가 제 자식 마음 다치니까 덤빈다.

허나 용호가 모르는 게 있다.

이건 네 아들과 딸의 문제가 아니다.

내가 이룩한 VC그룹 존망의 문제지.

싫으면 나가라. 용호 너도 내 아들이기 이전에. 내 머슴이다.

내가 만든 회사에서 돈 받아서 먹고살고 있으니.

강용호

(VC그룹 회장. 60대)

"아버지… 뭐 방법 없을까요?"

강용호에게 성공은 (아버지의 인정)이다.

아직도 아버지가 무섭고. 사업도 싫다.

끊임없이 갈등하고, 반목하고, 의심해야 하는 회장 자리가 싫다.

이 힘든 걸 빨리 내려놓고 장자인 한수에게 넘기고 싶다.

강회장에게 한수는 목이 부러질 정도로 무거운 왕관을 이임해야 하는 사람이지만.

한나는 그냥 딸이다. 사랑스러운 딸.

제발, 제발… 회장이 된다느니 어쨌다느니 좀! 하지 말았으면 좋겠다.

하지만 안다. 한나 저게 아버지 판박이라는 걸.

그래도 하지 말아라. 왜 스스로 지옥으로 걸어 들어가냐. 행복하게 살 수 있는데…

헌데, 아버지 생각은 다른 거 같다.

끊임없이 한수와 한나를 싸우게 하려고 한다.

피투성이가 되어서도 살아남은 자에게 왕관을 주려고 한다.

한나를 위해서 한수를 지지해야 한다.

빨리 부회장 자리를 채우면 된다.

자리가 없는데 한나가 무슨 수로 회장이 되니 뭐니 하겠나.

한나의 꿈을 꺾는 것.

그것이 강회장식 사랑 표현법이다.

강한수

(VC그룹 본사 부사장. 한나의 오빠. 30대 초반)

"하기 싫은 공부. 하기 싫은 사업. 결혼하기 싫은 여자.

다 받아들였습니다.

장자니까요. 그룹을 이어받아야 하는 장자니까!"

강한수에게 성공은 (정해진 결론)이었다.

한수의 인생은 한수의 것이 아니다.

단 한 번도 본인의 욕망이 가리키는 방향을 선택해 본 적이 없다.

싫어도 싫은 티 안 내고. 시키면 시키는 대로 살았다.

그는 회장이 되기 위해 태어났고, 차기 회장이 될 사람이니까. 하지만

그룹 내 분위기가 묘하게 변하고 있다.

한나를 언급하는 이들이 늘고 있다.

대행사로 출근한 이후 불가능하다고 했던 일들을 처리해내고 있고.

'재벌이 품위 없이 뭐 하는 짓이냐고' 하던 돌아이 짓거리가

요즘 들어서는 대중에게 열렬히 환영받는 행동이 되고 있다.

무색무취의 은둔자 아싸형 회장을 바래왔던 분위기에서

대중이 열광하고 그들과 소통하는 인싸형 회장으로 트렌드가 바뀌는

조짐이다.

여기서 끊어야 한다. 더 시간을 끌면 내 자리를 빼앗길 수도 있다.

내가 상대보다 빛날 수 없다면 상대를 밑바닥으로 끌어내리면 된다.

우선 한나랑 박차장을 엮어봐야겠다.

아무리 할아버지가 예뻐한다 해도 머슴이랑 정분나면 등을 돌릴 테니까.

더해서 한나 뒤에 누가 있는지 알아야겠다.

절대 저 돌아이가 혼자 할 수 있는 일이 아니다.

사람을 시켜서 알아봤더니 고아인 상무의 성과라고 하는데.

"뭐? 돈시오패스? 쉽네. 성공에 미친 여자면 다루기 쉽지"라고 생각했는데…

만만치가 않다. 이게 한나랑 나 사이에서 간을 본다.

"달콤한 제안을 해보세요. 땡기면 부사장님 손을 잡을 테니까"

머슴한테 손을 내밀기는 자존심 상하고. 내버려두자니 한나가 자꾸 커가니.

이젠 결정해야 한다. 고아인 저걸.

내 사람으로 만들거나, 한나도 쓰지 못하게 망가트리거나.

김태완

(VC그룹 본사 비서실장. 40대 후반. 최상무. 유정석과 입사 동기)

"한수? 한나? 누가 되든 상관없어.

최대한 오래 경쟁하는 게 나한테 이익이지"

김태완에게 성공은 (갈등 유지)다.

때로는 내 편 같고, 때로는 남의 편 같은.

속내를 알 수 없는 강회장의 오른팔이자 그룹 내 2인자. 주인보다 뛰어
난 머슴.

특별한 일이 발생하지 않는 이상, 한수가 차기 회장임을 알지만.

왕회장 미니미 한나가 녹록한 인물이 아님을 알기에.

그 누구의 편에도 서지 않고 균형을 맞추며

두 사람을 저울질 때론 이간질하면서 자신의 몸값을 높인다.

배정현

(VC그룹 본사 법무팀장. 50대 중반. 전 중앙지검장)

우원 회장을 보석으로 빼내라는 지시를 받지만, 도저히 방법이 없어서
스카우트 1년 만에 쫓겨날 위기에 처하는데.

아인의 캠페인 덕분에 우원 회장이 보석으로 풀려나서 겨우 살아남는
다.

'언젠가 나에게 진 빚을 갚으라는' 아인의 말을 흘려들었으나.

결정적 순간, 결국 크게 빚을 갚아야 하는 상황에 놓인다.

김우원

(우원그룹 회장. 60대. 강회장 예비 사돈)

아버지에게 물려받은 지방의 중소건설사를 기반으로 시작해서
재계 서열 10~20위 사이의 재벌그룹으로 키워냈다.
자신의 능력으로 기업을 키워낸 인물답게 실용적이며, 수완 좋고, 허례
허식이 없다.
경영권 방어를 위해 한수와 딸 서정을 정략결혼 시키려는 중
수백억대 비자금을 조성한 혐의로 구속된다.

김서정

(우원그룹 딸. 부사장. 28세.)

태어난 날부터 지금까지 한나와 영혼의 라이벌이다.
허나 그건 본인만의 생각. 어린 시절부터 한나의 그늘에 가려졌다.
집도 한나가 더 부자고. 외모도 한나가 더 우월하고. 인기도 한나가 더
많다.

결혼을 약속한 한수가 자신을 탐탁지 않아 하는 걸 알지만 그래도 괜찮
다. 감정 기복도 심하고, 냉정하지 못한 자신과 정반대인 한수가 좋다.

더해서 VC그룹 지분을 가진 아버지가 한수를 부회장으로 추대하면.
강한나는 아웃이다.
이길 수 있다. 강한수와 결혼하면 강한나를 이길 수 있다.

그런데도 서정은 한나를 어느 정도 이상 미워할 수는 없다.
영원히 끼리끼리 어울리며 살아야 한다는 것을 안다.
볼 때마다 싸우지만. 영원히 보고 살 사람도 강한나다.
영원한 경쟁자이자. 유일한 친구.

황석우
(우원그룹 마케팅 전무. 50대 후반. 전 PR협회 회장)

전 PR협회 회장이자 우원그룹 마케팅 전무.
법으로 못 해내는 일도 여론을 만들면 해낼 수 있다고 믿는다.
아인의 캠페인 덕분에 우원 회장이 풀려나고 그룹의 이인자로 올라선다.

그 외 인물

우원회장 비서 : 정기현. 40세.

송아지

(은정의 아들. 5세. 딱 엄마 닮은 수준급 땡깡러)

"나 엄마 없어. 우리 엄마 아니야. 광고 엄마야!"

송아지가 성공하면 은정은 (백수)다.

도장 찍고서 헤어질 수 있는 사이면. 엄마랑 도장 찍고 헤어질 분위기.
이유는 하나. 우리 엄마 아니고 광고 엄마니까.
성공한 엄마보다 항상 옆에 있는 백수 엄마를 꿈꾸는 철부지 유치원생.

송정호

(은정의 남편. 40세. 공무원)

"애만 낳아주면 내가 다 키우께. 진짜! 약속!"

송정호는 (이미) 성공했다.

독박육아를 실천 중인 은정의 남편.
결혼만 하면, 애만 나으면. 내가 책임질게! 하고선. 정말 다 지켰다.
은정이 일에 몰두할 수 있도록. 허나 아들만은 책임지지 못한 순둥이.
일과 가정 사이에서 힘들어하는 은정이를 볼 때마다 죄책감을 느끼며
산다.

박정숙

(은정의 시어머니. 70세)

"자식 일에 감 놔라 배 놔라. 딱 질색이야."

박정숙에게 성공은 (모른 척)이다.

실질적인 양육 및 살림 담당. 허나 드라마에서 그러하듯 은정과의 갈등
은 없다.

여자가 어쩌니, 며느리가 어쩌니. 이런 말 딱 싫어한다.

그래서 막장 일일드라마도 안 보는 이 시대의 권장할 만한 시어머니상.

그 외 인물들

강우석 검사: 또라이 독종으로 유명한 서울중앙지검 특수부검사. 38세.

캐릭터 추가 설명

김우원

(우원그룹 회장. 60대. 강회장 예비 사돈)

딸바보다.

(이 부분이 결말을 결정짓는 주요한 설정)

아버지에게 물려받은 지방의 중소건설사를 기반으로 시작해서

재계 서열 10~20위 사이의 재벌그룹으로 키워냈다.

자신의 능력으로 기업을 키워낸 인물답게

실용적이며, 수완 좋고, 허례허식이 없다.

지금 김우원은 억울하다.

대기업 회장 중에 비자금 안 만드는 사람이 누가 있으며.

걸렸다고 해도, 영장실질심사에서 '도주의 위험이 없다'는 이유로 불구

속 상태로 재판받다가 1심에서 징역 4년에 추징금 몇백억으로 판결 나

오면.

바로 재심 신청해서 불구속 상태로 재판을 질질 끌다가

한 3년 후쯤 2심 판결 징역 3년에 집행유예 5년+약간의 추징금으로

끝나야 하는데…

구속되어 버렸다.

지금 김우원은 두렵고 답답하다.

재벌 회장이든 전직 대통령이든 징역 가면 그냥 인간이다.

교도소 독방에 감금되니 두렵다.

이 상태로 2심 판결까지 가려면 최소 1년 6개월…

이 독방에서 혼자서 최소 1년 6개월…

독방에 앉아 있으면 약간의 공항이 온다. 두렵고 가슴이 답답하다.

지금 김우원은 화가 난다.
지은 죄가 없다는 생각은 하지 않는다.
죄는 지었지만, 구속은 너무 가혹하다.
이런 상황을 대비해 로펌에 그 많은 돈을 해마다 지급했는데.
검찰도, 법원도 아닌 저 로펌 놈들만 생각하면 화가 난다.

시청자들이 김우원을 한 인간으로 봐줬으면 한다.
보통의 드라마에서 나오는 전형적인 재벌(죄의식도 없고. 비열하고. 물욕에 눈이 먼)이 아닌. 한 인간으로서 어서 빨리 집으로 돌아가고 싶은. 그래서 짜증을 내고 버럭버럭하는.
한 가정의 아버지였으면 좋겠다.

김서정

(우원그룹 딸. 부사장. 28세.)

서정이는 한나와 영혼의 라이벌이다.
허나 그건 본인만의 생각.
어린 시절부터 한나의 그늘에 가려졌다.
집도 한나가 더 부자고. 외모도 한나가 더 우월하고.
친구들 사이에서 인기도 한나가 더 많다.
지기 싫어서 아웅다웅하지만, 몰래몰래 한나를 관찰한다.
쟤는 뭘 입는지. 뭘 먹는지. 뭘 듣는지…

서정이는 한수가 좋다.
이유는 서정이 자신도 자기가 마음에 들지 않는다.
감정 기복도 심하고, 냉정하지 못하고, 이성적이지 못한 자신이 싫다.
그래서 자신과 정반대인 한수가 좋다.
한수가 자신을 탐탁지 않아 하는 걸 알지만 그래도 괜찮다.
그 정도는 얼마든지 괜찮다.
이유는 한수와의 결혼은 평생 이길 수 없을 거 같았던
강한나를 이기는 유일한 방법이니까.

한수와 결혼하면 VC그룹 지분을 가진 아버지가 사위를 부회장으로 추대할 거고.
그렇다면 한나는 아웃이다.
이길 수 있다. 강한나를 이길 수 있다. 강한수와 결혼하면.

그런데도 서정은 한나를 어느 정도 이상 미워할 수는 없다.

미운 정도 정이다.

영원히 끼리끼리 어울리며 살아야 한다는 것을 안다.

볼 때마다 싸우지만. 영원히 보고 살 사람도 강한나다.

영원한 경쟁자이자. 유일한 친구.

서장우

(대리. 32세. VC기획 제작2팀 아트디렉터)

부모님 두 분 다 학교 선생님 출신이다.
교장까지 하셔서 먹고사는 덴 전혀 지장 없는 집이다.
장우가 결혼하면 강남까지는 아니어도 마포에 30평형 아파트 정도는
사줄 수 있다.

대부분 아트들이 시각디자인과 출신인 데 반해 장우는 조소과 출신이
다. (조소과 서양학과 동양학과 출신 아트들이 종종 있다)
신입 때는 디자인 툴 사용에 익숙지 않아서 고생하지만.
1~2년만 지나면 날아다닌다. 이유는 디테일이 쩐다.
순수미술 전공한 이들은 상업미술인 시각디자인과 출신들이랑 종자가
다르다.

미대 출신 '광고대행사 아트디렉터'라고 하면.
다들 트렌디 하고 감각적인 외모를 생각하지만. 절반만 맞다.
나머지 절반의 아트들(혹은 그 이상)의 외모는 공대생이다.
(드라마 〈알함브라 궁전의 추억〉에서 게임회사 개발자로 나온 조현철 씨 참조)

오타쿠 같다고 해서 애니메이션 티셔츠 입고 다닐 거 같지만.
그저 수수하게 꾸미지 않고 다닐 뿐이다.
일에 있어서 오타쿠일 뿐이다. 1픽셀의 어긋남도 용서치 않는.
귀엽게 말하면 오타쿠인 거고. 정확하게 말하면 장인정신이다.
고아인도 한병수도 아트웍에 있어서는 장우에게 함부로 말 못 한다.

그러다 보니 모태솔로다.

허나 자신이 모태솔로임을 부끄러워하지 않는다.

그렇다고 여자에게 관심이 없지 않다. 어쩌면 누구보다 많다.

다만 어디서부터 어떻게 시작해야 하는지 도무지 모르겠고.

일은 바쁘고. 부끄러워서 남들한테

'저기… 저… 소개팅 좀 시켜주실…' 이라고 말도 못 하지만.

장우는 드라마 끝나기 전에 모태솔로에서 탈출한다.

비정규직 어느 여성과 생애 처음 소개팅을 하고.

정수정

(아인 비서. 29세)

지방 소도시의 적당히 가난한 집안에서 자랐다.
(불우하거나 결손가정 아니다. 성실하게 살지만 그다지 넉넉하지 못한 정도)

동네에서 예쁘다는 소리 귀에 딱지 생길 만큼 들었고.
공부는 딱히 적성에 맞지 않았다.(그렇다고 놀던 아이는 아니다)
지방전문대 항공과와 비서과를 지원했다가 항공과는 떨어져서 비서과를 갔고.
졸업 후 서울에 있는 회사에 비서로 취직해서 신림동 원룸 월세를 얻었다.

젊고 예쁘니, 돈 좀 있고 직업 좋은 오빠들의 유혹이 끊임없었고.
25~26살까지 신기하기도 하고 허영심도 들어서 함께 어울렸지만.
수정이는 그곳에서도 비정규직이었다.
좋다고 따라다녔던 그 수많은 돈 많고 직업 좋았던 오빠들…
다 결혼했다. 비슷한 수준의 집안 여자들이랑 맞선 보고 소개팅해서.

소속도 없고. 마음 줄 사람도 없고. 미래도 불투명한 수정이에게
서울은 냉장고다. 그것도 냉동실.
피곤하다고, 질렸다고, 지쳤다고.
멈춰 서면 얼어 죽는다.
월세 내고, 공과금 내고, 부모님께 용돈도 좀 보내야 하고.
암과 실비 보험도 하나쯤은 내야 하고.
나중에 내 집 마련하려면 청약통장에도 매달 10만 원 넣어야 한다.

월급 한… 2백 받으면. 남는 게 없다. 점심 한 번 제대로 안 사 먹고 아
껴도…

무시당하고, 하찮게 보고, 갑질한다고. 회사 그만두고 멈춰 서면.
수정이는 서울에서 얼어 죽는다.
그래서 정규직이 되고 싶다. 반드시…

허나, 남의 마음 아프게 하고, 상처 주면서까지는 하고 싶지 않다.
욕심도 있고 유혹도 있었으나.
옳지 않은 길을 선택해 본 적은 없다.
욕심은 있으나 인간 정수정은 착하다.

곧 소개팅을 한다.
조소과 출신 광고대행사 아트디렉터 모쏠 남자와.

배원희

(수석. 40세. VC기획 제작1팀 카피라이터)

직함이 수석이다. 배수석.
씨디는 못 됐지만, 연차는 주니어 씨디들보다 높을 때 얻게 되는.
회사 밖으로 내치기는 부담스러울 때 주는 직함.

일은 잘한다. 논리적이고 단단한 카피와 기획서를 잘 쓴다.
허나, 요즘 트렌드인 감각적이고 직관적인 카피에는 젬병이다.
추세와 안 맞는 인물이다.
거기에 외모 때문에 회사에서 씨디를 달아주지 않는다.
못생긴 것은 아니다. 그저 꾸미는 걸 귀찮아할 뿐.

남 탓하지 않는다.
'나만 왜 씨디 안 달아줘!!!' 악다구니 쓰고 싸우고 하지 않는다.
불만은 있지만 표현하지 않는다. 그저
'내가 부족해서 그렇지…' 속으로 삭이는 타입이다.

고아인이 롤모델이다.
비슷하게 흉내도 못 내겠지만 저렇게 되고 싶다.
회사에서 고상무님처럼 할 말 따박따박 다 하면서 살아보고도 싶다.

혼자 살고 있으며 고양이 두 마리 키운다.
퇴근하면 고양이 만지면서 캔 맥주 마시는 게 낙이다.
김훈 작가와 김애란 작가의 소설을 좋아한다.
깊고 단단한 글을 좋아한다.

돈 욕심도 성공 욕심도 없지만. 일 욕심 누구 못지않다.

다만 표현하지 않을 뿐이지.

수석 진급 이후 거의 삼 년. '슬슬 나도 VC기획 나가야겠는데' 이 생각
만 했는데.

고아인 상무 덕분에 씨디도 됐고.

조은정 씨디 덕분에 회사 다니면서 오랜만에 웃을 일도 생겼다.

지금이 원희 회사생활의 전성기 아닐까 싶다.

이 전성기를 유지하려면. 6개월 이내에 매출 50% 상승을 달성해야 한다.

씨디 달아준 고상무님을 위해서.

오랜만에 찾은 내 행복을 위해서.

최정민

(VC기획 출신. 50세. 유정석, 최상무보다 일 년 선배)

전형적인 여장부 스타일.
한때 VC기획에서 날리는 씨디였다.
전성기 땐 지금의 고아인 못지 않았다.
지고는 못 산다. 용 꼬리를 하느니 뱀 머리를 하고 말지.

최창수가 기획본부장으로 승진하자마자 사표 날렸다.
'좆도 내가 창수한테 컨펌받으면서 일해야겠냐?!!!'
사실 임원으로 승진 못 하는 걸 알았기에 사표 냈다.
버림받느니 내 발로 나가자.

독립대행사를 차렸다. 처음엔 꽤 괜찮았는데.
점점 인하우스 대행사(대기업 계열 광고대행사)가 늘어난다.
IMF 때 대행사를 외국계에 팔았던 대기업들이 다시 대행사를 사들였고.
중소 화장품 회사는 물론 치킨 브랜드들도 대행사를 만들었다.

대기업 아니면 살아남는 게 불가능할 정도로 상황은 악화됐다.
그래도 버틴다. 정민에게는 신념이 있다.
'낭중지추' 실력만 있으면 눈에 띈다.
허나, 자신의 신념이 망상이라는 사실을 매일 매일 마주한다.

정민이는 무너지는 둑을
손가락으로 팔로 몸통으로 막으며 버티고 있다.
자신의 미래를 안다. 비참하게 끝날 것이란 걸.

허나, 징징대고 싶지는 않다. 남한테 동정받고 싶지도 않다.
이유는 하나다.

좆도 씨발. 가오가 있지!!!

강근철

(왕회장. 80대 후반. 일명 크레이지 강. VC그룹 창업주)

이북의 부잣집 도련님이었다.

소학교 다니던 시절, 매일 고개 숙이던 마을 사람들에게 부모님이 죽창에 찔려 살해당했다.

'인민의 적! 더러운 자본가 새끼!!!'

살기 위해 월남했고. 6.25가 터졌고. 기회가 열렸다.

복수하겠다. 방법은 하나. 돌아가신 아버지 땅을 다시 돌려받아야겠다.

아니 아버지보다 더 부자가 되어야겠다.

죽창 들고 쳐다도 보지 못할 존재가 되어야겠다.

그렇게 미친놈처럼 사업해서 재벌이 됐고.

내 재산을, 내 회사를 용호가 더 키워야 하는데. 저놈은 물렁하다.

투쟁심이 부족해서 문호랑 경쟁시켰더니 결국 무너졌다.

이대로 두면 내가 죽은 이후 VC그룹은 무너진다.

강용호가 무너지는 꼴을 보니 더욱 위험하다.

강한수 강한나는 더 강하게 키워야겠다.

극한에 스트레스 상황에서도 무너지지 않는 인간으로.

나 닮은 고아인이라는 머슴이 보인다.

저건 내 손자 손녀라고 고개 숙이지 않는다.

비굴하게 아부하고 꼬리 흔들지 않는다.

딱이다. 손자 손녀를 강하게 키울 스파링 파트너로.

이제 시작인데. 이제 스트레스 테스트 시작인데.
세상 순한 용호가 제 자식 마음 다치니까 덤빈다.

'아버지. 내 인생에 개입한 건 참지만. 내 자식 인생에 개입하는 건 못
참습니다'

허나 용호가 모르는 게 있다.
이건 네 아들과 딸의 문제가 아니다.
내가 이룩한 VC그룹 존망의 문제지.

싫으면 나가라. 용호 너도 내 아들이기 이전에. 내 머슴이다.
내가 만든 회사에서 돈 받아서 먹고살고 있으니.

강용호
(VC그룹 회장. 60대)

아직도 아버지가 무섭다.

태어나서 단 한 번 아버지를 거역했던 건 이혼이었다.

나야 강근철의 아들이라서 이 모진 고통을 참아내야 하지만 저 여자는 아니다.

한나 7살 때 아내가 이혼을 말했을 때 토 달지 않고 도장 찍어줬다.

아버지 몰래 엄청난 금액의 위자료까지 지급하고.

사업이 싫다.

끊임없이 갈등하고, 반목하고, 의심해야 하는 회장 자리가 싫다.

이 힘든 걸 빨리 내려놓고 싶다.

이 힘든 걸 빨리 장자인 한수에게 넘기고 싶다.

강회장에게 한수는 목이 부러질 정도로 무거운 왕관을 이임해야 하는 사람이지만.

한나는 그냥 딸이다. 사랑스러운 딸.

제발, 제발… 회장이 된다느니 어쨌다느니 좀! 하지 말았으면 좋겠다.

안다. 한나 저게 아버지 판박이라는 걸.

그래도 하지 말아라. 왜 스스로 지옥으로 걸어 들어가냐. 행복하게 살 수 있는데…

헌데 아버지 생각은 다른 거 같다.

끊임없이 한수와 한나를 싸우게 하려고 한다.

피투성이가 되어서도 살아남은 자에게 왕관을 주려고 한다.

한나를 위해서 한수를 지지해야 한다.
빨리 부회장 자리를 채우면 된다.
자리가 없는데 한나가 무슨 수로 회장이 되니 뭐니 하겠나.

한나의 꿈을 꺾는 것.
그것이 강회장식 사랑 표현법이다.

강한수

(VC그룹 본사 부사장. 한나의 오빠. 30대 초반)

어린 시절 운동이 좋았다.

축구, 야구, 농구. 공을 가지고 하는 운동이라면 가리지 않고 좋았다.

운동선수가 하고 싶었다. 메이저리그든 EPL이든.

실력도 있고, 재능도 있었지만… 할 수 없었다.

'넌 장차 VC그룹의 회장이 되어야 한다'

포기했다.

고등학교 시절. 문과보다는 이과가 좋았다.

원리와 원칙을 가지고 고민하는 학문.

시간과 공을 들여서 노력하면 명확한 정답이 나오는 문제들.

수학자나 물리학자가 되고 싶었지만 경제학과로 입학했다.

'VC그룹의 회장이 되려면 경제를 알아야지'

또, 포기했다.

대학을 졸업하고 미국 유학을 마치고.

뉴욕에 위치한 글로벌 금융회사에서 몇 년간 근무한 후 한국으로 들어
왔다.

지금까지 적지 않은 연애가 있었고 덕분에.

어떤 성격과 취향과 생활방식을 가진 여자가 본인과 가장 맞는지 알게
되었다.

허나, 결혼은 자신과 가장 맞지 않는 여자와 하기로 했다.

강한나와 똑같은 종류의 인간인 김서정.

비이성적이고, 비논리적이고 감정의 기복이 심한 타입의 인간.

익숙하다. 이런 상황. VC그룹의 회장이 되기 위해서.
다시, 또, 또, 또, 또! 포기했다.

한수는 모든 것을 포기했다.
단 하나의 자리를 위해.
그렇게 때문에 단 하나도 포기하지 않고 살아온 한나에게 회장 자리를
내줄 수는 없다.

강한수에게 VC그룹 회장 자리는 단지 기업의 총수 자리가 아니다.
지금까지 포기한 한수 인생의 총합이지.

용어정리

S#	Scene. 장면이라는 의미로 동일 시간, 동일 장소에서 이루어지는 행동, 대사가 하나의 씬으로 구성됨.
E	Effect. 효과음. 주로 화면 밖의 소리를 장면에 넣을 때 사용.
F	Filter. 필터를 거쳐 나오는 소리. 전화 중 수화기 너머의 목소리나 스피커를 통해 나오는 안내 방송 등
Na	Narration. 내레이션. 등장인물이 화면 밖에서 상황을 해설하거나 극의 전개를 설명할 때 사용.
Insert	인서트. 화면 삽입. 무엇인가에 집중시키거나 자세히 설명하기 위한 장면을 삽입하는 것으로 특정 부분을 확대하는 클로즈업을 통해 이루어지는 경우가 많음.
Flash Back	플래시백. 과거에 나왔던 씬을 불러오는 것. 주로 회상하는 장면이나 인과를 설명하기 위해 넣음.
Cut To	컷투. 하나의 씬이 끝나고 다음 씬으로 넘어가는 장면 전환 효과.
몽타주	각기 다른 시간과 장소의 컷들을 이어 붙인 장면.

차례

작가의 말 4

〈대행사〉 기획안 7

용어정리 74

1부 백조는 물 밑에서 쉬지 않고
 발버둥친다 77

2부 전략적으로 생각하고
 미친년처럼 행동한다 139

3부 사자가 자세를 바꾸면
 밀림이 긴장한다 199

4부 기쁨은 나누면 질투가 되고
 슬픔은 나누면 약점이 된다 257

5부 밤에는 태양보다
 촛불이 밝은 법 317

6부 바보의 말에도
 귀를 기울여라 375

7부 배고픈 짐승에게
 먹이 주는 법 433

8부 준비된 악당은
 속도가 다르다 495

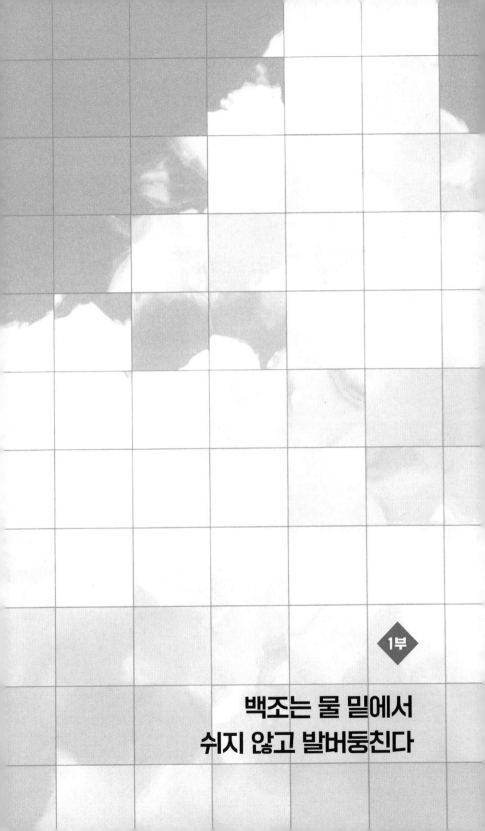

1부

백조는 물 밑에서
쉬지 않고 발버둥친다

S#1 상상의 공간(낮)

동화 같은 배경의 어느 숲.
남루한 복장(중세 유럽의 하녀 같은)의 소녀가 바구니를 들고
산딸기를 따고 있는데. 딸기 하나가 바구니 밖으로 튕겨서
굴러간다.
소녀, 딸기를 줍기 위해 돌아서면 머리 위로 그림자가 지고.
딸기는 굴러서 말발굽에 닿아 멈춘다.
소녀가 그림자가 진 머리 위를 올려다보면.
한껏 차려입은 왕자가 백마에 탄 채 소녀를 내려다보면.
소녀, 기다리고 있었다는 듯 반가운 표정으로 올려다보며

소녀 (수줍게) 기다리고 있었어요.

남자가 거만한 미소로 대답을 대신하자.

소녀의 표정이 차갑게 변하며 눈빛이 번뜩.
섬뜩한 기운을 느낀 백마가 리어링(앞다리 들고 일어서기)하자.
소녀가 바구니에서 작은 칼을 꺼내 휘두르자. 칼이 점점 커
져 큰 칼로 변하더니 말 목을 단칼에 베어버린다.
베어진 말의 목에서 피가 분수처럼 뿜어져 나오고
남자는 말에 탄 채로 그대로 얼어붙는다.

소녀 (해맑게 미소 지으며) 왜? 다른 여자애들이랑 달라서 놀랐니?

겁에 질려서 덜덜 떠는 남자와 말 피를 뒤집어쓰고 미소 짓
는 소녀.
소녀가 볼 일 다 봤다는 듯 돌아서서 정면을 향해 터벅터벅
걸어오면 남루한 옷에서 전사의 옷으로 바뀌고 자막이 뜬다.

자막/Na 최초를 넘어 최고가 되는 것
 처절하지만 우아함을 잃지 않는 것
 나를 지키기 위해 때론 나를 버리는 것

소녀 내 한계를 왜 남들이 결정하지?

자막/Na 세상이 주목하는 그녀의 성공 신화.
 여전사 트레이닝 RPG게임 Fighter Queen.
 지금 다운받으세요.

S#2　게임회사/대회의실(낮)

1부 S#1의 영상이 스크린에 플레이되고 있고.

INSERT 대회의실 밖(낮)

회의실 문 앞에 ⟨JH FACTORY -Fighter Queen 광고 경
쟁PT⟩ → 종이.

회의실 불이 켜지자 광고주들 박수와 환호. 이 피티 땄음을
직감하는 아인(여/42세). 병수(남/40세) 바라보면 병수도 아
인을 보며 고개 끄덕.
장우(남/32세)도 이 피티 땄음을 직감하고 밝은 표정 짓는다.

아인　　질문 없으시면. (당당하게) 피티 마치겠습니다.

CUT TO

광고주들 나가고 재훈(남/42세)과 아인만.

재훈　　(장난치듯) 전 이 광고 씨디님이랑 하기 싫었어요.
아인　　(덤덤) 이상하네요? 저도, 저희 회사도 업계 1등인데.
재훈　　그래서요.
아인　　…?
재훈　　제가 영웅 서사를 좋아하거든요. 약자가 강자 되는 이야기.
　　　　1등이 또 이겨서 수백억짜리 광고 하는 건. 감동이 없잖아요.
아인　　(미소) 감동은 없어도 이득은 있죠.
재훈　　그러게요. 왜 씨디님이랑 하는지 벌써 알 거 같은데요.

아인 (매력적인 표정으로 재훈을 보고 있고)

재훈 (떠보듯) 피티 결과 스포해 드렸는데. 크게 기뻐하지는 않으
 시네요?

아인 습관이 돼서요.

재훈 무슨…?

아인 (담담) 이기는 일이요.

재훈 (미소) 되게 냉정하시네요.

아인 (당당) 냉철하다는 말씀으로 듣겠습니다.

재훈 좋은 건 티 내면 더 좋아지는 거 아닌가요?

아인 대표님. 좋은 일에 기뻐하면. 나쁜 일에 슬퍼하게 되는 거.
 습관됩니다. 저보다 더 잘 아실 텐데요? (미소)

당당하고 매력적인 아인에게 끌리는 재훈. 대화를 더 이어가
고 싶은데. 직원이 들어와서 '다음 회사 준비됐습니다.'

재훈 (아쉽다는 듯 표정)

아인 (눈치채고) 오늘 못다 한 이야기는 대표님 시간 괜찮으실 때

재훈 식사 한번 하시죠.

아인 연락 기다리겠습니다.

아인이 정중하게 인사하고 나가면 재훈이 아인의 명함을 다
시 본다.

S#3 게임회사/대회의실 밖(낮)

아인이 회의실에서 나오면 병수와 장우 기다리는 중이고.

병수 뭐라고 하세요?
아인 (덤덤) 온에어 준비하자.
장우 (혼자 박수 치고 좋아하다가 뻘쭘) 다들 안 좋으세요?
아인 (무표정하게 보다가) 가자.

아인, 수사자처럼 무표정하고 당당하게 무리를 이끌고 걸어
가면

TITLE 1부 백조는 물 밑에서 쉬지 않고 발버둥 친다

S#4 대행사 전경(낮)

S#5 대행사/최상무 방(낮)

전화받고 있는 최상무(최창수/남/40대 후반). 얼굴에 미소가
번지고 자리에서 벌떡. 권씨디(권우철/남/45세), 김씨디(김오
중/남/43세), 주씨디(주호영/남/43세) 등 씁은 표정.

최상무 선배님 감사합니다. 네, 연락드리겠습니다.
 (전화 끊고) 고아인이 이거 콧대가 또 얼마나 높아지려고…

권씨디	게임회사 전무님이요?
최상무	(끄덕)
권씨디	피티 땄대요? 아씨…
최상무	이번 거 임팩트 있어. 시의성도 있고.
권씨디	(짜증) 그럼 뭐해요. 남혐인데.

INSERT 대행사/대회의실(낮)

S#5의 인물들 모두 있고. 아인이 서서 프리젠테이션 리뷰를 했다.

아인	백마 탄 왕자에게 기대지 않고. 스스로 운명을 개척한다. (씨디들 빤히 쳐다보며) 이게 왜 남혐입니까? (권씨디 보며) 왕자님이세요? 백마 목 친다고 부들부들 떨게?

－ 현재.

권씨디 똥 씹은 표정이고. 최상무 권씨디 보고 피식하는데.

최상무	(전화받고) 알았어.
권씨디	왔대요?
아인	(최상무 방으로 들어오면)
최상무	(표정 밝게 바꾸고) 고씨디. (박수 치며 다가와) 역시는 역시다! 난 이거 시안 봤을 때부터 될 줄 알았다니까.
아인	(비즈니스 미소) 반대하신 걸로 기억하는데요?
최상무	(능글맞게) 더 좋은 크리에이티브를 위한 의견이었지.
아인	벌써 결과 들으셨어요?
최상무	방금 통화했어. 거기 전무가 대학 선배잖아.

내가 알려준 정보대로지?

아인 네. 다 상무님 덕분이죠.

최상무 (아인의 어깨를 툭툭 치며) 수고했어.

아인 (최상무가 툭툭 친 어깨 잠시 봤다가. 일부러 미소 지으며)

그럼, 이왕 수고한 김에 조금 더 수고하면 어떨까요?

최상무 …?

아인 (도발) 이번에 통신사 애뉴얼 피티 있다던데?

최상무 (젠틀한 미소에서 순간 차가운 얼굴로)

아인 통신사 피티도 (자신 가리키며) 역시가 역시 하는 게. 좋지 않

을까요?

(씨디들 보며) 어떠세요? 더 좋은 크리에이티브를 위한 제 의

견이?

권씨디 (버럭) 야! 너

최상무 (권씨디한테 눈빛으로 주의 주고) 그건 권씨디가 계속하던 거라서.

알잖아. 통신사 건은 빌링만 크지. 쉬워.

아인 그럼 저는 언제 빌링 크고. 쉬운 광고주 주실 거예요?

최상무 고아인이랑 쉬운 건 안 어울리지.

아인과 최상무 의미심장한 미소를 지으며 서로를 바라보

다가.

최상무 (상황정리 하려고/카드 주며) 한우 투뿔로 먹어.

아인 (카드 받고) 그럼 저는 바빠서 먼저.

아인이 나가자 불만을 터트리는 씨디들.

S#6　대행사/복도(낮)

당당하게 걸어가는 아인. 직원들이 보고 축하 인사(피티 승리)

김씨디(E)　일 좀 한다고 진짜…

주씨디(E)　세상 지 혼자 살지.

S#7　대행사/최상무 방(낮)

권씨디　까불게 냅둬. 얼마 안 남았으니까.

씨디들 의아한 표정으로 권씨디 보면.

권씨디　제작본부장 공석 된 지 몇 달 됐고. 당연히 이 중에 서 누군
가 승진할 거고. 그럼 당연히 우리 중 누군가 밑에서 일해야
되는데…

김씨디　(무슨 뜻인지 알아채고 씩 미소들) 하긴.

주씨디　마지막 발악이지.

권씨디　(비릿) 관례잖아. 동기나 후배가 임원 되면 회사 나가는 거.
내가 고아인 동기고. 나머지는 후배들이니까. 당연히
(최상무 바라보며) 이 중에서 제작본부장 나오겠죠?

최상무　(권씨디 눈빛 피하며 얼버무리듯) 아마도…?

권씨디　(뭐지? 왜 저렇게 미적지근하지?)

오늘 첫 출근 한 은정(여/34세)과 오늘이 퇴사 날인 홍카피
(홍주영/여/32세) 데면데면 앉아있다.

은정 (침묵은 갑갑해서. 홍카피 보며) 오늘 첫 출근 한 조은정 카피입
 니다.
 고아인 씨디님 팀 카피시죠?

홍카피 (쳐다도 보지 않고)

은정 (쭈뼛거리며) 오늘 피티라고 들었는데…

홍카피 (대뜸) 여기 왜 왔어요?

은정 (뭐지?) 네? 아… 그 고씨디님한테 콜이 들어왔고. 또…

홍카피 살려면 지금이라도 도망쳐요. 고씨디님이랑은

아인이 들어오는 걸 보고 말을 중단하는 홍카피. 아인이 오
자 방금 전과는 다르게 눈빛이 죽는다. 아인을 보곤 은정이
가서 인사.

은정 씨디님 안녕하세요.

아인 (얼굴도 보지 않고) 그래. 앞으로 잘해보자.

은정 넵!

은정, 쌀쌀한 분위기가 영 적응 안 되고, 병수, 장우와 인사 중.
홍카피는 잡다한 짐들 들고 일어나 결심한 듯 아인에게 간다.

홍카피 (사납게 아인을 내려다보고 있고)

아인	(고개를 들어 홍카피를 본다)
홍카피	(막상 아인이 쳐다보자 기가 팍 죽어) 수고하셨습니다.
아인	그쪽으론 언제부터 출근이야?
홍카피	2주 후요…
아인	그쪽 씨디한테 전화해 놨어.
홍카피	감사… (하는데 억하심정이 있어서 말이 안 나온다)
아인	마음에 없는 말 하지 말고. 가봐.

홍카피, 돌아서서 가려다가 이대로는 못 가겠는지 다시 아인
에게로.

홍카피	한마디만 하고 갈게요.
아인	(관심도 없다)
홍카피	(작심한 듯) 씨디님은 위선자예요.
은정	(뭐지? 이 험악한 분위기는…)
홍카피	본인이 만드는 광고에선 휴머니스트인 척하지만 사실은 자신의 성공을 위해 팀원들을. 사람을. 도구로 쓰는. 성공에 미친 소시오패스!

쌓였던 감정을 쏟아내곤 아인을 똑바로 보는 홍카피.
타 제작팀원들도 조용히 상황을 지켜본다.

아인	(우습다는 듯 피식) 너 나랑 얼마나 일했지?
홍카피	(흥분) 일 년이요.
아인	일 년 내내 헛소리만 하더니. 나가는 날 처음으로 인사이트 있는 말을 하네. (귀찮다는 듯) 그래. 거기선 일 지금처럼 해.

끝까지 막말하는데 딱히 반박은 못 하겠고. 서러워서 눈물만 뚝뚝 흘리는 홍카피. 병수가 상황을 정리하려고 다가가려는 순간.

홍카피가 홱 돌아서 간다. 어리둥절한 표정으로 상황을 지켜보는 은정.

퇴근하려는 아인에게 병수 다가와서

병수 씨디님. (조심스레) 은정카피도 출근했는데 오늘은 회식 같이 하시는 게…?

아인 (최상무 카드 주며) 나랑 먹는 한우보다 너희들끼리 먹는 껍데기가 낫지 않아?

팀원들 …

아인 간다.

S#9 정신과/원장실(밤)

〈미쳐야 정상인 세상〉 정신과. 아인 원장실로 들어온다.

아인 (앉으며) 나 기다린 거야?

수진 아니. (손으로 진료 시간 톡톡 치면서) 야간진료. (시니컬) 넌 일을 좀 일처럼 하면 안 되냐?

아인 내가 뭐처럼 하는데?

수진 전쟁.

아인 (생각하다 피식) 지면 죽으니까. 전쟁 맞네.

수진 안 죽어. 임원 못 돼도.

아인	(발끈) 아니. 난 죽어. 나보다 못난 것들이 내 위에 올라가는
	꼴 보면.
수진	(더 말해봤자 입만 아프니/한숨) 우울, 불안장애, 공황, 불면증에.
	취미도 없고, 연애도 안 하고.
	한 인간으로서의 즐거움. 다 포기할 만큼 성공이 중요해?
아인	난 중요해.
수진	그럼 넌 뭔데?
아인	…?
수진	너 자신을 성공을 위한 도구로 사용하잖아. 성공 그 자체가
	목적이 돼버려서. 그럼 인간 고아인. 넌 뭐야? (뚫어지게 바라
	보면)
아인	(눈 피하며) 피곤해. 오늘은 심리분석 같은 거 그만하고. 약이
	나 줘.

수진(여/42세) 절레절레 고개 흔들고 약통을 내밀면.
아인이 가져가려 하자. 못 가져가게 손에 힘을 주며 경고하듯.

수진	중요한 때라고 하니까 주긴 주는데…
	(무섭게) 이거 그냥 약 아니다.

S#10 길거리/아인 차 안(밤)

신호대기 중인 아인, 거리에 수많은 광고. 행인 손에 들린 핸
드폰에선 유튜브 중에 나오는 광고. 매장마다 붙어있는 포
스터.

길거리엔 유행하는 차림의 젊은 남녀들이 보인다.

아인 (혼잣말) 갈수록 이해 안 되는 것들이 유행을 하네…

핸들 톡톡 치며 생각 중. 신호 바뀌고 뒤차 경적 울리자, 출발.
길거리 어느 화장품 광고(모델이 미소 짓는) 포스터에서

은정(E) 아이구 예뻐.

S#11 한우집(밤)

팀 회식 중. 은정 불판에서 구워지는 한우를 뚫어지게 바라
보며

은정 아이구 곱다. 고와.
병수 예쁘면 지켜줘야지. 먹어서 무찌르면 쓰겠어?
은정 부장님 무슨 소리예요! 이렇게 사랑스러운 것들과 물아일체
가 돼야지.
나는 너. 너는 나.
장우 참 카피들은 헛소리도 신박하게 해요.
은정 이놈의 직업병. 쉬고 싶어도 드립이 입에서 튀어나오니. 뭐
어쩌겠어.
고기로 입을 틀어막아야지. (핏기만 가신 고기를 입으로 쏙)
병수 (걱정) 익으면 먹어. 익으면.
은정 (쩝쩝거리며) 쩝쩝도인이랑 막 접신하는 중이니까. 말 시키지

마세요. 지금부터 집중!

병수 (비식 미소 짓고) 고씨디님 앞에서도 편하게 말해. 지금처럼.

은정 미쳤어요?!

장우 십 년 같이 일한 부장님이나 가능하죠. 아니다.

 (은정 보며) 부장님이 제일 어려워하시거든요.

병수 (피식하고. 술 마시고)

S#12 아인 집/거실(밤)

꼭 필요한 것들만 있는 넓고 휑한 집. 불을 켜고 아인이 들어온다.

냉장고 열면 물과 소주, 천하장사 소시지만 있고.

한참을 바라보다 소주 한 병과 글라스 그리고 소시지 하나 꺼내서 식탁에 놓는다.

소주 글라스에 가득 따르고 절반쯤 마신 후 지친 듯 앉아있는 아인.

은정(E) 근데 부장님. 씨디님 어떤 분이세요?

S#13 한우집(밤)

각자 잔을 비우는 팀원들.

병수 코끼리 같은 분?

은정	에이. 나도 들은 소문이 있는데. 초식동물과는 아니죠.
장우	(동의한다는 듯 은정에게 건배) 인정.
병수	인도 속담에 그런 말이 있어. 코끼리가 지나가면 길이 된다.
은정	(눈만 껌뻑껌뻑)
병수	고씨디님이 시작하면 업계 씨디들이 따라가는 형국이니까.
장우	그것도 인정. 그리고 소문이랑 똑같진 않으세요.
은정	소문 뭐요? 아… 돈시오패스?
병수	(씁쓸한 미소만) 근데 은정카피는 고씨디님한테 콜 들어왔을 때 왜 오케이 했어?
은정	이 바닥 씨디 중에 착한 사람이 어딨어요!
	일 잘하고 사납거나. 일 못 하고 성질 더럽거나. 둘 중 하나지.
병수/장우	(동의한다는 표정)
은정	어차피 할 개고생. 실력이랑 포트폴리오라도 반듯하게 챙겨야죠.
장우	은정카피님은 홍카피님 왜 회사 나갔는지는 모르시죠?
은정	???

S#14 한 달 전. 대행사/제작2팀 회의실(밤)

궁금한 은정의 얼굴에서 겁에 질린 홍카피 얼굴로.
불안한 표정의 병수와 장우. 회의실에 아인이 들어와 자리에 앉자.
홍카피가 출력한 카피를 내민다.
아인, 한 장 읽고 쭉— 찢어버리고.
한 장 읽고 쭉— 찢어버리기를 반복하고는. 영 마음에 안 든

다는 표정.

아인	(손가락으로 테이블 톡톡 치며 홍카피를 바라보면)
홍카피	(점점 사색이 되어간다)
아인	(톡톡 멈추고) 카피 써 오랬더니. 애만 써 왔네. 홍카피?
홍카피	네… 네!
아인	(건조하게) 몇 년 차지?
홍카피	저… 팔 년 차요.
아인	(턱 괴고) 이 일 계속하고 싶어?
병수	(불안하게 홍카피를 바라보고)
홍카피	… 네. 전 좋아요. 카피 쓰는 일.
아인	그래? 좋아한다. 카피 쓰는 걸?
홍카피	네. 어릴 적부터 꿈이었고.
아인	(무심하게) 그럼 어릴 적부터 진로를 잘못 잡았네.
홍카피	(아인 바라보면)
아인	(가르치듯) 사람은 좋아하는 일 말고. 잘하는 일을 해야지?
홍카피	(눈물 글썽거리고)
아인	되고 싶다는 희망이 될 수 있다는 착각으로 바뀔 때가 종종 있지.
홍카피	(결국 눈물을 뚝뚝 흘리고)
아인	(뚫어지게 바라보며) 홍카피.
홍카피	(참으려 하지만 눈물이 계속 나오고) …네.
아인	(남 일 대하듯) 애 그만 쓰고. 딴 일 찾아.

은정(E)	(술 마시다 사례에 걸려 켁켁거리고)

S#15 한우집(밤)

S#13 연결. 술 마시다가 과거 이야기를 듣고 사례에 걸려
캑캑대는 은정.

장우 (은정 등 두드려주며) 놀라셨어. 놀랄 만도 하시지.

은정 (심호흡 좀 하고. 버럭) 이게 뭐 하는 짓이에요!!!

장우 (당황) 은정카피님 홍카피님은 일을 많이 못하긴 했어요.

병수 (당황) 그래. 씨디님이 과하긴 했지만…

은정 아니, 이 좋은 고기 앞에 두고 뭐 하는 짓이냐고요!

병수/장우 ???

은정 그런 입맛 떨어지는 소리는 풀떼기 씹을 때나 하시라구요.
 (한우 집어 보이며) 한우를 앞에 두고 사람들이 말이야.
 (테이블 탕탕 치며) 기본적인 예의들이 없어. 예의가.

병수와 장우가 서로를 쳐다본다. '와 보통 아니다'
서로를 바라보다 푹 하고 웃음이 터진 두 사람.

은정 (우물우물) 왜 나 빼고 웃어요?

병수 (미소) 알 거 같아서.

은정 (고기 두 점 입에 넣으며) 뭐가요?

병수 (고기 앞접시에 주며) 씨디님이 왜 은정카피 적극적으로 스카
 웃해 왔는지.

장우 (역시 고기 은정이 앞접시에 주며) 그럼요. 은정카피님 정도의 내
 구성은 있어야. 우리 팀에서 버티죠.

은정 (앞접시에 놓인 고기 한입에 넣고) 됐거든요!

S#16 아인 집/거실(밤)

아인, 글라스에 남은 술(3병쯤)을 마시고. 글라스는 개수대에 놓고.
식탁에 약들(항우울제, 공황장애, 수면제)을 한 움큼 먹으려는데.

INSERT 1부 S#9 정신과/원장실(밤) 연결.

수진 (무섭게) 이거 그냥 약 아니다. 끝판왕이야. 웬만하면 먹지 말고. 먹어도 술 마시곤 절대 안 돼!

– 현재.
한 움큼 쥐고 있는 약들을 바라보며 잠시 고민하다가

아인 나한텐 안 된다고 하는 사람들. 차암 많아.
(무시하듯 피식. 약을 한입에 털어넣는다)

S#17 아인 집/안방(밤)

샤워하고 방으로 들어오는 아인.
불을 끄고 침대 옆에 메트로놈을 켜고 누워 눈을 감는다.
'딸깍 딸깍' 메트로놈의 기계음 반복되고.
아인이 스탠드를 켜면 한 시간쯤 지났다. 결국 잠들지 못할 걸 알기에.
노트북과 태블릿을 가져와 일을 한다. 반복해서 움직이는 메

트로놈.

그 옆에 수도 없이 꿰맨 낡은 토끼 인형 하나가 놓여있다.

S#18 대행사 전경(아침)

S#19 대행사/로비(아침)

이른 아침이라 한산한 로비. 풀 착장한 아인이 커피 들고 출근 중.

로비 직원 오늘도 제일 먼저 출근하시네요.

아인 (고개만 까딱)

S#20 대행사/제작2팀(아침)

아무도 출근 안 한 제작2팀. 출근한 아인이 자리에 앉아서 의식을 치르듯 연필 세 자루를 뾰족하게 깎고, 머리 묶고, 담배를 입에 물고는 (불은 붙이지 않는다) 일에 몰두하려는데.

청소부 (지나가다가) 오늘도 제일 먼저 오셨네요.

아인 (고개만 까딱하고. 일하는데)

은정(E) 아는 척 좀 해주라~~~

S#21 은정 집/거실(아침)

아지(남/5세)가 팔짱을 끼고 은정을 쏘아보고 있고.
남편(송정호/남/40세)은 반찬통 냉장고에 넣고 있고.
시어머니(박경숙/여/70세)는 설거지 중이다.

아지 (쩨릿) 오늘 와요? 내일 와요?
은정 … 어제는 첫 회식이라 진짜. 진—짜 어쩔 수 없었어.
 오늘은 꼭 일찍 올게. 약속.
아지 (엄마가 내민 새끼손가락을 바라만 본다)
은정 (손을 더 내밀며) 진짜! 약속!
아지 지키지 못할 약속은 안 하는 게 좋대요…
은정 누가?
아지 (부엌 바라보며) 할머니가요.
은정 (설거지하는 시어머니 등을 바라보면)
시어머니 믿음, 소망, 사랑 중에 최고는 믿음이다.
은정 그럼 그럼. 믿어. 오늘은 진짜 칼퇴할게.
남편 그럼 오늘 엄마랑 피자 먹을까?
은정 오케이! 진짜 진짜 오늘은 (손가락 들이밀며) 약속 지킬게.
아지 (못 미더운 표정으로 약속하면)
은정 (아지에게 무한뽀뽀하고는 후다닥)

S#22 버스정류장 + 버스 안(아침)

긴 줄이 늘어선 광역버스 정류장.

후다닥 달려온 은정이 겨우 버스에 올라타면 앉을 자리가
없다.
기사가 입석 승객 있는지 룸미러로 보자 내리라고 할까 봐
후다닥.
자리에 앉아있는 한 여자 승객 다리 밑으로 들어가 쪼그리며

은정　　(조용) 죄송해요. 출발할 때까지만 좀…
여 승객　(마음 이해한다는 듯) 여기 앉아 계세요.
은정　　불편하실 텐데…
여 승객　편할 거면 택시 타고 다녀야죠.

버스가 출발하자 은정이 핸드백에 넣어둔 간이의자를 꺼내
서 앉는다.
여승객 신기한 듯 보지만 그러든 말든. 간이의자에 앉아서
태블릿 꺼내 일에 몰두하는 은정.

S#23　커피숍(아침)

권씨디가 부스스한 얼굴로 과일주스를 쪽쪽 빨아 마시고
있고.
최상무, 커피 마시며 한심하다는 듯 바라본다.

최상무　어젠 또 누구랑 한잔 빨았어?
권씨디　장감독이랑 한잔 했습니다.
최상무　어느 (프로)덕션 장감독.

권씨디	이번에 통신사 피티하기로 한 장감독이요.
최상무	어디서?
권씨디	저번에 선배님 모시고 갔던 논현동 룸빵. 아시죠?
최상무	요즘 바빠. 술 얻어먹고 다니느라.
권씨디	일은 우리가 다하고. 돈은 촬영 며칠 깔짝깔짝하는 덕션이
	다 버는데.
	이정도야 뭐… (씩 미소 지으면)
최상무	적당히 빨아먹어. 말 나온다.
권씨디	(큰소리 나게 빨대 쪽쪽 빨며) 지들이 뭐 어쩌겠어요. 일 주는 우
	리가 갑인데. 근데 아침부터 무슨 일로 보자고 하신 거예요?

S#24　교차. 대행사/제작2팀 + 커피숍 밖(아침)

아인 핸드폰으로 전화가 오고. 최상무다. 아침부터 웬일일까
싶은데

아인	(전화받으며) 네, 상무님.

담배 피우며 통화하는 최상무의 팔을 애절하게 잡는 권씨디.

권씨디	상무님, 아니 선배님. 저랑 일단 이야기를 좀 더…
최상무	(권씨디가 잡은 자신의 팔을 쏘아보고)
권씨디	(황급히 잡았던 팔을 놓는다)
최상무	(눈빛으로 주의 주고) 어 고씨디. 회사지.
아인	(일하면서) 네. 웬일로 아침부터 전화를 주셨어요?

최상무	무슨 일은 좋은 일이지. 점심에 약속 있어?
아인	없습니다.
권씨디	(옆에서 안절부절못하고)
최상무	그럼 이따가 점심 같이하자고. 권씨디랑.
권씨디	(하늘이 무너지는 표정이고)
아인	권씨디랑요? / 네, 알겠습니다.

최상무 전화를 끊고는 꽁초 땅바닥에 버리고 비벼 끄며

최상무	끊을 건 빨리 끊어버려야 하는데. 정들어서 쉽지 않네. 그치?
권씨디	(다급) 선배님. 고씨디랑 1:1로 피티 붙으면… 이길 자신 있죠. 아무리 고아인이 피티 성공률 업계 1등이라고 해도…
최상무	(머저리 새끼) 야 권씨디.
권씨디	네! 상무님!
최상무	톱으로 못 박는 사람 있어?
권씨디	…?
최상무	톱질 말끔하게 끝내면. 그때 망치로 니 명패 딱! 박으면 되잖아.

최상무가 한 말이 이해되지는 않지만 졸졸 따라가는 권씨디. 전화를 끊은 아인. 일손을 멈추고 생각(무슨 꿍꿍이일까?) 중이다.

S#25 중국집/룸(낮)

아인이 룸에 들어오면 최상무와 권씨디가 먼저 와있다.

최상무 중식 괜찮지? 코스 주문해 놨는데.

아인 네. 근데 무슨 일로?

최상무 일단 먹자구. 일 얘긴 먹고 하면 되니까.

아인 …

CUT TO

식사를 마친 테이블. 아인, 좋은 티를 최대한 숨기며.

아인 통신사 피티. 내부 비딩하자구요?

최상무 그래. 더해서 상무 자리까지 걸고. (아인, 권씨디 번갈아 보고는) 제일 큰 광고주 담당하는 씨디가 승진하는 게. 보기도 좋잖아?

아인 (화색. 그러나 감추고) 저야 바라던 바지만. (권씨디 본다)

권씨디 선배님.

최상무 (인상 팍)

권씨디 아니. 상무님. 탁월한 아이디어이십니다. (아인 보며 미소) 실력으로 결정 나면 뒷말도 없을 거고.

너무 밝은 권씨디. 아인, 자신이 모르는 무언가가 있다는 걸 직감.

아인(E) 웃어? 자기 광고주랑 상무 자리를 뺏길 수 있는 상황에서?

아인이 권씨디를 보며 손가락으로 조용히 테이블을 톡톡 치고.
최상무가 그 모습을 보고는 다급하게 상황을 정리한다.

최상무 뭐, 둘 다 동의한 거 같네. 오케이! 식사들 다 했으면 들어가 자고.

권씨디 (최상무 졸졸 따라 나가고)

아인 (최상무의 의도가 읽히지 않아 답답하다)

S#26 대행사/제작2팀(낮)

아인, 사무실로 들어와 한부장 보고

아인 한부장 회의실에서 좀 보자.

S#27 대행사/제작2팀 회의실(낮)

병수 진짜요? 최상무님이요?

아인 그래.

병수와 아인. 최상무의 생각을 읽을 수 없어 침묵.

병수 (침묵을 깨며) 반드시 가져와야 하는 피티죠?

아인 쥐약인지 보약인지. 먹어봐야 알겠네.

병수	(생각하다 문득) 이거 혹시…
아인	…
병수	명분 쌓기용 피티 아니에요?
아인	…! (생각해 보니 맞는 말. 그러나 무표정 유지)
병수	외부 피티는 승패를 조작할 수 없지만
아인	내부 비딩 승패는 최상무가 결정하니까…?
병수	…
아인	외통수네… (고민하다) 일단 피티는 이기고 생각해야겠지?
병수	피티를 이긴다 해도. 될까요. 최상무님 라인도 아니고…
	(말을 하려다 차마 내뱉지는 못하고)
병수(E)	더군다나 여자 임원은…
아인	(눈빛만으로도 알아챈다) 미리 단정 짓진 말자.
병수	(뜨끔)
아인	(혼자 있고 싶은 듯) 팀원들한테 전해줘.
병수	네.

병수가 나가고 혼자서 깊이 생각에 잠겨있는 아인.

S#28 대행사/제작1팀 회의실(낮)

죽상을 짓고 있는 원희(여/40세)와 권씨디 팀 직원 오차장(오
정호 약 35세/남/아트), 김대리(김지원 약 30세/여/아트)
권씨디 혼자 표정 밝은데

원희	하필이면 고씨디님 팀이랑…

권씨디	(살짝 빡!) 왜? 내가 고씨디랑 붙으면 못 이긴다는 소리야?
원희	고씨디님 인발브한다는 소문만 돌아도. 타 대행사들 피티 드 롭하는 형국인데…
오차장	돈 쓰고 시간 써봐야 못 이기니까…
김대리	상대한텐 거의 역병 수준이죠…
원희	야로*가 있지 않는 한…
권씨디	(버럭) 야! 배카피. 너 말 자꾸 어글리하게 할래? 생긴 대로 놀고 있어. (배카피 훑어보곤) 너 꼬라지가 그게 뭐야?
원희	(못난 외모에 전혀 꾸미지 않은 모습)
권씨디	이 바닥. 보이는 것도 중요하다고 몇 번을 말해?
원희	(굴욕감에 얼굴 벌게지고. 웅얼웅얼)
권씨디	뭐? 쟤 뭐라냐?
원희	(주눅 들어) 카피가 카피만 잘 쓰면 되지. 왜 외모까지 꾸며야…
권씨디	그게 광고하는 사람이 할 말이야? 성능만큼 중요한 게 디자 인 아니냐고?
원희	…
오차장	씨디님. 참으시죠.
권씨디	니 후배들 다 씨디 달 때 넌 왜 아직 카피인지 생각 안 해봤 어? 고아인 저걸 광고주들이 왜 저렇게 좋아하는지 생각 안 해 봤냐고? (벌떡 일어나서 회의실 나가며) 비딩 준비나 잘해놔.
원희	(모욕감에 부들부들)

* 야로: 속셈이나 수작의 속된 말

은정, 다리를 덜덜 떨며 컴퓨터 시계 보고 있고. 시간은 17시
55분.

은정	좋아. 탈출 5분 전.
장우	뭔 일 있어요?
은정	아들 접대.
장우	???
은정	계약 파기 직전 상황. 부모자식 간에도 도장 찍을 수 있으면 도장 찍고 갈라설 분위기야.
병수	(지나가다 듣고) 들어가. 5분 뭘 기다려.
은정	그렇다면. (벌떡 일어나서) 저는 이만!

은정이 퇴근하려고 짐을 챙기는데 전화가 오자 깜짝 놀라고.
불길한 기운이 엄습. 떨리는 손으로 핸드폰을 보면.
〈안주희 대리 광고주님〉 얼굴이 하얗게 질리고

은정	네. 대리님…
광고주	(퇴근하며) 카피님. 우리 인쇄 카피 내일까지 필요한데.
은정	갑자기요? 그럼 내일 저녁때까지 보내
광고주	(지나가던 직원 보며 인사) 아뇨. 내일 아침 10시까지 보내주세요. 그때 우리 회의할 거니까.
은정	아… 그게… 시간이 짧으면 퀄리티가 떨어지니까
광고주	(통보하듯) 헤드카피만 잡아서 러프하게 보내주세요.

끊어진 전화기만 보고 있는 은정.
퇴근하려고 준비한 가방과 옷가지들을 바라본다.

S#30 대행사/계단 + 은정 집(밤)

계단에서 멍하니 서있는 은정.
핸드폰을 들고 아지에게 전화하려고 하는데 전화기 든 손의
새끼손가락(오늘 약속할 때 걸었던)이 보인다.

FLASHBACK 1부 S#21 은정 집/거실(아침).

은정 진짜 진짜 오늘은 (손가락 들이밀며) 약속 지킬게.
아지 (못 미더운 표정으로 약속하면)

– 현재.
아지에게 전화를 해야 하는데. 통화 버튼 누를 용기가 없다.
창밖을 바라보면 퇴근하는 직장인들이 보인다.
한참을 퇴근행렬을 멍하니 보고 있는 은정.

은정 궁금하다. 회사 다니는 기분. 대행사 말고.
(한숨 푹) 나도 죽기 전에 광고주 한번 해봐야 하는데…

창밖으로 퇴근하는 사람들을 멍하니 보다 사무실로 들어가
는 은정.

S#31 BAR(밤)

최상무가 따라주는 위스키 마시는 비서실장(김태완/남/40대
후반)

비서실장 (마음에 드는지) 오우. 몇 년산이야?
최상무 Thirty.
비서실장 과하다.
최상무 (씩 미소) 우리가 언제 적당히라는 걸 배웠나. 할 거면 무조건
 1등 하라고 배웠지.
비서실장 (미소) 준비는 잘 돼가?
최상무 곧 리스트 보낼게.
비서실장 알지? 지금 대표는 어차피 정년 보내려고 온 거고.

INSERT 대행사/대표실.
나이 지긋한 조대표(조문호/남/60대 초반) 기보를 보며 바둑알
을 놓고 고민하고 있다.

- 현재.

비서실장 슬슬 차기 준비해야 하는 거?
최상무 숟가락도 없이 밥상에 앉았을까.
비서실장 한동안 그룹 얼굴이 될 사람이야.
최상무 스토리도 있고. 실력도 있어야 하고. 시대정신에도 부합하고.
 거기에 몽타주도 받쳐줘야 하고?
비서실장 (맞다는 미소) 빨리해. 너도 대행사 맨 위층 방 사용해야지.

최상무	며칠만 기다려. 그 자리를 그냥 주기는 아깝잖아.
비서실장	그냥 안 주면?
최상무	뭐 좀 받고 줘야지.
비서실장	대단해. 이 타이밍에도 뭘 챙기고.
최상무	왜 이래? 경제학과 동기끼리.
	(잔 내밀며) 배운 대로 살아야지. 경제적으로.
비서실장	회장님이 보채시더라. 언제 결정 나냐고.
	천방지축 딸내미 미국 보내놓으시고 걱정이 많으셔.
최상무	걱정 말고. 마셔. 며칠 내로 끝나.

최상무와 비서실장. 비식 미소 지으며 건배하고 술 마신다.

S#32 미국 빌라/거실(낮)

고급 빌라. 한나(여/28세) 인터넷으로 수업을 듣고 있다.

교수	(영) 그럼 리포트 다음 주까지 제출하세요.
한나	(영) 알겠습니다. 교수님.

손가락 하트까지 보내고 스카이프 끄고 일어서서 기지개 쭉- 하면 풀 메이크업에 차려입은 상체와 다르게 하체는 파 자마.

한나	아이구. 이 리포트를 또 언제 쓰나?
	(말 끝나기 무섭게 손이 하나 쑥 들어와서 보면)

박차장	(리포트 내밀며) 이번 주 리포틉니다.
한나	(씩) 다 썼네.

리포트 대충 휘리릭 넘겨 보고는 셀카(삭제. 다시 찍고 반복) 찍고,
SNS(팔로워 수백만) 올리기 버튼 누르려고 하는데.
박차장(박영우/남/30대 중반) 손이 쑥 들어와서 핸드폰을 뺏어
간다.

한나	왜애애애!
박차장	지금 올리시면 곤란합니다.
한나	왜? 너~~~무 똑똑해 보여서?
박차장	아뇨. 너~~~무 이상해 보여서요.
한나	…?
박차장	수업 끝나고 1분 만에 리포트 완성! 이건 좀.
한나	(끄덕) 그렇네. 그럼 언제쯤 올릴까?
박차장	때 되면 말씀드릴게요. (나가려고 하는데)
한나	박차장. 어디가?
박차장	볼일 있어서요.
한나	박차장이 나 말고 볼일이 뭐가 있어?
박차장	머슴도 따로 볼일이 있습니다.
한나	아직도 삐진 거야? 저번에 내가 술 먹고 한 말 때문에?

INSERT 며칠 전. 미국 빌라/한나 방(밤).
술에 취한 한나를 들쳐 매고 들어오는 박차장. 한나는 술주
정 중.

| 한나 | 너는 머슴이야 머슴! 머어어어슴! |

박차장, 살짝 짜증이 나서 침대에 확 던지려고 하는데. 침대 위에 큼지막한 머리핀. 고민하다가. 머리핀 치우고 짐짝 버리듯 눕힌다.

– 현재.
한나가 박차장 노려보면. 박차장은 멀뚱멀뚱

박차장	안 삐졌습니다.
한나	남자가 뭘 삐지고 그러냐.
박차장	그 남자가 어쩌고 하는 것도 성 역할론적 고정관념 발언입니다.
한나	삐졌다는 소리네.
박차장	그리고 머슴 짓도 이왕이면 대감 집에서 하라고 하잖아요. 대한민국 사람이면 다 아는 재벌 집 머슴인데 감지덕지죠.
한나	(지은 죄가 있어 뭐라 못하고)
박차장	그럼 아가씨. (과하게 인사) 소인 볼일 보고 오겠습니다.
한나	(나가는 박차장 등에 대고) 올 때 아이스크림. 민초로.

박차장 들은 척 만 척 나간다.

#33 미국 빌라/한나 방 + 거실[낮]

한나, 침대에 누워 톱 여자 아이돌 SNS 보며 중얼중얼.

한나	어그로 참 허접하게 끈다. 나 같으면
박차장(E)	아이스크림 사 왔습니다.

한나가 거실로 나오면 소파 테이블 위에 봉투 있고.
박차장은 자기 방으로 들어간다. 한나가 봉투를 열자마자 인
상을 빡!

한나	박차장!!! (벌떡 일어나서 달려가 박차장 방문을 발로 뻥뻥 차고)
박차장(E)	민트초콜렛 맞잖아요.
한나	맞는 소리네. 처맞을 소리. 나와. 당장!

봉투 안을 보면 초코아이스크림 위에 민트치약 떡하니 있다.

S#34 대행사 전경(낮)

S#35 대행사/제작2팀(낮)

아인의 자리에 커피잔이 쌓여있고. 김밥은 손도 대지 않은
상태.
은정의 자리엔 다 먹은 김밥 포장지가 3-4개쯤.
병수와 장우 자리엔 에너지 음료 빈 캔들. 다들 집중해서 일
하는 중.
은정 노트북을 뚫어지게 보다가 시계 보면 오후 1시 45분쯤.

은정(톡+E)	우리 회의 몇 시죠?

병수(톡+E) 이제 해야지. 붙이자.

장우(톡+E) 넵.

S#36 대행사/제작2팀 회의실(낮)

회의실 중간에서 장우가 스카치테이프 떼어서 번갈아 주면
은정과 병수가 출력된 종이들을 벽에 붙이고.

은정(E) (자기 카피 보고는) 괜히 어정쩡한 거 들이밀다 날벼락 맞느니…

은정이 고민하다가 자신이 쓴 카피 한 장을 구겨서 주머니
에 넣고.
그때 아인이 회의실로 들어온다.

아인 (벽에 붙은 카피들로 가서 보면)

병수 이쪽은 경쟁 통신사들 카피고. 이쪽은 권씨디님이 했던 통신
사 광고들입니다.

아인 (코웃음) 광고주 돈으로 지금껏 예술들 하셨네.

병수 (반대편 벽 가리키며) 팀원들이 러프하게 잡아 본 방향들입니다.

아인 (찬찬히 읽어보고)

은정 (조마조마한 표정으로 아인 뒤에 서있다)

아인 (벽에 붙은 카피들 싹 다 뜯어서 바닥에 버리고)

새 날아가는 소리들만 하고 있네.

팀원들 …

아인 (돌아보며 차갑게) 이 피티가 얼마나 중요한 피틴지 아직 몰라!!!

장우	저, 씨디님… 그래서 최대한 5G, ICT, 통신의 미래로 준비했는데요.
아인	(약간의 패닉+짜증) 라스베가스에서 열리는 CES 행사 홍보영상 만들 거야? 그 기술 누가 쓰는데? 결국 사람 아니야? 기업이 가진 기술? 그 잘난 척 소비자들이 왜 봐야 하는데!!!
은정(E)	어? 붙이려다 버린 방향인데…
아인	최상무 총애받는 권씨디팀. 적당히 이겨서 될 거 같아. 압도적으로 이겨야 상무. (애들 앞에서 할 말은 아니라서 멈춘다)
병수	씨디님. 다시 하겠습니다.

회의실 분위기가 싸늘하게 얼어붙고.
은정은 붙이려다 뺀 종이가 든 주머니를 만지작거린다.

아인	내일부터 매일 이 시간에 회의.
팀원들	(죄인 모드) 네.
아인	비딩 끝날 때까지 집에 갈 생각들 하지 마.

아인이 회의실에서 나가려고 하자.
은정, 주머니에 구겨서 넣어둔 프린트물을 만지작만지작하다가 다급히

은정	저기요!
병수/장우	(은정 본다. 미쳤나?)
은정	아니. 저 씨디님…
아인	(돌아보면)

회의실 보드판 정 가운데 꾸깃꾸깃한 종이 한 장 붙어있고
〈사람의 시대 지구텔레콤〉 아인이 손가락으로 테이블 톡톡
집중.

아인 (보드판 보며) 설명해 봐.

은정 (멍하니 있는데 병수가 툭 치자) 네. 아… 그게…
 (뭔가 있어 보이게 말하려고) 기술은 결국 사람을 위해 존재론적
 가치가 있고. 또 증명

아인 (단호) 부사, 형용사 빼고. 명사 목적어로만.

은정 (잠시 고민하다/좋아 솔직하게 들이대자) 미래 기술? 통신 혁명?
 (약간 버럭) 저는 그런 거. 싹 다 개 풀 뜯어 먹는 소리라고 생
 각해요.

장우 (어쩌려고 저럴까?)

병수 (흥분하지 말라는 듯 몰래 은정의 손등을 톡톡 친다)

은정 (병수의 메시지 이해했고/다시 차분히) 기계가 통화해요? 사람이
 통화하지. (다시 아인 눈치 살짝 보면서) 그래서 미래 통신은 사
 람이 더 살기 좋아진 시대라서. 사람의… 시대…

아인 (번뜩. 감 잡았다) 한부장.

병수 네.

아인 집에들 갈 수 있겠다.

은정/장우 (서로를 보며 화색)

병수 (눈치채고) 안들 구상하겠습니다.

아인 (회의실 유리 벽/땅에 버린 카피들 가리키고) 보안 철저히 하고.

병수 네, 벽 가리고. 카피들 전부 파쇄하겠습니다.

회의실을 나가던 아인이 문을 닫는데.

문틈과 유리문의 약간 투명한 부분을 통해 회의실 내부가
보인다.

무언가 골똘히 생각하던 아인. 유레카! 다시 회의실 문을
열고

아인	한부장. 그거 파쇄하지 말고 저기 붙여놔.
병수	여기요?
아인	그래. 저 벽에.

S#37 레스토랑(밤)

아인이 들어와서 이름 말하면 직원이 안내해 준다.
재훈이 미리 와서 기다리고 있고. 인사하곤 앉는다.

재훈	뭐 좋아하실지 몰라서.
	제일 비싼 식당에서 제일 비싼 메뉴로 예약했습니다.
아인	(미소) 좋은 방법이네요.
재훈	그런가요?
아인	(매력적으로) 비싼 건 호불호를 드러내기 어렵죠.
	호는 속물로 보일 수 있고. 불호는 촌스러워 보일 수 있으
	니까.

그때 음식들 서빙되고 재훈이 아인 보며 미소.

재훈	그럼. 제 선택이 옳았다고 확신하면서 먹어도 될까요.
아인	미리 맛있었다는 인사까지 드릴게요.
	저는 촌스러운 것보다 속물로 보이는 걸 좋아하니까.

CUT TO

다 먹은 식기를 직원이 가져가고 재훈이 와인을 따라준다.

재훈	고씨딘님, 혹시 개인적인 질문해도 될까요?
아인	(와인 잔 돌리며) 결혼 안 했고. 남자친구 없고. 혼자 삽니다.
재훈	(미소) 오~~~!
아인	(뭘 이렇게 좋아해?)
재훈	저랑 스펙이 같아서.
아인	남자들이 좋아하는 3대 조건이라더니. 대표님도 좋아하시네요.
재훈	(미소) 그럼 혹시 왜 아직 혼자신지…?
아인	(남 일 말하듯) 남자들이 싫어하는 3대 조건도 가지고 있어서요.
재훈	무슨?
아인	(매력적이고/냉소적으로) 똑똑하고 냉정한 워커홀릭.

냉정한 듯 도도한 아인의 자세에 더욱 끌리는 재훈.

재훈	저한텐 매력으로 들리는데요?
아인	대표님이랑 결이 비슷하니까. 그렇겠죠?
재훈	(씩 미소) 그렇다면 직선적으로 말하겠습니다.
	광고대행사 일은 마음에 드세요?

아인	(도도하게) 네.
재훈	혹시 이직할 생각은 없으시구요?
아인	(재훈 바라보면)
재훈	광고주 마케팅 팀으로 온다던가. 예를 들면 게임회사…?

아인, 재훈의 의중을 눈치채고 잠시 고민.
그러나 손가락으로 테이블을 치지 않는 것으로 봐서. 고민하
는 척.

아인	(살짝 도발) 제가 왜 필요하시죠?
재훈	똑똑하고 냉정한 워커홀릭. 완벽한 3대 조건이죠. 마케팅 임원으론.
아인	그렇다면 저도 직선적으로 대답해 드려야겠네요.
재훈	좋죠.
아인	저는 광고가 좋습니다. 치열해서.
재훈	그럼 저희 회사에서 치열하게. 해드리면 어떨까요? 일도 연봉도.
아인	음… 저는 광고 만드는 일이 옷 입고 할 수 있는 일 중 가장 즐거운 일이라고 생각해서요.
재훈	(잠시 멈칫했다가) 그럼
아인	(선수 친다) 옷 안 입고하는 일 중 가장 즐거운 일은 뭐냐? 이 말씀 하시려는 거죠?

S#38 레스토랑/주차장 + 재훈 차 안(밤)

아인과 재훈이 함께 내려오고 아인이 인사를 하고 가다가
돌아보며

아인 아! 옷 안 입고 하는 즐거운 일. 오늘도 할 건데.

재훈 (살짝 당황했지만 티 안 내고)

아인 생각 있으면 오세요. 같이 할 수 있는 곳 많으니까. 주소 보
내드릴게요.

아인은 대리기사가 운전하는 차를 타고.
재훈 일이 예상한 거랑 다르게 돌아간다 싶은 표정으로 차
에 타는데

기사 대표님 어디로 갈까요?

재훈 잠깐만.

그때 아인에게 톡으로 URL 온다. 터치하면 찜질방 주소.
주차장을 빠져나가는 아인의 차를 바라보며 미소 짓는 재훈.

재훈 거절도 참 크리에이티브 하게 하시네.

S#39 대행사/제작2팀 회의실 밖(새벽)

이른 새벽. 도둑처럼 살금살금 제작2팀 회의실 앞으로 오는

권씨디.

그러나 회의실 유리 벽에 전부 검정 종이 붙여놔서 안이 보이지 않고.

권씨디　(틈이 없나 두리번거리다가) 아씨…

포기할까 하다 회의실 문을 흔들어 보는데. 몇 번 흔들자 틈이 생기고. 그 틈으로 벽에 붙여놓은 카피와 슬로건들이 보인다.

들고 온 수첩에 열심히 적는 권씨디.

최상무(E)　야!

권씨디　(화들짝 놀라면)

최상무　(골프복장으로 짜증스럽게 보고 있다)

권씨디　선배님이 이 시간에 웬일로…

최상무　나야 광고주랑 골프 약속 있어서 그렇고.
　　　　(권씨디가 들고 있는 수첩 보며) 넌 웬일이냐?

권씨디　(비굴) 그게…

최상무　(시계 보고) 부지런하다. 불법은 언제나 참 성실해.

권씨디　선배님 불법은 무슨. 지피지기면 백전백승. 병법의 기본이죠…

최상무　(짜증) 가라. 고아인 출근할 때 됐다.

권씨디　네 선배님. 나이스샷! 하세요.

쫄래쫄래 사라지는 권씨디를 보며 고개를 설레설레 젓는 최상무.

최상무 저 계륵 같은 새끼. 고아인이 저게 내 후배였으면 딱인데.

(아인이네 회의실을 보다가 가는 최상무)

S#40 대행사/제작2팀 회의실 밖(아침)

아인, 출근해서 회의실 앞으로 가면. 문 아래쪽에 붙여놓은 스카치테이프가 떨어져있다. 만족스럽게 미소를 짓고.

INSERT 1부 S#36 대행사/제작2팀 회의실(밤) 연결.

병수에게 귓속말하는 아인.

아인 문 아래 테이프 붙여놔.

병수 ???

아인 도둑고양이 왔다 갔는지 확인해 봐야지?

병수 …?

INSERT 1부 S#39 대행사/제작2팀 회의실 밖(새벽).

권씨디가 회의실 문 흔들자 테이프 떨어진다.

- 현재.

아인 (떨어진 테이프를 보고 미소) 도둑고양이가 쥐약 발린 고기를 덥석 물어 갔네. (자리로 걸어가며) 그거 잘못 먹으면 탈 날 텐데…

121

S#41 대행사/제작1팀(낮)

제작2팀 회의실에서 몰래 적어온 것 중 제일 마음에 드는 슬로건 한 장 출력해서 원희에게 주며.

권씨디	이걸로 그림 만들어봐.
원희	씨디님이 쓰셨어요?
권씨디	우리 팀은 내가 움직여야 일이 돼요. (전화 오고) 문어 집? 이차는? 오케이. (퇴근하며) 나 미팅하고 퇴근.
팀원들	들어가세요.

권씨디 나가자 팀원들도 각자 퇴근 준비.

오차장	배카피님은 퇴근 안 해요?
원희	난 좀 더 보다가.
김대리	누가 봐도 상무 자리 걸린 비딩인데… 참 생각 없으셔.
오차장	(조용히) 생각은 없어도 빽은 있으니까.
김대리	최상무님은 왜 실력 있는 고씨디님 두고. 권씨디님 미는 거예요?
원희	실력 있으니까. 고씨디님이 상무 되면. 최상무님이 지금처럼 제작팀 자기 마음대로 주무르겠어?
오차장	(끄덕) 아이구. 고래들 싸우는 데 엮여서 등 터지지 맙시다.
김대리	갈께여.

S#42 대행사/엘리베이터 안 + 밖(낮)

엘리베이터 앞. 권씨디 팀원들 권씨디 보고 다시 사무실로
도망.
권씨디 인기척에 옆을 보는데 지나가던 아인과 시선이 딱!

아인 (다가와서 비웃음) 퇴근하나 봐? 팔자 좋네.

권씨디 (걸린 게 민망) 일을 효율적으로 해야지. 너처럼 끌로 파면 쓰
 겠냐?

아인 (우습다) 권씨디. 난 동기 중에 니가 제일 좋아.

권씨디 (뭐지?)

아인 (훑어보며) 입사 때부터 한결같아서. 꾸준히 (입 모양만) 바보.

권씨디 (버럭) 야! 고아인. (넘어가지 말자. 참고) 내가 상무 되면 더 좋
 아질걸? 우리 고씨디. 인성교육부터 다시 시켜야겠어.
 그것도 회사를 계속 다녀야 가능하겠지만.

아인, 권씨디를 관찰하듯 보고. 엘리베이터 도착하자 권씨디
타고.

아인 (뚫어지게 바라보며) 당연히 니가 될 거처럼 말하네? 왜? 최상
 무가 그래?

권씨디 (살짝 두렵고) 안 넘어간다. 이 무당 눈깔아!

말은 그렇게 했지만 아인이 두려운 듯 닫힘 버튼을 여러 번
누르고.
아인, 문이 닫히고 권씨디가 사라지는 걸 똑바로 보고 있다.

S#43　대행사 전경(새벽)

제작팀 층 빼고 전부 불이 꺼진 대행사 건물.

S#44　대행사/로비 + 제작2팀 + 탕비실(새벽)

로비 벽에 걸린 시계 새벽 4시.
로비 보안요원도 꾸벅꾸벅 졸고 있는 반면.
레드불 마시며 일하는 장우. 충혈된 눈으로 맥 잡고 있는
병수.
초코바를 질겅질겅 씹으며 카피 쓰는 은정.
아인 탕비실에서 커피 내려서 오다가 보면.
제작1팀 한곳에 스탠드가 켜져 있다. 원희 혼자 일하고 있고.

아인	(원희 보며) 저 팀에 제정신 박힌 애는 쟤 하나네.
	(커피 들고 돌아오면 병수 다가와서)
병수	씨디님. 일단 정리됐습니다.
아인	오늘 비딩 11시 맞지?
병수	네.
아인	은정 카피. 수정 다 됐어?
은정	(다급) 한 번만. 오타 딱 한 번만 더 확인하고요.
아인	(자리에 앉으며) 나한테 다 보내고 퇴근들 해.

병수, 장우는 후다닥 퇴근할 준비들 하는데.
은정은 '가도 되나?' 싶어서 멈칫거리는데 장우가 가자고

손짓.

팀원들　썻고 오겠습니다. / 씨디님 수고하세요.

아인, 대답 없이 모니터만 바라보다가. 팀원들이 나가자 서랍을 열고 위스키 꺼내서 커피에 따르고 물처럼 꿀꺽꿀꺽 마신 후 심호흡.
다시, 토씨 하나. 단어 하나 바꿔가며 일에 집중한다.

S#45　대행사/복도 + 엘리베이터(새벽)

피곤에 쩔어 엘리베이터로 걸어가는 팀원들. 걸을 힘도 없어 보이고.

은정　진짜 다 맡기고 가도 돼요?
장우　본인이 해야 직성이 풀리는 분이니까요.
병수　씨디님한텐 끝날 때까지 끝난 게 아니야. 이번엔 특히 더.
장우　직전까지 계속 카피 수정하실 거예요.
은정　(멈칫)
병수　(은정 보며) 너무 부담 갖지 마.

S#46　대행사 밖/택시 안(새벽)

택시에 탄 은정이 창밖을 보면 불 켜진 대행사 보인다.

은정 저렇게 일에 올인해서. 스스로 만든 지옥에서 사니까 그렇겠지…

S#47 몇 달 전. 길거리 + 건물 사이(낮)

블랙 보드에 붙인 인쇄광고 끼고 통화를 하며 다급하게 걷는 은정.
인쇄물에 〈○○기획 조은정 차장 카피〉라고 작게 적혀있다.

은정 네. 거의 다 왔습니다.

전화 끊고 급하게 가다가 헐떡이는 숨소리를 듣고 건물과 건물 사이를 보는데. 한 여자가(아인) 가슴을 잡고 헐떡이고 있다.
시간이 없어 고민하다가 '에잇 몰라' 하고 여자에게 가는 은정.

은정 괜찮으세요? 저기요?
아인 (등만 보인다. 공황장애 쇼크로 과호흡 증세 보이다 쓰러지고)
은정 어… 어… (어쩔 줄 몰라 하는데. 주변 행인 보고) 119 좀.
아인 약…
은정 네? (귀대면)
아인 백에 약.
은정 (아인의 백을 보면 약이 여러 개. 하나씩 보여주다 약 먹인다)
아인 (약을 먹고 땅에 등을 대고 눕는데)
은정 !!! 고아인 씨디님…?

S#48 도로/택시 안(새벽)

택시 창문에 머리를 기대고 생각에 잠겨있던 은정.

은정 나는 모르겠다. 잠이나 자자. (하고 눈을 감는다)

S#49 이모집(새벽)

낡고 허름한 술집. 정석(남/50대 초반)이 장사 끝내고 대걸레로 청소하고 있고. 계산대 밑에는 〈올해의 광고인 상 CD 유정석〉 상패 보인다.
누군가 들어오는 문소리 들리자.

정석 (보지도 않고) 영업 끝났습니다. (하는데 하이힐 소리 들리자 돌아보면)

CUT TO

마주 앉은 두 사람. 정석의 손에는 아인이 건넨 A4 종이가 들려있다.

정석 (A4용지 꼼꼼히 보고) 일이야 알아서 잘했을 거고. 문제는 이게 아니잖아?

아인 (조금 불안한 표정)

정석 내가 창수면 너 제작본부장 자리 안 줘.

아인 (피식) 나 같아도요.

정석도 마땅히 할 말이 없고. 아인도 말 없이 있다.

정석 여기 오지 말고. 어디 성당 가서 기도라도 하지 그랬어?

아인 그러게요. 슬로건은 어때요?

정석 좋아. 그릇도 크고. 지금 시대랑도 잘 붙고. 좋은 캠페인 나
 오겠다.

아인 그럼 됐어요. (하고 일어서면)

정석 오전에 비딩이라며. 잠이나 좀 자지. 왜 왔어?

아인 그냥… 확인하고 싶었어요.

정석 뭘?

아인 VC기획에서 하는 마지막 일일지도 모르는데.
 실력이 부족해서 밀려났다는 소리는 듣고 싶지 않아서. 갈
 게요.

하고 아인이 나가면.
정석, 아인이 나간 출입문을 한동안 바라보다가.

정석 (자조적) 회사가 어디 실력으로 승진하나…

쓸쓸한 표정으로 일어나 다시 청소하는 정석이다.

S#50 대행사 전경(아침)

대행사 건물로 은정이 뛰어 들어가고.

S#51 대행사/제작2팀(아침)

제작2팀으로 은정이 후다닥 들어오면 다들 와있고.

은정	(헐떡헐떡/시계 보곤) 아슬아슬하게 세이프!
병수	(시계 보곤) 볼 반개쯤 빠졌어.
장우	(시계 보곤) 까칠한 심판이라면 아웃!
은정	(삐쭉거리곤) 씨디님 좀 주무셨어요?
아인	(모니터 보며 중얼중얼(PT 연습) 옷도 갈아입고 화장도 새로 했다)
병수	(조용히 은정 잡아끌며) 지금은 접근금지.
아인	몇 시지?
병수	10시 45분입니다.
아인	(크게 심호흡) 가자.

S#52 대행사/대회의실(낮)

대기 중인 권씨디 팀. 아인이 들어오자 권씨디가 째릿 보지만.
아인은 우습다는 듯 미소를 건넨다.

아인	쓸 만한 거 나왔어?
권씨디	남이사.

그때 조대표와 최상무도 들어오고. 모두 인사.

최상무	시작하자.

권씨디	(빠르게) 저희 먼저 하겠습니다.
최상무	웬일로?
권씨디	이왕 맞을 매면. 먼저 맞죠.
아인	(혼잣말) 그치? 그게 유리하겠지?

CUT TO

권씨디 프레젠테이션 중. 슬로건을 제안하는데 아인네 팀에서 버렸던 슬로건이다. 〈처음 만나는 미래통신생활. 지구텔레콤〉

* 권씨의 대사 별첨●

은정	(장우에게 속닥) 저거 우리가 버렸던 거잖아?
장우	(은정에게 속닥) 그러게요. 똑같은 거 갖고 올 뻔…
병수	(무표정한 얼굴에서 아인을 보면)

INSERT 1부 S#40 대행사/제작2팀(아침) 연결.

출근한 병수가 아인에게 조용히.

병수	씨디님. 누가 회의실 들어가려고 했던데.
아인	(무덤덤) 알어.
병수	혹시 권씨디님?
아인	응.

● **권씨디(E)** (약장수 약 팔 듯 살짝 오버하며) 기술. 미래. ICT. 4차산업혁명.
이 모든 것이 내 손안에 있다.
이 모든 것을 업계 1위 지구텔레콤을 만나면 누릴 수 있다.
라고 기술력 우위를 USP 삼아 캠페인을 진행하겠습니다.

병수	씨디님은 어떻게 아셨어요?
아인	(남 일 말하듯) 눈칫밥 먹고 자란 애들이 눈치가 빨라.
병수	…?
아인	(하던 일 중단) 권씨디랑 내가 비슷한 걸 가지고 오면 어떻게 되겠어?
병수	최상무님이 권씨디님 손들어주기 편하죠.
아인	그래서 훔쳐 가라고 보이는 데 둔 거야.
병수	(아인 속셈 눈치챘다)
아인	완전히 다른 걸 들고 와서. 차이가 확실하게 나야. 최상무가 헛짓 못 해.

– 다시 현재. 대회의실.
병수가 아인 바라보면 아인, 의미심장하게 미소 지으며 조용히 박수.

권씨디	여기까지입니다.
조대표	(고개만 끄덕끄덕)
최상무	(조대표를 보고는) 잘 봤어. 자 다음 고씨디네.
권씨디	고씨디도 방향은 비슷할 거라고 생각합니다.
아인	(놀리듯) 왜 그렇게 생각하시죠?
권씨디	…네? 그럴 리가요?
아인	확신에 차 있으신데. 제 머릿속에 들어와 보셨어요? 아님… (권씨디를 뚫어지게 바라본다)
권씨디	(괜스레 긴장하고)
아인	(씩 미소) 저희 팀 회의실에 들어와 보셨거나.
권씨디	(버럭) 무슨 말 같지도 않은.

	그리고 잠겨있는 회의실에 어떻게 들어갑니까.
아인	회의실 잠가놓은 건 또 어떻게 아셨을까…
권씨디	(뜨끔)… 회의실이야 다 잠가 놓으니까…
아인	회의실에 번호 키. 제 사비로 달았는데요?
	(조대표 바라보며) 제작팀에서 유일하게.
최상무	(아… 티를 내나…)

조대표, 온화했던 표정은 사라지고 순간 번뜩이는 눈빛으로. 최상무가 고개를 돌려 조대표를 바라보자 다시 온화한 눈빛으로.

| 최상무 | 자, 그만하고. 대표님 시작하겠습니다. |
| 조대표 | (온화한 미소) 그러세요. |

CUT TO

아인	기술. 미래. ICT. 4차산업혁명. 좋은 말들인데…
	어떤 소비자가 그러더라고요. 개 풀 뜯어 먹는 소리 같다고.
은정	(움찔하고)
아인	마이크로 타켓 마케팅이 일상화된 시대에.
	나에게 효용성이 느껴지지 않는. 저런 거대 담론들에.
	(조대표와 최상무 보며) 마음이 가세요?
조대표/최상무	(동의한다는 듯 끄덕끄덕)
아인	결국은 사람입니다.
	따라서 저희는 선언해 보고자 합니다.
	1차부터 4차까지. 수많은 혁명에도 없었던. 시대를 열어 보

고자 합니다.

한 번쯤은 기술의 혁신으로 만나고 싶었던 세상을 보여주고자 합니다.

바로 이렇게.

(피피티 넘기면/Slogan : 사람의 시대 지구텔레콤)

이게 저희가 생각하는 미래의 통신입니다.

권씨디 당황해서 벌게진 얼굴로 최상무 보면.

최상무, 기분 좋은 듯 싱글벙글 웃고 있다.

원희는 '와 좋다' 하는 표정으로 아인 바라보는 중.

조대표	(흡족) 참 잘 봤습니다.
최상무	고씨디. 야! 좋다!
아인	(저럴 리가 없는데) 감사합니다. 그럼 노파심에서 드리는 말씀인데.
최상무	절대 없어. 그럴 일.
아인	…?
최상무	(조대표 보며) 정반대 방향을 들고 온 팀이 함께할 수는 없죠.
조대표	(끄덕) 저도 같은 생각입니다.
최상무	대표님이랑 내가 약속할게.
아인	(뭐지? 왜 이렇게 선선히 약속하지?) 네. 감사합니다.
최상무	다들 시간도 짧았는데. 수고 많이 했어. 고민하고 곧 결정할게.

최상무가 아인과 눈이 마주치자 살짝 윙크를 하고 가고.

원하던 대로 일이 됐지만 뭔가 찜찜한 아인.

S#53 대행사/제작1팀(낮)

권씨디가 자리로 오자마자 들고 있던 서류를 집어 던져버
리고.
김씨디, 주씨디가 소리를 듣고 권씨디 자리로 온다.

김씨디 반응 안 좋았어요?
권씨디 (울그락 볼그락) 아씨…

표정만 봐도 대충 짐작이 가는 김씨디와 주씨디.

김씨디 그냥 형식적으로 하는 비딩이잖아요.
주씨디 (조용히) 톱질 끝내면 망치로 씨디님 명패 박으라고 했다면
 서요?
권씨디 (최상무가 했던 말 생각나고/다시 얼굴이 좀 밝아진다) 그치?
김씨디 최상무님이 미쳤어요? 고아인을 상무 달아주게?
주씨디 나가요. 가서 시원하게 커피 한잔하시죠.
권씨디 그럴까?

방금 전과는 다르게 밝아진 권씨디가 김씨디 주씨디와 나
간다.

S#54 본사/로비 + 회장실(아침)

다음날. 강회장(강용호/남/60대)과 함께 출근하는 비서실장

엘리베이터에 타고.

두 사람 회장실로 들어오면

강회장 어떻게 정리됐어?

비서실장 (가방에서 아이패드 꺼내 보여주며) 이 사람으로 결정했습니다.

강회장 (대충 보고는) 카페트 재질 좋네. 때깔 좋아.

비서실장 신경 써서 골랐습니다.

강회장 그래. 미국에 전화해서 한나 이제 들어오라고 해.

비서실장 알겠습니다. (회장실에서 나가고)

S#55 교차. 본사/비서실장 방 + 대행사/최상무 방(아침)

비서실장과 최상무 통화 중이다.

비서실장 상무 결정 났어. 니가 추천한 씨디로.

최상무 그치. 걔가 딱이라니까.

비서실장 (모니터 보며) 그래도 이건 큰 흠 아닌가?

최상무 (씩 웃으며) 그게 어떻게 흠인가?

최상무가 손가락으로 노트북 모니터 톡톡 치는데

인사표에 ○○대학교(지방국립대) 졸업이라고 써있다.

비서실장 (짜증) 회사 수준 떨어지게…

최상무 영웅이 필요한 시대잖아.

더 밑에서부터 기어 올라와야 지들 이야기 같아서 열광하지. 안

그래?

비서실장 (비식) 하긴. 언론에서 좋아하겠다.

최상무 걔가 영원히 상무 할 것도 아니고. 언제 발표나?

비서실장 오후쯤?

최상무 회장님께는 내 이야기 했지.

비서실장 떨어지는 가랑잎도 조심하고 있어. 괜히 큰 소리 나면 나가리니까.

최상무 오케이. 언제 한잔해.

전화 끊은 최상무, 아인이 인사카드 보며 비릿하게 미소.

S#56 대행사/휴게실 + 복도 + 제작팀(낮)

휴게실에서 차 마시며 이야기 중인 병수, 은정, 장우.

병수 그 광고는 깐느 광고제에서 (하다가 아이패드에 인트라넷으로 메일이 오자. 확인하는데) 어??? (잘못 봤나? 다시 보고) 어?!!!

은정 왜요? (아이패드 보며) 헐!!!

장우 (아이패드 보고) 대~~박!!!

제작팀으로 부리나케 뛰어 들어오는 병수. 아인 자리로 뛰어오고.
은정과 장우도 따라왔다.
자리에 앉아서 일하던 아인, 헐떡이는 병수 바라보며

아인	무슨 일이야?
병수	씨디님. 됐어요!!!
아인	(건조하게) 뭐? 통신사 우리 보러 하래?
병수	(눈물까지 글썽이며 아이패드를 아인에게 내밀고)
아인	(무표정하게 아이패드를 보다가 눈이 번쩍)

〈인사발령〉 고아인 국장(Creative Director)을 금일 부로 고아인 상무(제작본부장)로 인사 발령함.

은정(E)	(제작팀들에게) 고씨디님 승진하셨어요!!!
장우(E)	씨디님이라뇨. 제작본부장이신데!!!
사람들	(소식 듣고 다들 몰려와서 아인을 둘러싼다)
아인	(어안이 벙벙해서 아이패드만 보고 또 보고)

INSERT 대행사/제작1팀(낮).

컴퓨터로 아인의 승진 발표 보는 권씨디. 하늘이 무너지는 표정.

권씨디	(부들부들 떨며) 이씨… (벌떡 일어나서 급하게 어딘가로)

S#57 대행사/최상무 방(낮)

같은 시간. 밖에서 들리는 환호를 듣고는 비아냥거리듯 박수를 치는 최상무(다크나이트의 조커처럼).

최상무 실컷 즐겨. 지금은.

S#58 대행사/제작2팀(낮)

사람들에게 둘러싸인 아인.

병수 승진 축하합니다. 상무님.
사람들 축하드려요 상무님!!!

몽툭하게 닳아진 연필심. 잘근잘근 씹어서 해진 담배 필터.
글자가 지워진 아인의 노트북 키보드. 그리고 가방 안의 약
들이 보인다.
안간힘을 쓰며 터져 나오려는 울음을 꾹 참는 아인의 얼굴
에서.

 1부 끝

2부

전략적으로 생각하고
미친년처럼 행동한다

S#1 대행사/제작2팀(낮)

뭉툭하게 닳아진 연필심. 잘근잘근 씹어서 해진 담배 필터.
글자가 지워진 아인의 노트북 키보드. 그리고 가방 안의 약
들이 보인다.

병수 승진 축하합니다. 상무님.
사람들 축하드려요 상무님!!!

안간힘을 쓰며 터져 나오려는 울음을 꾹 참는 아인의 얼굴
에서.

INSERT 과거. 대행사/제작팀(낮).

신입사원 시절, 울음을 꾹 참고 있는 아인의 얼굴.
카피 직속 사수인 정석(남/30대)에게 갈굼당하고 있다.

정석	카피라이터 뭔가 그럴듯해 보이지?
	광고대행사 다닌다고 하면 폼도 나는 거 같고?
아인	저는 그게…
정석	어디 새 날아가는 소리나 써와서.
	(일부러 차갑게) 카피는 아무나 쓰는 줄 알아?
아인	(당황해서 얼굴만 빨갛고)
정석	사람은 좋아하는 일 말고. 잘하는 일을 해야지?
	(일부러) 야. 딴 일 찾어. 넌 재능 없어.

S#2 과거. 대행사/여자 화장실(낮)

변기 칸에서 소리죽여 울고 있는 아인.
심호흡하고, 눈물을 닦고, 물 내리고 화장실을 나오는데
정민(여/30대)이 세면대에서 화장을 고치다가 슬쩍 본다.

정민	울었어?
아인	(빨개진 눈과 코를 애써 감춰보는데)
정민	(놀리듯) 우쭈쭈 울었어요. 우리 신삥이.
아인	(째릿 보고)
정민	(독기 올리는 거 거울로 보고 비식) 여자가 대행사에서 씨디 달려
	면 화장실에서 눈물 다섯 바께스는 흘려야 돼.
아인	… (오기) 카피 잘 쓰려면 어떻게 해야 해요?
정민	몰라.
아인	(버럭) 아시잖아요.
정민	(시니컬) 왜 나한테 짜증이야. 따질 거면 너 울린 놈한테 가서

따져.

아인 (씩씩대고 화장실을 나가려는데)

정민 (남 일 말하듯) 질리도록 해.

아인 (돌아보면)

정민 신입 카피는 많이 쓰는 게 장땡이야.

아인 …

정민 보는 놈도 읽다 읽다 질려서 카피 못 쓴다는 소리 못 할 때
까지.
도망치지 말고. 들.이.대!

아인이 똑바로 바라보자, 거울을 통해 아인에게 윙크하는
정민.

S#3 과거. 대행사/제작팀(낮 → 밤 → 아침)

밤이 되고, 새벽이 오고, 해가 뜨고. 혼자서 꿈쩍 안 하고 일
하는 아인.
정석이 출근하자 기다렸다는 듯 정석에게 가는 아인.

정석 (자리에 앉으며 보지도 않고) 왜에? 사표 써왔어?

아인 아뇨. (백 장이 훌쩍 넘는 종이 책상 위에 쿵 하고 내려놓으며)
새로 쓴 카피요.

정석 (카피와 아인 번갈아 보고)

아인 재능이 있는지 없는지는. 읽어 보고 다시 얘기하시죠.
(획 돌아서서 자신의 자리로 가고)

정석 (카피 후루룩 넘겨보고/뿌듯하게) 미친년 하나 들어왔네.

아인, 자리로 돌아가서 다시 일에 집중한다.

TITLE **2부 전략적으로 생각하고 미친년처럼 행동한다**

S#4 **대행사/제작2팀(낮)**

안간힘을 쓰며 터져 나오려는 울음을 꾹 참고.
처음으로 소녀처럼 해맑게 미소 짓는 아인의 얼굴에서.

아인 가자. 내가 저녁 살게.
병수 진짜요? 회식 같이하시게요?
아인 그래.
원희 저희도 가도 돼요?
아인 제작팀 시간 되는 사람은 다 와.
장우 갑시다! (사람들 보며) 씨디, 아니 상무님 맘 바뀌기 전에.

다들 '어디로 갈 거냐?' 등등 이야기하며 퇴근 준비 중이고.
아인, 핸드백과 물건들을 챙기는 손끝이 흥분해서 살짝 떨
린다.

#5 대행사/최상무 방(낮)

책상에 앉아 업무를 보고 있는 최상무.

최상무 슬슬 올 때가 됐는데.

쿵쿵거리는 발소리와 방문이 벌컥 열리는 소리 들리고.

최상무 (고개도 들지 않고) 도착.

권씨디 (씩씩거리며) 선배님!

최상무 넌 참 예측이 쉬워.

권씨디 (뵈는 게 없다) 뭐 하자는 겁니까? 어떻게 절 재끼고 고아인
 저게

최상무 (쳐다도 보지 않고) 왜 잔칫집에서 깽판이야.

권씨디 제가 지금까지 선배님한테 충성하고 모신 세월이

최상무 (고개 들고/차가운 눈빛으로 나직이) 야!

권씨디 (흠칫)

최상무 짖지 말고. (개한테 명령하듯) 기다려.

권씨디 …

S#6 술집(밤)

아인을 포함한 제작팀 일원들 회식 중. 다들 밝은 표정들이고.

원희 씨디님. 저 꼭 물어보고 싶은 거 있었어요.

아인	(밝다) 뭔데?
원희	입사 시험 최초이자 마지막 만점자시잖아요?
은정	저도 소문 들었어요!
원희	어떻게 하신 거예요?
사람들	(다들 궁금했는지 아인 바라보면)
아인	(별일 아니라는 듯) 아 그거…

S#7 과거. 어느 학교/입사시험장(낮)

시험생들이 자리에 앉아있으면 시험관(정석)이 시험지를 돌린다.
시험지를 보고 다들 한숨을 내뱉고.
정석이 그럴 줄 알았다는 듯 비식 미소.
시험문제를 보는 아인. 당일 신문에 실린 주간 소설이 있고.
작가의 의도 및 문체와 100% 동일하게 이어서 쓰라고 나와
있다.

시험생1	(손들고) 100% 동일하게 쓰라는 말씀입니까?
정석	네. 문체. 의도. 내용. 모두 작가와 얼마나 동일한가가 채점 기준입니다.

다급하게 쓰기 시작하는 시험생들.
아인도 막 쓰려고 하다가 '이건 아닌데' 싶은지 펜을 놓는다.

정석 자, 오 분 남았습니다.

탄식이 터져 나오고. 다들 쓰느라 바쁜 반면.
감독하던 정석이 지나가다 슬쩍 보면 아인의 시험지는 여전
히 백지.
조용히 손가락으로 책상만 톡톡 치며 고민 중. 그때 번뜩 생
각이 났는지 몇 글자를 적고선 시험지를 찬찬히 읽어 보곤
일어나서 제출한다.

정석 (시험지 받으며) 포기하시는 건가요?

아인 (무슨 소리지?)

정석 방금 전까지 한 줄도 못 썼던데…?

아인 한 줄이면 충분하지 않나요?

아인이 꾸벅 인사하고 나가고. 정석이 시험지를 보곤 살짝
놀라서 나가는 아인의 뒷모습을 본다. 낡은 가방에 허름한
복장으로 손목시계를 보곤 바쁘게 어딘가로 가는 아인.

은정(E) 그래서요? 답을 뭐라고 쓰셨는데요?

S#8 술집(밤)

아인 (덤덤) 다음 주에 계속됩니다.

사람들	오오오오! / 그렇네 / 맞네.
은정	그러면 작가의 의도랑 100% 똑같은 거네.

사람들에게 둘러싸여 있는 아인을 보며 미소를 짓는 병수.
그런 병수를 보곤 장우가 놀리듯

장우	(잔 들이대며) 누가 보면 부장님이 상무 승진한 줄 알겠어요.
병수	(건배하며) 다행이야.
	되고 싶다는 희망이 될 수 있다는 착각으로 끝나지 않아서.
장우	하긴. 저도 몰래 다른 회사 알아보고 있었으니까.
병수	왜?
장우	권씨디님이 상무 되면. (소름) 우린 바로 찬밥이니까.
병수	(끄덕끄덕) 그냥 넘어갈 캐릭터는 아니지.

S#9 술집 밖(밤)

미리 술집 밖에 나온 이들이 아인이 기다리고.
술에 취한 아인이 걸어 나오다가 비틀하면, 병수가 부축한다.

아인	(병수 바라보며) 한부장.
병수	네.
아인	(고맙다고 말하려고 하는데 안 해봐서 입 밖으로 나오지 않는다)
병수	(표정만 봐도 안다) 제가 더 고맙습니다. 들어가세요.

병수, 대기 중인 택시에 아인을 태우고, 사람들 인사. 택시

떠난다.

S#10 아인 집/거실 + 안방(밤)

취해서 집에 들어오는데, 비식비식 웃음이 새어 나온다.
사람들 없을 땐 표현하지 않았던 감정들. 소녀처럼 티 없이
내고.
식탁 위에 약들을 먹으려고 하다가. 곰곰이 생각.

아인 좋은 세상. 오래오래 살아야지.

쓰레기통에 버리고. 핸드백에 있는 약통들도 미련 없이 쓰레
기통에.
방에 들어와 메트로놈도 켜지 않고 눕는 아인.
오랜만에 편안하고 깊은 잠에 든다.

S#11 몽타주

- 인테리어 중인 제작본부장실. 인부가 명패를 붙이고 가면.
〈제작본부장 고아인〉
- 신문의 기자들과 인터뷰 중인 아인. 사진 찍고. 매력적인
미소를 지으며 대답하고.
- 그 기사들이 인터넷 기사로 나오고.
〈VC그룹 최초의 여성 임원〉, 〈흙수저 지방대 출신 대기업

임원〉 등등.
- 기사들, SNS로 아인을 보는 사람들의 모습.
- 아인이 퀵으로 옷 받고. 개봉해 보면 명품 흰색 투피스.
- 〈우리시대 여성리더〉 방송에 출연해서 촬영 중인 아인(명
품 흰색 투피스)

S#12 국밥집 + TV프로그램 녹화장(밤)

국밥집에서 일하는 늙고 초라한 여성(아인 모(서은자/여/60대)).
주방에서 나는 소리에도 겁먹은 듯 민감하게 반응하며 놀
란다.
빈 테이블을 치우는데 식당 티비 소리 듣고는. 흠칫 놀라서
보면

아나운서(E)	우리시대 여성리더. VC기획 최초 여성 임원! 고아인 상무님
	을 모십니다.
아인 모	(멍하니 티비를 바라보면)

티비 속에서 인터뷰 중인 아인과 아나운서.

아나운서	지방대 출신 흙수저라고 들었습니다.
아인	흙수저는 아니죠. 아예 수저가 없었으니까.
아나운서	수저가 없었다면?
아인	(별일 아니라는 듯) 7살 때 고모 집에 들어가서 눈칫밥 먹으면
	서 자랐습니다.

아나운서	강인한 분이신가 봐요. 쉽게 말하기 어려운 과거일 텐데…
아인	나쁘진 않았습니다.
아나운서	고모님이 좋은 분이셨나 봐요?
아인	(미소 짓고는) 아니요. 정반대였죠.
아나운서	…?
아인	하지만 혼자 먹는 불어 터진 라면보단. 함께 먹는 눈칫밥이 맛도 있고 영양가도 높으니까요.
아나운서	(아인의 농담에 한참을 웃는다)

티비를 통해 방송을 멍하니 바라보고 있는 아인 모.
뭔가 할 말이 있는 듯 입을 오물거리다 눈시울이 벌게지고.

손님	아줌마. 여기 소주 한 병 더 줘요.
아인 모	(티비에 정신이 팔려서 못 듣는다)
손님	(살짝 짜증) 아줌마. 소주 한 병 달라고요.
여사장	네. 가져다드릴게요. (아인 모에게 다가와서 툭 치며) 뭐 해요.
아인 모	(정신 돌아왔다) 네???
여사장	손님이 소주 한 병 달라잖아. (핀잔) 티비 보러 왔어?! (TV에서 나오는 인터뷰 내용 별첨)●
아인 모	(굽신) 죄송합니다.

● **아나운서(E)** 최고의 광고인이 되려면 어떻게 해야 할까요?
 아인(E) 일에 자신의 모든 걸 다 걸어야죠.
 광고와 친구도 바꾸고, 사랑도 바꾸고, 건강도 바꾸고.
 물론 이렇게 하지 않아도 대행사에서 월급 받으면서 광고 만들 수 있습니다. 허나 업계 최고는 될 수 없죠.

황급히 냉장고에서 소주를 가져다주는데 손목엔 나이와 어울리지 않는 플라스틱 팔찌(1부 s#18 팔찌)를 차고 있다.
손님에게 소주를 주고서 다시 멍하니 티비를 바라보는 아인 모.
아인이 당당하고 매력적인 모습으로 미소 띠며 인터뷰 중이다.

S#13 미국 빌라/거실(밤)

박차장이 누군가와 통화 중이고,
한나는 소파에 앉아서 태블릿으로 무언가를 보고 있다.

박차장 (통화 중) 그렇게 진행하겠습니다. 제가 설명드리겠습니다.
(전화 끊고 한나에게 와서) 좋은 소식 있습니다.

한나 (태블릿만 보며) 알어.

박차장 진짜요? (의심) 뭔데요?

한나 (태블릿만 보며) 한국 들어오래지? 대행사로 출근하는 걸로.
직책은… 아마도 상무?

박차장 비서실이랑 통화하셨어요?

한나 아니!

박차장 …? 그런데 어떻게 아셨어요?

한나 (태블릿 박차장에게 보여주면 〈우리시대 여성리더〉 방송)
나 들어오라고 이렇게 레드카펫 깔아놨잖아.

박차장 …

한나 회장 딸이 그룹 최초여성 임원이면 보기 좋겠어?

언론에서 얼마나 떠들겠냐고. 이런 흙수저를 얼굴마담으로 쫙 깔면.

회사 이미지도 좋아지고. 내가 출근하기도 편해지고. 서로 좋잖아?

박차장　(끄덕끄덕) 그쵸. 참 영리한 방법이에요. 인정머리도 없고.

한나　없기는. 넘치지. 나 아니면 이 사람. 임원 못 달아.

박차장　이런 일은 진짜 빠르세요.

한나　다른 일은 뭐? 뭐가 느린데?

박차장　예습? 복습? 진도? 또…?

한나　(비식) 박차장. 그건 내 담당이 아니지.

박차장　그럼 무슨 담당이신데요?

한나　결정.

박차장　…

한나　직감으로 하는 일들. 박차장도 그걸 알아야 성공하는데…

박차장　(맞는 말도 같고 틀린 말도 같고) 일단 들어갈 준비 하겠습니다.

한나　아! 그전에. (벌떡 일어나 죽일 듯이 노려보며) 할 일 있어.

박차장　(움찔) 무슨 일…?

한나　아이스크림 사 와. 민.트.초.콜.릿!

박차장　알겠습니다. (나가다가 돌아보며) 혹시 저번 버전으로요?

한나　(방석을 박차장에게 던진다) 박차장!!!

S#14　본사 전경[아침]

출근하는 직원들이 보이고.

본사/회장실 + 밖(아침)

회장실 안. 긴장한 표정의 최상무. 강회장은 무덤덤하게 치
하한다.

강회장 최상무, 이번에 수고 많았어요.

최상무 (90도로 숙이며) 감사합니다. 회장님.

강회장 일솜씨가 야무진 게 큰일 맡겨도 괜찮겠어.

최상무 (몸 둘 바 몰라하고) 맡겨만 주십시오.

비서실장 (피식하고)

강회장 우리 한나 출근하면. 많이 좀 도와주고.

최상무 걱정하지 마십시오.

강회장 내가 약속만 없으면 점심이나 같이하는 건데.
 (하고 비서실장 보면/이 사람 그만 내보내/라는 메시지)

비서실장 다음에 회장님 시간 되실 때 하시죠.

강회장 그래요. 또 봅시다.

최상무 네, 회장님. 또 불러주십시오.

최상무가 90도로 강회장에게 인사하고. 비서실장이 데리고
나오면.
최상무 얼굴에 흥분한 기운이 역력하다.

비서실장 (흥분한 모습 보고 티 안 나게 비식) 이제 탄탄대로네?

최상무 고맙다, 다 니 (전화 오고/발신자 보고는 인상) 아⋯ 찬물 뿌리네.

비서실장 누군데?

최상무 (비식) 뒷방 노인네.

S#16 대행사/대표실 + 밖(아침)

조대표와 마주 앉아있는 최상무.

조대표 (심기 불편해 보이지만 최대한 자제)

저랑 한마디 상의도 없이 결정하셨던데?

최상무 (다리 꼬우며/미소만)

조대표 제가 인트라넷 통해서 임원 승진을 알아야 하는 사람입니까?

최상무 비서실과 커뮤니케이션해서 결정한 사항입니다.

회장님이 직접 결정하셨고요.

조대표 (냉정) 내부에서 누군가 추천해서 올렸겠지요?

최상무 (비릿하게 미소) 그게 뭐 중요하겠습니까? 결과는 이미 정해진

건데.

(자리에서 일어나며) 저야 대표님. (테이블 위에 놓인 바둑판 보고

비식 웃고) 편안하게 지내시다 가시라고. 최대한 성의를 표한

건데. (고개 숙이며) 심기 불편하셨다면 사과드립니다.

조대표 (이렇게 나오면 더 할 말도 없다) 앞으론 주의해 주세요.

최상무 (미소) 그럼 나가보겠습니다.

조대표 (심기 불편하고)

최상무, 대표실 나와서 비웃듯이 미소 짓고는 전화를 한다.

최상무 내 방에서 차 한잔할까?

S#17 대행사/최상무 방(아침)

아인과 최상무 화기애애하게 마주 앉아서 차를 마시고 있고.

최상무 늦었지만 승진 축하해. 인터뷰다 뭐다 바빠서 얼굴 볼 수가 있어야지.

아인 다 상무님 덕분입니다.

최상무 여러 번 들은 말인데 이번엔 진심이 느껴지네?

아인 (미소) 이번엔 진심으로 드리는 말이니까요.

최상무 알지? 회장님 비서실장이 대학 동기인 거. 내가 적극 추천했어.

아인(E) 그런데 왜 날 추천하셨어요?

아인 (입 밖으로 내뱉지는 않고 미소만)

최상무 자, 이제 임원이니까 임원답게 일해야지.

아인 무슨 말씀이세요?

최상무 고씨디. 아니 고상무. 통신사 아이디어들. 권씨디한테 넘겨.

아인 (차를 마시다가 멈칫하는데)

최상무 이제 제작본부장이잖아. 권씨디네 팀이 해도 다 제작본부장 포트폴리온데. 니꺼 내꺼가 어디 있어? 안 그래?

아인 (맞는 말인데 병수가 걸린다)

최상무 (눈치채고) 한부장이 담당하기엔 아직 큰 광고주야.

아인 상무님 말씀이 맞네요. 한부장에게 넘겨주라고 하겠습니다.

최상무 (그럴 줄 알았어. 씩 미소)

아인, 일어나면. 최상무도 일어나서 악수 청한다.

최상무	기대가 커. 길 한번 제대로 터보라구.
아인	(고개까지 숙여 인사하며) 신경 써주셔서 감사합니다.
최상무	(미묘한 미소를 짓는다)

S#18 대행사/제작2팀 회의실(낮)

병수가 앉아있는데 은정과 장우 들어온다. 병수, 표정이 좋지 않고.

병수	(USB 내밀며) 통신사 아이디어들 전부 여기에 담아줘.
은정	(받으며) 통신사 우리가 하는 거예요?
장우	역시! 직속 상사가 임원 되니까 쭉쭉 나가네.
은정/장우	(좋아서 서로 키득키득 대는데)
병수	권씨디님 팀에 넘겨줄 거야.
은정	네에? 왜요? 내 배 아파서 나은 새끼를 왜 남의 집에 주는데요?
장우	부장님 누가 그러래요? 가서 고상무님한테 말씀하세요. 우리 아이디어
병수	(말 끊으며) 고상무님 지시 사항이야.

INSERT 몇 분 전. 대행사/제작2팀 회의실(낮).

아인	넘겨줘.
병수	… 제가 하면 권씨디님 보다 더 잘할 수
아인	알아. 하지만 광고주한텐 실력만큼 중요한 게 경험이야.

병수 (틀린 말은 아니기에) 알겠습니다.

 - 현재.
 씁쓸한 표정의 병수. 회의실 나가며

병수 은정카피가 정리해서 넘겨줘.
은정 (USB만 만지작거린다)

S#19 대행사/복도(낮)

USB를 넘기는 은정의 손. 막상 받지 못하고 머뭇거리는 원희.

은정 받으세요.
원희 (머뭇거리고) 얼마나 힘들게 한 건지 아니까…
은정 (원희 손에 쥐여주며) 우리 같은 손이야 머리가 시키는 대로 움
 직이는 거죠.
원희 (USB 받고는) 은정카피 고마워요.
은정 그래도 다행이에요.
원희 네? 뭐가?
은정 넙죽 받아갔으면 좀 그랬을 텐데. 머뭇거려줘서. (씩) 고단
 수셔.
원희 (미소) 나중에 같이 한잔해요.
은정 (등 돌리고 걸어가며) 먹자고 한 사람이 쏘는 거예요!
원희 (씩 미소만 짓는다)

S#20 대행사/제작1팀(낮)

의자 뒤로 재끼고 짜증스러운 표정으로 통화 중인 권씨디.
원희가 와서 USB 건네면 슬쩍 본다.

권씨디	(통화하며) 회사를 옮기든지 해야지. (원희 보고) 뭐야?
원희	고씨디님네 통신사 아이디어들이요.
권씨디	다시 할게. (전화 끊고) 이거 먹고 떨어지라는 거야?
원희	…
권씨디	너는 이걸 준다고 넙죽 받아오면
	(전화 오고, 보면 최상무. 짜증. 퉁명스럽게) 네. 전화로 말씀하세요.
	(뚜껑) 가겠습니다.

S#21 대행사/최상무 방(낮)

권씨디가 노크를 하고 들어오는데 얼굴에 불만이 한가득.

최상무	앉아.
권씨디	(앉으라니까 앉기는 하는데)
최상무	회사 옮기려고 알아보고 있다며?
권씨디	국정원에 입사하시지. 왜 대행사로 오셨어요?
최상무	(피식) 강한나 씨 한국 들어온다.
권씨디	뭐요? 저보고 공항으로 연예인 마중이라도 나가라고요?
최상무	뭔 소리야?
권씨디	강한나 개잖아요. 거기 그 드라마 나온 개.

최상무	(아… 머저리) 넌 회장님 따님 이름도 모르냐?

S#22 미국 빌라/거실(낮)

최상무(E)	곧 대행사로 출근할 거야. 무슨 뜻인지 알지?

캐리어가 여러 개 놓인 거실. 한나는 소파에 앉아있고.
박차장이 짐을 방에서 꺼내오고 있다.

한나	끝났어?
박차장	네. 슬슬 공항으로 가시죠.
한나	(벌떡 일어나서) 드디어 다시 조국 땅을 밟는구나.
박차장	누가 들으면 독립운동이라도 하시는 줄 알겠네요.
한나	독립운동. 맞어!
박차장	???
한나	MBA는 독립을 위해 필요한 스펙이니까. (박차장 똑바로 보며/ 의미심장) 내가 갖고 싶은 걸 가지려면 독립을 해야겠지?
박차장	(불안하게 쳐다보면)
한나	걱정 마. 사고를 쳐도 재벌한테 관대한 South Korea에서 칠 거니까.

한나가 나가면 따라 나가는 박차장.

S#23 비행기 안/퍼스트(낮)

안대를 하고 있는 한나에게 스튜어디스가 쟁반 들고 온다.

스튜어디스 고객님. 말씀하신 와인 준비했습니다.

한나 (안대를 풀고)

스튜어디스 (깜짝) 강한나 씨…

한나 (맞다는 듯 미소만)

스튜어디스 (쟁반을 보는데 마카다미아가 접시에 안 담겨있다/화들짝) 죄송합니다. 마카다미아 접시에 다시 담아다 드리겠습니다.

한나 (후다닥 가는 스튜어디스 등에 대고) 스톱! 그걸 왜 접시에 담아주는데요?

스튜어디스 그게 기업 오너 같은 특별한 분들에게는…

한나 재벌에 대한 특혜다???

스튜어디스 아뇨… 예전에 크게 문제가…

한나 (번뜩!) 아하! 땅콩! (딱 걸렸어! 하는 표정인데)

스튜어디스 (뭔가 망한 기분이고…)

CUT TO

한나랑 친구처럼 셀카 찍는 스튜어디스. 스튜어디스가 인사하고 가면 SNS에 사진 올리는 한나.

한나 (올리기 누르고) 어그로는 이렇게 끄는 거지.
(씩 미소) 주목해라. 어설픈 관종들아. 끝판왕께서 곧 도착하신다.

S#24 비행기 안/이코노미(낮)

박차장 신문을 읽고 있는데 핸드폰에서 문자 소리 나고.
핸드폰을 보면 한나가 SNS에 무언가 올렸다.
본능적으로 불길함을 느끼는 박차장. 떨리는 손으로 확인을
하는데

– 핸드폰 화면. 봉지째 뜯은 마카다미아 들고 스튜어디스랑
찍은 사진에 10년이나 지났는데 아직도 힘들어하는 스튜어
디스분들.
땅콩 회항? 라면 갑질? 아유 구려!
나보다 돈 없음. 갑질하지 마셈!!!

한나의 SNS를 보고는 식은땀을 흘리는 박차장.
그 순간에도 댓글과 '좋아요!'가 연달아서 늘어나고.

박차장 (벌떡 일어나서) 안 돼요! 다 내려요!!!

S#25 인천공항 밖(낮)

공항 카트를 밀고 나오는 박차장. 한나는 얼굴만 보이고.

한나 박차장 때문에 비행기 회항할 뻔했잖아!
박차장 (당당) 기자들 즐겨찾기가 강한나 SNS구요.
 문제가 될 만한 상황. 미리 차단하는 게 제 일입니다. 그리고

한나	…
박차장	좀 걸으세요.

한나, 박차장이 밀고 가는 카트에 앉아있고.

한나	편하게 살라고 이렇게 기술을 발전시켰는데. 내가 왜 걸어! 걷는 거 진짜 극혐.
박차장	애도 아니고 (주변 둘러보고) 남들 보기 부끄럽지 않으세요?
한나	전혀. 눈치를 왜 봐. 나 좋은 대로 사는 거지.
	(비서실장 발견. 벌떡 일어나서 간다) 실장님.
박차장	(한나 뒷모습 보며) 눈치 보는 분 한 분 오셨네.
비서실장	(인사하며) 오랜만입니다.
한나	오~~~ 실장님이 공항까지 웬일?
비서실장	당연히 제가 나와야죠.
한나	(속삭이듯) 이참에 내 편으로 서시게?
비서실장	(미소) 저야 회장님 편이죠.
한나	역시, 보험 참 잘 드셔. 나중에 계열사 중에 보험 쪽 맡으시면 되겠다!
비서실장	(떠보듯) 제안이십니까?
한나	(능구렁이처럼) 설마요!
	장자 승계 가풍을. 어찌 아녀자 따위가 어기겠어요? (도발) 감히.
비서실장	(역시 보통 아니야)
한나	저야 욕심 없으니까. (대기 중인 차에 타고) 갈게요.

박차장이 비서실장에게 인사하곤 한나 차에 타서 운전하고

출발.

비서실장 떠나는 한나를 보며 픽 하고 웃는다.

비서실장 욕심이 없다? 픽이나. (차에 타면)
기사 어디로 갈까요?
비서실장 (옆자리에 놓인 꽃과 샴페인 보고) 대행사.

S#26 대행사/아인 방(낮)

새로 인테리어 된 사무실에 짐을 들고 들어서는 아인.
누군가 손에 들린 짐을 대신 들어줘서 보면

수정 안녕하세요. 상무님 담당비서 정수정입니다. 잘 부탁드립니다.
아인 그래요.
수정 필요하신 거 있으면 언제든 말씀해 주세요.

수정(여/29) 나가고. 수많은 화환 보는데 그중에 가장 화려한
화환에 있는 카드. 보면 재훈이 보냈다.

재훈(E) 상무, 승진은 이제 시작이다!
#사장되면 #1점 플러스 #이젠 남자가 좋아하는 4대 조건

아인, 귀엽다는 듯 비식 미소 짓고,
재훈에게 전화 걸려는 순간, 누군가 노크를 해서 돌아보면

비서실장	축하드립니다.
아인	(돌아보면. 누구지?)
비서실장	본사 비서실 실장 김태완입니다.
기사	(꽃과 샴페인 책상 위에 두고 나가고)
비서실장	(꽃과 샴페인 가리키며) 회장님께서 보내시는 겁니다.
아인	(놀람) 회장님이요?
비서실장	원래 사장급 이하 승진자에겐 보내시지 않는데.
	(의미심장) 상무님은 워낙 특별한 케이스라서.
아인	기대에 어긋나지 않도록 노력하겠습니다.
비서실장	(음흉) 다행이네요.
아인	네?
비서실장	(그때 전화 오고) 네. 같이 있습니다. 알겠습니다.
	(전화기 아인에게 건네며) 회장님이십니다.
아인	(긴장해서 전화받으며) 안녕하십니까. 회장님.

S#27 교차. 본사/회장실 + 대행사/아인 방(낮)

소파에 앉아서 통화 중인 강회장.

강회장	고아인 상무. 축하해요.
아인	회장님에게 누가 되지 않도록 최선을 다하겠습니다.
비서실장	(통화하는 아인 보며 비식 웃고)
강회장	자네가 이제 우리 그룹의 얼굴이야. (옆에서 비서가 종이 주면 보면서 읽는다) 유리천장을 깬 걸크러쉬. 학력 철폐 실력 위주 기업. 여성 친화적 그룹이라는 브랜드 이미지의 에센스. 이

	런 쪽 전문가니까 더 잘 아시죠?
아인	네, 회장님. 주신 말씀 명심하겠습니다.
강회장	화장 하나, 옷 한 벌도 신경 써서 입으세요.
	그냥 상무가 아니라 회사 모델이 된 것처럼. 알겠죠?
아인	모델이요… (살짝 기분 상하지만 숨기고) 네, 잊지 않겠습니다.
강회장	그래요. 다 받아들이세요. 기대가 큽니다. 끊습니다.

회장이 들고 읽던 종이와 전화기를 비서에게 건네면.
손이 하나 쑥 들어와 종이를 가져간다. 반대편 소파에 앉아
있는 한나.

한나	(훑어보곤/비식) 너무 띄워주는 거 아니야? 실장님답지 않네.
강회장	집으로 가던가. 친구들 만나서 놀지. 왜 바로 회사로 와.
한나	(방실방실) 나 언제부터 출근하면 돼? 내일? 모레?
강회장	어허. 뜸 들여야 먹지.
한나	뜸? 뭐?
강회장	좀 기다려. 시끄러운 거 정리될 때까지.
한나	시끄러울 게 뭐가 있는데?

S#28 대행사/아인 방 + 밖(낮)

비서실장 가려고 하고, 아인은 마중하려 하는데.

비서실장	아, 마침 온 김에. 결정하셨습니까?
아인	???

| 비서실장 | (난감한 척) 최상무가 아직 말씀 안 드렸나 보네요? |
| 아인 | 무슨 말씀이신지? |

차 가지고 들어가던 수정이 방 밖에서 대화 소리를 훔쳐 듣고.

비서실장	대학교수로 가실지. 아님 작은 대행사 대표로 가실 건지?
아인	…?
비서실장	아… 최상무. 이 친군 항상 일 뒤끝이 흐려.

S#29 과거. 십 분 전. 대행사/최상무 방(낮)

비서실장과 대화 중인 최상무.

비서실장	그걸 내가 왜 전달해?
최상무	(비식비식 웃으며) 지휘체계가 바로 서있어야 회사지.
비서실장	직구로 던져. 변화구 말고.
최상무	상무가 상무한테 전달해서 되겠어? 자네는 회장님 대리인이니까.
	그 입에서 나와야 옴짝달싹 못 하고 받아들이지.
비서실장	아… 나 여자 눈물에 약한데…
최상무	나는 더 약해.
비서실장	니가 뭐가 약해?
최상무	딸 키우잖아.

서로를 보며 비릿하게 미소 짓는 최상무와 비서실장.

S#30 대행사/아인 방 + 밖(낮)

다시 아인 방. 아인답지 않게 당황한 표정이 역력하고.

비서실장 원래 임원이라는 게 임시직원 아닙니까.
 딱 일 년. 그게 고상무님 임기니까. 고민하고 대답주세요.
 둘 중 뭐든지 원하시는 곳으로 자리 마련해 드리겠습니다.
아인 네? 방금 회장님이랑 통화도 했는데…
비서실장 아… 실망인데. 고아인 상무님 생각보단 순수하시네요…?
아인 그게… 무슨…

INSERT 당일. 본사/비서실장 방(아침)
회장이 들고 읽었던 종이. 스크립트 쓰고 있는 비서실장.
'다 받아들이세요. 기대가 큽니다. 끊습니다' 쓰고는 미소.

- 현재.

비서실장 다 받아들이세요. 기대가 큽니다.
강회장(F) 다 받아들이세요. 기대가 큽니다.
아인 !!!

넋이 나간 표정의 아인.
회장과 똑같은 말을 하고는 미소 짓고 가는 비서실장.
아인, 회장과 비서실장이 한 말이 귀에서 반복해서 윙윙 울
리고.
세상이 무너지는 듯한 기분을 느끼는 아인.

S#31　대행사/제작2팀(낮)

아인이 씨디 때 자리에 앉아있는 병수. 은정이 카피를 들고
와서

은정	부장, 아니 (장난치듯) 씨디님.
병수	아직 씨디 아니야. 왜?
은정	이거 이대로 광고주한테 보낼까요?
병수	(읽어보다가) 상무님이 씨디 때 하시던 일이니까. 보고드리고 결정할게. (종이 받아서 아인 방으로 간다)

S#32　대행사/아인 방 밖(낮)

병수가 아인 방으로 들어가려는데 아인이 흥분한 얼굴로 문
을 벌컥 열고 어딘가로 간다.

병수	어, 상무… 님…
수정	(아인이 어딘가로 가는 걸 보고 전화) 네, 지금 가시는 거 같습니다.
병수	(아인을 보다가 수정이 전화하는 걸 본다. 뭐지?)

S#33　대행사/최상무 방(낮)

최상무 전화받고는 '알았어' 하면.

권씨디	온대요?
최상무	(미소) 3, 2, 1. 땡

땡 소리에 맞춰, 통제력을 완전히 상실한 아인이 문을 벌컥
열고 들어오면. 최상무가 미소 지으며(비아냥) 아인 바라본다.

권씨디	(과하게 예의 차리며) 아이구. 제작본부장님 오셨습니까.
아인	(권씨디 앞에서 말하기 싫어서) 권씨디. 자리 좀 비켜줘.
최상무	말해. 회사에서 할 말이라 봤자 일 이야기인데.
권씨디	(아인 보며 능글능글) 경청하겠습니다. 상.무.님.
아인	(고민하다가) 사실입니까?
최상무	(모르는 척) 뭐가?
아인	(버럭 하려다 혼신의 힘을 다해 참으며) 사실… 이냐구요.
최상무	(능글) 말을 똑 부러지게 해야 알지.
	우리 고상무가 말을 둥글둥글하게 할 때도 있네?
권씨디	(푹 하고 터지는 웃음 참는다)
아인	(권씨디 한 번 노려보고. 치욕을 참으려 애쓰는데)
최상무	(차 마시며) 사람은 흥분하면 실수해. 흥분 가라앉으면 그때 다시 얘기하자. (아인 똑바로 보며) 한… 일 년쯤 지나면 좀 차분해지지 않겠어?
권씨디	일 년이면 딱 좋죠!
아인	(부들부들) 이겼다고 생각하세요?
최상무	아니.
아인	…
최상무	내가 언제 고상무랑 싸웠나? 고상무 혼자 상상 속의 나랑 싸웠지.

권씨디	(차를 마시다 푹 한다)
아인	(지금 더 말해봐야 손해라는 걸 안다. 돌아서서 나가려는데)
최상무	(아인 등에 대고) 꿈에 그리던 임원해 봤으면 됐지. 뭘 더 바래?
아인	(돌아서서 죽일 듯이 최상무를 바라본다)
최상무	(차갑게) 사실 임원 될 스펙 아닌 거. 본인이 더 잘 알잖아.
권씨디	(비식비식 웃고)
최상무	(버럭) 왜 이렇게 욕심이 많어? 쯧. (애한테 타이르듯) 남들 따라가려고 하지 마. 그러다가 (아인의 다리를 스윽 바라보며) 그 예쁜 다리 사이에 달린 가랑이. 찢어져.
아인	(터질 듯한 모욕감에 부들부들 떨고)
최상무	(내려다보는 듯한 미소 날린다)
권씨디	(벌떡 일어나 90도 인사) 앞으로 일 년간 잘 부탁드립니다.
아인	(고개만 돌려 죽일 듯이 쏘아보는데)
권씨디	(헤헤) 통신사 광고는 상무님이 주신 아이디어로 제가 확실하게 진행하겠습니다.

아인, 문손잡이를 잡은 손이 시뻘게지도록 부들부들 떨리고.
돌아서서 분노를 확 다 쏟아낼까 하다가.
회사에서 큰 소리 내면 본인에게 손해인 걸 알기에 방을 나간다.

최상무	(권씨디 보며. 거만) 그러니까 내가 짖지 말고 기다리라고 했잖아.
권씨디	선배님의 전술과 전략은 진짜. 와… (벌떡 일어나 90도로) 존경합니다. 선배님!!!

최상무 (만족스러운 미소)

S#34 대행사/아인 방 + 밖(밤)

최대한 멀쩡한 척하려고 하지만 비틀거리며 방으로 오는
아인.
방 앞에서 기다리던 병수가 '무슨 일'이냐고 물으려다.
걸어오는 아인의 표정 보고는 일단 자신의 자리로 돌아가고.
방으로 들어온 아인, 스트레스로 인해 공황장애 과호흡이
온다.
핸드백을 뒤지지만 약이 없고. 다급하게 방을 나선다.

S#35 길거리/아인 차 안 + 아인 아파트 입구(밤)

아인의 차가 신호를 어기고 비틀거리며 달려가고.
이를 본 교통경찰이 따라오는데.

교통경찰 (확성기로) XXXX 벤츠. 세우세요. XXXX 벤츠. 세우세요.

아인 듣지도 못하고 자신의 아파트로 가서 차를 세우고 들
어가고.

S#36 아인 집/거실(밤)

과호흡으로 당장 쓰러질 것 같이 비틀거리며 집에 들어와 식
탁 위를 보는데. 약통이 없다. 당황해서 어쩔 줄 몰라 하고.
미친 듯이 집 안 이곳저곳을 다 뒤지며 난장판을 만들다가.
쓰레기통이 엎어지고.

FLASHBACK 2부 S#10 아인 집/거실(밤).
약들을 전부 쓰레기통에 버리는 아인.

– 현재.
약을 전부 버린 게 기억이 나고. 허겁지겁 집 밖으로 나간다.

S#37 아인 아파트 입구 + 쓰레기장(밤)

아인이 나오면. 경비아저씨와 경찰이 이야기 중.
아인이 나와서 쓰레기장으로 비틀거리며 가면.
경찰과 경비아저씨가 아인을 따라 쓰레기장으로 온다.

경찰 선생님. 괜찮으세요.

아인 (들리지 않는 듯 쓰레기 더미를 뒤지고)

경찰과 경비아저씨는 어찌할 바를 모르는데.
아인은 뭐에 홀린 듯 쓰레기봉투들을 헤집는다.

| 경비 | 왜요? 뭐 찾으세요? |

그때, 쓰레기봉투 가장 밑에서 자신이 버린 약통이 담긴 봉투가 보이자.
마지막 힘을 내서 일어나 봉투를 들고는 미친 듯이 찢은 후.
구정물로 잔뜩 더러워진 손으로 약을 털어넣고선. 바닥에 쓰러지듯 주저앉는다.
주민들까지 나와서 놀란 표정으로 바라만 보고 있는데.

경찰	(다가와서) 괜찮으세요. 119 부를까요?
아인	(웅얼웅얼)
경찰	특별한 일은 아니구요. 신호위반으로 도주하셔서 따라온 거예요…
아인	(힘겹게 일어서며 웅얼웅얼)
경찰	(귀 기울이며) 뭐라구요?
아인	(들릴 듯 말 듯) 난 도망치지 않아. 난 도망치지 않아. 난…

경찰과 경비아저씨는 119를 불러야 할지 어쩔지 몰라서 서 있고.
명품 정장(2부 S#11)이 오물에 더러워졌다. 멍한 아인 눈빛에서

S#38 몽타주. 과거.

- 비 오는 버스터미널. 토끼 인형을 건네는 엄마. 토끼 인형

174

받은 아인은 자신의 팔에 찬 플라스틱 팔찌는 엄마에게 채워준다.

어린 아인 나 버리고 도망가는 거 아니지?

아인 모 꼭 데리러 올게.

자신을 버리고 도망치는 엄마의 뒷모습을 보고 있는 아인.

— 100점짜리 시험지를 내밀자 고모,
'애미년은 우리 오빠 잡아먹더니 딸년은 내 딸 기를 죽이네!'
화를 내고.

— 비가 내리는데. 학교 뒤뜰 소각장에 100점 맞은 시험지를 던져버리는 아인. 시험지가 불에 활활 타고. 비를 쫄딱 맞으며 불에 타는 시험지를 바라보며 어린 아인이 차갑게.

어린 아인 난 도망치지 않아.

S#39 아인 아파트 입구(밤)

어린 아인의 얼굴에서 현재의 아인 얼굴로.

아인 (중얼중얼) 난 도망치지 않아.

오물이 가득한 약통들을 끌어안고는 비틀거리며 일어서서

현관 쪽으로 걸어가며 중얼중얼 반복하는 아인.

아파트 주민들과 경찰 등등 어쩌지 못하고 바라만 보고 있고.

흐렸던 하늘에서 비가 내리기 시작한다.

S#40 게임회사/대표실(밤)

재훈이 퇴근하려는데 전무(남/50대)가 들어온다.

재훈 전무님 퇴근 안 하셨어요?

전무 대표님이 궁금해하실 이야기 같아서…

재훈 무슨?

전무 고아인 상무 이야긴데…

CUT TO

재훈, 의자에 앉아서 고민 중.

아인에게 톡으로 '안 좋은 일 있다고 들었'까지 쓰다가 손을 멈추고.

가만히 생각하다가 톡에 썼던 문자를 지운다.

S#41 아인 집/거실(밤)

집 안은 난장판. 식탁 위엔 오물이 묻은 약통들. 그 옆엔 방금 전 경찰에게 받은 위반 딱지들. 바닥엔 오물로 더러워진 흰색 명품 정장.

멍하니 식탁에 앉아있고. 식탁 위엔 소주와 글라스가 놓여
있다.

FLASHBACK 2부 S#17 대행사/최상무 방(아침).

최상무 내가 적극 추천했어.

 - 현재.
 분해서 눈물이 맺힌다. 눈물 맺힌 눈에선 불꽃이 튄다.
 글라스에 따른 소주를 꿀떡꿀떡 마시는 아인.

최상무(E) 기대가 커. 길 한번 제대로 터 보라구.
비서실장(E) 다 받아들이세요. 기대가 큽니다.

 아인, 글라스를 쥔 손이 부들부들 떨리고.

FLASHBACK 2부 S#33 대행사/최상무 방(낮).

최상무 남들 따라가려고 하지 마. 그러다가
 (아인의 다리를 스윽 바라보며)
 그 예쁜 다리 사이에 달린 가랑이. 찢어져.

 - 현재.
 결국 글라스 깨지고. 아인의 손에서 피가 흐른다.
 피가 흐르는 자신의 손을 남의 손인 양 바라본다.

177

S#42 아인 집/화장실 + 드레스룸 + 현관(새벽→아침)

샤워기를 틀자, 베인 손에 물이 묻어서 따끔하고.
허나 고통을 피하지 않고 오히려 생생하게 느끼려는 듯. 쏟
아지는 물줄기에 베인 손을 댄다. 고통 때문에 얼굴을 찡그
리는 아인.
하얀 욕조 위로 빨간 피가 흘러 내려가고.
자학하듯. 고통을 더 느끼라는 듯. 쓰라린 손을 꽉 움켜쥐는
아인.

CUT TO

손에 붕대를 감은 아인. 평소와 똑같은 모습으로 출근하려고
안방에서 나오고.
집 밖으로 나가려고 현관문을 잡는데. 공황이 온다.
잠시 제자리에 앉아서 숨을 가쁘게 몰아쉬다가.
숨을 크게 내쉬고, 일어나서는 옷차림을 단정하게 하고.

아인 다들 내가 도망치기를 바라겠지?

아인, 현관문 손잡이를 한동안 잡고 결심이 섰는지 문을 열
고 햇살이 눈 부신 밖으로 나간다.

S#43 커피숍(낮)

사람들이 가득한 점심시간 회사 인근 커피숍.

병수, 은정, 장우. 커피 마시고 있는데. 병수 고민 있는 얼굴.

은정　　부장님.

병수　　(은정 보면)

은정　　개인사면 노 관심. 회사 일이면 예스 관심. 무슨 일이에요?

병수 말을 할까? 말까? 고민 중에. 뒷자리에서 오차장, 김대
리, 심대리(심이영 약 28세/여/카피) 속닥거리는 소리.

오차장　　일 년짜리라며?

김대리　　얼굴마담으로 쓸려고 승진시킨 거라며?

심대리　　어쩐지… 최상무님이 미쳤나? 싶었는데…

은정이 속닥이는 직원들에게 가서 직접 물어 보려는데.
병수 조용히 말리고. 잠시 생각하던 병수. 벌떡 일어나서

병수　　마시고 들어와. 먼저 들어갈게.

놀라서 멍하니 있던 은정과 장우도. 병수 뒤를 따라서 사무
실로.

S#44　대행사/아인 방 + 밖(낮)

병수가 다급하게 아인 방 앞에 와서 수정을 보며

병수	상무님 계세요?
수정	네.

병수가 들어가자 수정이 어딘가로 전화.

수정	한부장님 왔습니다. 네. 하루 종일 방에만 계십니다. 알겠습니다.

병수 방에 들어서면. 아인 패잔병처럼 앉아있고.
손엔 하얀 붕대.
아인이 고개를 들어보면.
병수가 보면 걱정스러운 눈빛 보낸다.

아인	(동정은 죽기보다 싫다. 피하듯 컴퓨터 보며) 들었어?
병수	(해줄 수 있는 게 없어서 미안하고)
아인	(보호 본능과 피해의식 때문에 더 차갑게) 왜? 너도 나한테 할 말 있어?
병수	상무님…
아인	줄 잘못 섰다 싶어? 아차… 싶지. 고아인 저거 썩은 줄이었네. 응?
병수	…
아인	왜? 지금이라도 최상무 찾아가서 무릎 꿇고 꼬리 흔들고 싶어?!
병수	(사납게 구는 아인이 애처롭다)

병수, 아인에게 가까이 다가가서 내려다보면. 아인 노려보

는데.

손에 감긴 붕대를 보며.

병수 붕대 잘 감으셨네요.

아인 …

병수 상처. 스스로 치료하기 쉽지 않은데…

아인 (다른 손을 붕대 감은 손 위로 올린다. 치부를 숨기듯)

병수 대단하세요.

아인 …

병수 오늘 회사 오시는 거. 쉽지 않으셨을 텐데…

아인 (알아주는 사람이 있으니 괜히 울컥하는데. 티 안 내고)

병수 (눈빛이 차가워진다) 제가 한번 만나보겠습니다.

아인 …?

병수 정도가 있는 법이에요. 선이란 게 있는 법이라구요.

아인 (차분) 하지 마.

병수 (흥분) 직장생활이라는 게. 이기는 사람이 있으면. 지는 사람
 도 있는 거. 압니다.

 저 그거 모르는 애 아닙니다. 그래도… 이건…

아인 (못 박듯) 하지. 마.

병수 저도 오늘 최상무 만나서. 선 한번 넘어볼게요.

 (병수 돌아서서 가는데)

아인 (벌떡 일어나서) 하지 말라고!

병수 (제자리에 멈춰 서 있고)

아인 니가 여기서 나서면. 내 꼴이 더 우스워져. 몰라?

병수 (아인 말이 맞다)

아인 (다시 자리 앉아서) 비 올 땐. 비 맞아야지. 나가있어.

병수, 더 할 말이 있지만 참고. 아인에게 인사하고 나간다.

S#45 　대행사/복도 + 엘리베이터 + 로비(밤)

18시 되자 퇴근하는 아인.
복도를 걷다가 만나는 직원들 인사하곤 조용히 속닥거리는데.
아인 더 등을 곧게 세우고 걷고.
엘리베이터 안, 숨이 막힐 듯한 어색함이 감돌고.
로비를 걸어 나가는 아인. 조용히 속닥이는 직원들 모른 척
하고는 건물 밖으로 나가서. 그제야 숨을 좀 내쉰다.

S#46 　이모집 외경(밤)

낡은 이모집 간판 옆엔 새것처럼 보이는 네온간판(오백 잔 밑
에 HOF가 아닌 HOPE*)

S#46-1 이모집(밤)

프라이팬에서 지글지글 구워지는 계란 묻힌 핑크 소세지.
정석이 접시에 담으며 아인의 말을 듣고 있다.

• 소설 《죽은 왕녀를 위한 파반느》에서 발췌

아인(E)	결국 그렇게 됐어요.

정석의 얼굴에 분노가 차오르는데. 어두운 표정 털어내고는.
자신이 마실 맥주 한 병과 소세지 들고 와서 소세지는 아인
주고.
잔에 맥주를 따른 후 슬쩍 보면 역시나 글라스에 소주 따라
놓은 아인.

아인	(핑크 소세지 베어 물고)
정석	(책망하듯) 넌 그게 지금 입에 들어가?
아인	맛있네요.
정석	(답답/분노) 와인에 한우 먹으면서 기운 차려도 부족할 판에…
아인	지금은 이게 나한테 맞죠.
정석	(괜히 버럭) 맞기는 뭐가 맞아! 제작본부장이면 법인카드 한 도 빵빵하고. 연봉은 더 빵빵한데.
아인	자꾸 잊으니까요.
정석	…
아인	내가 어떤 사람인지. 베이스가 어딘지.
정석	(한잔 마시고) 잊어. 잊고. 최상무랑은 싸우지 마.
아인	(정석 바라보면)
정석	지금도 니가 내 후배 중엔 실력도, 위치도 최고야.
아인	…
정석	대학교수나 작은 대행사 대표 자리가 나쁜 자리도 아니고. 그냥 일 년만 제작본부장해. 그 정도도 충분히 성공한 거잖아.
아인	(술잔만 만지며) 그 정도라… 지방대에 흙수저 출신이니까?
정석	왜 또 말을 꼬아서 받어.

아인	내가 겨우 이 정도에 만족하려고. 다 포기하고 산 거 같아요.
	(살짝 흥분) 내 뒤에서 일에 미친년이다. 돈에 미친 돈시오패
	스다.
	쑥덕거리는 거 모를 줄 알아요?
정석	…
아인	(버럭) 내 한계를 왜 지들이 결정하는데.
	최상무가 뭔데 내 미래를 결정하냐고요!
정석	(달래듯) 아인아. 회사 내에서 최상무 못 이겨.
	싸우면 넌 바로 나 돼! 직접 봤잖아.
아인	…
정석	최상무랑 척 지고 나 어떻게 됐는지!

S#47 과거. 대행사/제작팀 + 복도(낮)

점심시간이라 텅 빈 제작팀. 〈CD 유정석〉 명패 자리.
정석 분노에 찬 눈빛. 짐을 싸고 있고.
복도 엘리베이터 근처. 보안요원과 함께 있는 최상무.

최상무	(요원들에게) 잠시만 기다려.

점심시간이 끝나고 사람들(은정 제외한 제작팀 등장인물들 전부)
사무실로 들어가자

최상무	조금 있다가 큰 소리 나면 들어와.
보안들	네.

최상무, 휘파람 실실 불며 들어오고.

제작팀 사람들과 아인. 불안한 표정으로 최상무와 정석을 번갈아 본다.

그때 최상무가 와서 정석에게 빈정거린다.

최상무 생각보다 짐 별로 없네.

정석 (참는다)

최상무 (제작팀 보며) 야! 니들은 왜 이렇게 정이 없어.

회사 나가니까 이젠 선배도 아니야?!

짐 싸는데 좀 도와드리고 해야지.

정석 (똑바로 쳐다보면)

최상무 (생각해 주는 척) 끈 떨어졌다고 바로 무시하네.

동기 사랑 나라 사랑이라고. 나라도 도와줄까?

(하며 정석에게 가까이 오자)

정석 (똑바로 보며) 꺼져.

최상무 (비식 웃고) 정석아. 광고 이거… 오래 할 일이 못 돼. 그치?

정석 (분노 때문에 부들부들 떨리고)

최상무 얼마나 좋아. 가족들이랑 시간도 좀 보내고. 집에서 조용히 책도 보고.

나도 너처럼 좀 쉬고 싶다. (놀리듯이) 부러워.

정석 (버럭) 야! 이 개 쓰레기 같은!!!

정석이 이성을 잃고 최상무에게 덤벼들고.

대기 중이던 보안요원들이 달려들어 정석을 막는다.

버둥거리다가 결국 바닥에 짓눌려서 보안요원들에게 제압되는 정석.

정석	(울부짖듯) 최창수. 너 이 새끼. 두고 봐. 두고 보자고.
최상무	(놀리듯) 뭘 두고 봐. 앞으로 볼 일이 뭐가 있다고.
	(제작팀원들 보라는 듯/보안요원들에게) 뭐 해?
보안들	네???
최상무	(차갑게) 회사에 쓸모없는 건 빨리. 치워.

보안요원들에게 들려서 정석이 비참하게 쫓겨나고.
최상무는 미소를 지으며 제작팀들을 찬찬히 둘러본다.
(까불지들 마라. 나한테 개기면 이렇게 된다. 보여주듯)
최상무와 눈이 마주치자 다들 고개를 숙이고. 권씨디는 미소.
오직 아인만 최상무의 눈빛을 피하지 않고 똑바로 바라본다.

S#48 이모집(밤)

조용히 자신의 잔에 술만 따라 마시는 아인과 정석.

아인	사람이 언제 가장 온순해지는 줄 아세요?
정석	(과거 생각이 나자 씁쓸하다) 글쎄? 패배했을 때?
아인	(글라스에 담긴 소주를 다 마신다)
정석	그렇네. 그래야 살아남지. (허름한 자신의 술집을 둘러보고는)
	도망치는 건 부끄럽지만 생존엔 필수니까.
아인	(무표정) 근데 세상엔. 패배했을 때 더 악랄해지는 인간들이
	있어요.
정석	(아인을 바라보면)
아인	그런 종자들이 역사를 만들어 냈고.

정석	(불안한 표정으로 아인을 바라보면)
아인	(다짐) 한번 만들어 보려구요. 그 역사라는 거.

S#49 대행사/정문 + 아인 방 + 밖(아침)

택시에서 내려서 대행사로 들어가는 아인.
들어오는 아인, 수정이 일어나서 인사하면.

아인	인사팀에 말해서 제작팀 인사 파일 받아 오세요.
수정	네? 인사 파일이요?
아인	그리고 회사 내규도.
수정	네에… (인사팀에 전화 걸고)

아인, 방으로 들어가자. 수정 전화 끊고 최상무에게 전화.

S#50 도로/최상무 차 안(아침)

출근 중인 최상무 전화를 받고.

최상무	왜?
수정(F)	고상무님이 제작팀 인사 파일 받아 오라고 하십니다.
최상무	(비식 웃고는) 가져다줘.
수정(F)	그… 회사 내규도…
최상무	내규? (잠간 생각하다) 갖다줘.

수정(F)	네, 알겠습니다.
최상무	(전화 끊고 비식) 지도 상무 됐으니까. 지 새끼들 승진시켜줘
	야지.
	그 정도야 뭐. 드셔.

S#51 대행사/아인 방(낮)

회사 내규와 제작팀 인사 파일 꼼꼼히 보고 있는 아인.

FLASHBACK 2부 S#48 연결.

정석과 아인이 마주 앉아있고. 정석이 조언을 해준다.

정석	꼭 싸우려면 최상무가 너한테 준 힘으로 싸워.
아인	무슨 힘이요?
정석	최상무가 나한테 쓴 힘.

– 현재.

아인이 인사 내규를 읽다가 한 부분에서 눈빛이 번쩍.

씨익 하고 미소를 짓는다.

| 정석(E) | 임원이 가진 절대 권한. 그 방법밖에 없어. |
| 아인 | (전화를 걸고) 한부장 내 방으로 좀 와. |

S#52 대행사/제작팀(낮)

병수, 전화 받고는 아인 방으로 가다가 은정을 부른다.

병수 은정카피 잠시만.

은정 (병수에게 다가오면)

병수 나 상무님이랑 이야기하는 동안 비서분이랑 잠깐 대화 좀 해.

은정 왜요?

병수 낮말 밤말 다 듣는 새랑 쥐. 귀 좀 막게.

은정 ???

S#53 대행사/아인 방 밖(낮)

병수가 와서 수정에게 인사하고 들어가면.
뒤따라온 은정이 수정에게 가서 인사하고 딱 붙는다.

은정 인사도 못 하고. 조은정 카피예요.

수정 (최상무에게 걸려던 전화 끊으며) 네. 안녕하세요.

은정, 아인의 방문 쪽을 슬쩍 한번 보고는.
특유의 밝은 성격으로 수정과 키득거리며 대화 중.

S#54 대행사/아인 방(낮)

병수 들어오면 아인의 표정이 밝다. 병수 기대하고.

아인 한부장.

병수 네.

아인 (비식) 비 그쳤다. (당당) 이제 선 넘어가자.

병수 !!!

S#55 한식당/룸(밤)

권씨디, 김씨디, 주씨디 모여 있는데 표정들 밝고.
아인 샴페인 병 들고 룸으로 들어서면. 씨디들 아인 우습게
보고.
인사도 안 하는데. 아인, 미소 지으며 고개 숙여서 인사.

아인 앞으로 잘 부탁드립니다.

씨디들 (지들이 더 윗사람인 양 거만)

아인 (한 사람씩 술을 따라준다) 회장님에게 받은 샴페인입니다.

권씨디 이 귀한 걸 우리한테 주시고.

김씨디 (기세등등) 고상무님 변하셨다.

주씨디 스탠스가 전 같지 않으셔.

아인 (권씨디에게 두 손으로 술을 따라주는데)

권씨디 (한 손으로 술을 받는다)

아인 자, 그동안 있었던 앙금들. (잔 들며) 넘겨버리시죠.

아인이 패배를 인정한다고 판단한 씨디들. 기분 좋게 술을
마시고.
상석에 앉은 아인은 상냥하고 나긋한 미소 지으며 앉아있다.

S#56 한식당 밖(밤)

술에 취한 씨디들과 나오는 아인.

권씨디	아인아. 나긋나긋하게 구니까 얼마나 좋아.
김씨디	그럼.
주씨디	사회생활 이렇게 해야지.
아인	(미소) 내일부터 회사에서 새롭게 시작하기를 바라겠습니다.
권씨디	너만 잘하면 우리야 새롭게 하지.
김/주씨디	(끄덕이고)
아인	그럼. 먼저 가보겠습니다.

먼저 가는 아인의 뒷모습을 보며 승리에 도취된 권씨디.

권씨디	야. 좋은 데 가서 한잔 더 해야지?
김씨디	그럴까요? 차기 제작본부장님.
권씨디	(우쭐) 잠깐만. (전화하고) 아, 장감독.

S#57 프로덕션/감독 방(밤)

피곤에 쩔어 있던 장감독(남/30대 후반)
표정은 짜증이 가득하지만 목소리는 나긋하게 권씨디 전화
를 받는다.

장감독 알겠습니다. 씨디님. 지금 가겠습니다.

전화 끊으면 조감독 들어와서.

조감독 감독님 밥 시키려고 하는데.
장감독 (뭔가 찾으며) 내 명품 잠바 어디 갔냐?
조감독 대행사 들어가세요?
장감독 (지겹다는 듯 비식) 그렇네. 대행사 들어가는 거네.

S#58 룸살롱/복도 + 방(밤)

장감독 굳은 얼굴로 방문 앞에 와선. 문 열고 들어가며 밝게
인사.

장감독 권씨디님 저 왔습니다.

파트너 하나씩 끼고. 만취해 있는 권씨디와 김/주씨디.

권씨디 어, 장감독 어서 와.

192

장감독 (씨디들에게 깍듯하게 인사하고) 제가 한잔 말아 드리겠습니다.

CUT TO

장감독이 양맥 말아서 주면, 건배하고 쭉 마시는 씨디들.

권씨디 역시 장감독이 잘 말아.

장감독 (괜히 너스레) 제가 술은 말아 먹어도. 일은 안 말아먹지 않습니까.

씨디들 즐겁게 마시고 노래 부르고.
테이블 위에 놓인 빈 양주병과 안주들 보는 장감독 표정이 어둡다.

S#59 룸살롱/복도(밤)

장감독 마담이랑 복도에서 술값 이야기 중.

장감독 오늘은 얼마나 나왔어?

마담 평소보다 좀 더요. 머릿수가 많아서.

장감독 (한숨. 카드 만지작거리고 꺼내서 준다)

마담 (카드 받고) 접대잖아요.
(웃으라고 입꼬리 올려주며) 돈 쓰고 욕먹는 게 제일 바보짓이야.

장감독 (썩소) 니 말이 맞다.

마담 감독 오빠. 10 주고 20 받을 생각 하자. 힘내요! (마담 가고)

장감독 (한탄) 언제까지 이 짓거리 해야 하나.

(전화 오고) 네, 부장님. 지금요?

S#60 대행사/전경(아침)

출근하는 직원들 보이고.

S#61 대행사/인사팀(아침)

인사팀 상무(남/50대)와 대화 중인 아인. 일어서서 나가며

아인 그럼 상무님. 바로 처리되겠죠?
인사상무 (곤란한 표정) 제작본부장님이 그렇게 말씀하시면. 어쩔 수
 없죠.
아인 (씩 웃고는 인사팀에서 나온다)

S#62 대행사/아인 방(아침)

아인, 연락 기다리고 있는데 인사팀 상무에게 전화 온다.

인사상무(F) 승인됐습니다.
아인 감사합니다. 인트라넷 확인하겠습니다.

컴퓨터로 인트라넷 보면 〈인사이동〉이라고만 보인다.

의자 뒤로 젖히며 다리 책상 위에 올리고는.

아인 누가 제작본부장인지. 이제 좀 피부로 느끼시려나…

S#63 대행사/제작1팀(낮)

점심 때나 되어서 출근하는 권씨디. 원희가 사색이 돼서 오고.

권씨디 (짜증) 왜? 또 광고주가 뭐래?
원희 씨디님. 인트라넷 아직 못 보셨어요?
권씨디 (귀찮다는 듯 컴퓨터 보며) 뭐? 뭔데? (하다가 깜짝 놀라고) 뭐야?
 이거!!! (그때 김씨디에게 전화 오면) 야, 이거 뭐야?

권씨디 얼굴이 하얗게 질려서 안절부절. 컴퓨터 화면 보이면
-〈인사이동〉국장(Creative Director) 권우철. 김오중. 주호
영을 금일 부로 팀장(CD)에서 팀원으로 강등함.

권씨디 (부들부들) 고아인… 이 미친년이…

S#64 대행사/최상무 방(낮)

최상무 권씨디에게 온 전화받고 화들짝 놀란다.

최상무 뭐라고? 내가 미쳤어? 그런 결재를 하게! 끊어봐.

(급하게 방을 나서고)

S#65 대행사/아인 방(낮)

퀵 기사가 큰 액자를 하나 배송해 오고.
아인이 포장된 종이를 뜯지도 않고 액자를 벽에 건다.
유쾌하다는 표정으로 종이에 싸인 액자를 바라보며 미소 지
으면.

S#66 대행사/복도(낮)

화가 난 표정으로 걸어가는 권씨디와 김/주씨디.

FLASHBACK 2부 S#56 한식당 밖(밤).

아인 (미소) 내일부터 회사에서 새롭게 시작하기를 바라겠습니다.

 — 현재.
 아인이 어제 한 말이 떠올라서 더욱 전의를 불태우고.

권씨디 말로는 안 돼. 행동으로 보여줘야지.
주씨디 최상무님은 아세요?
권씨디 (끄덕) 일단 가자!

씩씩거리며 아인의 방으로 쳐들어가고 있고.

S#67 대행사/복도(낮)

흥분한 최상무가 저벅저벅 걸어와 거칠게 방문을 잡고
(아인 방 문을 여는 것처럼)

S#68 대행사/아인 방(낮)

종이에 싸인 액자를 바라보다가 문 쪽을 스윽 보고는

아인 슬슬 쳐들어올 때가 됐는데?
 (쳐들어오기를 기쁜 마음으로 기다리는 표정에서)

 2부 끝

3부

사자가 자세를 바꾸면
밀림이 긴장한다

S#1 대행사/복도(낮)

화가 난 표정으로 걸어가는 권씨디와 김/주씨디.

FLASHBACK 2부 S#56 한식당 밖(밤)

아인 (미소) 내일부터 회사에서 새롭게 시작하기를 바라겠습니다.

ㅡ 현재.
아인이 어제 한 말이 떠올라서 더욱 전의를 불태우고.

권씨디 말로는 안 돼. 행동으로 보여줘야지.
주씨디 최상무님은 아세요?
권씨디 (끄덕) 일단 가자!

씩씩거리며 아인의 방으로 쳐들어가고 있고.

S#2 대행사/복도[낮]

흥분한 최상무가 저벅저벅 걸어와 거칠게 방문을 잡고
(아인 방 문을 여는 것처럼)

S#3 대행사/아인 방[낮]

종이에 싸인 액자를 바라보다가 문 쪽을 스윽 보고는

아인 슬슬 쳐들어올 때가 됐는데?

벽에 걸린 액자를 보며 미소를 짓고 있는데
문이 벌컥 열리고. 흥분한 씨디들이 쳐들어온다.

권씨디 야! 고아인!
김씨디 뭐 하는 겁니까!
주씨디 제정신이에요?
아인 (액자만 바라보며/귀찮다는 듯) 아우 시끄러.

등 돌리고 포장지에 쌓인 액자를 보고 있는 아인.
죽일 듯한 표정으로 아인을 보고 있는 씨디들.

아인	(혼잣말) 이제 나도 슬슬 움직여야겠네?

등 돌리며 온화한 미소를 건네는 아인.
예상치 못한 태도에 살짝 당황하는 씨디들.
그런 씨디들을 우습다는 듯 빤히 쳐다보는 아인의 얼굴에서.

TITLE 3부 사자가 자세를 바꾸면 밀림이 긴장한다.

S#4 대행사/인사팀(낮)

최상무와 인사상무가 마주 앉아있고.

최상무	(흥분) 뭐 하시는 겁니까?
인사상무	최상무님. 일단 진정하시죠.
최상무	나한테 한마디 상의도 없이. 일을 처리하면 어떡합니까?
인사상무	(차갑게) 제가 최상무님한테 결재받고. 일하는 사람입니까?
최상무	(이건 아니다 싶어서) 그런 말이 아니지 않습니까. 왜 일을
인사상무	광고대행사에 소속돼 있다고.
	모두가 일을 창의적으로 하는 건 아니지 않습니까?
최상무	…
인사상무	인사팀은 매뉴얼대로 할 수밖에 없습니다.

인사상무가 책상에서 회사 내규를 가져와 내밀면. 최상무가
보는데.

형광펜으로 줄 처진 부분을 읽고는 인상을 팍.

S#5 몇 시간 전. 대행사/인사팀(낮)

최상무가 읽고 있는 부분에 형광펜으로 줄을 치는 아인.

(인사관리 8항. 제작본부장(상무)은 제작팀 일원의 인사권한을 총괄
한다)

아인이 인사상무를 빤히 쳐다보고, 인사상무는 약간 당혹스
러운데.

인사상무 상무님 뜻은 알겠습니다.

아인 (빤히 보면)

인사상무 허나 한번에 인원이 너무 많습니다.

 권한만큼 관례도 중요한 게 회사 아닙니까.

아인 제작팀 인사권은 제작본부장에게 있다. 맞습니까?

인사상무 맞습니다. 맞지만…

 (무리인 것 같아서) 아무리 그래도 이건 너무 상식 밖입니다!

아인 제 일이 상식이라는 고정관념과의 싸움이라서.

인사상무 제 일은 상식을 유지하고 지키는 겁니다!

아인과 인사상무 차갑게 대치하고.

인사상무 (조언하듯) 임원 승진하시자마자 일 이렇게 하시면 반발 나옵
 니다.

아인 반발이라… 그거 무서워서 여지껏 알고도 방치하신 겁니까?

인사상무	(할 말 없고)
아인	(명함 꺼내 보며) 제 영어 직함이… 치프 크리에이티브 오피서
	(똑바로 응시) 저는 인사부터 크리에이티브하게 갈 테니까.
	상무님은 매뉴얼하게 진행해 주시지요. 관례대로.

S#6 대행사/인사팀(낮)

형광펜이 칠해진 내규를 보면서 얼굴이 벌게진 최상무.
무표정하게 앉아있는 인사상무를 바라보며 뭐라고 하려다가

최상무	아무리 그래도. 이걸… (벌떡 일어나서 왔다 갔다)
	언성이 좀 높았네요. (다짐받듯) 다음번엔. 상의 좀 해주세요.
인사상무	네, 상무님. 제 권한 내에 있는 일이면.
최상무	(인사상무 사납게 쳐다보곤 찬바람 쌩- 날리고 나간다)

S#7 대행사/아인 방(낮)

아인이 씩씩거리는 씨디들을 바라보며

아인	상무. 즉 제작본부장인 (자신을 가리키며) 제가.
	주어진 권한을 행사했는데. 무슨 문제라도 있습니까?
김/주씨디	(할 말이 없고)
권씨디	야, 고아인. 칼자루 쥐여줬다고 막 휘두르면 돼?

아인, 씩 미소 짓고는 커터칼을 들고는 드르륵 칼날을 빼면.
씨디들 움찔. 왜 저러나? 싶고.
아인 돌아서서 벽에 걸린 액자의 포장지를 칼로 슥슥 그어
서 떼어낸다.

아인 참 좋은 카페예요. (돌아서며) 그쵸?

아인이 돌아서자 액자에 써진 글귀가 보이는 씨디들.
얼굴에 당혹감이 가득하다.
아인은 그런 씨디들의 표정을 보곤 승리의 미소.

액자: 이끌든가. 따르든가. 비키든가. -조지 패튼 장군-

아인 (따박따박 읽으며) 이끌든가. 따르든가. 아니면
 (씨디들 차갑게 쏘아보며) 비키든가.

씨디들 (어안이 벙벙한데)

아인 셋 중 하나. 선택들 하세요.

권씨디 야! 고아인!!!

아인 회사 규율이 무너졌네요. (감히 싸가지 없이) 팀장이 본부장에
 게 반말을 하지 않나.
 (권씨디 쩨릿)

권씨디 (살짝 주눅)

아인 일 준다면서 업체 팔목 비틀어서 룸살롱 접대를 받지 않나.
 (김/주씨디 쩨릿)

권씨디 (비식) 아, 그거였어…? 증거 있습니까?

김씨디 (다행이다) 그래요. 증거 있나구요?

| 주씨디 | 누가 술을 얻어먹습니까? |

절대 증거를 제시 못 할 거란 확신에 안정을 찾는 씨디들.
그런 씨디들에게 미소를 보내고는 자신의 핸드폰을 보여
준다.

| 아인 | 참 성실하고 규칙적으로 빨아드셨던데요? |

아인 핸드폰을 보면 룸살롱 접대 영수증 사진들이 톡으로
와 있다.
씨디들 증거 앞에서 당황하고.

S#8 어젯밤. 프로덕션/사무실(밤)

병수와 장감독 앉아있고. 장감독 어찌할 바 모르는 표정.

병수	감독님. 제 말이 맞지 않습니까?
장감독	(난감) 알죠. 한부장님 말씀 잘 아는데.
아인(E)	보복이 두렵지.

장감독이 놀라서 보면 아인이 와서 의자에 앉는다.

장감독	씨디. 아니 상무님. 늦었지만 승진 축하드립니다.
아인	내가 제작본부장인데. 왜 씨디들 눈치를 보지?
장감독	(머뭇) 그게…

아인	일 년짜리니까?
장감독	…
아인	곧 교수나 작은 대행사 대표로 갈 거니까?
장감독	(부정하지 못한다)
아인	장감독은 내가 교수가 어울릴 거 같아? 아님 작은 대행사 대표가 어울릴 거 같아?
장감독	(아인 바라보며) 상무님, 그런 뜻이 아니고요…
아인	내 성질머리에 학교에서 애들 가르치겠어?
장감독	…
아인	소문이 맞다고 쳐. 일 년 후에 작은 대행사 대표로 간다고 치자고.
	(장감독 빤히 보며) 근데… 작은 대행사 대표가 일 몰아주면. CF 감독 강남에 건물 하나 사는 거 쉬운 일 아니야?
장감독	(번뜩! 아인을 빤히 바라본다)
아인	(일어나며) 쟤들한테 술 사 먹이면서 지저분하게 일할지. 나랑 깔끔하게 일할지. 장감독이 계산기 돌려보고 결정해.

아인과 병수가 가고.
장감독, 한참을 고민하다가 누군가에게 전화를 한다.

장감독	응. 자는데 미안. 우리 접대비 영수증 모아놓은 거 어딨지?

S#9 대행사/아인 방 + 복도(낮)

아인, '더 할 말 있냐는' 표정이고. 씨디들 당황한 기색이 역

력하다.

권씨디	(버럭) 그건 관례잖습니까. 관례!
아인	관례라… (비웃고) 여러분의 관례를 내가 왜 따라야 합니까?
씨디들	…
아인	그리고 (차갑게) 지금 인사발령이 마음에 안 들면. 다른 걸로 해드릴까요? 얻어먹은 술값들. 제작비에 녹여서 회사로 청구됐을 테니까. 배임으로 본사 감사팀에 보내서. (물어뜯듯) 여러분이 좋아하는 관례대로 해고시켜 드릴까요?

당황해서 아무 말 못 하는 씨디들.
그때 권씨디에게 전화 오면 최상무. 구석으로 가서 조용히
받는다.

권씨디	(전화받으며) 네, 상무님.
최상무	(분노) 어디야?
권씨디	(조용히) 거기요.
최상무	거기가 어디냐고?
권씨디	고아인…
최상무	(조용히 버럭) 거길 왜 가! 당장 나와!
권씨디	(기죽어서) 아니. 저희는…
최상무	밑장 더 드러내지 말고 나오라고! (전화 끊고/차갑게) 재밌네. 꼴에 밟았다고 꿈틀하고.

복도를 걷는 최상무, 직원들이 인사하는데도 무시하고 급하

게 가고.
권씨디와 씨디들이 방을 나서려고 하는데.

아인 여러분.

씨디들 (돌아보면)

아인 세상에 공짜 술은 없는 법이에요.
(놀리듯) 숙취가 생각보단 길게 남네요.

씨디들, 분노를 참고는 쾅 하고 문을 닫고는 나간다.
바닥에 버려진 쓰레기들(액자 관련) 보고 수정에게 전화.

아인 들어와서 쓰레기 좀 치우세요.

수정 들어와서 땅에 떨어진 쓰레기 치우는데. 아인을 흘끔흘
끔.
아인, 책상에 앉아서 아무 일 없었다는 듯 일을 하며.

아인 (들으라는 듯) 정리해야 할 쓰레기들이 참 많아.
(바닥에 떨어진 쓰레기 줍는 수정 내려다보며) 그죠?

수정 (뜨끔) 네…?

S#10 대행사/최상무 방(낮)

권씨디가 떠들고, 최상무 고개를 끄덕이며 듣고 있다.

권씨디	선배님, 저거 그냥 둘 거예요?
주씨디	술 좀 얻어먹은 거 가지고…
최상무	(씨디들 보며 젠틀한 미소 날리지만)
최상무(E)	이것들 끌어안으면 나까지 휩쓸려 갈 판인데…

FLASHBACK 1부 S#55 본사/비서실장 방(아침).

비서실장	떨어지는 가랑잎도 조심하고 있어. 괜히 큰 소리 나면 나가리니까.

– 현재.
최상무, 별일 아니라는 듯 김/주씨디 바라보며

최상무	일단, 김씨디. 주씨디.
김/주씨디	네.
최상무	중국지사 가 있어.
김씨디	(당황) 네에?
주씨디	아니 상무님.
최상무	(쿨하게) 방법 있어? 회사 내규대로 권한 행사한 건데?
권씨디	그래도 선배님…
최상무	쪽팔리게 니들 팀원이었던 애들 밑에서 일할래?
김/주씨디	(최상무 말이 맞다)
최상무	길어야 일 년이야. 알잖아? 바로 짐 싸.
김씨디	지금요?
최상무	휴가 내줄 테니까 회사 나오지 말고.
	(풀죽은 김/주씨디 달래듯) 기회는 살아있어야 오는 거야.

김/주씨디는 한숨만 쉬고. 최상무는 어떻게 갚아줄지 고민 중이다.

S#11 대행사/제작팀 + 복도(밤)

삭막해진 제작팀 분위기. 김/주씨디 짐 싸는 모습이 보이고.
지은 죄는 없으나 괜히 눈치 보이는 제작2팀 팀원들.

병수 (조용히) 빨리 가자.

병수, 2팀 팀원들이랑 조용히 밖으로 나오고.

은정 이제야 한숨 돌리겠네.

장우 (배시시 웃고)

은정 뭐가 그렇게 좋아?

장우 (은정에게 제작팀 단톡방 보여주면 환호하는 톡 계속 올라오고)

은정 하긴 영혼을 갈아 넣어서 카피 썼는데. 씨디가 접대하는 업체
 랑만 일해서 제작물 퀄리티 개판 나면. (부르르) 생각만 해도!

병수 그럼 기념으로. 오늘 예쁘게 생긴 투뿔에 한잔?

은정 안 돼요. 아들이랑 놀아줘야 돼요.

장우 그럼 참치 대뱃살에 고급 소주. 각진 걸로. 한잔?

은정 (침이 넘어가는데) 어허… 큰일 날 소리! 못써!

장우 뭘요?

은정 총각들이 말이야. 착실하게 돈 모아서 장가갈 생각들을 해
 야지.

엥겔지수 높아서 상투 틀겠어?

장우 (은정 꼬시려고) 큰일이네. 상무님 판공비 이번 달엔 우리 팀

비로 들어와서 엄청 남았는데…

은정 얼마?

장우 (속닥속닥)

은정 미친!!! 웬만한 사원 월급을. 언제까진데?

병수 오늘까지 써야 돼.

은정 (끌린다) 팀비를 남기는 건 회사원의 자세가 아니긴 한데…

장우 기획팀들이랑 같이 먹기로 했어요.

병수 아직 인사도 못 했잖아?

은정 (곰곰이 생각하다) 그렇다면 콜! 단, 1차에서 전투적으로 때려

먹고.

난 집에 가서 장렬히 전사할 테니까. 잡지 마세요. 오케이?

병수/장우 (오케이)

은정 갑시다! (하면 전화 온다) 네 어머님. 네에???

S#12　길거리 일각(밤)

급하게 뛰어가는 은정. 저 멀리 유치원이 보이고.

시어머니(F) 아지가 유치원에서 싸웠다는데. 꼭 너보고 오란다.

유치원 앞에서 잠시 심호흡을 하고는 유치원으로 들어간다.

S#13 유치원(밤)

코피가 났는지 코에 휴지를 낀 남자아이.
그 옆에서 똑같이 코에 휴지를 낀 아지. 둘 다 씩씩거리고
있고.
아이 엄마가 아지에게 승질.

엄마	니네 엄마 언제 오냐고!
아지	(씩씩거리며 대답 안 한다)
남아이	얘 엄마 없어. 할머니밖에 없어.
아지	아냐! 엄마 있어!
남아이	있긴 뭐가 있어. 재롱잔치 때도. 체육대회 때도. 한 번도 안 왔잖아.
	엄마가 있기는 어디 있
은정(E)	(버럭) 여기 있어!!!!

은정의 고함에 다들 화들짝 놀라고.
신발도 벗지 않은 채 쿵쿵거리며 들어와서 버럭버럭하는
은정.

은정	내가 엄만데!!! 우리 아지가 왜 엄마가 없어!
선생님	아지 어머님. 죄송한데 일단은…
은정	선생님. 제가 지금 진정하게 생겼어요?!
선생님	그게 아니라. 저 신발 좀…

은정 아래를 보면 흥분해서 신발을 신고 들어왔다.

당황했지만 그렇지 않은 척 자연스럽게 신발장 쪽으로 왼발 오른발 휙휙 차면. 신발이 휙휙 날아가서 신발장에 안착한다.

아지 (그 모습을 보고 부끄러운지 고개 숙이며) 아이 진짜…

S#14 은정 아파트 단지(밤)

화가 난 아지가 주머니에 손 넣고 씩씩거리며 걷고 있고.
은정이 아지 가방을 들고 안절부절 뒤따르고 있다.

은정 야아… 왜 유치원생이 사춘기 중딩처럼 걸어.
 반항을 해도 유치원생처럼 하자. 응?
아지 (돌아서서 한번 쩌릿! 하고. 화가 났음에도 횡단보도는 한 손을 번쩍
 들고 건너간다)

S#15 은정 집/거실 + 아지 방(밤)

아지가 들어오면 기다리던 시어머니와 남편이 반기는데

시어머니 (코에 휴지 보고) 우리 새끼. 얼굴이 왜 그래?
남편 싸웠어? 이겼어? 졌어? (시어머니한테 눈으로 경고 먹고)
은정 (뒤따라 들어오며) 아지야. 엄마랑 얘기 좀 해.
아지 (문 쾅 닫고 들어가면)
은정 (문 열고 따라 들어가려는데) 엄마랑 얘기 좀

아지	(은정 방 밖으로 밀어내며) 싫어. 나가.
은정	(당황하고)
아지	(있는 힘껏 밀어내고 서럽게 눈물) 나 엄마 없어!!! 우리 엄마 아니야.
	광고 엄마야. 나가. 나가아아아앙.
은정	(눈앞에서 방문이 쾅 닫힌다. 손잡이 돌려봐도 잠겨있고)
시어머니	(문 두드리며) 아지야 문 열어. 할머니야.

아지가 문을 빼꼼히 열면. 시어머니 들어가고.
은정이 따라 들어가려고 하자. 아지가 매몰차게 쾅 하고 문을 잠근다.
그때 은정에게 전화가 오면, 장우. 받으면 주변이 웅성웅성.

장우(F)	카피님. 안 오실 거예요?
은정	…
장우(F)	다들 카피님 찾아요~~~
남편	(전화기 소리 듣고) 또 나가야 돼?

회사 일도, 집안일도 다 망치고 있는 것 같은 은정.
지친 듯, 다 포기하고 싶은 듯 자리에 주저앉는다.

S#16 은정 집/안방(밤)

은정이 침대에 앉아있고 시어머니와 남편이 바라보고 있다.

시어머니	나 막장 드라마 안 본다.
은정	…
시어머니	여자가 어쩌니저쩌니. 고부갈등에. 자식 문제에 감 놔라 배 놔라.
	그런 거 별로야.
은정	저도 알아요.
시어머니	(뭐라고 더 말하려다) 애들 금방 커. 나중엔 같이 있고 싶어도 친구가 더 좋다고 도망간다. (나가며) 잘 생각해 봐.

시어머니가 나가자 남편도 위로하듯 설득한다.

남편	너도, 나도, 아지도. 다 힘들잖아.
은정	(한숨만 푹)
남편	언제까지 퇴근도 주말도 없이 일하려고. 몸 상하면서. 나라 지키는 일도 아닌데…
은정	…
남편	정년 보장된 공무원 남편 (자기 가슴 탕탕 치며) 여기 있잖아.
은정	(답답한 듯 침대에 벌렁 눕는다)
남편	은정아. 니가 결심해야 하는 문젠 거 같어…

남편이 편하게 누워 있으라고 은정이 양말과 겉옷을 벗겨주고 나가고.
은정은 멍하니 천장만 보며 생각 중이다.

| 은정 | (혼잣말) 유치원 2년, 초등 6년, 중고등 6년, 과외, 학원, 재수, 대학 4년. 휴… 회사생활 10년 만에 접으면. 원금도 못 뽑는 |

건데…

은정이 웅크려서 눕고는 답답한지 한숨만 내쉰다.

은정 성공하려면 역시 미혼이 정답인가…?

S#17 대행사/아인 방 + 출력실(밤)

다들 퇴근한 회사에서 일하고 있는 아인.
머리가 아픈지 백에서 약을 꺼내 커피와 함께 마신다.

CUT TO

출력실. 출력이 되고 있는 복합기. 한 장 꺼내서 찬찬히 보고.

CUT TO

아인 방. 사무실 벽에 테이프로 붙인다.
화면이 빠져보면 열 명의 인사카드가(병수 포함) 벽에 붙어
있는데.
병수만 오른쪽에 붙어 있고. 9명은 왼쪽에 붙어 있다.

아인 슬슬 내 편을 만들어 볼까?

빨간색 보드마카를 들고 와서는 인사카드 앞에 서있는 아인.

아인 (무덤덤) 한동안 큰 소리 좀 나겠네.

S#18 한나 집 전경(아침)

한나의 비명소리가 울려 퍼지고.

S#19 한나 집/한나 방(아침)

박차장이 한나 방으로 우다다 뛰어 들어오면.
한나가 핸드폰을 들고 부들부들 떨고 있다.

박차장 무슨 일이세요?
한나 말도 안 돼…
박차장 왜요? 안 좋은 기사 났어요?

한나가 핸드폰을 박차장 얼굴에 들이밀면. 한 탑 여자 아이
돌의 SNS(1부 S#33 동일 인물). 박차장 의아하고. 한나는 패닉
상태다.

박차장 이건 아이돌 SNS인데… 뭐가…?
한나 봐. 보라고! (한나가 손가락으로 팔로워 숫자를 가리키면)
박차장 (자세히 보고는/한나를 의아하다고 보며) 봤는데요?
한나 어제까진 내가 애보다 팔로워가 더 많았다고.
 근데 음원 하나 내더니 내 위로 올라섰잖아!!!
박차장 (허탈) 뉘뉘. 참 크으은 일이네요.
한나 (손톱 물어뜯으며 불안한 듯 왔다 갔다) 안 되겠어…
박차장 (왜 또 저러나)

한나	어쩔 수 없네. (결심) 극약처방을 해야지…
박차장	(불안하다)
한나	나가서 요거트 사 와. 우리 회사 꺼.
박차장	왜요?

S#20 한나 집/주방(아침)

일하는 아줌마가 강회장 밥을 차리고 있고.
한나가 요거트 두 개를 들고 주방으로 조용히 온다.
한나, 핸드폰으로 인스타 생방 버튼 누르고 속삭이듯

한나	여러분 안녕! 오늘은 몰카 한번 해보려고요. 여러분이 가장 궁금했던 것 중 하나. (요거트 들며) 짜잔! 과연 재벌은 요거트 뚜껑 핥을까요? 핥지 않을까요? 기대하세요!

그때 강회장 아침 먹으러 주방으로 오고.
한나는 강회장을 몰래 찍을 수 있는 곳에 핸드폰 숨긴다.
강회장 뒤에 있는 비서실장. 그 모습 보고는 잠시 고민하다
모른 척.

강회장	(식탁에 앉자)
한나	(요거트 내밀며) 아빠. 이거 드세요.
강회장	(뭐지?) 갑자기 왜 존댓말이야?
한나	어서. (한나가 먼저 뚜껑을 따서 먹으면)

강회장	(뚜껑 따며) 야, 이거 오랜만이다. (뚜껑에 묻은 요거트 바라보고)
한나	(긴장한 눈빛으로 지켜보고)
비서실장	(한나가 뭘 하려는 건지 눈치채고는 비식)
강회장	(당연하다는 듯 혀로 싹싹 핥으며) 너 어릴 때 이거 참 많이 먹었
한나	짜잔!
강회장	(요거트 다시 보고. 뭐야? 뭔 짓 한 건가?)
한나	(숨겨놓은 핸드폰 꺼내 들고 오며) 여러분 보셨죠. 요거트 만드는 회사를 가진 우리 아빠도. 뚜껑 핥아먹습니다~~
강회장	(당황. 이거 뭐지?)
한나	아빠 인사해.
강회장	누구신데?
한나	대중.
강회장	그 어르신은 돌아가신 지 한참 되셨는데…? 대통령 퇴임하시고
한나	(뭔 소리야?)
비서실장	(강회장에게 귓속말) 일반 시민들입니다.
강회장	(어색한 미소) 아… 네. 안녕하세요. 강용호입니다.
한나	다들 욜로 그런 거 하다 골로 가지 마시고. 아끼면서 사세요 ~ 안녕!!!

녹화 버튼 종료하자마자 강회장 버럭!

강회장	야! 너 아빠를 지금 국가적 웃음거리고 만들고. 어! (비서실장 보고) 쟤 저거 핸드폰 뺏어와!
한나	(두리번) 박차자아아앙!!!
박차장	(불쑥 나타나서) 네!

| 한나 | 튀어!!! |

한나, 신발 신을 겨를도 없이 구두 들고 집 밖으로 튀고.
박차장은 강회장이 보고 있으니 이러지도 저러지도 못하고
있다.

강회장	야! 강한나!!! (박차장 보고는) 박차장 너.
박차장	(꾸벅) 죄송합니다. 회장님.
강회장	쟤 저대로 그냥…
박차장	(죄인 모드)
강회장	(한숨) 아니다. 나도 못 말리는 걸. 니가 무슨 힘으로.
박차장	(인사하고 한나 따라 나가려는데) 그럼. 가보겠습니다.
강회장	야.
박차장	(멈칫) 네!
강회장	(측은) 버틸 만해? 승진시켜 줄까?
한나(E)	빨리 와!!! 우리 아빠한테 잡히면 귀에서 피 난다니까~~
강회장	하아… 야!
박차장	네, 회장님.
강회장	내가 장담할게. 저거 사고 친다. 반드시. 그러니까.
박차장	네.
강회장	몸만 성하게. 응? 안 다치게 하라고. (자기 머리 톡톡 치며) 이건 이미 어쩔 수 없고.
박차장	(꾸벅 인사하고 나간다)
강회장	저 미친… 아유 저거 누굴 닮아서…

왕회장(강근철/남/80대 후반) 휠체어를 타고 나타나서

왕회장	닮긴 누굴 닮니. 나 닮았다.

S#21 도로 + 한나 차 안(아침)

박차장은 운전 중. 한나는 뒷자리에 앉아서 생글생글.

한나	(핸드폰 보다가) 아우 날씨 좋다.
박차장	사고를 쳐도. 예고를 좀…
한나	사고라니? 철저한 계획하에 진행한 일인데! (박차장 얼굴에 핸드폰 들이밀며) 봐봐.
박차장	(한나의 팔로워 수가 아이돌 가수보다 늘어있다)
한나	한 방에 역전하잖아! 아우 개운해.

한나가 좋아서 생글생글하니까. 박차장도 기분 좋은 듯 피식
한다.

S#22 한나 집/주방(아침)

식탁을 마주하고 왕회장, 강회장에게 잔소리 중.

왕회장	내 미군 놈들 상대로 사업한다 했을 때. 다들 나보고 미친놈 이라 했다. 크레이지 강. 내 별명.
강회장	(잔소리 듣기 싫어서) 식사하셔야죠.
왕회장	이 험난한 세상에서 제정신으로 성공할 수 있갔어!

용호야, 넌 왜 아직도 모르니?

강회장 뭐가요?

왕회장 사업. 넌 사업을 여즉 머리로 하니?

강회장 그럼 뭘로 해요?

S#23 도로/한나 차 안(아침)

달리는 차 안. 창밖을 보며 비식비식 웃고 있는 한나.

왕회장(E) 본능으로 해야디. 직감. 그게 진짜 장사꾼이디.

S#24 한나 집/서재(아침)

서재에 앉아서 차 마시고 있는 강회장. 영 심기가 불편한데.
앞자리에 앉은 비서실장이 아이패드를 보여준다.

비서실장 회장님. 이거 좀 보시지요.

강회장 뭔데?

비서실장이 SNS 보여 주면 강회장에 대한 좋은 말들이 올
라온다.
(친근하다. 서민적이다. 되게 미남이시다 등등)

강회장 (괜히 기분 좋아 입꼬리 씰룩대고) 뭐 좋은 말이긴 한데.

애들 떠드는 거야 뭐…

비서실장 이번에 한나씨 덕분에 저희 냉장고 신제품. 매출 3% 올랐습니다.

강회장 (덤덤) 그래?

비서실장 네. 글로벌 기준으로.

강회장 (자세 고치 않고) 글로벌로? 걔가 무슨 힘이 있어서?

비서실장 SNS에서 영향력 큰 인플루언서입니다. 이것도 보시지요.

비서실장이 SNS 보여주면 요거트 뚜껑 핥는 영상들 올라오고.
(#아껴야 잘산다 #강용호도 핥는다 #핥아야 재벌 된다 등등)

비서실장 이 요거트도 매출 상당히 오를 겁니다.

강회장 (SNS 관심 있게 보며) 대행사로 언제부터 출근이야?

비서실장 며칠 내로 출근하십니다.

강회장 거지발싸개로도 못 쓸 줄 알았던 게 효도하네.

강회장 기분 좋은 듯 미소 짓고 있고. 강력한 한 명의 후계자보다 둘이 경쟁하면 비서실장의 입지가 커지기에 비서실장도 씩 미소.

S#25 대행사/휴게실(낮)

어제의 파동으로 웅성거리고 있는 제작 2팀과 원희.

은정	제작팀에 최상무님 팔 하나 남았네요?
원희	그쵸. 권씨디님은 남았으니까.
장우	중국지사 가신 분들은 언제 와요?
원희	고상무님이 있는 한은 못 오지 않겠어?
은정	그럼 씨디 세 명 새로 뽑겠네요?
원희	그렇겠죠? (장우 보며) 상무님은 뭐라고 하셔?
장우	에이 우리한테 무슨… (반대 방향 보며) 저분한테 하시지.

팀원들이 보면 병수가 바쁘게 어디론가 간다.

S#26 대행사/아인 방(낮)

병수가 노크를 하고 들어오면. 아인 샐러드 먹고 있다.

병수	제대로 된 밥을 좀 드셔야죠.
아인	제대로 된 건 안 먹어 버릇해서. 오늘 나랑 야근 좀 하자.
병수	무슨…?
아인	돌아봐봐.

병수가 돌아보곤 깜짝 놀라면. 벽에 인사카드 붙어있고.
왼쪽에 6명. 오른쪽에 4명(병수 포함) 부장들 인사카드 붙어
있고.
왼쪽 두 명(차후 나올 부장1,2)에는 이미 빨간색으로 X자가 쳐
져있다.

병수	(당황) 상무님… 이건 뭐 하시려고…
아인	(남 일 말하듯) 알려주려고.
병수	네? 무슨…
아인	헛꿈 꾸고 있을 애들한테. 현실을 알려줘야지.
병수	(인사카드 다시 꼼꼼하게 보다가 멈칫) 상무님. 이건 안 됩니다!
아인	왜?
병수	이건 아니에요. 누가 봐도 차기 씨디들인데.
	안 그래도 시끄러운 상황에서…
아인	웅성웅성들 하지?
병수	지금 이러시면 감당 못 합니다. 이러면 제작팀 둘로 쪼개진
	다구요.
아인	(벽에 붙은 인사카드 바라보며) 그러라고 하는 거야.
병수	네에???
아인	(병수 바라보며) 둘로 쪼개놓으려고.
병수	…!
아인	지금은 전부 최상무 거니까.
	(꿍꿍이) 다 가지지 못할 거면. 절반이라도 가져야겠지?

병수, 걱정스러운 표정으로 아인을 바라보고 있다.

S#27 골목길(밤)

다세대 주택이 밀집한 서울 어느 외각의 허름한 골목길.
일을 마친 아인 모가 지친 듯 언덕길을 오르고 있고.
뒤에서 인기척이 느껴지자 화들짝 놀라서 제자리에 멈춰

선다.

지나가던 남자가 '뭐지?' 하는 표정으로 아인 모를 보고 지나가자.

그제야 놀란 가슴을 달래며 걸음을 재촉한다.

S#28 　아인 모 집 밖 + 안(밤)

다세대 주택 지하 현관문(샤시로 만든 약해 보이는) 앞.

아인 모가 가방에서 열쇠를 꺼내는데 세 개의 열쇠가(육각 열쇠) 달려있다. 현관문을 보면 사비로 단 잠금장치가 세 개 개쯤 있고.

CUT TO

현관문을 열고 들어온 아인 모가 다시 여러 개의 잠금장치를 잠그고.

혹시나 잘 안 잠겼나 싶어서 여러 번 잠갔다가 풀었다가 반복하곤.

열리나 열리지 않나 문을 흔들어 본다.

CUT TO

씻고 나온 아인 모 몸엔 파스투성이. 물 때문에 조금 떨어진 파스들을 다시 힘을 줘서 꾹꾹 눌러 붙이곤.

약 봉투에서 약을 꺼내 한 움큼 먹는데. 속이 메슥거리는지 한동안 몸을 구부리고 있다가. 진정이 되는지 이불 속에 들어가서 눕는다.

낡고 액정이 깨진 핸드폰을 꺼내 검색창에 〈고아인〉을 검색.
통증으로 일그러졌던 얼굴이 조금은 환해지고.
좀 지난 기사들을 보고 또 보고. 아인의 사진을 보고 또 보며.
눈빛으로 아인을 쓰다듬는다.

아인 모 어떻게 이렇게 잘 자랐을까… 혼자서…

한참이나 보고 있는데, 깨진 액정이 흐릿해지더니 껌뻑껌뻑
하다 꺼지고.
아인 모, 아쉽다는 듯 핸드폰을 끄고는 눈을 감는다.

아인 모 내가 죄인이지… 내가 죄인이야…

쉽사리 잠들지 못하고 뒤척이는 아인 모.

S#29 대행사 외경(밤)

아인(E) 안 된다?!

S#30 대행사/아인 방(밤)

병수와 마주 앉아있는 아인. 병수는 안 된다고 고개를 흔들고
아인이 다른 사람을 가리키자 역시나 고개를 절레절레.

아인	(짜증) 다 안 된다? 그럼 되는 게 누구야?
병수	이 친구는. 실력은 도드라지지 않지만. 인성이 좋아요.
아인	그러니까. 애를
병수	(말 끊으며) 상무님. 같은 편을 늘려도 부족할 판에.
	왜 자꾸 적을 늘리려고 하세요?
아인	(분노) 내 편? 내 편이 회사에 어딨어?
병수	…
아인	(확신에 차서) 인간은 간단해. 힘 있는 사람 편에 서는 거야.
병수	(단호) 다 그러진 않습니다.
아인	아니. 인간은 다 그래. 두고 보면 알아.

빨간색으로 X 쳐진 인사카드에 〈fix〉라고 쓰는 아인.
병수는 동의할 수 없다는 표정이고.

아인	다음.
병수	…
아인	(재촉) 다음!

S#31 은정 아파트 전경(아침)

S#32 은정 집/거실 + 은정 아파트/복도(아침)

은정(E)	아지야. 엄마 출근한다.

출근하려는 은정이 아지 방 문을 열어보지만.

여전히 잠겨있고.

은정 간다. 진짜 가. (가는 척하느라 제자리에서 발소리 내고 문에 다시 귀 대보지만 반응 없고) 뽀뽀 안 할 거야? 그럼 퇴근하고 봐.

은정, 신발 신고 현관문 열고 나간 후 문 닫지 않고 문틈으로 몰래 보고 있는데. 여전히 방문이 열리지 않는다.
한숨 쉬고는. 기운 없이 터덕터덕 아파트 복도를 걸어간다.

S#33 버스정류장(아침)

광역버스를 타려고 사람들이 줄 서있고.
은정이 맨 뒤에 타는데 타서 보면. 앉을 자리 없이 꽉 차있다.
아무 말 없이 내리는 은정. 은정만 두고 버스는 떠나고.
홀로 남겨져 버스정류장에 멍하니 앉아있는 은정.

S#34 대행사/아인 방(아침)

밤을 새서 피곤해 보이는 아인과 병수.
아인이 노트북으로 타자를 치고는 엔터를 누르려고 하자.
병수가 다급하게 아인을 막는다.

병수 상무님 잠시만요.
아인 (왜 이러냐는 표정으로 보고)

병수 근데… 실패하면 뒷감당 어떻게 하시려고요?

아인 …

병수 칼은 칼집에 있을 때 가장 위협적인 거잖아요.
 꺼내서 목을 쳤는데 멀쩡하면. 이후엔 어떻게 통제하시려고
 요…?

아인 (피곤한 듯 나른하게) 지금은? 지금은 통제가 돼?

병수 …

아인 일 년짜리 본부장인 거 다 아는데.
 머리 굵은. 최상무 라인인 공채 출신 부장급들한테 내 말이
 먹히냐고!
 (쏘아붙이듯) 얘네 데리고 일 제대로 할 수 있겠어!

병수 (아인의 말이 맞다. 그러나 실패할 카드를 쓰는 거 같아서 답답)

아인 제작팀 둘로 쪼개진다고 했지?

병수 네.

아인 얘네 밀어내면 새로운 자리 생길 거고.
 거기에 비공채 출신 승진시키면?

병수 …

아인 걔넨 다 내 편이야. Divide & Rule.
 다 못 가질 거면 절반이라도 확실하게 가져야지?

병수 너무 잔인한 거 아닙니까? 독재자들이나 쓰는 방법을…

아인 (독기 올리고) 사자가 사슴 잡아먹는 거 보고 잔인하다고 하나?
 생존을 위해선 뭐든지 하는 거야!

병수 (말릴 수 없구나) 그럼, 임원들 설득한다 해도. 그것도 어렵겠
 지만.
 만약에… 대표님이 거절하시면 어떻게 하시려고요?

아인 (단호) 그럴 리 없어.

병수	…?
아인	(비식 미소 지으며) 거절하지 못할 제안을 할 거니까.

(망설임 없이 엔터를 누르는 아인)

S#35 대행사/엘리베이터 밖 + 안(아침)

피곤에 쩔은 병수가 엘리베이터 앞에 서있고.

아인(E)	넌 오늘 월차 내고 들어가.
병수(E)	괜찮습니다. 회사에 있겠습니다.
아인(E)	들어가. 니가 집에 가 있어야. 내가 맘 편히 진행할 수 있어.

엘리베이터가 열리면 출근하는 은정, 퇴근하는 병수와 마주 친다.

병수	어? 왔어.
은정	부장님. (얼굴 보곤) 날 샜어요? 뭔 일 터졌어요?
병수	아니. (한숨) 뭔 일은 이제 터질 거야. (하고 엘리베이터에 타고)
은정	???

병수가 핸드폰을 보면 회사 인트라넷 메일이 와 있다.
클릭하면 〈부장급 특별 인사평가〉라는 제목이 보이고.
병수, 잠시 고민하다가 핸드폰을 꺼버린 후 한숨.

S#36 대행사/제작팀(아침)

멍한 표정으로 컴퓨터만 바라보고 있는 은정.
컴퓨터를 보면 TV 광고들이 플레이되고 있다.

은정 업계 떠나는 씨디분들이 자기가 했던 광고들 다시 보는 거.
 잘 이해 안 됐는데… (멍하니 컴퓨터 모니터 보다가) 이래서 그
 랬구나…

 기운이 다 빠져서. 자신이 온에어시켰던 광고들을 보고 있는
 은정.

은정 내 카피 처음 온에어됐을 땐. 세상 다 내꺼 같았는데…
 진짜 그만둬야 하나…
부장1(남성) 뭐야 이거! 회사 그만두라는 소리야!

 은정이 뭔 일인가 싶어서 주의를 획획 둘러보면
 인사평가 받은 여섯 부장이 분노를 폭발하고 있다.

S#37 대행사/인사상무 방(낮)

여유롭게 차를 마시던 인사상무. 부장1의 말을 듣고 화들짝
놀라며.

인사상무 인사평가를 했다고? 평가 시즌도 아닌데?

부장1	네. 그것도 공채 출신 부장들만요.
	상무님. (짜증) 고상무 완전 미친 거 아니에요?
인사상무	잠깐만. 확인 좀 해보고.

하고 컴퓨터로 확인하는 인사상무 얼굴이 굳는다.

| 인사상무 | 이게 지금 뭐 하자는… |

인사상무 아인에게 전화 걸려고 하는데, 똑똑 노크 소리.
아인이 핸드폰 흔들며 미소 지으며 들어온다.

| 아인 | 저한테 전화하려고 하셨죠? |

CUT TO

아인과 인사상무만 마주 앉아있고. 인사상무 얼굴이 벌게져
있다.

인사상무	절대 안 됩니다.
아인	상무님. 갑자기 일을 크리에이티브하게 하시네요?
인사상무	며칠이나 됐다고. 독단적으로 인사평가를 합니까?
아인	그럼 제작팀 인사평가를 제작본부장이 독단적으로 하지.
	(의미심장하게) 기획본부장에게 보고하고 할까요?
인사상무	(내심 찔리고)
아인	(종이 내밀며) 인사평가. 승인해주세요.
인사상무	일단 좀 들어나 봅시다.
	갑자기. 그것도 공채 출신 부장들만 골라서. 이러는 그 이유.

아인	아시잖아요?
인사상무	???
아인	(차갑게) 쓸모없으니까!
인사상무	(버럭) 겨우 그런 이유로. 이러는 게 말이 됩니까!
아인	(차갑게) 회사가 그런 곳 아닌가요?
인사상무	이번 건은 절대 통과 못 시켜드립니다.
아인	그래요?
인사상무	네!
아인	(고민하는 척하다가) 그럼 임원회의 소집해 주세요.
인사상무	임원 회의요? (비웃음) 이게 통과될 거 같으세요?
아인	…
인사상무	제가 충고 하나 드릴까요?
아인	네에.
인사상무	회계법인 출신 재무 상무님 제외하곤 모두 공채 출신입니다. 아시죠?
아인	…
인사상무	(협박하듯) 지금이라도 멈추세요. 역으로 상무님 해임결의 진행할 수도 있습니다!
아인	(단호) 일단 소집해 주세요. 임원회의.

S#38 대행사/최상무 방(낮)

전화받고 있는 최상무. 인상을 쓰다가 확 밝아진다.

최상무	그렇죠. 대표님 예하 임원회의 소집하겠습니다.

(전화 끊고 비식비식) 알아서 자빠져주면. 나야 땡큐지.

(전화 걸어서) 어. 대표님 예하 임원회의 잡아줘. 아니. 지금.
당장.

전화 끊고선 휘파람 불며, 회의 가려고 자켓을 입는다.

S#39 대행사/아인 방(낮)

손가락으로 책상을 톡톡 치고 있는 아인. 불안해 보이고.
핸드백에서 약을 꺼내 먹으려고 하는데. 수정에게 전화 온다.

수정(F) 10분 후에 임원회의입니다.
아인 알았어요.

약통을 다시 백에 넣고는 거울 앞에 서서 옷차림을 다듬고.
숨을 한번 크게 내쉬고는 방에서 나간다.

S#40 대행사/대회의실(낮)

임원들(인사, 재무, 프로모션, 매체 등등) 앉아있고.
약간 긴장한 아인과 다르게 밝은 표정의 최상무.
조대표가 들어오자 다들 일어나서 인사.

조대표 (자리에 앉으며) 시작합시다.

S#41 대행사/제작팀(낮)

은정이 모니터를 뚫어지게 보며 무언가 쓰고 있고. 장우가
와서는

장우 카피님. 빨리 점심 먹으러 가죠. 분위기 어수선한데.

은정 (기운 없이) 그래야지…

장우 왜 이렇게 기운이 없으세요? 광고주 수정 들어왔어요?

은정 (장우가 모니터 보려 하자 덮는다)

장우 뭔데요?

은정 (덮었던 노트북 다시 열며) 아니다. 곧 알게 될 건데.

장우 (모니터 보며) 뭔데요? (놀람) 뭐예요 이게!!!

S#42 대행사/대회의실(낮)

웅성웅성한 임원들. 아인 혼자 말없이 무표정이다.

인사상무 저번 씨디들 인사는. 네. 이해합니다. 솔직히 말씀드릴게요.
 다들 알지만 쉬쉬한 문제였죠. 안 그렇습니까?

프로모션 뭐 그러려니 했지만…

매체 저희도 속은 좀 시원했습니다.

재무 네, 저도요.

최상무 (동의한다는 듯 끄덕끄덕)

인사상무 하지만 이건 아니지요.
 공채들을 이렇게 천대하면 누가 회사에 충성심을 보이겠습

니까!!!

최상무 (미소 지으며 지켜보고 있고)

아인 충성심이라⋯ 그게 문젠데⋯

인사상무 뭐요?

아인 일을 능력으로 해야지. 충성심으로 하면 되겠습니까?

조대표 (말없이 상황을 지켜만 보고 있다)

아인 공채라서. 누구 라인이라서. (최상무 보고) 회사에 피해 주는
일들 해도 승진시켜주니까. 회사가 이 꼴 아닙니까.

인사상무 상무님. 이 꼴이라뇨?

프로모션 업계 1위인데 무슨!

매체 말씀이 과하시네요!

아인 과하다고요?

아인이 자리에서 일어나서, 조대표 자리 반대편 가서 부장1
인사카드를 (빨간X 쳐지지 않은) 벽에 붙인다.

아인 (인사카드 가리키며) 차성우 부장.

S#43 과거. 대행사 각종 장소 + 현재 대회의실(낮)

- 대행사/제작팀(밤)
출력물 후배 카피한테 주며 업무 지시하는 부장1.

부장1 이거 내일까지 써서 줘.

카피 뭔데요?

부장1	광고주 청첩장.
카피	(당황) 지금 다른 건 때문에 바쁜데…
부장1	그리고 넌 (아트에게 USB 주며) 웨딩 전 사진이니까. 예쁘게 포토샵 해서 뷰티광고 포스터처럼 만들어.
아트	그걸 제가 왜…
부장1	광고주 결혼하는데. 이 정도도 못 해?
	(하는데 전화 오면/광고주다) 아이구 팀장님. 결혼 준비는 잘 되세요?
카피/아트	(이렇게 먹고 살아야 하나…)
아인(E)	실력은 없는데 광고주는 잡아야 하니까.

- 현재. 대회의실.
아인이 임원들 똑바로 쳐다보며

아인	별 지저분한 일 다 시키고. 그러다 보니

- 대행사/제작팀
부장1은 컴퓨터 게임 중이고. S#43 카피 카톡으로 대화 중이다.

카피	네. 내일 면접 가능합니다.

- 현재.
아인이 최상무를 빤하게 보며

아인	돈 쓰고 시간 써서 힘들게 가르친 대리급 카피랑 아트. 다 퇴

사하는 거 아닙니까!

(벽에 부장2 인사카드 붙이며) 자 다음은, 은수연 부장.

최상무 (말 끊으며/별일 아니라는 듯) 그 부분은 내가 신경 써볼게.

아인 신경 쓰지 마세요.

최상무 …

아인 신임 제작본부장인 제가 신경 쓰고 있으니까.

최상무 (인상 팍!)

아인 은부장 사내 정치질 때문에 최근에 부장 한 명 경쟁사로 이직했죠?

(인사상무 보며) 기억나세요?

인사상무 꼭 은부장 때문이라기는…

아인 올해 들어 그 이직한 직원네 팀이랑 붙어서. 뺏긴 경쟁 피티 빌링만 약 350억.

조대표 (무표정하게 아인과 임원들 바라보고)

아인 (물어뜯듯) 여러분이 예뻐하는 은부장 사내 정치질로 날린 돈이. 350억.

인사상무 (말 끊으며) 너무 과장하시는 거 아닙니까?!

조대표 (임원들과 아인 주의 깊게 보고 있다)

아인 과장이라구요? 계열사 물량 제외하면 광고주 점점 줄어들고 있는 거 모르세요?

임원들 (변명들) 그거야… / 기업들 상황이 안 좋으니까 뭐…

아인 VC기획 개판된 거. (좌중 노려보며) 여기서. 저만 알고 있는 사실입니까?! 더 설명해 드릴까요?!

얼음장처럼 차가워진 회의실.

조대표 평소의 온화한 표정과 다르게 차가운 눈빛으로 좌중

을 둘러본다.

인사상무　아무리 그래도… 지금 인사는

아인　　　(말 끊으며) 사표 쓰겠습니다!

화들짝 놀라는 임원들. 조대표도 주의 깊게 아인을 바라보고.
최상무, 아인의 생각이 읽히지 않아서 갑갑한데.

아인　　　6개월 내로 매출 50% 상승 걸고.
　　　　　결과 못 내면 책임지고 회사 나가겠습니다.

분위기가 차갑게 얼어붙고. 곰곰이 생각하는 조대표.
아인이 당당하게 임원들을 바라보고 있는데

장우(E)　미쳤어요? 사표를 왜 써요!!!

S#44 식당(낮)

장우가 은정에게 폭풍 질문 중.

장우　　　카피님. 말씀을 좀 해보세요. 회사를 갑자기 왜 관둬요.
　　　　　어디 아파요? 아님… 뭐라고 말 좀

은정　　　(밥이 한가득) 머꼬 이우데 마를 지꼬(먹고 있는데 말을 시켜)

장우　　　(끄덕이고 기다리면)

은정　　　(삼키고) 하루 이틀 한 고민도 아니고. 이젠 때가 된 거 같아.

장우	왜요? 아들 때문에요?
은정	엄마 없는 자식으로 언제까지 살게 하겠어…
장우	성공한 엄마 있으면 좋지.
은정	애들한텐 하루 종일 옆에 있어주는 엄마가 최고니까. (남은 밥 싹 다 퍼먹고는) 입맛도 없다.

은정이 빈 밥공기 옆으로 두는데 빈 밥공기 하나가 더 있다.
장우, 그 모습 보고는 은정 일으켜 세우며

장우	이거 봐요. 이거 봐. 사표 쓴다고 하니까 벌써부터 입맛 없어 서 밥도 두 공기밖에 못 드시잖아.
은정	내가 요즘 그래. 영 입안이 깔깔한 게…
장우	나가요. 단 걸 먹어야 생각을 긍정적으로 하지.

장우의 손에 이끌려 식당 밖으로 나가는 은정.

인사상무(E)	상무님. 우리 일 좀 긍정적으로 합시다. 긍정적으로.

S#45 대행사/대회의실(낮)

기득권 특유의 좋게 좋게 가자는 분위기로 다들 아인을 책
망하는데.
아인, 비웃듯이 미소 짓고는 정면 돌파를 시도한다.

아인	(가르치듯) 대표님 예하 임원분들께서 착각하시나 본데요.

저는 부모도 없고. 지방대 출신. 흙수저 여자입니다.

그래서 절 얼굴마담 임원으로 앉히신 거잖아요?

(임원들 둘러보며) 아닌가요?

임원들	(다들 헛기침하며 먼 산이나 보고)
아인	긍정적으로요? 그건 많이 가진 사람들의 자세죠. 여러분들처럼.
재무	(아인의 말을 흥미롭다는 듯 보고 있다)
아인	저처럼 잃을 게 없는 부류들은 긍정적으로 생각하지 않습니다.

(좌중을 쏘아보며 물어뜯듯) 금전적으로 생각하지.

결과로. 오직 숫자로 보여 드리겠습니다.

그래도 절 막고 싶으신 분이 있다면…

어떠세요? 저처럼 자리를 거시죠? 손해 보는 장사 아닐 텐데?

대신 제가 성공하면 (임원들 하나씩 쏘아보며) 누가 회사 나가실래요?

임원들	(아인과 눈 마주치지 않고)
아인	우리 (최상무 바라보며) 최상무님이 자릴 거시겠어요?
최상무	(얼굴만 벌게진다)
아인	(도발) 어떠세요? 최상무님. 제가 '실패한다'에 한번 걸어보시죠?

최상무와 아인, 사납게 서로를 쳐다보고.

아인 비식 미소를 짓고 임원들 바라보면, 다들 아인의 눈빛을 피하는데

아인	없으신가요? 그럼 미리 말씀드리겠습니다.

앞으로 저를 막으시려면 (차갑게) 여러분들 자리를 거세요!

다른 임원들은 더 어떻게 해볼 방법이 없어서 난감.
조대표도 고민 중인데 재무가 불쑥 나선다.

재무	(손들고) 저는 찬성이요.
아인	(재무팀 상무 바라보면)
재무	(쾌활) 명쾌하지 않습니까.
최상무	(재무를 바라보는 표정이 썩는다)
재무	새로 선출된 제작본부장이 인사개혁 조건으로. 명확한 매출 상승률과 기간을 숫자로 명시했고. 실패 시 사표 내겠다고 약속도 했고.
최상무	(잡아먹을 듯 재무 상무를 쳐다보고)
재무	(비식) 제가 숫자만 보는 사람이라서 그런지. 딱 떨어지는 게. 좋네요. 어떠세요들?
임원들	(다들 아무 말 없는데)
조대표	고상무님.
아인	네.
조대표	지금 하신 말씀 책임지실 수 있습니까?
아인	네.
최상무	대표님. 이게 고상무 혼자서 책임을
조대표	(말 끊으며) 승인합니다.
최상무	!!!
조대표	대표 권한으로.

조대표의 허락이 떨어지니. 더 이상 할 말이 없는 임원들.
최상무는 울그락 불그락 하고.

아인 감사합니다 대표님. 그럼 먼저 나가보겠습니다.

아인이 나가자 임원들(재무 제외) 최상무를 책망하듯 본다.

S#46 병수 집/거실 + 대행사 아인 방(밤)

병수가 소파에 앉아서 맥주를 마시고 있는데.
테이블 위에 놓인 전화가 끊임없이 울리고
(차성우 부장/은수연 부장)
병수는 누구 전화인 줄 안다는 듯 전화기를 보지도 않는다.
끊기자마자 또 전화. 역시나 받지 않는 병수.
전화를 받지 않자 카톡 발신음이 계속된다.
전화를 꺼 놓으려고 드는데. 전화 오면 아인이다. 받으면.

병수 (쓸쓸하게) 상무님. 이기셨네요.
아인 (지친 듯) 이긴 게 아니라. 살아남은 거지.
병수 퇴근하시는 거죠?
아인 응.
병수 며칠 휴가 내고 좀 쉬세요.
아인 (비식) 죽으면 쉬어야지. 내일부터 우원그룹 준비하자.
병수 네. 내일 뵙겠습니다.

병수, 전화 끊고 핸드폰 보면 확인 안 한 카톡이 수백 개.
맨 마지막에 온 카톡을 보면 (한부장 너는 무사할 거 같아!
고아인이랑 얼마나 잘 사는지 두고 본다. 등등 저주의 문자들)
지친 표정으로 맥주 한 캔 더 따서 꿀꺽꿀꺽 마시고.

병수 (쓸쓸) 어디까지 가시려는 겁니까… 언제까지 싸우시려는 거
예요…

병수, 아인이 이겨서 기쁘지만, 한편으로는 쓸쓸하다.

S#47 한나 집 전경(밤)

S#48 한나 집/주방(밤)

한나 쏘아보고 있고. 정면에 앉은 서정(여/28세)도 쏘아본다.
진수성찬이 차려진 식탁. 한나네 가족과 서정네 가족의 식사
자리.

강회장(E) 얼굴 탄다. 타. 눈에서 레이저 나오겠어.

그제야 눈빛들을 거두는 두 여자.

왕회장 (휠체어에 타서/한우 보며) 이 고기래. 덜 익었어.
강회장 아버님. 조금 더 익혀서 드릴까요?
왕회장 이도 성치 않은데. 그럼 질겨서 못 먹다.

한나	할아버지 그럼 내가 씹어서 줄까?
왕회장	(빤히) 너래 그 전화기로 SNS? 그걸로 사람들이나 씹지 말라.
서정	(픽하고 웃고)
한나	(서정한테 다시 레이저 날리는데)
한수	(한나 감싸주는 척/그러나 애 취급) 용서하세요. 한나는 그런 게 매력이잖아요. (한나 애처럼 바라보며) 요즘은 뭐 하고 놀아?
한나	(온순한 표정으로) 나야 친구들이랑 신나게 놀지! 오빠처럼. 돈 받아야 놀아주는 애들하고는 안 놀아! (미소 날리고)
한수	다행이네. 친구 많아서. (할아버지 보며) 일하다 보니까 친구 사귈 시간도 부족하네요.
한나	(멕인다) 시간이 아니라. 인성이 부족해서 친구가 없는 거겠지?
한수	(버럭! 하려다가 참고)
왕회장	(의미심장한 미소를 지으며 한수와 한나를 본다)
서정	야! 강한나. 너 말 자꾸 개같… (말하다가 놀라서 강회장, 왕회장 보고) 죄송합니다.

분위기가 얼어붙자. 우원 회장(남/60대) 정리하려는 듯 미소 지으며

우원	(서정과 한수 보곤) 결혼할 당사자들 사이는 걱정이 안 되는데. (서정과 한나 보곤) 시누이 사이가 걱정이 됩니다.
강회장	초중고 동창이었잖습니까. 대학도 같은 덴가?
한나	대학은 다른데.
서정	대학이야 원하는 대로 골라 가니까요.

한나	니가 원하는 대로 갔냐? 점수 맞춰 갔지.
서정	그러는 너는.
강회장	어허… 좀…
왕회장	아니까 싸우지. 급이 맞으니까 싸우고. 계속 싸우라.
	(씩 웃으며) 이기는 편 우리 편.

방실방실 웃는 한나와 다르게 왕회장 말에 잔뜩 긴장하고 있는 한수(남/30대 초반). 그런 한수를 슬쩍 보는 왕회장.

왕회장	(한수 보며) 장손.
한수	(긴장) 네.
왕회장	많이 먹어. 싸우려면.
한수	(떨떠름) 네.
강회장	결혼식은 언제로 잡는 게 좋을까요?

S#49 한나 집/서재(밤)

우원 회장과 강회장. 위스키 마시며 조용히 대화 중.

우원	빨리 합쳐야죠.
강회장	그렇죠. 우원 회장님이 가진 저희 회사 지분으로 제 편에 서 주시고.
우원	강회장님이 가진 저희 회사 지분으로 제 편에 서주시면.

강회장과 우원. 서로를 바라보며 씩 미소 건배.

| 강회장 | 자꾸 경영에 간섭하는 것들이 많아서. |

우원 회장, 말하려고 하는데 우원비서(정기현/남/40세)가 들어와서 귓속말한다.

| 우원 | (버럭 짜증) 뭐? 여기로? |
| 강회장 | (무슨 일이지?) |

S#50 한나 집 밖(밤)

고급 단독주택 밖에 검찰이 몰려와있고. 검사(강우석/남/38세) 벨 누르고 대기. 우원 회장 가족과 한나네 가족이 나온다.

검사	(90도로 인사하고) 김우원 회장님. 중앙지검 특수1부 김우석 검사입니다. (영장 내밀며) 외환거래법 위반으로 영장 발부됐습니다. 같이 가시죠.
우원	(짜증) 굳이 이 시간에. 여기로 왔다?
검사	(씩 미소만)
우원	(검사에게 조용히) 대놓고 망신 주겠다 이거야?!
검사	(미소) 공무집행에 시간과 장소가 따로 있습니까?
강회장	(멀뚱하게 보고만 있다)
우원	(비서 바라보자)
우원비서	일단 가셔야 할 거 같습니다.
우원	(왕회장, 강회장 바라보며) 시끄럽게 해드려서 죄송합니다.
강회장	골치 좀 썩으시겠네요. 저희 쪽에서도 도울 일 있으면 돕겠

습니다.

서정이 아빠를 바라보며 어찌할 바 모르고 있다.

S#51 대행사/최상무 방(밤)

재무를 제외한 대회의실 임원들 모여있고. 최상무 질타 중.
그러나, 최상무 별거 아니라는 듯 온화한 표정.

인사상무	고상무. 원래 일 험하게 하는 거 아셨잖아요.
매체	어쩌실 거예요?
프로모션	후배들 보기 부끄러워서…
인사상무	앞으로 누가 우리를 선배로 모시겠습니까…
매체	맞는 말만 하니까. 반대할 수도 없고…
인사상무	하긴. 요즘 신입들 수준이 예전만 못하죠.
프로모션	진짜 그래요?
인사상무	예전엔 다른 대기업이나 방송사 합격해도 대행사로 오곤 했는데.
	요즘은…
최상무	제가 해결하겠습니다.
임원들	(최상무 보고)
최상무	(비식) 그리고 왜들 이렇게 순진들 하세요?
	고상무가 회사 위해서 저러는 거 같습니까? 지 편 만드느라 저러지.
매체	무슨 말씀이세요?

251

빨간색 보드마카를 들고 와서는 인사카드 앞에 서서 씩 미소.

아인 슬슬 내 편을 만들어볼까?

최상무(E) Divide and Rule 아닙니까. 내부에 대립을 만들어서 절반
은 확실하게 자기 편으로 만들겠다는.

— 현재.

최상무, 별일 아니라는 듯 기세등등한데.

인사상무 (차갑게) 그걸 아는 분이 일을 이렇게 만듭니까.

임원들 (동조하는 분위기)

최상무 여러분. 왜 근본도 없는 애한테 휘둘리십니까?

(미소 날리고) 고아인. 곧 사그라집니다.

(순간 눈빛 사나워지며) 제가 그 정도도 못 할 거 같으세요?

회사에서 갈등 만드는 걸 꺼리는 임원들.

서로를 보며 고개 끄덕이고 (우린 빠지자. 최상무, 고아인 둘이 싸
우게)

프로모션 그럼 저희는 상무님만 믿겠습니다.

인사상무 잘 해결해 주세요.

최상무 어쨌든 심려 끼쳐드린 점. 제가 대신 사과드리겠습니다.

임원들 나가자 그제야 얼굴에 분노가 드러나는 최상무.

최상무 아씨… 가시 많은 생선 딱 질색인데…
 이걸 또 어떻게 발라야 하나…

S#52 대행사/아인 방(밤)

사람들 몰려오는 소리가 들리고.
수정 앞에 인사 평가당한 부장들이 몰려와있다.

부장1 상무님 계십니까?
수정 방금 퇴근하셨는데…

부장들 어찌할지 몰라서 안절부절못하는데

수정 저기…
부장들 (수정 쳐다보면)
수정 부장님들 오시면 저거 보시라고 하셨는데…

수정이 손가락으로 가리키는 방향을 보면.
아인의 방문 앞에 A3용지가 하나 붙어있다.
부장들 다급하게 가서 보면 얼굴이 일그러지고.

아인(E)+A3(용지) 기다리는 사람은
 기다리게 하는 사람의 단점을 생각한다.
 실력 보여주길 한참이나 기다렸는데. 단점만 봤네요.
 Good Bye.

부장들 얼굴이 벌게져서 부들부들 떠는데. 그때 최상무 나타나고.

부장들 최상무에게 도와달라는 표정으로 달라붙는데

부장들 방금 퇴근하셨답니다.

최상무 (부장들이 읽던 걸 보고는 비식) 카피 좋네.

부장들 ???

최상무 (부장들 손에 들인 A3용지 뺏어와서) 요 카피, 컨펌 좀 해주고 올게.

최상무 여유롭게 가고. 부장들 기대하는 눈빛 보낸다.

S#53 대행사/주차장(밤)

피곤함에 비틀비틀 걸어 아인이 차에 타려고 하는데.

최상무(E) 고상무 퇴근해?

아인 (다시 긴장. 몸에 힘 들어가고. 돌아선다)

최상무 (다가와서 돌변. A3용지 던져버리며) 장난하냐? 놀리는 거야!

아인 흥분하셨네요? (놀리듯) 사람은 흥분하면 실수하니까… 흥분 가라앉으면 그때 다시 얘기하실까요?

FLASHBACK 2부 S#33 대행사/최상무 방(낮).

최상무 (차 마시며) 사람은 흥분하면 실수해. 흥분 가라앉으면 그때

254

다시 얘기하자.

－ 현재.

최상무, 자신이 했던 말을 그대로 돌려받자 화가 나고.

최상무　(조용히) 아주 막 가자 이거야? 한번 해보자는 거냐고!

아인　(비식) 상무님이 회사에서 얼굴 붉히실 때도 있네요?

최상무　너한텐 그러기로 했어.

아인　(비아냥) 네. 파이팅하세요.

아인이 자동차로 가고. 최상무는 화가 풀리지 않아 그 자리에 서서 아인을 죽일 듯이 바라보고 있는데.

아인　(뒤돌아서서) 아, 맞다! 어떡하죠?

최상무　…

아인　상무님 따라가려다 보니까. 이 예쁜 다리 사이에 달린 가랑이가 아니라. (붕대 풀어 상처 보여주며) 손이 찢어졌네요.

최상무　(흉터 보고 흠칫)

아인　(손바닥 바라보곤) 이를 어쩌나.
　　　(자세히 보라는 듯 손바닥 내밀며) 이 예쁜 손에 흉터가 남았네.

최상무　(무시하듯) 약 발라.

아인　상처는 금방 아물어도. 흉터는 사라지려면 시간이 좀 걸리죠.
　　　아마도… 한… 일 년쯤? (비식 웃고)

최상무　(죽일 듯이 보고)

아인　그때까지 이 흉측한 걸 매일 보면서 살아야겠네?

최상무　그렇게나 걸리겠어? 빨리 잊어.

아인 　잊혀지겠어요? (차갑게) 머리 좋아서 여기까지 올라왔는데.

　아인과 최상무. 서로를 바라보는 시선에서 불꽃이 튀고.

아인 　(타이르듯) 상무님. 비바람 불면 알게 돼요.
　하우스에서 곱게 자란 꽃과 길바닥에서 자란 들꽃의 차이를.
최상무 　뭐어!!
아인 　기다리세요. 곱게 자란 그 멘탈에.
　(다짐하듯) 비바람 몰아쳐드릴 테니까!

　다짐하듯. 최상무를 바라보는 아인의 얼굴에서.

3부 끝

4부

기쁨은 나누면 질투가 되고
슬픔은 나누면 약점이 된다

S#1 과거(94년). 도로/관광버스 안(낮)

시끌벅적한 소풍 가는 관광버스 안.
〈듀스의 여름 안에서〉 흐르고.
새 옷을 입고 한껏 멋을 부린 여중생 중 유일하게 교복 입은
학생.
손목 끝이 다 해지고 사이즈가 한 치수쯤 큰 낡은 교복 차림.
허름한 영어 단어장을 보며 공부 중인데 이름표를 보면 고
아인.

여학생1 (아인에게 가면서) 아인이도 같이 놀자고 하자.

여학생2 (말리며) 냅둬. 전교 1등이라고 지만 잘난 줄 아니까.

여학생3 돈 한 푼 안 내고 학교 다니고. 소풍도 오면서. 아주 상전이
야. 상전.

여학생1 그래도 같이…

여학생2	가자. 공부하는데 건드려봤자 승질만 내니까.
여학생3	그지 같은 게. 잘난 척만 하고. 재수 없어.

아인, 다른 학생들이 하는 말. 다 들어놓고 못 들은 척.
오늘따라 유난이 헤어진 손목 끝부분이 신경 쓰이지만.
다시 단어장을 본다.

S#2 과거. 소풍 장소(낮)

점심시간. 다들 옹기종기 모여서 김밥 먹는데.
구석에서 혼자 맨밥에 어묵볶음 반찬 하나로 밥 먹는 아인.
여학생1 조심스레 다가와

여학생1	(도시락 반찬 내밀며) 아인아, 같이 먹을래?

아인, 여학생1이 내민 반찬을 바라보면. 찬합에 김밥, 돈까
스, 과일 사라다 등등 화려하다. 아인, 자신의 반찬을 보고는

아인	(자기 도시락 내밀며) 넌 이게 먹고 싶어?
여학생1	(예상치 못한 말이라 당황하고)
아인	(담담하게) 같이 먹는 게 가능하겠니?
여학생1	…
아인	(무표정) 너랑 내가 같이 먹으면. 그건 내가 니꺼 얻어먹는 거지.
여학생1	… 아냐. 나 오뎅 좋아해.

아인	(덤덤하게) 왜? 불쌍한 애한테 잘해주면.
	니가 좋은 사람이 된 거 같아서 기분이 좋아져?
여학생1	(당황) 난 그냥 너랑 친해지고 싶어서…
아인	(차갑게/ 말 끊으며) 가. 얻어먹는 밥. 지긋지긋하니까.
여학생1	나는 그게 아니고…
아인	(다시 밥 먹으며) 니꺼까지 얻어먹고 싶진 않아.
여학생1	(민망해서 약간 화가 난다)

여학생1, 아인의 기세에 눌려 가려다가 궁금하다는 듯 묻는다.

여학생1	야, 고아인.
아인	(쳐다보면)
여학생1	넌 안 외로워? 친구 필요 없어?
아인	(여학생1을 빤히 쳐다본다)

여학생1이 가고. 신나게 놀고 있는 학생들에게 떨어져서. 혼자 단어장을 보고 있던 아인. 뭐가 그리 재밌는지 까르륵거리는 반 학생들 웃음소리가 들려오자 물끄러미. 한동안 찬찬히 바라보다가.

아인	친해지면. 나를 싫어하게 될까 봐. 언젠가 버리고 떠날까 봐.
	불안하지 않을까…?

TITLE 기쁨은 나누면 질투가 되고 슬픔은 나누면 약점이 된다

S#3 대행사/주차장 + 아인 차 안(밤)

아인과 최상무. 서로를 바라보는 시선에서 불꽃이 튀고.

아인	그럼. 저는 이만. (하고 돌아서서 가는데)
최상무	여기서 더 까불면. 일 년 후 자리도 약속 못 해!
아인	(비식 미소 짓고/돌아서며) 들고 있는 카드가 겨우 그게 다예요?
최상무	너 진짜!
아인	(타이르듯) 상무님. 비바람 불면 알게 돼요.
	하우스에서 곱게 자란 꽃과 길바닥에서 자란 들꽃의 차이를.
최상무	뭐어!!
아인	기다리세요. 곱게 자란 그 멘탈에.
	(다짐하듯) 비바람 몰아쳐 드릴 테니까!

아인이 차에 타고 부웅하고 달려가고.
최상무 아무도 없는 지하 주차장에서 화를 참느라 부들부들
한다.

S#4 도로 + 아인 차 안(밤)

운전 중인 아인이 라디오를 켜면 뉴스가 나오고.

아나운서(E) 속보입니다. 오늘 서울중앙지검 특수1부는 우원그룹 김우원 회장을 외환 거래법 위반으로 긴급체포하였습니다. 현재 김우원 회장은 서울지법에서 구속적부심 심사 중으로…

아인이 볼륨을 높이고 라디오를 주의 깊게 듣다가.
차를 정차하고는 곰곰이 생각한다.

아인 회장 구속되면 진행하려던 광고들. 전면 중단할 텐데…

걱정스러운 표정으로 핸들을 톡톡 치는 아인.
자동차 네비를 터치하면 검찰청 앞에서 기자에게 둘러싸인 우원 회장이 보인다.

S#5 검찰청/앞(밤)

기자들의 질문에 묵묵부답으로 서있는 우원 회장.

기자1 수백억대 비자금 조성했다는 혐의. 인정하십니까?
기자2 케이먼 제도에 숨겨둔 계좌가 발견됐다던데요?
기자3 계열사 납품단가 부풀려서 조성된 자금이라던데. 맞습니까?
우원 (들어가려다 돌아서서/작심) 저는 오늘 인권을 유린당했습니다.

기자들 놀랐지만, 기회다. 마이크 가져다 대고. 플래시가 터진다.

우원비서	(우원 회장 말리려고 하는데)
검사	(잡으며) 어허.
우원비서	(사납게 바라보고)
검사	(비식 미소) 왜 말씀하시려는데 막으려고.
	지금 인권을 유린하시려는 겁니까?
우원비서	(말 못 하게 막아야 하는데 검사가 막아서 불가능하고)
우원	가족들과 식사 중에… 다 보는 앞에서… 이렇게 잡혀 왔습
	니다. 이건 무죄추정의 원칙. 최소한의 예의에서 벗어난 행
	동 아닙니까!

기자들 아무 말 없이 검찰청으로 들어갈 줄 알았는데. 감정
적인 말을 하자 다들 경쟁하듯 마이크를 들이대며.

기자1	그럼 혐의 인정하시는 겁니까?
기자2	한 말씀 더 하시죠?
우원	(아, 이게 아닌데)

S#6 길거리/아인 차 안(밤)

차를 정차해 놓고 뉴스를 보고 있던 아인. 얼굴에 짜증이 가
득하다.

아인	저 회사엔 머리 쓰는 인간이 하나도 없는 거야.
	입 다물고 있어야 하는 타이밍에. 왜 여론을 더 뜨겁게 만드
	냐고!

고민 중인 아인. 핸들을 톡톡 치다가.

아인 어떻게 수습해야 하나… 이러면 매출 50% 상승. 어려운데…
 (그때 전화가 오고) 거의 다 왔어.

다시 아인의 자동차가 출발한다.

S#7 정신과/원장실(밤)

아인이 들어오면 수진이 짜증스러운 표정으로 기다리고 있고.

수진 단점투성이인 니가 가진 유일한 장점, 딱하나. 칼 같은 시간
 개념.
 근데… 30분이나 늦게 와!?
아인 (앉으며) 미안. 갑자기 일이 생겨서.
수진 너 때문에 내 FWB가 기다리고 있잖아.
아인 FWB?
수진 몰라? 아… 쟤 감 떨어졌네. 광고한다는 게 신조어도 모르고.
아인 …?
수진 Friend With Benefit. 옛날 말로 섹파.
아인 (피식) 그럼 얼른 약 주고 가봐.

수진, 자리에서 일어나 금고 열고는 약통 꺼내오며

수진 여전히 제때 안 먹고. 제때 못 자고. 먹지 말라는 술 때려 마

실 거고.

아인 (다리 꼬며) 사람이 쉽게 변하나.

수진 남자는?

아인 뭐?

수진 남자는 좀 만나? 그 몸뚱아리. 쓰면서 사냐고?

아인 (관심 없다는 듯) 내가 그럴 시간이 어딨어?

수진 시간을 내서 만나야지.

아인 (궁금) 그렇게 살면 좋니?

수진 응. 나처럼 미혼이거나 돌싱인 애들이. 아주 줄을 선다 서.

아인 (비아냥) 그래. 축하한다.

수진 니 몸뚱아리가 무슨 문화재냐?

아인 무슨 소리야?

수진 '가까이 다가오거나 만지지 마시고. 선 밖에서만 보세요' 냐
고. 뭘 그리 꽁꽁 싸매?
써. 임자 없는 그 몸뚱아리 좀 굴려보라구.

아인 (딴 데 보며) 내가 알아서 할게.
(이런 대화가 살짝 민망하다) 뜬금없이 이런 상담을 하고 그래.

수진 (뚫어지게 바라보며) 너 약 먹는 속도에 가속도가 붙으니까 이
런다.

아인 (눈길 피하고)

수진 이거 그냥 약 아니라고 했지? 의사 말을 개똥으로 듣는 거야?

아인 (지쳤다) 내가 알아서 할게.

수진 니가 알아서 못하니까 이러지.

아인 …

수진 방법은 하나야. 근원적인 문제해결.

아인 (귀찮다) 일 줄이라는 소리 좀 그만하고.

수진	아니. 그거 말고.
아인	그럼?
수진	용서해.
아인	누굴? (번뜩, 분노) 그 여자?

S#8 아인 모 집(밤)

집으로 들어오는 아인 모 손에는 새로 산 핸드폰 쇼핑백이 들려 있고.
쇼핑백 안에서 고장 난 핸드폰을 꺼내 쓰레기통에 넣으려다.
종이에 잘 싸서 서랍에 넣고는 박스에서 새 핸드폰 꺼내면.
새 기계라 어쩐지 어색하다.
같이 빠져나온 계약서에는 36개월 약정에 월 188,000원 정도 써 있는 계약서. 아인 모 계약서 다시 보다가

아인 모 돈이야… 아까워도 어쩔 수 없지.

속이 아픈지 조금 움켜쥐고 있다가. 새 핸드폰 켜고는 검색 창에 '고아인' 검색. 어두워졌던 아인 모의 표정이 조금 밝아진다.

아인 모 이제 보고 싶을 때 마음 편하게 보겠네…

동영상(2부 우리시대 여성리더)을 플레이해 놓고는 한참이나 바라보고 있는 아인 모.

아인(E) (분노 누르며) 7살 때 딸 버리고 도망간 그 여자를 나보고 용
서하라고?
금방 온다고 기다리라고 해놓고.

S#9 정신과/원장실(밤)

당장이라도 폭발할 듯한 아인과 빤히 바라보는 수진.

아인 죽었는지 살았는지 연락 한번 없는 그 여자를!!!
수진 (똑바로 응시하며) 아니.
아인 …?
수진 너 자신.
아인 !!!
수진 문 꽉 닫고 혼자 웅크리고 있는 니 안의 그 여자.
아인 (속내를 들킨 거 같아 당황스럽지만. 티 안 낸다)
수진 콤플렉스에서 발현된 피해의식에 쩔어서. 상처받은 여중생
처럼.
마음 열면 다칠까 봐. 꽁꽁 싸매고. 아무도 다가오지 못하게
하면서도.
아인 (공황이 살짝 오는 듯 호흡이 가빠지고)
수진 사람들한테 버림받을까 봐. 잊혀질까 봐 두려워서.
일이랑 공부에 사력을 다해서 매달리고.
아인 (가빠진 호흡 억누르며) 그만해…!
수진 여전히 타인을 용서 못 하고. 그렇게 타인을 용서 못 하는 자
신도 용서 못 하는. 니 안의 그 여자. (똑바로 보며) 용서해.

아인	(벌게진 눈시울로 수진을 죽일 듯이 바라본다) 닥쳐…!
수진	임원 되면 좋아질까? 사장 되면 나아질 거 같아?
	성공해서 아무도 건드릴 수 없는 위치에 오르면.
	그 상처가 치료될까?
아인	너. 지금. 선 넘었어…!
수진	아인아. 스스로 용서해야 한다.
	그래야 (약통 톡톡 치며) 여기서 벗어날 수 있어.
	용서해. (뚫어지게 아인 바라보며) 널 위해서.
아인	(자신도 모르게 눈물이 후드득 떨어지고/당황스럽다/타인 앞에서 눈물을 흘리는 것도/이 상황에서 왜 눈물이 하염없이 나는지도…)
수진	(그런 아인을 빤히 바라만 본다)

멍하니 한참이나 후드득. 눈물을 흘리던 아인이 정신이 든
듯 벌떡 일어나서. 황급히 약통들을 핸드백에 챙긴다.
수진은 그런 아인을 소 닭 보듯 멀뚱히 지켜만 보고.
약통을 다 챙긴 아인, 한동안 수진을 죽일 듯이 쳐다보다가.

아인	(눈물 뚝뚝) 너 이러면… 나 이제, 여기 안 와.
수진	오지 마.
아인	(울음을 삼키려고 하지만 어렵고) 진짜 안 올 거야.
	(투정 부리는 소녀처럼) 다신 너… 안 봐!
수진	오지 말라고. 갈수록 세상이 미쳐가서 그런지. 환자 많아.

아인, 수진 노려보다가 도망치듯 획— 하고 돌아서 나가고.
수진은 미소 지으며 그런 아인을 바라보고 있다.

수진 저 독한 년이 올 때도 있네. 늦었나? (일어나서 옷 챙겨 입으며) 나이 먹고 마음이 약해지면 용서가 더 쉬워지지.

S#10 정신과/엘리베이터(밤)

고개를 숙이고 있는 아인.
눈물이 후드득 떨어지고 있고. 참아보려고 애를 쓴다.
핸드백에서 휴지를 꺼내 엘리베이터 거울을 보며 닦는데. 눈과 코가 빨개진 자신이 보인다. 이런 자신이 싫다. 여리고 약한 모습이 싫은데.

아인 용서…? 그렇게 다 용서하면. 나한텐 뭐가 남지?

엘리베이터 문이 열리자 심호흡을 하고 걸어가는 아인이다.

S#11 은정 집/거실(밤)

은정이 피자를 사 들고 들어오면. 아지는 시어머니랑 밥을 먹고 있다.

은정 송아지~~ 엄마가 피자 사 왔어. 고기 많이 들어있는 걸로.
(밥 먹고 있는 아지 보고)
시어머니 니가 피자 사 온다고 했는데도. 밥 먹겠다고 해서.
아지 (엄마 보지도 않고 밥 먹고)

은정	(피자 박스 열면서) 왜? 배고팠어?
아지	(본 척도 안 한다)
은정	(피자 한 조각 건네며) 이거 봐. 맛있겠지. 고기 봐.
아지	안 먹어.
은정	(다른 피자 꺼내며) 그럼 이건 우리 아지 좋아하는 쏘세지 피자.
	(아지 얼굴에 들이대며) 맛있겠지?
아지	(피자 확 치며) 안 먹어!

바닥에 피자가 떨어지고. 은정도 살짝 화가 오르지만 참고.

은정	(달래며) 아지. 먹을 거 가지고 이러면 못써!
아지	싫어. 안 먹어.
	피자 먹으면. 엄마가 돈 많이 벌어서 피자 많이 사줄게. 그럴
	거잖아.
은정	…
아지	그러니까. 안 먹어. 피자 사주려고 회사 갈 거잖아.
	나 이제. 밥만 먹을 거야!!!
시어머니	너, 엄마한테 버릇없이.
아지	(방으로 도망) 우리 엄마 아니야!!!

은정이 바닥에 떨어진 피자를 멍하니 보고.
시어머니도 어쩌지 못하고 그런 은정을 바라만 보고 있다.

S#12　포장마차(밤)

혼자 술을 마시고 있는 취한 은정. 오뎅 꼬치 잔뜩. 빈 접시
도 잔뜩.
남편이 다가오자 보고는 오뎅 꼬치를 드는 은정.
손에 힘이 들어가고. 부들부들 떨며 위협적으로 남편을 본다.

은정　왜 왔냐? 이 도둑놈아.

남편　(포장마차 주인 보며) 몇 병 마신 거예요?

주인　(손가락으로 다섯) 먹방 유튜버세요? 안주도 엄청 드시던데…

은정　(꼬치로 남편 배 쿡쿡 찌르며) 왜 왔냐고오? 이 도둑놈아!

남편　불러놓고는… (앉으며) 왜 자꾸 도둑 도둑거려.

은정　니가 훔쳐갔잖아!

남편　뭘?

은정　초딩 때부터 꾼 내 꿈. 내 찬란한 미래. 내 원대한 계획.

주인　(잔이랑 숟가락, 젓가락 가져다주며) 이 정도 퍼포먼스면. 구독자
　　　꽤 나올 텐데. 그냥 먹방하게 하세요.

은정　(버럭) 먹방 아니고! 카피라이터! 카아피이라이터어어어!!!

주인은 흠칫 놀라서 가고. 옆 테이블의 큰 스포츠백과 운동
복 차림 두 남자가 흘끔 보고. 남편은 달래보려 하고.

남편　집에 가자.

은정　가면 뭐하냐? 토끼 같은 자식이 도끼눈 뜨고 쳐다보는데…

남편　…

은정　니가 책임진다며.

(꼬치로 꼬X 쿡쿡 찌르며) 낳기만 하면 니가 다 키운다며.

남편 (질겁) 미쳤어. 왜 이래?

은정 니가 그렇게 꼬셔서 결혼도 일찍 하고. 애도 낳은 거잖아!!!

남편 (술 따르며) 솔직히 다 키웠잖아. 나랑 엄마가…

은정 (한참 노려보다가) 하긴. 그건 인정.

남편 나라고 너 회사 그만두게 하고 싶겠어? 능력 있고 돈 잘 버는 아내.

왜 싫겠어…

은정 (비식비식 웃다가) 그럼 나… 프리로 할까? 프리랜서 카피라이터?

남편 (화색) 그럴래?

은정 (버럭) 싫어!!! 남들이 '텔레비전에 내가 나왔으면' 하고 노래 부를 때.

나는 '텔레비전에 내 카피 나왔으면' 하고 노래 불렀다고!!!!

남편 (술만 따라서 조용히 마신다)

은정 (한탄) 이 바닥에 카피만 하고 싶은 사람이 있는 줄 알아?

다 나중에 씨디 되려고 아등바등하는 거지!

남편 상황이… 참…

은정 내 카피 쓰고 씨디 될 거야! 프리랜서 안 해!!!

남편 은정아 프리랜서는…

은정 (씩씩거리며 빤히 보면)

남편 (조심스럽게) 니가 한다고 말 꺼낸 거야…

은정 (생각해보니 그렇고) 짜증 나!!!

은정이 자해하듯 플라스틱 테이블에 머리 콩콩 박자.

주인도 놀라고. 운동복 남자들도 놀라는데. 남편만 멀뚱히

본다.

은정	(안 말리니까 뻘쭘하다/테이블에 이마 대고) 안 말리냐?
남편	뭘?
은정	(고개만 들어 쳐다보며) 부인이 자해하는데. 안 말리냐고.
남편	플라스틱인데. 뭐 아프다고.
은정	(허리 세우고) 오늘 맞는 말 좀 한다.

(한참을 멍하니 앉아 있는 은정)

INSERT 은정 집/아지 방(밤).
침대에서 곤히 잠든 아지의 얼굴이 보이고. 옆엔 아지가 그린 그림.

은정(E)	(체념) 가족이 더 중요한 거겠지?
남편(E)	그럼.
아지	(잠꼬대) 피자… 맛있어… 얌얌…

– 현재.
은정이 체념한 듯한 표정으로 오뎅 잘근잘근 씹고 있고.

남편	가족이랑 잘 살려고 일하는 거지. 일하려고 사는 사람이 어딨어.
은정	있어. 그런 사람.
남편	그런 사람이 어딨어?
은정	우리 회사에. 지금도 일할걸? 나는 뒷걸음 치는데 저~~ 앞으로 혼자…

막 달려가고… 내가 꿈꾸던 그런…

터져 나오는 울음을 꿀떡꿀떡 삼키다가. 은정이 더는 못 참
겠는지 뿌애애앵~~~ 하고 울어버리고.
남편이 테이블에 있는 티슈를 건네자 은정이 버럭.

은정 이건 따갑다고! 보드라운 걸로 가져오라고!!!

주인이 후다닥 부드러운 갑 티슈 갖다주고.
은정은 뿌애애앵. 남편은 불똥이 튈라 조심스레 토닥토닥
한다.

S#13 한나 집 전경(아침)

고급 단독주택단지.

S#14 한나 집/주방(아침)

한나, 식탁에서 요거트를 먹고 있고. 강회장 밥 먹으러 왔다
가 흠칫.

한나 아빠. 굿모닝.
강회장 (뭔가 찾는지 두리번거리고)
한나 왜? 뭐 찾아?

강회장	너 핸드폰 어딨어?
한나	(옆 의자에 둔 거 들어서 보여주고)
강회장	꺼. 당장.
한나	(핸드폰 끄는 걸 보여주자)
강회장	어떻게 된 게. 집이 제일 불안해.
한나	걱정 마. 난 리바이벌은 절대 안 하니까. 나 내일부터 출근.
강회장	사고 치지 말고. 출근하면 가만히 있어.
한나	싫은데. 일 엄청 열심히 할 건데.
강회장	너 일하라고 거기 보내는 거 아니야.
한나	그럼 뭐 하라고 보내는 건데?
강회장	다 큰 자식 직함은 있어야 하니까.
한나	(뭐라고 하려다가 비식 미소)
강회장	(불안하다. 저 미소)
한나	(일어나며) 내가 알아서 할게. 먼저 갈게요. 바빠서.
강회장	(한나 등에다) 야 강한나. 니가 왜 바빠? 넌 그냥 한가하게 있어. 어?
한나(E)	싫어! 바쁠 거야.

그때 왕회장 휠체어 타고 오고. 강회장 왕회장 눈치 본다.

왕회장	우원그룹 머슴들은 일을 어케 하길래. 회장을 징역 보내니?
강회장	(난감하고)
왕회장	실형 받으면 (둘러보다가) 실장? 주총 때 의결권은 있니?
비서실장	(나타나서) 배임 횡령이면… 확인해 보겠습니다.
강회장	아버님. 방법 없을까요?
왕회장	있디.

강회장	(번쩍) 그럼 말씀 좀.
왕회장	(비식) 내가 그걸 어떻게 아니.
	(강회장 뚫어지게 보며) 넌, 월급 뭐 하러 주니.
강회장	네?
왕회장	(실장 보며) 저 머리 좋은 놈들 와 모아놨니? 싹 다 모아서 방법 찾아내라고 하면 되지.
비서실장	(강회장 보며) 준비하겠습니다.
왕회장	사둔네 머슴들이 모자라면. 너라도 대갈통 신묘하게 굴려야디?
비서실장	방법 찾아보겠습니다.

비서실장이 전화하러 나가고. 왕회장 의기소침한 강회장을 본다.

왕회장	용호야.
강회장	네, 아버님.
왕회장	걱정을 한다고 걱정이 사라지니?
강회장	…
왕회장	회장이 왜 걱정을 하니? 걱정을 하게 만들어야지.
	(차갑게) 니 걱정 월급 받는 머슴들한테 전부 줘버려라.
강회장	(표정이 좀 밝아지며) 네. 식사하셔야죠?
은정(E)	노예는 아침밥 패스요~~

S#15 은정 집/거실(아침)

안방에서 나오는 은정, 아침 차리던 시어머니가 걱정스럽게 보며

시어머니 빈속에 괜찮겠어? 어제 과음했잖아?
은정 월급 노예한텐 빈속보단 지각이 더 무섭죠.

방에서 나오던 아지, 은정과 딱 마주치고. 방으로 휙― 가려는데.

은정 (단호하게) 거기 스톱!
아지 (멈칫하고)
은정 뒤로 돌아. 쓰읍. 어서!

아지, 평소와 다른 은정의 단호함에 돌아서는데.
아지 눈앞에 종이 한 장이 확 펼쳐진다.
뭐지? 하고 보는데. 〈사직서〉라고 써있다.

아지 이게 뭐야?
은정 한글 알지? 읽어봐.
아지 조은정 차장은 일신상의 사정으로 인하여 사직을 신청합니다.
 (은정을 올려다보면)
은정 (애써 밝은 표정) 엄마 월급 노예. 아니다. 회사 그만둘 거야.
아지 (확 밝아지며) 진짜? 정말?

아지가 좋아서 방방 뛰고. 은정은 좋아하는 모습에 기분이
좋기는 하나.
한편으로는 씁쓸하고. 시어머니, 은정을 걱정스럽게 본다.

아지　　　우리 엄마 백수다!!! 이제 집에 있는다~~~

시어머니　(걱정) 괜찮겠어?

은정　　　흐음… 뭐 프리랜서 카피하다가.

　　　　　아지 학교 입학하면 그때 다시 회사 가든지 해야죠…

시어머니　그게 돼? 요즘 회사 들어가기 힘들다던데.

은정　　　(괜히 밝게) 저 일 잘해요. 일명 금카피.

　　　　　제 연차에 저 정도 쓰면 서로 데려가려고 안달이니까.

시어머니　(괜찮은 척하는 은정이 딱하지만) 그러면야 다행이고.

아지　　　우리 엄마 집에서 논다. 계속 놀 거다!!!

은정　　　(씁쓸하다) 아지. 진정해.

아지　　　(방방) 진정이 안 돼. 너무 좋아.

은정　　　(시계 보고는) 저 출근할게요. (나가다가 방방 뛰는 아지 보고) 쟤.
　　　　　조금만 있다가 진압하세요. 아래층에서 시끄럽다고 올라오
　　　　　니까.

시어머니　그래. 수고해라.

S#16　은정 아파트/복도(아침)

현관을 열고 나온 은정. 밖으로 나오자 다시 얼굴이 굳는다.
핸드백 속의 사직서를 다시 보고는.

은정　　　팔자 참… 기구하다… 기구해…

기운 없이 터덕터덕 걸어서 출근한다.

S#17　　대행사/휴게실(아침)

부장들에게 둘러싸인 병수. 표정 어둡다.

부장1　　야! 미리 말은 해줬어야지!
부장2　　누가 부장님 보고 고상무 막으래요?
병수　　　(할 말 없고)
부장1　　이대로 우리가 가만히 있을 거 같아?
부장2　　막말로. 6개월만 버티면 끝 아니야?
부장1　　(부장2 보고) 그전에 밀어내야지.
　　　　　(병수 보며) 방법 없을 줄 알아?
병수　　　6개월이라니… 무슨 말씀이세요?

S#18　　대행사/아인 방(아침)

아인이 일하고 있는데 병수가 다급하게 들어온다.

병수　　　상무님, 6개월 내로 매출 50% 못 올리면 사표 쓰겠다고 하
　　　　　셨다면서요!?
아인　　　(덤덤) 응.

병수	우원그룹 광고 들어오는 거 믿고 그러신 거죠?
	거기 물량이 일 년에 이천억 이상은 되니까…
아인	(별일 아니라는 듯) 그렇지.
병수	혹시 뉴스
아인	봤어.
병수	(걱정) 이제 어쩌시려구요?
아인	일단 있는 광고주 물량이라도 늘려봐야지.
	그건 그렇고. 부장 승진자 명단. 작성해서 오늘 내로 줘.
	난 씨디 명단 작성해야 하니까.
병수	벌써요?
아인	(차갑게 비식) 그래야 내부에서 통제하지.
병수	…네? 무슨 말씀인지…

S#19 대행사/제작팀(낮)

병수, 아인 방에서 나오다 시끄러워서 보면 부장1과 차장이
언쟁 중이다.

부장1	카피 수정하라고 하면. 그대로 하면 되지. 웬 말이 많아!
차장	부장님 아트잖아요.
부장1	…?
차장	제가 왜 아트한테 카피 컨펌 받아야 해요?
부장1	뭐야?
차장	연차가 높아도 아트는 아트고. 카피는 카피죠. 안 그래요?
부장1	지금은 씨디 자리 공석이니까 내가 대신

차장	그러니까 새 씨디님 오시면. 그때 수정할게요.
부장1	(할 말 없고)

INSERT 4부 S#18 대행사/아인 방(아침) 연결.
아인 방. 아인과 병수 마주 앉아있고.

아인	영화가 감독의 예술이면 광고는 씨디의 예술인데.
	씨디 못 다는 거 확정된 부장들 말. 누가 듣겠어?
병수	하긴. 개인적인 감정들도 있으니까.
아인	새로운 인사발령이 새로운 룰이야.
	빨리 정리해서 보내.

– 현재.
갈등하는 직원들 보는 병수.

병수	진짜 둘로 갈라 버리시는구나…

S#20 대행사/최상무 방(낮)

최상무 통화 중인데 부장들 들어온다. 앉으라고 손짓.

최상무	또 연락드리겠습니다.
부장1	상무님, 고상무 이대로 두실 거예요?
부장2	이건 아니잖아요!
최상무	자네들 심정은 이해하는데… 대표님이 결정을 해버려서…

부장들 (최상무까지 이렇게 나오니까 안절부절못하는데)

최상무 (은근슬쩍) 뭐 방법이 전혀 없는 건 아닌데…

부장들 (번뜩하고)

최상무 (의미심장한 미소 날린다)

S#21 대행사/아인 방(낮)

방으로 들어오며 핸드폰에 저장된 번호들을 보고 있는 아인.

아인 (전화하며) 이사님. 안녕하세요. 고아인입니다. (표정이 굳고)

CUT TO

아인 (전화하며) 전무님. 언제 식사 한번 하시죠?

전무(F) 나중에 한번 하시죠. 나중에.

아인 (역시 표정이 굳고)

CUT TO

아인 (전화하며) 잘 지내셨어요? 요즘 광고 반응 괜찮던데.

광고주(F) 아. 제가 회의 중이라서. 연락드릴게요.

전화가 끊어지고, 아인 핸드폰만 보고 있다.

아인 뭐지? 의도적으로 피하는데…?
 (그때 아인에게 전화가 오면 재훈이다) 네, 대표님.

재훈(F) 지금 저한테 전화하려고 하셨죠?

아인 (어떻게 알았지?)

S#22 백반집(낮)

아인과 재훈이 허름한 백반집에 마주 앉아있다.

재훈 이번엔 호불호 드러내기 쉬우시라고. 싼 데로 왔습니다.

아인 (미소/둘러보며) 오래된 집인가 보네요.

재훈 회사 처음 시작했을 때. 여기가 구내식당이었죠.

할머니 (백반 가져다주며) 얼굴 까먹겠어.

재훈 까먹지 말라고 왔잖아요.

할머니 (반찬 놓으며 아인 흘끔 보고) 여자친구?

재훈 아니요.

할머니 다행이네.

재훈 뭐가요?

할머니 (아인 보며) 얄쌍하고 새초롬하니 이쁘긴 한데.
 눈두덩이에 욕심이 그득그득한 게. 애 낳고 살림할 관상은
 아니야.

아인 (비식) 잘 보시네요. 복채 드려야겠어요.

할머니 (아인 빤히 보고) 겁먹은 토끼 눈을 가지고. 사자처럼 살려고
 하니까. 힘이 들지.

아인 (티 안 나게 움찔하고)

할머니 허리라고는… 개미가 언니~ 하게 생겨서. 많이 먹어. 뱃속이
 허하면 세상이 두려운 법이야.

재훈 네, 많이 먹을게요.

할머니	(재훈 보며) 넌 작작 좀 먹고.

할머니가 횡— 하니 가자, 재훈이 비식비식 미소.

재훈	좀 사나우세요. 드세요. 음식 맛은 안 사나우니까.
아인	근데… 갑자기 보자고 하신 이유가?
재훈	최창수 상무님? 그분이 회사로 찾아오셨더라구요?
아인	최상무님이요?

S#23 한 시간 전. 게임회사/대표실(낮)

재훈과 최상무 대화 중이다.

재훈	광고 물량 줄이라구요?
최상무	그렇습니다. 큰 스포츠 경기들도 있고 해서. 이럴 땐 사람들 관심이 다른 곳으로 가서. 광고효과가 평소보다 떨어집니다.
재훈	(이상하다) 아… 네…
최상무	올해는 마케팅 쪽 투자. 줄이시는 걸 제안드립니다.
재훈	그런데… (스스로 광고 물량 줄여달라는 대행사가 있다고?)
최상무	네, 말씀하시지요.
재훈	아닙니다. 상무님 조언 감사드립니다.

S#24 백반집(낮)

재훈 그래서 바로 상무님한테 전화드렸죠.

아인 …?

재훈 뭔 일 있구나 싶어서.

아인 회사 내부 일로 귀찮게 해드려서 죄송합니다.

재훈 저야 좋죠.

아인 …?

재훈 (씩 미소) 그 덕에 이렇게 상무님이랑 밥도 먹고.

아인 근데, 어떻게 아셨어요?

재훈 뭐가요?

아인 뭔 일 있구나… 라고.

재훈 그쪽에서는 광고주를 광고 주님. 신이라고 부른다면서요?

아인 그렇죠.

재훈 신한테 찾아와서 일용할 양식을 끊어달라는 어린양이 어디
 있습니까?

아인 …

재훈 상식에서 벗어난 언행에는 다 이유가 있는 법이죠. (미소)

아인 감사합니다.

재훈 제가 도움이 좀 됐나요?

아인 네. 큰 도움 (병수에게 전화 오고) 전화 좀 받겠습니다.

재훈 그러세요.

아인 (일어나서 조금 떨어져 전화를 받는데) 응.

병수(F) 어디세요?

아인 점심 약속 있어서 밖인데.

병수(F) 빨리 들어오세요. 큰일 났어요!

S#25 대행사/주차장(낮)

아인의 차가 급하게 주차장으로 들어와 주차되고.
다급하게 차에서 내리는 아인.

병수(E) 들고 일어났습니다.

S#26 대행사/엘리베이터(낮)

엘리베이터 손잡이를 톡톡 치며 생각 중인 아인.

병수(E) 인사이동 받은 부장들이 주도한 거 같은데.
아인(E) 다른 직원들은?

S#27 대행사/복도 + 아인 방 밖(낮)

급하게 걸어가다가 모여있는 사람들이 보이자.
발걸음 속도를 줄이고 짐짓 여유 있는 표정을 짓는 아인.

병수(E) 최상무님 눈치 보느라 싸인들 한 거 같습니다.

아인이 여유롭게 다가가자 권씨디가 기다렸다는 듯 미소 건
네며.

권씨디	(종이 보여주며) 제작팀원들이 사인한 상무님 해고 결의안입니다.

아인이 사람들 무리를 둘러보면. 부장들은 아인을 똑바로 쳐다보고.
그 외의 인원들은 아인의 눈빛을 피한다.
병수, 은정, 장우가 걱정되는 표정으로 보고 있고.

아인	(물어뜯듯) 이게 지금 무슨 짓이야!
최상무	(나타나서) 무슨 짓은? 정당한 인사권 행사지.
아인	(사납게 최상무 쳐다보고)
최상무	(젠틀하게) 임원이 무슨 신인 줄 알아? 멋대로 인사평가를 해버리고. 직원들이 얼마나 불안하면 이러겠어. (둘러보며) 안 그래?
아인	(죽일 듯이 최상무 쳐다보면)
최상무	그릇이 딱 씨디 그릇인가? (젠틀한 미소를 건네며) 내가 너무 큰 자리를 맡긴 거야?

아인이 권씨디 손에 들린 종이들 채 가듯이 가져가서 찬찬히 읽어 보고는. 애써 미소를짓는다.

아인	(사람들 쏘아보며) 여러분들의 의견은 충분히 전달된 거 같고. 자 (사람들 쳐다보며) 뭣들 하세요?
사람들	(안절부절못하고)
아인	업무시간인데. 일들 해야지?
최상무	(부장들 보며 끄덕)

| 권씨디 | 자, 다들 업무에 복귀합시다. |

그제야 끌려 온 직원들은 뿔뿔이 흩어지고.
최상무 마지막까지 남아서 아인 바라보며.

최상무	어때 내 카드가?
아인	(죽일 듯이 쳐다보면)
최상무	이제 와서 보니까 일 년도 엄청 귀하게 느껴지지?
	아깝다. 제작본부장실 새로 인테리어 하느라 돈 꽤 썼는데.
	(놀리듯) 수고해.

최상무가 가고. 아인, 최대한 감정을 드러내지 않으려고 노력한다.

S#28 대행사/아인 방(낮)

방으로 들어온 아인. 서성이며 안절부절못하다가.
해고 결의안에 사인한 직원들 이름 천천히 보다가.
확— 찢어버리려다 참는다.

병수	(급하게 들어오며) 상무님. 괜찮으세요?
아인	(해고 결의안 병수 눈앞에 들이밀며) 봤어?
병수	…
아인	사람이라는 게 어떤 건지 봤냐고! 결국 다 이런 거야.
	지들한테 이익되는 방향으로 움직이는 거라고.

병수	(단호하게) 아닙니다.
아인	(병수의 단호함에 조금 놀라고)
병수	무서우니까 그런 겁니다. 최상무님도 고상무님도. 둘 다 무서우니까.
아인	(독기) 그래? 그럼 누가 더 무서운지 보여주면 해결되겠네!
병수	상무님…
아인	나가 있어. (독기) 진짜 무서운 게 뭔지 지금부터 보여줄 테니까.

병수, 뭐라고 하려다가 조용히 인사하고 나가고.
아인 핸드백에 든 약을 털어 먹으려고 하다가 흉터가 남아 있는 손바닥을 본다.
손바닥을 한참이나 보다가 손을 꽉 쥐고는.
진정하려는 듯 조용히 숨을 내쉬는데.
그때, 수정이 노크하고 들어와서.

수정	상무님, 대표님이 잠깐 뵙자고 하십니다.

S#29 대행사/대표실(낮)

아인이 노크하고 들어오면 조대표는 바둑판만 보고 있다.

조대표	앉으세요.
아인	(소파에 앉으면)
조대표	(바둑알들을 찬찬히 보면서) 시끄러운 일 있었다고 들었습니다.

아인	심려 끼쳐드려서 죄송합니다.
조대표	잔잔한 호수에 돌을 던질 땐. 그만한 각오는 하셨겠지요?
아인	…
조대표	(아인 보며) 왜요? 이번 일은 고상무님 계획에 없었습니까?
아인	(당황한 거 티 안 내며) 아닙니다. 예상했습니다.
조대표	그래요? 그럼 저는 지켜만 보면 되겠습니까?
아인	네.
조대표	(바둑판 빤히 보다가) 그거 아세요?
아인	…?
조대표	아버지가 무서우면 형제끼리 싸우지 않는 거.
아인	…
조대표	외부에 강한 적이 있으면 내부는 똘똘 뭉치지요.
아인	(이해했다)
조대표	특히나 명분이 있으면 더 좋구요.
아인	감사합니다. 대표님. 나가보겠습니다. (인사하고 나간다)
조대표	(아인이 나간 문을 보다가 다시 바둑판을 보고 돌을 놓으며)

정석을 알되 잊어버려야. 활로를 찾는 법이지.

S#30 몽타주. 대행사 + 편집실

- 제작2팀 회의실(낮).

병수, 은정, 장우와 회의 중인 아인.

아인이 손가락으로 책상을 톡톡 치며 고민 중.

종이에는 연필로 〈내부의 불만을 외부의 적으로 돌린다〉,

〈파급효과는?〉라고 써있고. 딴생각에 빠진 아인을 은정이

슬쩍 본다.

－편집실(낮).
편집실에서 리뷰 중인 아인.
씨디와 감독이 영상을 보여주고 있는데.
아인은 다른 생각에 빠져 있고.

씨디1 이 건은 해외 촬영이 불가능해서. CG를 최대한 늘려서 국내

 촬영 진행하려고 하고 있습니다. 다만 주행 영상을 찍으려면

아인(E) 명분이라… 그게 있다고 감당이 될까?

－복도(낮)
복도를 걷는 아인. 직원들 인사도 못 보고 생각에 빠져있다.

아인(E) 반발을 막을 수 있으려면…

－아인 방(밤).
아인, 책상을 톡톡 치며 고민 중인데 인트라넷으로 메일 오
면 확인.
〈인사발령 SNS본부장 상무 강한나〉
메일 보고는 번뜩! 하는 아인. 씩 하고 미소 짓고는.

아인 딱 좋을 때 출근을 해주시네.

연필을 들고 종이에 〈강한나〉 쓰고는 별표를 친다.
계획이 잡혔는지 비식 미소 짓는 아인.

S#31 서점(밤)

한나가 대충대충 책들을 꺼내서 살펴보고.
박차장은 조용히 한나 뒤를 따른다.

한나	(책 한 권 꺼내며) 일주일만 하면 광고 전문가?
	(박차장 보며) 이런 거에 속아서 사는 사람이 있어?
박차장	종종 있죠.
한나	(인상 쓰고 책 다시 꽂고/둘러보다가 책 한 권 꺼내며) 마케팅 천재
	김대리의 비법 노트? (박차장 보며) 남한테 다 까발리는 비법
	이 어딨어?
박차장	그냥 마케팅인 거죠.
한나	후지다. 진짜 후져. 이런 빤한 말들로 뭘 팔아먹겠다고!
박차장	살만한 책이 없으세요?
한나	책은 항상 살 만한 게 없어.
박차장	근데 서점은 뭐하러 오셨어요?
한나	살 만한 게 없다는 걸 확인하러 오는 거지.
	(책들 가리키며) 진짜 중요한 건 이런 게 아닌데. 가자.
박차장	어디로 갈까요?
한나	내일부터 출근인데. 진짜 중요한 준비해야지?

S#32 백화점/명품관(밤)

영업이 끝난 백화점 명품관 매장. 한나만을 위해 영업 중.
한나가 화려한 옷을 갈아입고 나오는데.

한나	어때? 상무 같아?
박차장	(살짝 놀랐지만 티 안 내며) 아뇨.

CUT TO

한나, 역시나 화려한 옷으로 갈아입고 나와서

한나	이건? 전문직 여성 같지?
박차장	전혀요.

CUT TO

한나, 절대 직장인 같지 않은 옷(칵테일 드레스?) 입고 나와서

한나	이거 입으니까. 능력 있는 광고대행사 임원 같지?
박차장	설마요?
한나	(버럭) 왜 다 이상하다. 안 된다야!
박차장	…
한나	내가 어제 밤새 연구했는데.
	광고대행사 사람들 다들 이렇게 입고 다니던데.
박차장	누가 대행사에서 그런 옷을 입고 다녀요.
한나	에밀리.
박차장	에밀리가 누구예요?
한나	드라마 주인공 있잖아.
박차장	…?
한나	파리 광고대행사 다니는 미국인 나오는 드라마.
박차장	(허탈) 미국 드라마요?
한나	인기 엄청 많던데? 안 봤어?

박차장	(한숨) 그럼 저는 총 차고 다녀야겠네요. 비서 겸 보디가드
	니까.
한나	그건 미국이… 고… (말하다 보니 여긴 한국이고)
	아씨. 회사를 다녀봤어야 회사 복장을 알지!
	기다려봐. 다른 거 입어볼게.

한나가 매장 직원들에게 후다닥 가서.

한나	매니저~ 회사원들이 입는 옷 있죠? 그런 걸로 얼른 보여줘
	봐요.

시끌시끌한 소리를 들으며 비식 미소를 짓는 박차장.

박차장	(조용히) 회사원 같지는 않아도. 다 예쁘긴 해요…
	(하고 다시 무표정하게 있는 박차장)

S#33 대행사/제작팀(밤)

모니터를 뚫어지게 보던 병수가 전화를 받는다.

병수	네, 상무님. 지금 가지고 가겠습니다.
은정	(일어난 병수 보고) 저기… 부장님…
병수	(가며) 어, 은정카피. 왜?
은정	아니… 그게…
병수	별일 아니면 내일 얘기하자.

(아인 방으로 바쁘게 가며) 퇴근해. 내일 보자.

은정 (한숨을 폭 쉬면)

장우 (슬쩍 와서) 아주 별일인데… 그죠?

은정 (핸드백에 넣어둔 사표 다시 한번 보고)

장우 카피님. 솔직히 사표 내기 싫죠?

은정 이놈의 회사는 다니기도 어렵고. 사표 내기도 어렵네.

장우 조금 더 생각해 보세요.

은정 생각이야 할 만큼 했지.

 (장우 어깨에 손 올리며) 장우야.

장우 네.

은정 넌 결혼하지 마. 그냥 연애만 해.

장우 어… 전 둘 다 어려울 거 같아요.

은정 왜 둘 다야? (생각하다 번뜩!) 혹시 너

장우 (아무렇지 않게) 모쏠이에요.

은정 뭐야? 왜 부끄러워하지도 않고 말해?

장우 부끄럽진 않으니까요.

은정 (생각하다) 이 문제는 나 퇴사하기 전에 한 번 정리해보자. 알
 았지?

장우 (남 일 말하듯) 그러세요.

은정 (얘는 도대체 정체가 뭘까? 하는 눈으로 장우 보고) 간다. 내일 봐.

S#34 대행사/아인 방 + 밖(밤)

병수가 아인 방 앞으로 와서 수정이 어딨는지 둘러보는데
안 보인다.

296

방으로 들어와서는

병수	비서분은 어디 갔어요?
아인	(비식) 퇴근시켰지.
병수	알고 계셨어요?
아인	최상무가 붙여놓은 자석인 거? 알게 됐지.

FLASHBACK

2부 S#32 대행사/아인 방 + S#33 대행사/최상무 방(낮).

아인이 방에서 나오면. 수정이 어딘가로 전화하고. '지금 가십니다' 통제력을 완전히 상실한 아인이 문을 벌컥 열고 들어오면.

최상무가 미소 지으며(비아냥) 아인 바라본다.

－ 현재.

아인	나 어디 가는지. 실시간으로 아는 건 한 명밖에 없으니까.
병수	그냥 두실 거예요?
아인	응.
병수	…?
아인	언젠가 쓸모 있을 거야. 줘봐.
병수	(종이를 내밀면 부장 승진자들 명단)
아인	(읽어보고) 이건 됐고. 씨디 승진자들도 됐고. 하나만 남았네.
병수	(걱정) 어쩌시려고요. 해임결의안 제출하면
아인	절대 통과 안 돼.
병수	네?

아인	팔은 안으로 굽는 법이야.
병수	…?
아인	평사원들이 임원을 해고하는 선례를 남긴다? 나 하나 쳐내자고?
	(비식 웃고는) 최상무랑 임원들 그렇게 멍청하지 않아.
병수	(듣고 보니 맞는 말) 그럼 왜?
아인	엄포지. 까불지 말고 꼼짝 말고 있으라는. 그건 됐고…
	우리 회사 광고주 메일주소들 가지고 있지?
병수	네. 근데 그건 왜?
	(번뜩) 상무님 설마… 이 싸움에 광고주를 끌어들이시려는…
아인	해고철회서 받아내려면 제작팀 애들한테 당근을 좀 줘야지?
병수	절대 안 됩니다. 광고주 건드리는 건. 이건 차원이 다른 문제잖아요.
아인	그렇지. 이건 차원이 다르지.
	(비식) 그래서 차원이 다른 사람한테 뒷정리시킬 거야.
병수	누구…?

INSERT 4부 S#32 백화점/명품관(밤) 연결.

매장에서 회사원 같은 옷을 입고는 셀카를 찍고 있는 한나.

| 아인(E) | 내일 출근하는 인플루언서 공주님. |

— 현재.

병수, 아무래도 걱정된다는 표정이고.

| 아인 | 넌 걱정 말고 있어. 걱정해야 할 사람은 따로 있으니까. |

병수	누구요…?
아인	최상무.
병수	…
아인	우리 최상무님이 잘 모르시더라고.
병수	뭘?
아인	(다짐하듯) 하우스가 날아갈 정도의 비바람도 있다는 걸.
병수	(뭔가 불안한데)

S#35 BAR(밤)

최상무와 비서실장 술 마시는 중.

비서실장	왜 이렇게 시끄러워.
최상무	(별일 아니라는 듯) 잃을 게 없는 애라서 그런지 생각보다 억세네.
비서실장	그러니까 온순한 애로 하지. 왜 일을 힘들게 해.
최상무	지킬 거 하나 던져주면. 말 잘 들을 줄 알았지.
비서실장	…
최상무	(잔 내밀며) 걱정 마. 잘 정리했어.
비서실장	(비식 미소 짓고) 한나 상무. 내일부터 출근이다.
최상무	어떤 타입이야?
비서실장	기분파야. 겉으론 헤헤거려도 속엔 능구렁이 몇 마리 있고.
최상무	(무시) 그래 봐야 신입이지. 내가 잘 우쭈쭈할게.
비서실장	강한나, 겉으로 실실거린다고 쉽게 보지 마.
	보통 아니다. 왕회장 미니미야.

최상무	(은근슬쩍) 오빠 잡아먹을 정도?
비서실장	(미소만)
최상무	그럼 내일 오후 1시쯤 출근하시라고 전해줘.
비서실장	왜?
최상무	현대사회에서 보험은 필수 아닌가. 성대하게 환영해 줘야지.

최상무와 비서실장. 작당 모의하듯 대화 중이다.

S#36 대행사/아인 방(밤)

불이 꺼진 텅 빈 제작팀. 아인 방에서만 불빛이 보이고.
아인 방. 타자를 멈추고는 됐다는 듯 고개를 끄덕이는 아인.
모니터가 보이면. 메일을 썼는데. 첨부된 주소에 수십 명의
명단
(○○전자 ○○이사, ○○부장 등)
메일 보내기 버튼을 한참이나 바라보고 있는 아인.

아인	너무 나가는 건가… 강한나가 내 생각보다 멍청하면 못 받 아먹을 텐데…

고민을 하던 아인이 다시 강한나 SNS에 들어가면.
- 땅콩회항 깠던 SNS
- 강회장 요플레 뚜껑 핥게 했던 SNS
- 루게릭병 관련 아이스 버킷 챌린지
- 아동학대 관련한(미국에서) 1인 시위 등등

아인, 한나의 과거 SNS들을 찬찬히 살피며 미소.
– 명품중독이다. 어그로꾼이다. 등등의 부정적인 댓글에
〈중독은 아니죵! 명품 말고 입어 본 적이 없으니까!〉
〈어그로꾼 맞습니다. 관심 좋아요! 좋아요는 더 좋아요! 여
러분 모두 관종 되세요!〉 등등.

아인 이슈도 만들 줄 알고, 여론도 읽을 줄 알고.
(화색) 겉으론 망나니 코스프레하면서 속엔 구렁이 한 마리
앉아있고…

그때 전체공지 톡 오고.
〈금일 오후 1시 1층 로비에서 강한나 상무님 첫 출근 환영
회 있습니다. 다들 참가하여 축하 바랍니다 (*임원급 필수참
석)〉
아인, 톡 보고는 비식.

아인 (의미심장) 기회네. 다들 보는 앞에서 임팩트 있게 환영해 드릴.
(메일 보내기 버튼을 고민 없이 누른 후 방 불을 끄고 나가며)
오늘 하루도 쉽지는 않겠네요. 최상무님.

S#37 **한나 집 전경(아침)**

S#38 **한나 집/한나 방(아침)**

박차장(E) 들어가겠습니다.

박차장이 방으로 들어오면. 한나 옷 여러 벌 놓고 고민 중.

박차장 오후 1시에 출근하시라고 하던데.

한나 습관 들여야지. 남들 출근하는 시간에 출근하는 거.

(박차장 보며) 이 중에 뭐 입을까?

박차장 (찬찬히 보면. 정말 회사원 복장 같다) 뭐 입고 싶으신데요?

한나 나? 내가 입고 싶은 건 여기 없지.

박차장 어디 있는데요?

한나 (옷방 문을 열며) 여기.

박차장 (옷방 안을 보면 한나가 평소 입고 다니는 화려한 옷들이다)

한나 첫 출근 날은 인상을 팍! 심어주게. (옷들 만지면서) 이런 거.

아님 이런 거 입어서 뇌리에 딱! 박아줘야 하는데…

박차장 그럼 그거 입으세요.

한나 회사원답게 입어야 한다며.

박차장 (한나 똑바로 보며) 상무님.

한나 나?

박차장 오늘부턴 상무잖아요.

한나 (헤헤) 그렇네!

박차장 상무님은 상무님다울 때가 가장 보기 좋아요.

한나 …

박차장 실패는 복사할 수 있어도 성공은 복사할 수 없는 법이니까.

강한나답게. 시작부터 그렇게 가시죠.

한나 (화색) 그럴까?

벽에 걸어둔 어두운 색깔을 옷을 싹— 내팽개치고는

신이 나서 화려한 옷들을 꺼내는 한나.

| 한나 | 잠깐 나가 있어. 옷이랑 어울리게 머리랑 화장도 새로 해야 되니까. |

한나는 다시 평소처럼 기운차고.
그 모습을 보며 미소 짓고 나가는 박차장.

S#39 한나 집/왕회장 방(아침)

휠체어에 앉아서 신문 보는 왕회장 방으로 들어오는 한나.

한나	할아버지. 나 어때?
왕회장	놀러 가니? 너래 오늘 첫 출근이라고 하지 않았어?
한나	응. 그래서 신경 좀 썼어.
왕회장	임원들 입는 그런 옷 왜 안 입었니?
한나	내가 왜 머슴들 옷을 입어?
왕회장	(흡족한 미소)
한나	나답게 하려고. 죽이 되든 밥이 되든.
왕회장	(무섭게) 첫날부터 말이 그게 뭐이니.
한나	…
왕회장	(미소) 넌 나 닮아서 죽 될 일 없다. 길티.
한나	(할아버지 포옹) 할아버지 힘들어도 죽지 말고 조금만 기다려.
왕회장	(버럭) 뭐이가?
한나	내가 대한민국 1등이 아니라. 세계… 는 좀 오바고. 음… 아시아 1등 만들어 줄 테니까.
왕회장	포부는 좋네.

한나 갈게.

한나가 나가고 나면 다시 신문을 보며 비식 하는 왕회장.
창문을 통해 첫 출근 하는 한나를 바라보며.

왕회장 실패하면 사기꾼이고. 성공하면 포부가 큰 거디. 인생은 다
결과론이니까. 자래 칠렐레거려도 좀 알어.

S#40 피트니스 클럽 + 락커룸(아침)

땀에 흠뻑 젖도록 런닝머신을 뛰고 내려오는 최상무.
사람들과 젠틀한 미소로 인사. 락커룸으로 휘파람 불면서 들
어와서 연락 온 거 있나 핸드폰 한 번 보고는 락커에 넣고
샤워하러 간다.

최상무 오랜만에 평화롭네.

평화롭다는 말이 끝나기 무섭게 락커에 넣어둔 최상무 전화
가 울리기 시작. 끊기면 다시 전화. 끊기면 다시 전화가 온다.

S#41 아인 집/거실(아침)

아인이 아이패드로 기사들 보면서 병수에게 전화.

아인 응. 나 점심때쯤 출근할 거야.
 (한참이나 듣다가) 철회서 만들어서 출력해놔. 사인만 받으면
 되게.

 아인이 전화를 끊고는 조용히 커피만 마신다.

S#42 피트니스 클럽/락커룸(아침)

 샤워 후 콧노래 부르며 옷 입는 최상무.
 핸드폰을 보는데 얼굴이 사색이 된다. 부재중 전화가 80통
 쯤 와있고.

최상무 뭐야? 아침부터?

 일이 터졌음을 직감하고. 후다닥 뛰어나가는 최상무.

S#43 도로/최상무 차 안(아침)

 쩔쩔매며 통화 중인 최상무.

최상무 전무님. 설마요 그럴 리가 있겠습니까…

 CUT TO

최상무 상무님. 절대 그럴 일 없습니다. 제정신이면 광고주한테 그런

(인상을 팍 쓰다가) 연락드리겠습니다.

S#44　대행사/주차장 + 광고주 사무실(아침)

거칠게 운전해 들어와 주차하고는. 차 문을 꽝 닫아 버리는
최상무.
또 전화가 오고, 인상 팍!

최상무　(전화받으며) 네, 이사님.

이사(F)　지금 뭐 하자는 겁니까?

최상무　이사님. 제 말을 먼저

이사(F)　이러려고 광고비 줄이라고 하신 거예요?

최상무　!!!

아인이 보낸 메일을 보면서 화를 내고 있는 모 광고주 이사.

이사　이렇게 뒤통수치려고 마케팅비 줄여라 어쩌라 한 거냐구요!

최상무　일단 진정하시구요.

이사　대한민국에 대행사가 거기만 있습니까? 배불렀나 보네요?

최상무　저도 어떻게 된 일인지… 파악하고 전화(하는데 끊기고/자존
심 팍)
사고를 쳐도… (씩씩거리며 회사로 올라간다)

S#45 몽타주. 대행사 + 길거리 + 버스 + 엘리베이터 등등 (아침)

여기저기 모여서 웅성거리고 있는 직원들.
서로 카톡으로 메일 전달하며 웅성거린다.

오차장(톡) 메일 봤어?
김대리(톡) 진짜야? 정말 광고주한테 그렇게 메일 보낸 거야?
심대리(톡) 무슨 일인데요? 저 지금 출근 중인데.
오차장(톡) (메일 첨부해서 보내고) 봐봐.
심대리(톡) 대박!!!

화면에 심대리가 보는 톡 화면이 보이면.
새벽에 아인이 광고주들에게 보낸 메일이다.

아인(메일+E) 금일부로 VC기획은 두 가지의 업무는 거절합니다.
첫째. 금요일 업무지시 후 월요일까지 제출금지.

S#46 과거. 대행사 제작팀 + 광고주 사무실(낮)

금요일 오후 5시 50분. 퇴근 준비하는 제작팀원들.

오차장 오랜만에 칼퇴하는 불금인데. 뭐 할 거야?
김대리 잠이나 자야죠. 차장님은요.
오차장 나는… (전화 오면 받고) 네, 대리님.

307

광고주 사무실. 퇴근 준비하며 전화로 업무지시.

광고주1 차장님. 우리 TVC⁎ 새로운 안들 좀 보내주세요.

오차장 혹시 언제까지…

광고주1 뭘 물어봐요. 월요일 오전에 마케팅팀 회의 있으니까. 그때
까지지.

제작팀. 전화 끊는 오차장. 김대리 표정도 안 좋다.

S#47 과거. 대행사/제작팀(낮)

아인(메일+E) 둘째. 광고주 개인적인 업무지시 거부.

머리 싸매고 일하고 있는 카피에게 전화 오면. 광고주다.

카피 아, 부장님.

광고주 우리 아들 논술 숙제 보냈거든.

카피 네?

광고주 그거 기반으로 깔끔하게 다시 써줘.

카피 네? 제가 써드리기는 좀…

광고주 카피라이터가 그런 것도 못 해?! 빨리 보내! (하고 전화 툭 끊고)

메일 열어 보면. 고등학생 논술 숙제다. 지켜보던 씨디가 다

⁎ TVC: 지상파 방송 광고

가와서

직원	왜?
카피	(모니터 가리키며) 하아… 이런 거까지 해줘야 돼요?
직원	그냥 해줘. 주님 말씀인데…
카피	(한숨만 푹 쉰다)

아인(메일+E) 업계에 잘못된 관행을 바꿔보고자 합니다.

광고주 여러분들의 깊은 양해 부탁드립니다. -VC기획-

S#48 대행사/아인 방 밖(아침)

최상무 쿵쿵거리며 아인 방 앞에 와서 수정에게.

최상무	있어?
수정	아직 출근 전이십니다.
최상무	(버럭 하려다 삼키고) 일 저지르고 회사도 안 나와!
	(수정보고) 출근하면 나한테 바로 연락해.
수정	네.
최상무	(낮고 사납게) 대답 똑바로 안 할래?
수정	(겁먹고) 네에…

최상무 쿵쿵거리며 자신의 방으로 간다.

S#49 대행사/제작팀(아침)

후다닥 출근한 은정이 병수에게 간다.

은정 부장님. 이 무슨. 핵폭탄을.

병수 (한숨만)

은정 이거 감당되겠어요? 직원들이야 고상무님 용비어천가를 부
르지만.
아무리 그래도 광고주를…

병수 (손을 들어 보이는데 미세하게 떨린다) 봤지? 나도 떨린다…

장우 (후다닥 들어오며) 부장님. 이 무슨.

병수 어. 핵폭탄. 용비어천가. 그래.

장우 뭐야? 관심법이에요? 왜 다 알아?

병수 (은정 장우 보며) 오는 길에 둘이 톡 했을 거니까. 워딩 겹치
겠지?

장우 …

병수 우리는 우리 방식으로 상무님 돕자. (종이 주며) 사인 좀 받아
줘.

은정 (받으며) 이게 뭐 (〈철회서〉라고 적혀있다) 이래서 그러셨구나.

장우 (끄덕끄덕) 내부의 갈등을 외부의 적한테 돌려버리시네…

S#50 대행사/주차장(낮)

아인의 차량이 들어와 주차하고, 시계 보면 12:40분.

아인	지금 가면 시끄러울 테니까…

(핸드폰 알람 12:55분으로 맞추고. 의자 뒤로 젖히고 눕는 아인)

S#51 도로/한나 차 안(낮)

박차장이 운전하는 차에 타고 있는 한나.

한나	(무표정) 가면 무슨 일부터 하나?
박차장	로비에서 임직원분들이랑 인사한다고 들었습니다.
한나	(굳어있고) 그래? 하긴 첫인상이 중요하지. 평생 남으니까.
박차장	(차가 대행사 입구에 서고/룸미러 보고) 긴장되세요? 표정이 왜 이렇게 안 좋으세요?
한나	(날카롭게) 느낌이 안 좋아…
박차장	네? 무슨 느낌…?
한나	(입구를 뚫어지게 바라보며) 직감이 확 오네… 알람이 울려…

핸드폰 알람 소리 울리고.

S#52 대행사/주차장(낮)

S#50 핸드폰 알람 연결해서 울리고. 아인이 의자를 바로 세우고 일어난다.

아인	슬슬 환영해 드리러 가야겠네.

S#53 대행사/로비 + 2층(낮)

전 직원이 모여 있고. 로비에선 최상무 주도로 한나 환영 준
비 중.
최상무는 이것저것 챙기느라 정신없다.

최상무	꽃? 어딨어?
권씨디	(꽃다발 보여주고) 샴페인도 터트릴까요?
인사상무	(비아냥) 왜? 아주 카퍼레이드도 하지?
매체	최상무님. 이거 너무 전근대적인 행사 아니에요?
프로모션	근데 고상무님은?
아인(E)	여기요.
아인	(죽일 듯이 바라보는 최상무에게 미소 날리고)
	최상무님은 뭐 안 좋은 일 있으세요? 표정이 영 안 좋으신데?
최상무	(화 누르며) 고상무. 끝나고 얘기 좀 해.
아인	(놀리듯) 끝나면. 그럴 정신. 더 없으실 텐데요?
청원(E)	들어오십니다.

청원의 말에 다들 출입문으로 시선이 쏠리자.
1층에 있던 은정이 2층을 보면 장우가 2층에서 은정과 눈
맞춤을 하고.
비장한 표정으로 서로 고개를 끄덕하더니. 마치 마약상이
마약이라도 팔듯 은밀하고 조용히. 직원들에게 철회서를 내
민다.

은정	(조용히 철회서 내밀며) 동의하시죠?

오차장	(주변 눈치 보고) 당연하죠.
	(조용히 은정에게) 고상무님한테 감사하다고 전해주세요.

은정이 제작팀들에게 몰래 철회서를 내밀고.
제작팀원들도 눈치 보면서 우루루 사인을 한다.
장우도 2층에서 사인을 받고 있고.
그때, 한나가 들어오고. 직원들(귀찮지만) 박수를 친다.
권씨디가 달려와 꽃다발을 건네면

한나	(장난) 누가 보면 금메달 딴 줄 알겠다.
권씨디	(당황) 네?
한나	아니에요. 농담 (미소)

한나, 살짝 상황이 민망하지만. 준비해준 사람들 체면이 있
어서 미소를 보내고. 맨 앞에 서있는 조대표를 보고는 다가
온다.

한나	(조용히) 아저씨. 오랜만이에요.
조대표	(조용히) 길에서 보면 몰라보겠어. 이제 존대해야겠네.
한나	바나나우유에 빨대 꽂아주시던 분인데. 어색하게. 편하게 부르세요.
조대표	그럴 수야 없죠. 이제 일로 만나는 사인데.
	(안내하며) 가시죠. 제가 소개하겠습니다.

조대표 주도로 쭉 서있는 임원들과 한나가 인사하고. 다들
90도로 깍듯하게 인사. 한나는 고개만 끄덕. 최상무를 소개

하자, 90도 인사.

최상무 상무님. 앞으로 좋은 활약 기대하겠습니다.
한나 네. 감사합니다.

제일 마지막에 서있던 아인과 인사하는 한나.

조대표 여기는
한나 네. 이쪽은 알죠. (손 내밀며) 고아인 상무님이시죠?
아인 (고개 숙이지 않고 당당하게 손 내밀며) 반갑습니다. 고아인입니다.
한나 (뭐지? 고개도 숙이지 않고)
아인 (당당) 상무님, 처음이시죠?
한나 무슨…?
아인 대행사, 아니 회사생활.
한나 (뭐지?) 뭐 저야 미국에서 MBA도 하고…
아인 그러면 모르는 거 많으실 테니까.
한나 …?
아인 앞으론 물어보면서 일하세요.
한나 !!!
아인 (빤히 보며) 아무것도 모르면서 시키지도 않은 일 하다가
한나 (얼굴이 슬슬 굳는다)
아인 (애 다루듯) 사고 치지 마시고.
한나 (당황/황당/빡)!!!

아인의 말에 화들짝 놀라는 임원들과 직원들.

최상무 (황당) 저… 미친…

병수, 은정, 장우. 다 사색이 되고. 박차장도 당황.

조대표는 두 사람을 조용히 바라만 본다.

화가 나서 어쩔 줄 몰라 하는 한나.

악수하는 손에 힘이 들어가고.

그런 한나를 귀엽다는 듯 바라보다 씩 미소 짓는 아인의 얼굴에서.

4부 끝

5부

밤에는 태양보다
촛불이 더 밝은 법

S#1 몇 분 전. 대행사/주차장(낮)

핸드폰 알람이 울리고. 아인이 의자를 바로 세우고 일어난다.

아인 욕심은 많은데 그룹에 내 편 하나 없는 공주님.
 슬슬 환영해 드리러 가야겠네.

자동차에서 나와서 문 잠그고 걸어가며

아인 처음부터 고개 숙이고 들어가면. (피식) 변별력이 있나.

S#2 대행사/로비(낮)

한나와 악수하고 있는 아인.

아인	앞으론 물어보면서 일하세요.
	(빤히 보며) 아무것도 모르면서 시키지도 않은 일 하다가
한나	(얼굴이 슬슬 굳는다)
아인	(애 다루듯) 사고 치지 마시고.
한나	(당황/황당/빡)!!!

아인의 말에 화들짝 놀라는 임원들과 직원들.

| 최상무 | (황당) 저… 미친… |

병수, 은정, 장우. 다 사색이 되고.
박차장도 당황해서 어쩔 줄 모르고.
조대표는 두 사람을 조용히 바라만 본다.
화가 나서 어쩔 줄 몰라 하는 한나.
악수하는 손에 힘이 들어가고.
그런 한나를 귀엽다는 듯 바라보다 씩 미소 짓는 아인.

아인	물어보고 싶은 거 있으면 언제든지. 제 방으로 오세요.
	(주변 사람들에게 인사하고) 저는 바빠서 먼저.
한나	(벌게진 얼굴. 터질 듯 말 듯 하는데/꾹 참고) 고아인 상무님.
일동	(아인과 한나 주목하고)
아인	(돌아보며) 네?
한나	(별거 아니라는 듯) 방 어딘지 알려주고 가셔야죠?

아인과 한나 사이에 긴장이 흐르고. 사람들 숨죽이며 주목.

아인	(보통 아닌데?) 그러네요. 제 방 어딘지도 모르시겠네요?
	(귀엽다는 듯 미소) 그것도 물어보고 오세요.

또각또각 하이힐 소리 내며 걸어가는 아인을 바라보는 직
원들.
사인 받은 철회서 들고 있는 은정과 장우. 옆의 병수를 보며

장우	저러시면 (철회서 보며) 이게 무슨 소용이 있어요?
은정	(힘들게 받은 철회서를 보고)
병수	(역시나 당황한 표정)

걸어가는 아인 뒷모습을 보고 있는 한나.
전 직원 앞에서 당한 모욕에 부들부들 떤다.

TITLE **5부 밤에는 태양보다 촛불이 더 밝은 법**

S#3 **대행사/복도 + 한나 방(낮)**

복도를 걸으며 마주치는 직원들과 아무 일 없었다는 듯 인
사하는 한나.
자기 방으로 들어오자마자 폭발한다.

한나	이야야야야!!!

한나 방에서 짜증이 폭발하는 소리가 들리고.
복도를 지나가던 직원들도 소리를 듣고 놀란다.

한나 짜증나!!!!

방으로 들어오며 핸드백을 냅다 집어 던지는 한나.
박차장, 전화기를 귀에 끼고 핸드백을 주워서 테이블 위에
놓는다.

한나 (부들부들) 완전 미친년 아니야! 어따 대고! 어! 지금…!
 (화를 주체 못 하고 안절부절) 박차장. 저거 짤라. 당장! 빨리이!
 실업수당이나 받으라고 해!!!
박차장 (통화 중이고)
한나 (박차장 보며) 짜르라고. 박차장, 왜 대답 안 해?
 오늘 나 무시하기로 다들 약속한 날이야! 어! 그런 거야?!!
박차장 (통화 중단하고) 상무님, 지금 본사 인사팀이랑 통화 중입니다.
한나 (쿨한 척) 알았어! 통화해. (의자에 앉아서 화를 좀 삭이고 있고)
박차장 (끄덕끄덕) 그렇네요. 알겠습니다.

박차장 전화 끊고. 조심스럽게 한나에게 다가온다.

박차장 안 되겠답니다.
한나 (반기며) 그치? 안 되겠지. 본사 인사팀도 지금 난리 났겠지.
 저런 걸 어떻게 내 회사에. 그것도 임원으로 둬.
박차장 아뇨. 그것 말고요.
한나 그럼 뭐?

322

박차장	(단호하게) 못 짜른답니다.
한나	(쏘아보며) 왜에에에? 왜! 왜!
박차장	사람 그렇게 막 못 짤라요. 우리나라 노동법이 얼마나 철저한데.
한나	(뭐라고 쏘아붙이려고 하는데)
박차장	그리고 고아인 상무가 지금 그룹의 얼굴이랍니다.
한나	무슨 얼굴!!!
박차장	여성 친화적, 실력 우선주의 그룹이라는. 이미지 담당이라고.
한나	기사 몇 개 나왔다고 뭔 얼굴이야. 저런 미친년이!
박차장	기사 몇 개 나온 사람. 한 달도 안 돼서 해고하면. 사람들이 가만히 있겠어요?
한나	(무슨 소린지 충분히 이해돼서 더 짜증 나고)
박차장	거기에 상무님 평사원 거치지 않고 바로 임원 달아주기 위한 얼굴마담이라고. 이건 상무님도 아시잖아요.
한나	(짜증) 그럼. 저걸 앞으로 계속 보면서 살라고?!

S#4 대행사/로비(낮)

다들 떠난 로비에 병수가 고민스러운 표정으로 서있고.
그 모습을 본 최상무와 권씨디가 다가온다.
어두운 표정의 병수와 다르게 이죽거리는 권씨디.

권씨디	(해맑게) 야, 한부장.
병수	네.
권씨디	너네 상무님. 관리 좀 해야겠다.

병수	…
권씨디	(최상무 보며) 그죠?
최상무	(병수 보고) 얘가 뭔 죄야. 상사 잘못 만난 거 말고.
병수	(무표정하게 서있고)
최상무	똥개도 주인은 알아보는 법인데. 이건 뭐 아무한테나 이빨을 드러내니…

최상무 병수에게 말을 하고 병수 표정을 슬쩍 살피고.
병수, 최상무 말이 틀리지 않기에. 머리가 복잡하다.

최상무	한부장.
병수	(돌아보며) 네.
최상무	(미소 지으며) 이제 결정을 해야지.
병수	네? 무슨…
최상무	미친 똥개 옆에 같이 있다간. (비식) 괜히 피 보지 말고.
	고아인, 슬슬 손절해야 하지 않겠어?
병수	…
최상무	(따뜻하게) 니 입장 알어.
	십 년 모신 상사를 하루아침에 바로 모른 척할 순 없겠지.
권씨디	원래 한부장이 의리가 있잖아요.
병수	…
최상무	그래도 선이라는 게 있는데. 오늘 일은 너무 넘었잖아?
	광고주 일이나, 한나 상무님한테 한 말이나.
권씨디	저건 성격이 더러운 게 아니라. 완전히 미친 거잖아!
최상무	(분위기 깨는 권씨디에게 눈빛으로 주의 주고)
병수	(가만히 서있는데)

최상무	천천히 생각해 봐. 당장 대답하라는 거 아니니까.
병수	네, 말씀 감사합니다.
최상무	(어깨 톡톡) 같이 광고 오래 하자.

병수 아무 대답 없이 고개 숙여 인사하고 가면.
최상무와 권씨디 환하게 미소 짓는다.

S#5 대행사/아인 방(낮)

병수 노크하고 들어오면. 아인, 철회서 들고 흔들며.

아인	수고했어.

밝은 표정으로 아이패드 펜슬로 책상을 탁탁 치는데.
병수, 아인이 도대체 무슨 생각으로 저러는지 이해가 안 된다.
다가와 아인의 손에 들린 아이패드 펜슬을 뺏으며

병수	습관을 못 고치실 거면. 싼 걸로 하세요. 감당하기 쉬운 걸로.
아인	(병수 보며) 왜? 내가 감당 못 할 짓만 벌이는 거 같아?
병수	(흥분) 직원들 숙청하고. 광고주 건드리고. 거기에 회장 딸에게 막말까지… 임팩트는 있었습니다.
아인	(비식 미소만 짓고)
병수	(궁금) 도대체 왜 그러셨어요?
아인	…
병수	(흥분) 도대체 왜 그러셨냐구요!

	(고민하다) 어차피 시한부 상무. 막 나가는 걸로 스탠스 잡으
	셨어요?
아인	(병수를 뚫어지게 보고)
병수	(말이 좀 심했다) 죄송합니다.
아인	(남 일 말하듯) 그렇네. 다른 사람들은 너처럼 생각하겠네?
병수	(답답) 지금 웃음이 나오세요? 회장 딸한테 면전에 대고 막말
	하고.
아인	그래서 뭐?
병수	꼬리 흔들며 반겨도 최상무한테 붙을 사람한테.
아인	(일어나서 창가로 가며) 꼬리 치는 개는 평화로울 때나 필요
	하지.
병수	네?
아인	(목 풀며) 사냥하러 먼 길 떠나야 하는데 꼬리 치는 개가 왜
	필요해?
병수	(이해가 안 된다)
아인	(창밖을 보며) 사냥엔 이빨을 드러내는 사냥개가 필요한 법
	이야.
	(비식) 사납지만. 내 편으로 만들었을 때 가장 든든한.
병수	그게 무슨…?
아인	알려줘야지. (병수 돌아보며) 내가 왜 필요한지.
병수	네???
아인	욕심만 많지. 그룹 내에 지 편 하나 없는 공주님이야.
병수	…?
아인	곧 알게 될 거야. 밤에는 태양보다 촛불이 더 밝다는 걸.
병수	(알 듯 모를 듯) 그럼 하나 상무님한테 맡기신다는 일은…
아인	(비식) 열 좀 식어야 대화가 되겠지?

의미심장한 미소를 짓는 아인의 얼굴에서.

S#6 대행사/한나 방(낮)

골똘히 생각하다가 번뜩! 무언가 떠오른 한나.

한나	맞다! 내가 왜 그 생각을 못 했지!
박차장	(뭐지?)
한나	(핸드폰 꺼내며) 이럴 땐 역시 아빠 찬스를
박차장	(한나 핸드폰 채가듯 뺏어온다)
한나	왜에에에!!! SNS 안 해! 아빠한테 전화한다고.
박차장	(차갑게) 안 됩니다.
한나	(평소와 다른 박차장의 차가운 표정에 잠시 위축)
박차장	절대.
한나	(쭝얼쭝얼) 오늘 진짜 다들 나한테 왜 이래…
박차장	상무님.
한나	(대답 없이/씩씩 화만)
박차장	(대답이 없자) 상.무.님.
한나	(짜증) 왜! 왜! 뭐?
박차장	(차갑게) 성공하고 싶으시면 상대에게 실망할 여지를 주지
	마세요.
	특히나 회장님한텐 더.
한나	(뚫어지게 바라보면)
박차장	여기 회사고. 지금부턴 다 비즈니스입니다.
한나	…

박차장	이런 사소한 일도 직접 해결 못 하면.
	회장님이 상무님 믿고 큰일 맡기시겠어요?
한나	(말귀 알아듣고)
박차장	불가능해 보이는 일도. 가능하게 만들어야 기회가 옵니다.
한나	(괜히 투덜) 치! 나 빼고 다들 훌륭하지.
	(그러나 무슨 뜻인지 알기에) 알았어.

진정한 듯싶던 한나, 아니 진정해 보려 하지만.
평생 하고 싶은 대로 다 하고 살아온 철부지라.
다시 화가 부르르 올라와서 버럭!

한나	그래도 짜증이 나는 걸 어떡하라고! 그냥 참아?
	꾹꾹 참아서 이 화를 암세포로 쑥쑥 키워?
	이대로 그냥 화병으로 확 죽어버릴까?!
박차장	네.
한나	뭐야?!
박차장	(냉정) 안 죽습니다. 참으세요.

한나, 짜증이 나는지 의자에 앉아서 뱅글뱅글 돌기만 하다가.

한나	(번뜩!) 그럼 실망의 여지를 줘도 되는 사람한테 가면 되잖아.
박차장	…?
한나	(벌떡 일어나서) 가자!
박차장	어디요?
한나	모든 걸 다 알고 있는 사람. (비식) 간달프에게로.

S#7 한나 집/왕회장 방(낮)

휠체어에 앉아서 해바라기 하며 꾸벅꾸벅 졸고 있는 왕회장.

한나(E) 할아버지~~~ 할아버지~~~

한나 소리에 잠에서 깨는 왕회장.
한나가 후다닥 들어와서 왕회장을 끌어안고 칭얼거린다.

왕회장 너래. 출근한 지 얼마나 됐다고 벌써 집에 와?
한나 할아버지한테 뭐 좀 물어보려고 왔지.

CUT TO

한나의 말을 듣고는 고개를 갸웃거리는 왕회장.

왕회장 그 여자 머슴. 생년월일이 어떻게 되니?
한나 (문밖에 대고) 박차장. 미친년 몇 살이야?
박차장(E) 80년생입니다.
왕회장 (곰곰이 생각 중)
한나 왜? 뭐 때문에 그러는데?
왕회장 내가 그 시점에 실수한 기억은 없는데…
한나 …?
왕회장 딱 내 핀데… DNA가 강씨 집안이야…
한나 뭐야!!!
왕회장 (한나 보며 씩 미소) 어떠니? 가슴이 두근두근하니?
한나 뭐… 약간? 당연하지! 짜증 나니까.

왕회장	(차갑게) 짜증 난다고 일 다 내팽개치고 날 찾아왔니?
한나	…
왕회장	(피식) 원래 또라이가 또라이를 바로 알아보디. 서로 비슷하니까. 붙으면 불도 튀는 거이고.
한나	기분 나쁘게 왜 그런 거랑 날 비교해!
왕회장	그 상무 잘 지켜봐라.
한나	…?
왕회장	감정적으로 그런 말 하는 종자면. 여자가 회사에서 거기까지 못 올라오디. 다 이유가 있어서 그러는 거이다.
한나	(중얼중얼) 아니 그래도…
왕회장	(한나 눈을 똑바로 보며) 한나 너래 내 말 잊지 말라.
한나	(주목하고)
왕회장	머슴이라고 다 같은 머슴으로 보면 안 된다.

INSERT 본사/비서실장실.
부하에게 서류 건네는 비서실장.

INSERT 대행사/대표실.
바둑판을 보며 고민 중인 조대표.

INSERT 한나 집/왕회장 방 밖(낮).
왕회장 방 밖에서 대기 중인 박차장.

INSERT 1부 S#57 대행사/최상무 방(낮).
비식 미소 지으며 비아냥거리듯 박수를 치는 최상무.

INSERT 5부 S#2 대행사/로비 제작팀(낮).

한나와 악수하고 있는 아인.

왕회장(E)	주인보다 요 머리통 굴리는 게 신묘한 머슴들이 있다. 그럴 땐 시기 질투하지 말고. 반드시 니 사람으로 만들어야 한다.

- 현재.
왕회장을 뚫어지게 바라보던 한나.

한나	(반전) 싫어!!! 내가 왜 그런 거랑 한편을 먹어!
왕회장	(피식) 누가 한편 먹으랬니?
한나	그럼?
왕회장	니가 절대 해결 못 할 일을 맡기면 되지.
한나	…?
왕회장	해내면 내 편. (차갑게 미소) 못 해내면 영원히 빠이빠이. (다시 창가로) 주인이 머슴 질투하는 것만큼 흉한 게 없다. 길티.
한나	(말귀 알아듣고. 할아버지에게 무한뽀뽀) 역시 간달프. 다 알어. 모르는 게 없다니까.
왕회장	(좋지만 괜히 투덜대며) 야. 침 묻는다. 고만하라.
한나	(뽀뽀하며) 내 거니까 침 발라야지.
왕회장	(귀엽다는 듯) 사람 새끼로 키워났더니 어찌 강아지 새끼가 됐어. (한나 빤히 보며) 뭐하니?
한나	응?
왕회장	가라. 일 해야디?

S#8 도로/한나 차 안(낮)

기분이 풀렸는지 방실방실 미소 짓고 있는 한나.

한나 박차장, 들어가자마자. 고아인 상무 파일. 전부 모아서 나한테 줘.

박차장 이미 모아놨습니다.

한나 (박차장 보며) 역시 신묘한 머슴이야.

박차장 네???

한나 있어. 그런 게.

박차장 무슨 말인지는 모르겠으나.
룸미러를 통해 밝아진 한나의 표정을 보고는 미소.

S#9 대행사/제작팀(낮)

점심시간, 병수가 터덜터덜 걸어와 은정 장우에게

병수 점심 먹으러 가자.

은정 전 처리할 일이 있어서…

병수 일 무슨 일?

장우 (눈치채고/병수 끌고 가며) 부장님. 오늘은 둘이 가시죠.

병수 (표정이 어두운 은정 보고 일단 더 묻지 않고 나간다)

장우 (나가다가 은정을 다시 돌아보고)

다들 나가자 한숨을 푹 하고 쉬고.
핸드백에서 사직서를 꺼내서 한참을 보는 은정.

은정 아… 나도 철회서 받고 싶다.
(아인 흉내 내며) 송아지씨. 앞으론 물어보면서 땡깡 부리세요.
아무것도 모르면서 회사 그만두라 어쩌라 하지 마시고.

말해놓고도 웃긴지 혼자 피식했다가. 다시 본인이 처한 현실
이 느껴지자 한숨만 나온다. 핸드백에서 사직서를 꺼내 보는
은정.

은정 오타 있는지 다시 한번…
(읽어보다 '일신상의' 부분 보며) 어려운 단어니까 쉽게 개인적인
사유(하다가 짜증) 누가 사직서를 와싱하냐고!!!
(책상에 머리 콩콩 박고) 아유 직업병! 직업병어어어어어엉!!!
(멍하니 있다가) 그래도 꾸준히 병자이고 싶다…

텅 빈 제작팀에 홀로 멍하니 앉아있는 은정이다.

S#10 대행사/아인 방(낮)

프로틴바 하나 먹으며 골똘히 생각 중인 아인. 노크 소리 들
리자

아인 들어와.

은정	(죄인처럼 들어와서) 상무님.
아인	왜?
은정	(천천히 다가와서) 죄송합니다.
아인	(빤히 보며) 뭘?

은정이 사표를 내밀고, 아인 사표와 은정을 번갈아 가며 빤히 본다.

S#11 대행사/한나 방(밤)

태블릿으로 아인의 자료를 열심히 보고 있는 한나.
태블릿 보이면 고아인 이력서와 동태 파악 보고서 및 최근 인터뷰 기사.
넘기면 최근 인사평가 받은 부장들 인사카드 보인다.

한나	해고 안 된다며? (태블릿 흔들며) 이건 뭐야?
박차장	해고 아니구요. (태블릿 가리키며) 한직으로 인사이동만 시켰습니다.
한나	왜 이러는 건데?
박차장	누가 대장인지 보여주는 거죠.
한나	???
박차장	회사 내에 라인이 없으니까.
한나	줄도 빽도 없으니까. 똘끼로 밀어붙인다?
박차장	비슷하죠. 다만 합법적인 권한으로 한다는 거.
한나	(초롱초롱한 눈으로 태블릿 보며) 할아버지 말이 맞네.

박차장	뭐라고 하셨는데요?
한나	있어. (파악됐다는 듯) 요것 봐라. 이거 딱 내 과네.
박차장	완전히 다른 과 같은데요?
한나	무슨 소리야! 전략적으로 생각하고 미친년처럼 행동하는 타입.
	딱 내 과 맞구만. 박차장 생각은 어때?
박차장	뭐… 듣고 보니 둘 중 하나는 확실히 맞는 거 같습니다.
한나	(박차장 보며) 전자? 아님 후자?
박차장	(곤란하다는 미소만)
한나	표정이 딱 후잔데? 그런 거야? 박차장도 실업수당 받고 싶은 거야?
박차장	어? 그럼 저 이제 놓아주시는 건가요?
한나	(번뜩/이게 아닌데?)
박차장	(떠본다. 장난) 계열사로 돌아가서 제 동기들처럼. 진짜 회사원처럼 일할 수 있는 거예요?
한나	(덜컹) 그건 안 돼! 실업수당 취소.

박차장 한나를 귀엽다는 듯 바라보다가.
미쳤지 싶어서 다시 무표정한 얼굴로.

S#12 은정 아파트/복도(밤)

퇴근길. 터벅터벅 현관문 앞으로 걸어오는 은정.

| 은정 | 휴… 릴렉스. 릴렉스. 할 수 있어! |

어두운 표정으로 현관문을 열고 들어가면.

S#13 은정 집/거실 + 안방(밤)

은정이 집 안으로 들어가자마자 아지가 쏜살같이 뛰어나온다.

아지	엄마~~~
은정	응. 어… (아지가 뽀뽀를 하는데 은정, 난감해하고)
아지	(기대 가득) 사표 냈어?
은정	(어물어물) 어. (핸드백 안 보여주며) 아침에 있던 사표 없지?
아지	진짜네! 아싸!!! (좋아서 방방 뛰고)
은정	(왠지 죄인 모드) 어머니. 저 왔어요.
시어머니	그래. 옷 갈아입고 와. 너 좋아하는 제육볶음 해놨다.
은정	네.

은정, 뭐에 쫓기듯 안방으로 후다닥 들어와선. 숨을 한번 크
게 내쉰다.
얼굴엔 난감함이 가득한데.

은정	(혼잣말) 아이… 큰일이네…

S#14 몇 시간 전. 대행사/아인 방(낮) 연결

5부 S#10 연결.

은정 사표 내밀고, 아인 은정을 빤히 본다.

아인 (사표 바라보며) 씨디 달아주려고 했더니 사표를 들고 왔네?
은정 !!! 네? 씨디요?

아인이 책상 위의 서류를 내밀면.
승진자 명단에 〈한병수 부장 팀장(Creative Director), 조은정
차장 팀장(Creative Director)〉 써있고.
은정 동공이 확장된다.

은정 씨… 씨디요. 저 이제 10년 찬데… 아직 너무 빠른데…
아인 그만둘 거면 어쩔 수 없지.

아인이 사표를 가져가려 하자, 은정이 황급히 낚아채며

은정 아니요! 할 수 있습니다! 못 할 것도 없죠.
아인 (은정을 빤히 보고)
은정 (횡설수설) 제가 애도 16시간 무통으로 낳은 사람이에요.
 거기에 초중고 내내 개근상도 받았구. 대학 때 광고동아리
 회장에. 또…
아인 (뭔 소리니?)
은정 어… 그러니까. 결론은 (파이팅) 할 수 있습니다!
아인 (무표정하게) 그만둔다며? (사표 보며) 그거 주고 나가.
 언제 그만둘지 모르는 사람. 씨디 달아줄 순 없으니까.
은정 아니요!

은정, 의지를 보여줘야 하는데, 방법은 없고.

그때 손에 들린 사표가 보인다. 과감하게 쫙쫙 찢어버리며

은정	안 그만둡니다! 절대요!
아인	(빤히 바라보고)
은정	진짜예요. (갑자기 새끼손가락 내밀며) 약속할 수 있습니다.
아인	(픽/새끼손가락 보며) 일단 그거 치우고.
은정	(새끼손가락 황급히 치우고)
아인	그만둔다고 했던 이유는 관심 없고.
은정	(다급) 네, 모르셔도 돼요!
아인	중간에 도망가면 안 돼. 알았지?
은정	넵! 열심히 하겠습니다!
아인	아니. 열심히 하지 마.
은정	…?
아인	(짜증스럽게) 일 못 하는 애들이 열심히 하는 거 제일 꼴 보기 싫어.
은정	…
아인	그냥 잘해. 수단. 방법. 난 그런 거 상관없으니까. 무조건 좋은 거 들고 와. 알겠어?
은정	(화색) 넵! (찢어진 사표 보며) 이 흉한 건 제가 잘 버릴게요.

신이 나서 아인 방을 나가려던 은정. 문득 궁금하다.

왜 날 씨디 달아준다는 건지. 은정, 조심스럽게 뒤돌아보며

은정	근데, 상무님…
아인	왜?

은정	갑자기 확 궁금해져서 그런데…
아인	뭐?
은정	저 왜 씨디 달아주시는 거예요?
아인	(알 듯 말 듯 한 표정으로 은정을 바라만 본다)

S#15 은정 집/안방(밤)

갑자기 은정이 얼굴이 확 밝아지고. 침대로 퐁─ 하고 눕고
는 좋아서 어쩔 줄 모르겠다는 듯 소리 없이 발버둥을 친다.
이불로 입 막고 발 동동 구르며 뒹굴거리는 은정.

은정	되면 됐지. 이유가 뭐가 중요해! 아우 좋아!!!
	조은정 씨디. (배시시) 씨디님? 아직 너무 이른데…
시어머니(E)	나와. 밥 먹자.
은정	(하이톤으로) 네. (너무 하이톤 목소리에 놀라고)

S#16 은정 집/거실(밤)

입이 찢어지게 제육볶음을 밀어 넣는 은정.
시어머니랑 아지가 신기하다는 듯 바라보고 있고.

시어머니	입맛 없을까 봐 걱정했는데. 은정인, 참 식성도 좋아.
은정	(우물우물) 배가 을마나 고파능데요. 좀심도 모 머꼬.
아지	엄마 먹으면서 말하지 마. 더러워.

은정 (아지 보며 미소. 빈 밥공기 시어머니한테 내민다) 리필이요. 가득!

밥공기 들고 가는 시어머니. 밥을 담으면서 은정을 보면.
너무 밝은 표정으로 아지랑 티격태격 중.

은정 아지, 밥 한 번 고기 한 번 먹으라고.
아지 엄마는 밥 한 번 고기 두 번 먹잖아.
은정 아닌데. 엄마는 밥 한 번 고기 세 번 먹었는데~~~
시어머니 (갸웃거리며) 은정이 쟤가 충격이 컸나? 아무리 먹을 거 앞이
 라고 해도.
 오늘 사표 낸 애치고 너무 밝은데…?

시어머니, 아무래도 이상하다 싶은지 어딘가로 전화를 하면.

S#17 길거리(밤)

퇴근 중인 남편. 시어머니한테 전화가 온다.

시어머니(F) 올 때 치킨 좀 사 와.
남편 왜요?
시어머니(F) 은정이가 좀 이상해서.
남편 어떻게요?
시어머니(F) 그때 같아.

〈그때 같어〉라는 말에 제자리에 멈춰서는 남편.

340

황급히 주위를 둘러보다 눈에 들어오는 치킨집으로 쏜살같
이 들어간다.

S#18 은정 집/거실(밤)

식탁에서 은정이 치킨을 맛있게 먹고 있고.
남편과 시어머니는 티 안 나게 은정을 관찰 중이다.

은정 (헤헤거리며) 뭔 일 있어? 오늘 분위기 완전 고기고기한데?

남편 (걱정) 괜찮아?

은정 (치킨 뜯으며) 뭐가?

남편 사표 낸 거…

은정 (아차! 발연기. 치킨 내려놓고 어색하게 우울한 표정) 휴우… 그렇네…

내가 깜빡 잊고 있었네…

남편 (은정 손에 치킨 쥐여주며) 아니야. 좋아. 훌륭해. 어서 먹고 잊어.

시어머니 (다른 손에 치킨) 그럼. 안 좋은 일은 빨리 잊는 게 최고다.

은정 (다시 화색) 그럴까여?

은정이 헤헤거리며 치킨을 뜯고 있고.
남편과 시어머니는 구석으로 가서 소곤소곤 대화 중.

시어머니 (소곤) 좀 이상하지?

남편 (소곤) 충격이 컸나 봐요. 쟤 원래 힘들 때 저러잖아요.

시어머니 그치?

남편	예전에 산후 우울증 왔을 때도 저랬잖아요.
시어머니	밝았다. 어두웠다. 똑같아.
남편	제가 잘 지켜볼게요. 방법 아니까.
	(은정이 슬쩍 보고는) 고기 앞에 앉혀 놓으면 고기압 유지하잖아요.
은정	(남편 보며) 뭐 해? 빨리 안 오면 다리 내가 다 먹는다~~~
남편	(따뜻하게) 응. 머리, 가슴, 배. 다 먹어.
은정	진짜? 나중에 딴소리 없기~~~

은정은 신나서 닭다리 뜯고.
남편과 시어머니는 걱정스럽게 은정을 바라본다.

아인(E)	그렇지. 나중에 딴소리 못 하게 제대로 해드려야지.

S#19 대행사/아인 방(밤)

노트북 보며 고민 중인 아인.
〈새로운 리더〉라고 쓰인 부분 지우고 〈VC그룹 차기 예비 부회장 강한나〉라고 쓴다.

아인	큰일 맡겨야 하니까… (〈예비〉라는 단어 한참이나 보다가 지우고) 이 정도 당근은 먹여드려야지.

전화기 들고 연락처 보다가 누군가에게 전화하는 아인.

아인 기자님. 늦은 시간에 죄송합니다.

좋은 기삿거리 하나 소개해 드리려고 하는데요.

S#20 한정식집 룸(밤)

10명쯤 되는 계열사 마케팅 임원들이 무표정하게 앉아있고.

본사상무 (비아냥) 대행사 사람들. 요즘 배포가 커졌네요?

최상무 …

본사상무 이런 일은 받네 마네. 하면서 메일을 보내더니.

(임원들 둘러보며) 이젠 오라 가라 명령까지 하고.

불만 가득한 표정으로 최상무를 보고 있는 임원들.

최상무 당황하지 않고. 좌중을 바라보다가.

최상무 어제 있었던 신임 제작본부장의 돌발행동은

(90도로 고개 숙이며) 제가 대신해서 사과드립니다.

본사상무 제작본부장이 보낸 거라구요?

최상무 네. 상의 없이 독단적으로 저지른 일입니다.

본사상무 (차갑게) 그럼 당사자인 제작본부장이 직접 와서 사과를 해

야죠.

최상무 (생각대로 돌아가는구나) 상무님.

본사상무 (최상무 차갑게 바라보면)

최상무 사과하러 올 타입이면. 그런 사고 쳤겠습니까?

본사상무 (차갑게/버럭) 그럼 뭐하러 보자고 한 겁니까?

최상무	(미소) 그냥 넘어갈 문제는 아니지 않습니까?
본사상무	…
최상무	말을 안 들으면 매질을 해야죠.
본사상무	그러다가 또 광고주 갑질이네 뭐네 하면. 책임질 수 있습니까?
최상무	걱정 마시고 오십시오. 편안하게 문책하실 수 있는 상황.
	(씨익) 준비해 놓겠습니다.
본사상무	직접 간다… (혼잣말) 그게 낫겠나?

S#21 교도소 전경(밤)

우원(E)	낫기는 뭐가 나아!

S#22 교도소/특별면회실(밤)

우원	배정된 판사 성향이 그나마 낫다?
	그럼 나보고 여기 계속 있다가 재판받으라는 거야!!!

로펌 변호사와 우원비서 그리고 황전무(황석우/남/50대 후반)가 우원회장 면회 중이고. 우원회장은 길길이 성질을 부리고 있다.

우원비서	이번엔 좀 어려울 거 같습니다…
우원	왜?
변호사	예전 같으면 차라리 1심을 빨리 끝내는 게 좋은데…

우원	어이, 법조인.
변호사	(눈치) 네.
우원	이 징역이라는 게 기다림의 연속이더라고. (말하면서 화가 점점 고조된다) 언제 밥 줄까? 언제 운동시켜줄까? 언제 목욕시켜줄까. 언제 면회 올까!!!
일동	(무표정하고)
우원	인내심 한계치까지 왔으니까. 자락 깔지 말고. 본론만 말해.
변호사	1심 빨리 끝내고 대통령 특별사면이나 광복절 특사 같은 방법으로 나올 수 있는데… 요즘은 그런 분위기가…
우원	그럼 병보석으로는?
황전무	그것도 쉽지 않습니다. 휠체어 타고 언론에 등장하는 순간 네티즌들의 조롱이…
우원	(버럭) 그럼, 나보고 지금 쌩으로 징역 다 살라는 거야!?
우원비서	회장님.
우원	해마다 그 많은 돈을 내가 왜 로펌한테 줬겠어? 이런 상황에 맞춰서 보험 든 거 아니야!
변호사	담당 검사가 워낙.
우원	개또라인 건 나도 알어!

우원은 길길이 화를 내고. 다른 이들은 그저 묵묵히 앉아있다.

S#23 서울지검/검사실(밤)

방에서 업무를 보고 있는 김우석 검사. 전화가 오는데 보면
〈배정현 전 지검장님〉 피식 미소 짓고. 〈김우원〉 이름 써있

는 공소장을 본다.

검사 세상이 거꾸로 돌아가지 않는 이상. 넌 못 나와. (하고 공소장 살펴보고)

S#24 본사/법무팀(밤)

법무팀장(배정현/남/50대 중반) 전화(김우석 검사)를 하고 있는데 '전화를 받을 수 없어 소리샘' 안내 멘트 나오고. 짜증을 버럭 낸다.

법무팀장 위에선 찍고. 아래선 튕기고. 아… 진짜 못 해 먹겠네…

황전무(E) 강회장님 쪽에서 더 푸쉬하면 실마리가 풀리지 않을까요?

S#25 도로/우원비서 차 안(밤)

황전무와 우원비서 답답한 표정으로 대화 중이고.

황전무 서로 이권이 물려있으니까 내 일처럼 나설 텐데요?
우원비서 내 일처럼 나서는 거지. 내 일은 아니니까요.
황전무 (끄덕끄덕)
우원비서 대행사들이랑 미팅 계획 있다고 들었습니다.
황전무 네.

우원비서	(어둡다) 뭐 좋은 방법 찾으셨습니까?
황전무	지금은 방법을 찾아야 하는 상황이 아니라.
	(우원비서 보며) 만들어야 하는 상황이죠.
우원비서	만드실 수는 있겠구요?
황전무	저야 모르죠. 그저 가능성에 기대보는 거지.
우원비서	가능성이라면?
황전무	부정적인 기사들 덮으려면 광고비 늘려서 언론에 돈 써야
	하는 상황 아닙니까?
우원비서	그렇죠.
황전무	어차피 쓸 돈이면 제대로 써보자 싶어서.
우원비서	무슨 말씀인지…?
황전무	부정적 메시지를 막는 건 기본이죠.
우원비서	(황전무 바라보면)
황전무	진짜 꾼들은 메시지를 만들어내죠. (우원비서 보며) 그 메시지
	가 모든 걸 뒤집을 여론을 만들어 낼 수도 있고요.
우원비서	그 메시지가 어떤…?
황전무	(우원비서 보며) 저도 모르죠. 그건 대행사 사람들이 만들어
	와야죠.
	그거 하라고 그 큰 돈 주는 거 아닙니까?
우원비서	가능할까요?
황전무	'기적이 종종 일어나는 나라' 아닙니까?

황전무가 의자에 몸을 묻으며 창밖을 바라본다.

S#26 은정 아파트/외경(아침)

은정(E) (힘없이) 엄마 갔다 올게.

S#26-1 은정 아파트/복도(아침)

무표정하게, 최대한 슬픈 표정으로 집에서 나오는 은정.

아지 응! 인수인수 잘해.
시어머니 인수인계.
아지 어. 그거.
은정 다녀올게요.

문이 닫히자 표정 돌변. 깨방정 떨며 룰루랄라 출근하는 은
정이다.

S#27 버스정류장 + 도로/버스 안(아침)

헤헤거리며 나풀나풀 걷던 은정의 눈에 버스 타는 사람들
보이고.

은정 이젠 씨딘데. 품위 없이 뛰어? 아냐. 아냐. 고고하게 택시 타
고 출근하면 (정신 차리고 후다닥) 미쳤지. 택시비면 치킨이 두
마린데!

겨우 버스에 탄 은정. 앉을 자리가 없고.

기사의 눈치를 보고는 부리나케 한 승객 다리 밑으로 숨는다.

은정	죄송해요. 출발할 때까지만…
여승객	(은정 보고) 어???
은정	(올려다보고) 어???

1부 S#22 여승객이고. 은정 알아보곤 밝게 인사.

은정	또 보네요.
여 승객	오늘도 의자 챙기셨어요?
은정	(백에서 의자 꺼내며) 그럼요. 오늘은 진짜 일찍 가야 되거든요.
여 승객	무슨 일 있으세요?
은정	아니, 진짜 살다 살다 별일이 다 있는 게. 이번에 승진했는데요.
여 승객	진짜요? 축하해요.
은정	아우~~ 속 시원해. 자랑하고 싶어 죽―겠는데 집에선 승진했다는 말도 못 하고.
여 승객	왜요?
은정	무슨 일이 있었냐면요.

CUT TO

옆자리 뒷자리 승객까지 다 은정의 말에 귀 기울이고 있고.

은정	그런데 애한텐. 이미 사표 냈다고 거짓말을 해버려서…
여 승객	승진보다 기분 좋은 게 승진했다고 자랑하는 건데.

은정	그쵸? 집에선 슬픈 척 되도 않는 발 연기하느라. 아유…
여 승객	우리 애도 아침마다 울어요. '엄마 회사 가지 마~~~'이러면서.
다른 승객1	우리 애도요.
은정	돈 벌어다 주면서 죄인 취급 받으니…
승객들	그러게요…

다들 일과 육아를 병행하는 게 힘든지. 한숨들 쉬는데.

은정	(벌떡 일어나서) 우리 다들 힘내요. 힘내서
운전기사	앉으세요! 운행 중에 서 계시면 위험해요.
은정	(돌아서서 운전기사를 보며) 그냥 잠깐…
운전기사	(룸미러로 은정 보며) 근데 거긴 왜 세 분이에요?
은정	(화들짝 놀라서 의자 밑으로 쏙 숨는다)
운전기사(E)	거기 숨은 분. 자리 어디에요?
은정	(조용히) 아…씨…

S#28 대행사/복도(아침)

사무실 쓰레기통을 들고 와서 복도 쓰레기통에 버리는 수정.
영 표정이 안 좋은데.

FLASHBACK 3부 S#9
수정 들어와서 땅에 떨어진 쓰레기 치우는데. 아인을 흘끔
흘끔.
아인, 책상에 앉아서 아무 일 없었다는 듯 일을 하며.

| 아인 | (들으라는 듯) 정리해야 할 쓰레기들이 참 많아. |
| | (바닥에 떨어진 쓰레기 줍는 수정 내려다보며) 그죠? |

– 현재.

쓰레기통을 비운 수정. 한숨을 쉬고.

수정이 터벅터벅 복도를 걸어가고.

S#29 대행사/아인 방 밖(아침)

아인이 출근하면 수정이 뭔가 생각 중이고.

아인	한나 상무님 출근하면 나한테 바로 알려주세요.
수정	(대답 없고)
아인	수정 씨?
수정	(화들짝 놀라며) 네?
아인	한나 상무님 출근하면 바로 알려달라고요.
수정	네.

아인, 방으로 들어가는데. 수정 할 말 있는지 머뭇거리다가

| 수정 | 저기… 상무… |

아인, 못 듣고 방으로 가고. 수정은 할 말이 있어 보이는데.

브런치 접시가 비어있고. 박차장이 커피 두 잔을 들고 오면.
한나가 아이패드 펜슬 들고 무언가 열심히 하는 중. 그 모습
을 본 박차장.

박차장 아침부터 뭘 그렇게 열심히 하세요?

한나 심신 수련 중.

박차장 책이라도 읽으세요?

한나 미쳤어? 그 지루한 걸 내가 왜 봐!

박차장 그럼 뭐 보시는데요?

한나가 아이패드를 박차장에게 보여주자.
박차장 한숨을 푹 쉰다.

박차장 (허탈) 왜 이러세요. 진짜…

한나 뭐어어? 이게 어때서? 남들 보여주는 것도 아닌데!

박차장 (한숨) 아무리 혼자 보는 거라도. 이게 뭐예요. 애도 아니고…

한나의 아이패드 보이면, 펜슬로 아인 사진에 낙서해 놨다.
박차장이 한심하다는 표정으로 바라보자

한나 (당당) 나만의 스트레스 해소법인데. 뭐가? 뭐어!

박차장 (어이없고)

한나 이렇게라도 내 안의 화를 풀어야 일을 하지!
 그럼 꾹꾹 쌓아뒀다가 면전에 대고 이 화를 쏟아부을까?

그랬으면 좋겠어?

박차장 스티브 잡스가 지하에서 통곡을 하겠네요.

한나 왜?

박차장 (아이패드 보며) 그게. 그런데 그렇게 쓰라고 개발한 게 아닐 텐데…

한나 내 돈 주고 사서. 내 마음대로 쓴다는데. 뭐가 어때서?

박차장 (체념) 네에. 쓰세요. 마음껏.

박차장이 딴 데를 보자. 한나가 버럭버럭하고.

한나 소비자가 자기 뜻대로. (말하는데 설탕 봉지나 뜯고 있자) 박차장 내 말 듣고 있어? 듣고 있냐고!!!

박차장 (말없이 커피에 설탕 넣고 티스푼으로 젖고 있고) 네 듣고 있습니다.

한나 안 듣는 거 같은데? 커피 마시고 있는 거 같은데?

박차장 커피를 귀로 먹나요. 하세요.

한나 소비자가 자기 뜻대로. 니즈에 맞춰서. 아씨. 까먹었잖아!

박차장 천천히 하세요. 어디 안 가니까.

한나는 버럭버럭. 박차장은 그러든 말든 커피 마시고 있다.

S#31 대행사/아인 방[아침]

아인 일하고 있고, 수정이 조심스레 들어와서.

수정	(약간 겁먹은) 한나 상무님 출근하셨습니다.
아인	그래요.
수정	(할 말이 있는지 주춤거리다가) 저기 상무님…
아인	응.
수정	드릴 말씀이 있는데요.
아인	알아.
수정	…?
아인	아직은 때가 아니지. (고개 들어 수정 보며) 안 그래?
수정	네???
아인	(차갑게) 저울질 좀 더 해야지.
	최상무랑 나. 누구한테 붙어야 정직원 될 수 있을지.
수정	(얼굴이 하얗게 변하고) 네?…

S#32 한 달 전. 대행사/최상무 방(낮)

책상에 앉아서 수정과 이력서를 번갈아 보는 최상무.

최상무	비서를 여러 번 했네. 이 년씩.
수정	네. 계약직이라…
최상무	(이력서 보고) 고향이… 멀구나. 혼자 살겠네. 월세? 아님 전세?
수정	네? 저… 월세 삽니다.
최상무	얼마?
수정	… 천에 육십…
최상무	계약직 월급에 이거저거 내고 나면 적금도 하나 못 넣겠다.
수정	(뭐야?) 네 뭐…

최상무	우리 회사에서 정직원 하는 건 어때?
수정	(놀람) 네? 정직원이요? 저야 좋죠.
	근데··· 임원분들 비서는 다 계약직 쓰는 걸로 알고 있는데···
최상무	임원 비서야 계약직으로 쓰지. 사장 비서를 정직원으로 쓰고.
수정	???
최상무	내 일 좀 돕고. 일 년 후에 내 비서 하면 되잖아? 사장 비서.
수정	(찝찝하지만 놓칠 수 없는 기회다)

S#33 대행사/아인 방(아침)

5부 S#31 놀라서 하얗게 질린 수정의 얼굴 연결.

아인	(프린트물과 텀블러 챙기며) 이해는 돼. 나라도 그랬을 테니까.
	하지만 이해된다고 용납되는 건 아니겠지?
수정	(다가오는 아인 얼굴도 못 쳐다보고)
아인	(수정에게 다가와서) 답은 너 자신한테 물어봐.
수정	네? 제가 뭘?
아인	니가 나라면 널 어떻게 할지.
수정	(섬뜩/살려달라는 듯) 상무님. 죄송합니다. 저는 그냥 시키는 대로···
아인	마음 같아선 이 시간부로 해고지만.
수정	상무님···
아인	니가 무슨 힘이 있겠니. 그러니까 증명해 봐.
수정	(다급) 네, 이제부턴 최상무님한테 보고 안 할게요.
아인	아니. 평소처럼 해.

수정	…?
아인	그래야 최상무가 안심할 테니까.
수정	그럼…?
아인	니가 나한테 쓸모 있는 사람이라는 걸. 증명해.
	최상무가 시킨. 이런 지저분한 방법 말고.
	니 능력으로.

아인이 나가고, 수정은 어떻게 해야 할까. 고민 중이다.

S#34 대행사/한나 방(아침)

트렌드 관련 잡지 보고 있는 한나. 박차장이 들어와서

박차장	고상무님 오셨습니다.
한나	(짜증) 왜?
박차장	직접 만나보고 확인하시죠.
한나	(짜증이 가득한 얼굴에서 갑자기 키득키득)
박차장	갑자기 왜 웃으세요?
한나	심신 수련의 효과.
박차장	(참 알다가도 모르겠다) 들어오시라고 할까요?

CUT TO

아인, 한나, 박차장이 소파에 앉아있고.

아인	이제 일 좀 하셔야죠?

한나	일이야 어제부터 하고 있었죠.
아인	(피식) 제 욕하는 건 업무에 포함 안 될 텐데요?
한나	(살짝 오르는 데 참고)
아인	본사 부사장님. 아니 오빠분 첫 출근 때는 언론사 인터뷰다 뭐다.
	엄청 홍보해 주던데.
한나	(이게 또!)
아인	이번엔 그냥 넘어가는 분위기더라고요?
한나	(짜증) 그래서 어쩌라고요?
아인	가만히 계실래요? 아님 뭘 좀 하실래요?
한나	???
아인	(프린트물 건네며) 일단 읽어보고 이야기하시죠.

박차장과 한나, 주의 깊게 읽어보고. 한나 얼굴이 점점 해사
해진다.
아인, 그 모습을 놓치지 않고.
한나는 밝아진 표정을 짐짓 무표정하게 바꾼다.

아인	1시에 언론사 인터뷰 잡아놨습니다.
	여기 써드린 대로 상무님이 인터뷰하시죠.
박차장	말씀 중에 죄송합니다.
아인	편하게 말씀하세요.
박차장	고상무님이 광고주들에게 보낸 메일.
	일종의 역린을 건드린 걸로 아는데요.
아인	그쵸? 신에게 인간이 대항한 거죠.
박차장	(날카롭게) 그걸 한나 상무님이 왜 수습해 드려야 할까요?

아인 (의미심장한 미소)

S#35 대행사/최상무 방(아침)

소파에서 차 마시는 최상무. 권씨디가 들어오고.

권씨디 아침부터 무슨 일로 부르셨어요?

최상무 좋은 일.

권씨디 (앉으며) 무슨?

최상무 계열사 마케팅 임원분들. 곧 올 거야.

권씨디 왜요? (생각하다) 아, 광고주한테 보낸 메일 때문에? 그럼?

최상무 (미소) 환영해 드려야지?

S#36 대행사/한나 방(아침)

한나와 박차장이 대답하라는 듯 아인을 빤히 바라보자.

아인 제가 수습하면 사고고. 한나 상무님이 수습하면 혁신이니까요.

한나/박차장 …

아인 수십 년간 업계 관행으로 고착되어 온 불합리한 적폐를.
회장 딸.
즉 (한나를 똑바로 바라보며) 그룹의 내일을 이끌 차기 회장이.

아인, 말을 멈추고는 한나를 바라보고.

한나도 '차기 회장'이라는 말에 아인이 쪽으로 몸이 살짝 기운다.

아인　(반응 확인하고) 출근 첫날부터 혁신하며 새로운 리더십을 보였다.

한나　(눈을 반짝거리며 아인 보고 있고)

아인　(강조하며) 재계의 한 관계자에 따르면. 부회장 자리를 두고 경쟁 중인 오빠 강한수 부사장의 강력한 라이벌의 등장이라고.

한나　(몸이 아인에게 더 기울어서 침을 꿀꺽 삼키고)

아인　긍정적으로 평가하며 강한나 상무의 행보를 주.목.하.고. 있다.

박차장　(생각해 보고는) 시점도 좋고. 메시지도 좋은데.

　　　(아인 차갑게 보며) 이용당하는 기분이네요.

아인　이용보다는… 기브 앤 테이크가 적절해 보이네요.

　　　단어가 기분을 결정하니까.

박차장　(틀린 말은 아니고/한나 보며) 상무님 생각은 어떠세요?

한나　(아인 쪽으로 몸이 확 기울어져 있다)

박차장　상무님?

한나　(정신 돌아왔다) 응? 잠깐만.

정신 차리고 관심 없다는 자세와 표정이지만.

S#37　한나 상상. 본사/한수 방(아침)

인터넷 기사를 보고 있는 한수.

〈강한수 부사장의 강력한 라이벌 등장〉이라는 기사에서 인상을 꽉.

한수 (얼굴이 벌게져서) 이것들이 미쳤나. (전화기 들고) 마케팅 담당 임원 오라고 하세요. (잠시 듣고 있다 버럭) 당장 오라고 하세요. 당장!

화를 주체 못 하는 한수의 모습.

한수 광고를 끊어줘야 정신을 차리려나⋯ 감히 누구랑 누굴 비교해!!!

S#38 대행사/한나 방(아침)

상상하던 한나의 얼굴에 미소가 확 번져나가고.

한나(E) 온다. 느낌 온다. 오빠가 싫어하는 게 보인다. 아⋯ 땡기는데⋯
(한나가 아인을 보면, 아인 미소를 짓고 있고)
고아인 저거한테 이익되는 건 절대 해주기 싫고⋯

고민하는 한나를 꿰뚫어 본 아인이 대뜸.

아인 그건 바보들이나 하는 선택이죠.
한나 (흠칫 놀랐으나 티 안 내고) 뭐가요?
아인 상대한테 이익되는 게 싫어서 자기 이익을 포기한다?

박차장	(아인을 뚫어지게 바라보고)
아인	(인상 찌푸리며) 으응. 그런 건 컴플렉스에서 발현된 피해 의식에 쩔어 사는 루저들이나 하는 짓이죠. 안 그래요 박차장님?
박차장	(말없이 한나를 바라보고)
아인	(한나 똑바로 보며) 상무님?
한나	(아인 똑바로 보며) 네.
아인	(미소) 돈도 안 되는 질투는 연애할 때 하시고. 저하고는 손익계산만 하시죠.

FLASHBACK 5부 S#7 한나 집/왕회장 방(낮).

왕회장	주인이 머슴 질투하는 것만큼 흉한 게 없다. 길티.

－ 현재.
한나, 아인 보며 긍정의 미소 씩 짓고.

한나	손익계산이라? 이익은 보이는데. (박차장 보며) 나한테 올 손해는?
박차장	(잠시 생각하다) 없습니다. 현재로선.
한나	이용당하는 느낌이라며?
박차장	그 말 취소할게요. (아인 보며) 주고받을 게 명확한 거래니까.
아인	한나 상무님 스타일대로 가세요.
한나	제가 어떤 스타일인데요?
아인	겉으론 망나니 코스프레하지만. 자기한테 이익되는 건 본능적으로 아는 스타일?

아인을 뚫어지게 보던 한나가 비식 미소를 짓고.

한나, 박차장 보고는 고개를 끄덕하면. 알겠다는 듯 일어서
는 박차장.

아인 본사 홍보팀이랑은 커뮤니케이션하지 마시고요.

박차장 알겠습니다. (한나 보고) 준비하겠습니다.

박차장 나가고. 한나랑 아인 둘만 남아있는데.

S#39 대행사/최상무 방(아침)

최상무 권씨디에게 조용히 이야기 중.

권씨디 제가 마중 나갈까요? 로비로.

최상무 (답답/참고) 고아인이 광고주한테 보낸 메일. 다들 어떻게 생
 각해?

권씨디 사실… 좋아하죠. 진짜 쓸모없는 갑질이었으니까.

최상무 (다시 참고) 그럼 광고주한테 그렇게 보일래?
 아님 고아인 혼자만의 독단적인 일탈 행위로 보이게 할래?

권씨디 아!!!

최상무 로비로 마중 나간다며?
 계열사 마케팅 임원들 오시면. 내부 분위기 알아야 하지 않
 겠어?

권씨디 아…! 대자보. 포스터 만들어서 붙일까요?
 화를 편안하게 낼 수 있는 상황을 만들어 주라는 거죠?

최상무	(맞다는 미소를 권씨디에게 보내고)
권씨디	알겠습니다. 팀 카피들 시켜서 자극적으로 뽑을게요.
최상무	중요한 일은 직접 해야지. 조용히.

S#40 대행사/제작1팀(아침)

권씨디가 급하게 와서는 노트북으로 무언가 열심히 하자.
원희가 그 모습 보고는 다가와서

원희	씨디님. 뭐 급한 일 들어왔어요?
권씨디	(노트북 가리며) 가! 내 근처엔 오지도 마!
원희	???
권씨디	언제는 니들이 뭐 했냐? 중요한 일은 내가 다 했지.
원희	뭘 또 말을 그렇게…
권씨디	요즘 아주 기고만장했지? 고아인한테 딱 붙으니까 뭐 된 거 같지?
원희	제가 무슨…
권씨디	(다시 모니터만 보며) 곧 알게 된다. 니들이 잡은 줄이 썩은 동아줄이란 걸…
원희	(뭔 소린지는 모르겠지만 다시 자리 자리로 가고)

권씨디 열심히 일하는데, 노트북 보이면 포스터 만들고 있고.
(임원은 사퇴하라! 정도만 보인다) 씩 웃는 권씨디 얼굴에서.

S#41 대행사/한나 방(아침)

한나와 아인 조금은 부드러워진 분위기로 앉아있고.

한나	어제부터 이러시지? 부드럽게.
아인	제가 낯을 좀 가려서요. 성격도 좀 모났고.
한나	많이 모나신 거 같던데?
아인	(귀엽다는 듯) 겨우 그 정도로 놀라시면 곤란하죠.
한나	(도대체 뭐야?)
아인	앞으로 자주 놀라게 해 드릴게요. 긍정적인 부분에서.
한나	기대할게요.
아인	상무님도 저 좀 놀라게 해주시고요.
한나	뭘요?
아인	이번 일이야 윈윈이니까 그렇다고 쳐도.
한나	(아인이 빤히 쳐다보자. 뭐 어쩌라고?)
아인	앞으로는, 가는 게 있으면 오는 것도 있어야죠. 긍정적인 부분에서.
	(일어서며) 그럼 저도 바빠서.
한나	(끝까지 뻣뻣하게 구는구나)

한나 방을 나가던 아인. 비식 웃고는 돌아서며.

| 아인 | 아, 제가 깜빡했는데요. |

FLASHBACK 2부 S#27 본사/회장실 + 대행사/아인 방(낮).

강회장	화장 하나 옷 한 벌도 신경 써서 입으세요.
	그냥 상무가 아니라 회사 모델이 된 것처럼. 알겠죠?
아인	(살짝 기분 상한 표정)

- 현재.
받았던 것 그대로 돌려주겠다는 듯

아인	화장 하나 옷 한 벌도 신경 써서 입으세요.
	그냥 상무가 아니라 회사 모델이 된 것처럼. 알겠죠?
한나	그건 걱정 마세요.

한나 방을 나온 아인. 비식 미소 짓고는
일이 생각대로 풀려서 기분 좋게 걸어가면서 어딘가 전화.

S#42 대행사/제작1팀(낮)

흥얼흥얼 콧노래까지 부르는 권씨디. 팀원들 보며

권씨디	포스터로 뽑으려면 어느 프린터로 연결해야 돼?
원희	두 번째 프린트로 연결하시면 돼요.

그때 원희 핸드폰으로 전화 오고. 발신자를 보고는 놀라는
원희.

S#43 대행사/아인 방(낮)

아인이 누군가 기다리고 있고. 그때 노크 소리.

아인	들어와.
원희	(인사하고 들어온다) 상무님. 부르셨어요.
아인	(소파 보며) 앉아.
원희	(소파에 앉으면) 혹시 뭐 시키실 일이라도.
아인	응. 원희 카피.
원희	(주눅) 네?
아인	(책망하듯) 옷을 왜 그렇게 입고 다니지?
원희	(긴장하며 아인 바라보고) 네?

S#44 며칠 전. 대행사/아인 방(밤)

원희의 긴장한 표정에서 병수의 표정으로.

아인	원희 카피는 어때?
병수	컨셉 잘 잡죠. 특히나 기획서는 업계에서 제일 잘 쓰고.
아인	씨디 롤이 컨셉 잡고 기획서 쓰는 건데. 그거 제일 잘하는 애가 아직까지 씨디를 못 달았다?
병수	씨디가 하는 가장 중요한 업무. 하나 더 있잖아요.
아인	…
병수	광고주 미팅. (난감) 상무님도 이유, 아시잖아요.
아인	알지. 광고 보는 눈 없는 광고주들. 겉모습만 보고 센스 있

네. 트렌디하네 하면서.

S#45 대행사/아인 방(낮)

전혀 꾸미지 않은 원희의 촌스러운 모습이 보인다.

아인(E) 업무 능력 평가해 버리니까.

아인이 원희를 위아래로 빤히 바라보고 있고.
원희는 왜 이럴까? 싶어서 긴장된다.

원희 그냥… 일하기 편하기도 하고. 챙겨 입기 귀찮기도 하고.
아인 왜 세상이랑 싸우는 거야?
원희 …네?
아인 (떠본다) 형식이 본질보다 중요할 때도 많다는 거.
 원희 카피 연차쯤 되면 충분히 알 거 같은데?
원희 (당황하고)
아인 파자마 입고 뉴스 진행하는 앵커 봤어?
원희 (기죽고)
아인 광고주가 대행사 직원에게 원하는 이미지가 있으면.
 그 이미지를 보여주는 것도 일종의 업무 아닌가?
원희 그게… 그러니까 저는…

대답할 말을 고르는 원희. 아인은 기다려주고.
한참이나 고민을 하던 원희, 결심이 선 듯.

원희	그럼… 그럼 제가 화장도 하고. 옷도 신경 써서 입으면…
아인	씨디 시켜줄 거냐고?
원희	(멈칫거리다가 대답하려고 하는데)
아인	됐어. 대답 안 해도 돼.
원희	네?
아인	이번에 씨디로 발령 날 거야.
원희	(무슨 소리지) 네?
아인	대행사가 무슨 모델 에이전시도 아니고.
	넌 니가 잘하는 일만 해. 나머진 내가 하면 되니까.
원희	(벌떡) 감사합니다 상무님! 진짜 열심히 아니 잘할게요.
아인	(무덤덤하게) 그래. 기대가 크다.
	그리고 원희 카피가 해야 할 일이 하나 더 있어.
원희	무슨…?

S#46 대행사/복도 + 제작팀 + 출력실(낮)

복도를 걸어가는 원희. 표정에 고민이 가득하다.

아인(E)	권씨디. 니가 팀원으로 데리고 있어야 돼.

원희, 고민스러운 표정이지만. 금세 밝아진다.

원희	좋은 일 하나 생기면. 나쁜 일 하나 생기는 거야 당연하지.
	좋게 생각하자.

원희가 제작팀으로 돌아오면. 권씨디 출력실에서 무언가 출력해서 보고 있다. 원희가 다가가서 슬쩍 보면. 〈임원이 임원이냐!〉 보이고.
권씨디 원희 보고는 출력물 숨긴다.

권씨디 야, 테이프 어디 있지?

원희 회의실에 붙이시게요?

권씨디 아니. 로비에 (아차!) 아니야. 내가 찾을게.

권씨디가 도망치듯 사라지고. 원희 뭐지 하고 갸우뚱하다가.
잉크가 번져서 쓰레기통에 버려진 종이 한 장 보이고.
구겨진 종이 펴보고는 얼굴이 굳는 원희.

원희 좋게 지내긴 어렵겠다…

S#47 대행사/아인 방(낮)

아인에게 톡이 오고. 확인해 보면. 원희가 출력물을 사진 찍어서 보냈다.

원희(T)+문자 권씨디님이 이거 회사 로비에 붙인다고 하시던데요…

아인, 톡 보고는 씩 웃고는

아인 고맙게 판을 더 키워주시네.

S#48 대행사/한나 방(낮)

화보 촬영장처럼. 수없이 많은 사진을 찍고 있는 한나.

(옷도 몇 시간 전 입고 있던 거와 다르다)

패션모델 같은 자세로 찰칵

대선에 나온 정치인처럼 찰칵 (대선 때 힐러리 클린턴처럼)

인터뷰어	출근 첫날부터 개혁 드라이브를 강하게 거셨다고 들었습니다.
한나	회장 딸 출근한다고 하면, 다들 낙하산이다. 날로 먹는다.
인터뷰어	(솔직한 말에 살짝 놀라고)
한나	재벌 딸이 회사 와서 뭐 할 게 있냐? 그렇게 말하잖아요?
인터뷰어	그렇죠.
한나	이런 일 해야죠.
인터뷰어	이런 일이라면?
한나	(씩 웃고) 아무도 손 못 대는 구습, 악습 해결하는 거. 남들이 다 할 수 있는 일 할 거면. 제가 왜 필요하겠어요?
인터뷰어	좋은데요. 재벌 3세라서 할 수 있는 일은 따로 있다?
한나	힘이 있으면 써야죠. 제대로 된 곳에. 어줍잖게 직원식당에서 같이 밥이나 먹는 사진으로 홍보하는 거. 구식이잖아요.
박차장	(후다닥 와서 한나에게 조용히) 회장님 저번 달에 직원식당에서 식사하셨습니다.
한나	(인터뷰어 보며) 방금 한 말은 취소할게요.

그때 박차장에게 전화가 오면. 아인이다.

S#49 대행사/한나 방 밖(낮)

한나 방 밖에서 만난 아인과 박차장.

아인 (한나 방안 슬쩍 보고는) 지금 인터뷰 중이시죠.

박차장 거의 끝나갑니다.

아인 혹시나 싶어서 드리는 말씀인데. 기자분들 신경 좀 써주세요.
우리 쪽 홍보 기사 내는 거니까.

박차장 네. 그러고 있습니다.

아인 그리고 기자분들 가실 때 배웅해 드리면 좋을 것 같은데.
한나 상무님이 직접.

박차장 (잠시 생각하다) 그렇게까지 해야 할까요?

아인 회장 따님이 로비까지 배웅해주면. 그 황송함이 기사에서 묻
어나지 않겠어요?

박차장 그렇네요. 말씀대로 하겠습니다.

아인 (됐어!) 수고하세요.

돌아서서 걸어가다 씩 미소 짓고는.

아인 우리 최상무님. 나랑 싸우려다 진짜 역린을 건드리게 생기
셨네?

S#50 대행사/한나 방(낮)

인터뷰 끝나고 정리 중인 기자들. 한나가 기자들과 인사 중.

한나	오늘 수고들 많으셨습니다.
기자1	(아부) 광고주의 부당한 업무지시 철폐. 진짜 속 시원했습니다.
기자2	제 대학 동기도 대행사 다니는데. 상무님 칭찬 엄청 하더라구요.
박차장	(한나에게 귓속말) 기자분들 배웅하시죠.
한나	알았어. (기자들 보며) 제가 배웅하겠습니다.
기자들	영광입니다.
한나	(안내하며) 가시죠.

S#51 대행사/정문 앞(낮)

본사 마케팅 상무가 서있고. 계열사 마케팅 임원들이 인사하며 온다.

본사상무	어제도 보고. 오늘도 보고. 너무 자주 보네. (서로들 악수하고)
보험전무	이게 뭐 하는 짓이에요. 바빠 죽겠는데.
건설상무	대행사 바꾸면 그만인데.
본사상무	계열사니까 바꿀 수도 없고. 어쩌겠어요?
보험/건설	(본사상무 바라보면)
본사상무	매질하면서 데리고 가야지.

임원들 짜증이 가득한 표정으로 대행사로 들어가면.

S#52 대행사/로비 + 엘리베이터(낮)

엘리베이터가 열리고 한나가 기자들과 같이 내린다.
화기애애하게 대화하며 로비로 걸어 나오는 한나와 기자들.

S#53 대행사/2층(낮)

로비를 내려다보고 있는 아인.

아인 (한나 보며) 아이고 우리 공주님. 불쌍해서 어쩌나…

S#54 대행사/로비(낮)

한나, 업된 기분으로 기자들과 로비를 걸어가는데.
기자들 시선이 다들 한쪽으로 가고. 제자리에 멈춰서는데.

대행사로 들어오던 임원들. 벽에 붙은 포스터를 본다.
포스터 내용을 보고 조용히 속닥거리는 임원들.

권씨디, 임원들 언제 오나? 싶어서 입구 쪽을 보다가.
멀리서 자신을 보고 있는 임원들 보고는.
신나서 열심히 포스터를 붙인다.

한나도 기자들 따라 멈춰 서고. 기자들이 바라보는 방향을

보는데.

〈광고주 공격하는 임원이 임원이냐! / 모르면 닥쳐라! / 임원
은 아무나 하냐! / 관습을 악습이라 폄하하는 임원은 필요 없
다! / 광고주 공격하면 어쩔티비 저쩔티비! / Good Bye~!
초짜 임원!〉

포스터들 붙어있고. * 나머지 포스터들 내용 별첨*

한나 (부들부들/나직히) 이.거.뜨.리…

#55 대행사/2층(낮)

아인, 미소 지으며 상황을 지켜보고 있다.

아인 자, 성질 한번 부려보시죠?

<div align="right">5부 끝</div>

● 광고주는 임원하기 나름이라니까요 / VC기획을 KO시킨 초짜 임원 OUT! / 멍청한 혁신은 실패의 어
머니! / 광고주가 먼저다! / 가만히 있으면 중간이라도 갔다! / 모르면서 나대는 건 유죄! / 또 하나의
진상, 초짜 임원! / 바이러스 같은 임원, 집에서 자가격리 하세요 / I LOVE 광고주 I HATE 막말 임원

374

6부

바보의 말에도
귀를 기울여라

S#1 대행사/로비 + 엘리베이터(낮)

화기애애하게 대화하며 로비로 걸어 나오는 한나와 기자들.
대행사로 들어오던 임원들. 벽에 붙은 포스터를 보고.
권씨디, 임원들 보고는. 신나서 열심히 포스터를 붙인다.
한나도 기자들 따라 멈춰 서고. 기자들이 바라보는 방향을
보는데.

S#2 대행사/2층(낮)

로비를 내려다보고 있는 아인.

아인 (한나 보며) 아이고 우리 공주님. 불쌍해서 어쩌나…

S#3　대행사/로비(낮)

한나도 기자들 따라 멈춰 서고. 기자들이 바라보는 방향을
보는데.
〈광고주 공격하는 임원이 임원이냐! / 모르면 닥쳐라! / 임원
은 아무나 하냐! / 관습을 악습이라 폄하하는 임원은 필요 없
다! / 광고주 공격하면 어쩔티비 저쩔티비! / Good Bye~!
초짜 임원!〉
포스터들 붙어있고.

한나　(부들부들/나직이) 이.거.뜨.리…

기자들이 눈이 휘둥그레져서 보고 있다가. 벽에 붙은 대자보
들 사진 찍으려고 하자. 박차장이 재빨리 기자들을 밖으로
이끈다.

박차장　(다급) 오늘 수고들 많았습니다.
　　　　(로비 담당 직원 보며) 여기. 기자분들 안내 좀 해드리세요.

로비 직원들이 와서 기자들 밖으로 안내하려 하는데.
기자들 궁금증 때문에 자리를 떠나지 않고 있고.
임원들은 이거 무슨 일인가? 싶어서 멍하니 서있다.

본사상무　저분 강한나 상무님이죠? 회장님 따님…

한나, 부들부들 떨며 포스터들 보고 있는데.

S#4 대행사/2층(낮)

아인, 미소 지으며 상황을 지켜보고 있다.

아인 자, 성질 한번 부려보시죠?

S#5 대행사/로비(낮)

임원들 보고는 인사하는 권씨디.

권씨디 안녕하세요. 저는 제작팀 권우철 씨디입니다.

임원들 (멍하니 서있고)

권씨디 오신다는 말씀 최상무님한테 들었습니다.

(자신의 등 뒤만 바라보고 있어서 뭐지? 싶어서 뒤돌아보면)

한나 (벽에 붙은 대자보들을 죽일 듯이 쳐다보고 있다)

임원들 (얼결에 한나에게 인사) 강한나 상무님 인사드립니다.

한나 (니들은 뭐야? 하는 눈빛이고)

권씨디 (기회다. 회장 딸한테 일러야지/ 대자보들 가리키며)

상무님도 읽어보시니까 화가 나시죠?

한나 (부릉부릉)

권씨디 광고주를 공격하는 제정신 아닌 임원이 있어서.

제가 모든 직원에게 알리는 차원으로. 솔선수범하고 있습

니다.

한나 (폭발 직전)

권씨디 이런 임원은 당장 해고를

한나	(대폭발) 이야야야야야야야야!!!!!!

한나의 맑고 청아한 짜증이 회사 전체에 울려 퍼지고.
기자들 당황하고.
권씨디는 놀라서 들고 있던 포스터도 놓치고.
임원들은 도대체 무슨 상황인지 알지 못하니.
제 자리에 멍하니.
결국 박차장, 약간의 완력을 써서 기자들을 내보낸다.

박차장	가시죠. (보안들에게 성질) 뭐합니까? 기자분들 어서 모시세요.

결국 박차장과 보안들이 기자들을 회사 밖으로 데리고 나
가고.
임원들도 아닌 밤중의 날벼락이다.

S#6 **대행사/2층(낮)**

코미디 같은 상황을 보며 비식 미소 짓던 아인.

아인	고생 좀 하시겠네요.
	(하는데 어디선가 전화. 모르는 번호고/전화받으며)
	네, 제가 고아인 상무입니다. (살짝 놀라며) 네?

S#7 대행사/로비(낮)

한나, 분노에 떨면서 권씨디에게 다가간다.

한나 누구야…
권씨디 (놀라서 딸꾹질하고) 네???
한나 (죽일 듯이 다가가며) 누구냐고!!!

박차장 허겁지겁 뛰어와서 대자보들 떼고 있고.
한나가 권씨디에게 점점 다가가자, 뒷걸음치던 권씨디 벽에
몰린다.

한나 (코앞까지 다가와. 잡아먹을 듯) 이거 시킨 사람.
권씨디 (마른침을 삼키고)
한나 (포효한다) 누구냐고!!!
임원들 (놀라서 장승처럼 서있다)

S#8 교차. 대행사/2층 + 우원그룹/황전무 방(낮)

아인, 약간 놀란 표정으로 통화 중이고.
황전무가 노트북으로 아인의 최근 이력을 보면서 통화 중
이다.

황전무 안녕하십니까. 우원그룹 마케팅 전무 황석우라고 합니다.
아인 (반갑게) 아, 안녕하세요.

황전무	단도직입적으로 말하겠습니다. 미팅 가능하실까요?
아인	네. 물론 가능합니다. (잠시 생각하다) 만나 뵙기 전에 제가 준비를 하려면. 어떤 건 때문인지 알아야 하는데요.
황전무	저희 우원그룹 기업PR 광고 진행하려고 합니다.
아인	(살짝 놀람) 기업PR이요?
황전무	네. 빌링은 300억. 온에어 날짜는 최대한 빠르면 좋구요. 내일 시간 괜찮으십니까?
아인	(생각하다) 네. 괜찮습니다.
황전무	내일 오후 1시에 미팅하겠습니다. 인바이트는 VC기획 포함 총 다섯 회사. 자세한 설명은 내일 드리지요.
아인	그럼 내일 찾아뵙겠습니다.

아인 전화를 끊고 제 자리에 서있다.

S#9 우원그룹/황전무 방(낮)

황전무, 아인의 최근 기사들 떠 있는 노트북 화면 보면서.

황전무	물건인지 아닌지는 만나보면 알겠지.
직원	(노크/들어와서) 전무님. 내일 대행사들 미팅자료 어떻게 준비할까요?
황전무	(무표정) 아무것도 준비하지 마.
직원	네???
황전무	없는 방법을 만들어 와야 하는데. 우리가 해줄 게 뭐가 있나. 줘봐야 머릿속에 바이러스만 끼지.

직원 (이상하지만) 알겠습니다.

직원 나가고, 황전무 노트북을 다시 보다가.

황전무 메시지를 막기만 하는 건 하수지.
(노트북에 떠 있는 아인의 자료들 보고는) 진짜 꾼인지는 일해 보면 드러나겠지.

S#10 대행사/2층(낮)

전화 끊고 이해가 안 된다는 표정의 아인.

아인 회장 구속된 지금 상황에서 대규모 기업PR 광고를 한다고?
(전화하며 다급하게 걸어간다) 한부장. 우원그룹 황전무 이력 좀 알아봐.

TITLE 6부 바보의 말에도 귀를 기울여라.

S#11 대행사/아인 방(낮)

아인이 방으로 급하게 들어오면 병수가 따라서 들어온다.

아인 알아봤어?

병수 (아이패드 보여주면 우원그룹 홈페이지)

네. 찾아봤더니 황석우 전무 전직 PR협회 회장 출신입니다.

아인이 아이패드 보면, 황석우 전무 이력에 〈前 한국PR협회
회장〉
아인, 도대체 이해가 안 된다는 표정이고.

병수 특히 리스크관리 쪽으론 대한민국 최고라고 하고요. 작년에
우원이 황전무가 운영하던 PR 홍보회사를 꽤 큰 금액으로
인수했다고 합니다.

아인 그럼, 아무것도 모르는 바보는 아니라는 소린데…

병수 혹시, 무슨 일 때문에 그러세요?

아인 우원그룹 기업PR 한다는데?

병수 (놀람) 이 시점에 기업PR을요?

아인 그것도 최대한 빨리. 빌링 300억.

아인과 병수 둘 다 이해 안 된다는 표정이고.

병수 이건 말이 안 되는데…

아인 그치. 부정적 이슈가 있을 땐 광고 마케팅을 중단한다.
이건 업계 상식이니까…

병수 그럼 혹시…

아인 …

병수 광고비 늘려서 언론이랑 우호적인 관계 유지하려는 건가요?

아인 그치. 그것도 있지. 근데

병수 …

아인	그 목적이면 지금 하고 있는 광고 물량만 늘리면 되지.
	굳이 새로운 메시지 전달하는 기업PR을 왜 하겠어?
병수	그렇네요.
아인	(곰곰이) 지금 시점에서 기업PR 하는 건 바보라는 소린데.
	(다시 아이패드로 황전무 이력 보곤) 바보일 리는 없고…

그때 노크 소리 들리고 수정 들어와서.

수정	상무님. 대표님이 찾으십니다.

S#12 대행사/대표실 밖(낮)

재밌다는 듯 미소 지으며 복도를 걷는 아인.
대표실 앞에 오자 한나의 짜증 섞인 목소리가 들린다.

한나(E)	누구예요? 누가 시켰냐구요!!!

아인, 비식 웃으며 문 앞에 서있는데.
최상무가 헐레벌떡 오다가 아인과 마주친다.

아인	상무님, 웬일로 회사에서 뛰어다니세요? 급한 일 있으세요?
최상무	(부들부들) 고아인 너 진짜…!
아인	왜 안 어울리는 행동을 하세요. 살던 대로 사시지?
최상무	뭔 헛소리야!
아인	강약 약강.

최상무	…?
아인	강자에게 약하고 약자에게 강하고.
	(비식) 이게 상무님 인생철학이자 성공비법 아니에요?
최상무	이게 진짜! 상황 봐 가면서 긁자. 응!
아인	(그건 니 사정이고) 사춘기세요?
	왜 회장 딸한테 싸움을 거세요?
최상무	(죽일 듯이/나직이) 너 진짜…
아인	혹시… (똑바로 보며 씩 미소) 나 따라 하는 거예요?
최상무	(팡! 터지려고 하는데)
한나(E)	(대폭발) 누구냐고!!! 당장 오라구 해!!!!!!!!!

최상무 골치가 지끈지끈 아프다. 일단 먼저 꺼야 할 불이 있으니.

최상무	너, 나중에 봐.
아인	(비식. 그러든가 말든가)

최상무가 대표실 문을 열고 들어가고. 아인도 따라서 들어간다.

S#13 대행사/대표실(낮)

조대표, 아인, 최상무, 한나, 본사상무가 소파에 앉아있고.
박차장은 한나 뒤에 서있고.
권씨디는 포스터와 테이프 들고 구석에서 죄인 모드.

본사상무가 들어오는 최상무를 한번 째릿 보지만. 최대한 표정을 감춘다. 당황한 최상무와 은은한 미소를 머금고 있는 아인.

조대표는 무표정하게 상황을 지켜만 보고 있다.

최상무 한나 상무님 일단 진정을

한나 (말을 우다가 내뱉는다) 지금 진정하게 생겼어요!!? 내가 첫 출근 날 있었던 일은 심신 수련을 해서 참았어요. 참았다구. 내가!!!
근데, 내 첫 출근 홍보한다고 열심히 준비해서. 기자들 모아서 인터뷰하는데. 거기다 대고
(권씨디 죽일 듯이 보고는) 의도적이고 계획적으로 똥물을 뿌리고.

조대표 (무표정하게 한나를 관찰하고 있고)

최상무 상무님 제가 설마…

한나 아니! 지금 일을 어떻게 하시는 거예요!!!

최상무 아닙니다. 뭔가 오해가

박차장 (차갑게) 최상무님이 시키셨다고 하던데요.

최상무 당황해서 박차장을 보다가 권씨디를 죽일 듯이 보고.

권씨디 (주눅 들어) 저는… 최상무님이…

최상무 (차갑게) 야! 어디 낄 데 못 낄 데 구분 못 하고.

박차장 계열사 마케팅 임원분들도 최상무님이 오시라고 했고.

최상무 (외통수다) 그건…

본사상무 (눈치채고/최상무 슬쩍 보고는) 저희는 회의가 있었습니다.

조대표	오늘은 상황이 그러니. 회의는 다음으로 하시지요.
본사상무	(기회다) 네, 저희는 돌아가 보겠습니다.

본사상무가 인사하고 나가면서 최상무 한번 째릿 보고.
아인 그 상황을 놓치지 않고 본다.

S#14 대행사/로비(낮)

본사상무가 엘리베이터에서 어두운 표정으로 나오면.
기다리던 임원들이 다급하게 다가온다.

보험상무	이게 무슨 일입니까?
본사상무	(인상 박박 쓰고)
보험상무	메일 강한나 상무님이 보낸 거예요?
건설상무	고아인 상무가 보낸 거라면서요?
본사상무	(조용히) 한나 상무님이 시키신 일 같던데.
	최상무 조언대로 찾아가서 항의했으면…

임원들 서로를 바라보는데 얼굴이 하얗게 질리고.

본사상무	일단 갑시다. 여기 있다가 잘못하면 불똥 튀니까.

임원들, 꽁지가 빠지게 도망치고.

S#15 대행사/대표실(낮)

박차장 천천히 상황 파악 중이고. 한나, 최상무를 죽일 듯이
보다가

한나 (대뜸) 누구예요?
최상무 네?
한나 최상무님한테 시킨 사람은 누구냐구요!
최상무 무슨?
한나 계열사 임원들까지 불러서. 다 보는 앞에서 나 엿 먹이라고.
 시킨 사람 있을 거 아니에욧!!!
최상무 (당황) 제가 왜 한나 상무님을 음해하겠습니까.
아인 (작게 미소만)
박차장 (아인 보고 눈치채고) 그럼 누굴 음해하신 겁니까?
최상무 (아차) 네?
한나 (최상무 보며) 오빠가 시킨 거예요?
최상무 네에???

한나가 최상무를 죽일 듯이 노려보고 있고.
최상무는 도대체 이야기가 왜 이렇게 진행되는지 도저히 이
해가 안 돼서 답답하다.

한나 아무 말도 못 하는 게. 맞지!!! 맞잖아!!!
 (확신) 기껏 한다는 게 저런 유치한 거나 붙이고.
최상무 (다급) 아뇨. 상무님. 저는 부사장님이랑 일면식도 없습니다.
한나 그럼 나한테 무슨 악감정이 있길래.

	(권씨디 가리키며) 저런 짓거리를 시킨 거냐구요!
최상무(E)	강한나 저거 완전 돌아이네.
	(권씨디 슬쩍 보고는) 방법 있나. 썩은 가지 쳐내야지.

최상무, 한나에게 비밀이라도 털어놓는다는 듯

최상무	사실은… 참 이런 이야기 꺼내긴 그런데.
	이번 일은 저번 인사에 대한 권씨디의 개인적인 원한으로…
권씨디	상무님…
최상무	(권씨디 째릿) 제가 허튼짓하지 말라고 그렇게 신신당부했는데…

아인이 최상무의 핑계를 듣고는 피식 미소 짓자.
최상무가 자신을 비웃는 아인을 노려본다.
그런 두 사람을 유심히 바라보고 있는 조대표.

한나	나보고 그걸 믿으라는 거예요? (박차장 보며) 박차장. 아니지.
	(조대표 보며) 아저씨 저거 짤라요! 당장!
아인	('아저씨'라는 말에 한나와 조대표를 유심히 본다)

조대표가 박차장 바라보자. 박차장 알겠다는 듯 고개를 끄덕이고.

조대표	일단, 대충 상황은 파악된 거 같네요. (최상무와 아인 보고) 그렇죠?
아인	(대답 없이 미소만)

최상무	(일어나서 90도로 인사하며) 어찌 됐든 회사에서 소란 일으킨 점. 제가 대신해서 진심으로 사죄드립니다.
조대표	한나 상무님은 일단 방으로 가셔서 화를 좀 삭이시죠.
한나	(아직 화가 안 풀렸다) 아니! 지금!
조대표	(차갑게) 한나 상무님.
한나	…
조대표	(무표정) 회사에서 계속 큰 소리 내시려는 겁니까?

S#16 대행사/복도(낮)

걸어가던 한나, 그냥은 못 가겠는지 대표실 방향으로 다시 획 도는데.
박차장이 다시 반대 방향으로 획 돌린다.

한나	박차장까지 이럴래! 진짜 돌아버리겠네.

지나가던 직원들 눈치 보고 인사하고 가면.

박차장	회사에선 화도 전략적으로. 계산기 두드려 가면서 내야 합니다.
한나	…
박차장	가시죠. 가서 말씀드릴게요.

S#17 대행사/대표실(낮)

아인과 최상무, 조대표만 앉아있는데

조대표 두 분.

아인/최상무 (조대표를 바라보고)

조대표 두 분이 경쟁하는 건 괜찮습니다. 회사야 원래 그런 곳이니까.
다만 (경고하듯) 두 분 싸움에 한나 상무를 이용하는 건.
제가 용서하지 않습니다.

아인/최상무 …

조대표 (미소) 링에선 선수끼리 싸워야지. 관객을 끌어들이면 되겠
습니까?

아인 (미소) 새겨듣겠습니다.

최상무 (짜증 꾹 누르며) 죄송합니다.

아인과 최상무도 나가고. 조대표가 대표비서에게 전화를
한다.

조대표 바나나우유 좀 사다 주시겠습니까?

S#18 대행사/한나 방(낮)

한나가 들어오고 박차장이 따라 들어오며 설명 중.

한나 (짜증) 그러니까 타켓이 고상무였다?

392

박차장	그랬을 겁니다.
한나	그럼 고아인 저게 날 먹인 거고?
박차장	(아인이 최상무의 계획을 눈치채고 한나를 이용했다는 걸 알게 됐지만. 당장 폭발할 것 같은 한나를 보고는) 그건 아닐 겁니다.
한나	(눈치채고) 근데 왜 뜸을 들여?
박차장	(뜨끔하지만 티 안 내고)
한나	어쨌든 그 둘 싸움에 내가 낀 거네?
박차장	어쩌다 보니 그렇게 됐네요.
한나	(듣고 보니 더 빡치고) 세상이 아무리 미쳐 돌아간다고 해도. 이게 말이 되냐고. 말이!
박차장	네?
한나	아니, 고래 싸움에 새우 등이 터져야지. 새우 싸움에 고래 등이 터지는 게. 이게 말이 되냐고!!!
박차장	일단 진정을
한나	어디 감히 상무 나부랭이들이. 이것들을 내가

폭발한 한나가 밖으로 나가려고 하고. 박차장이 한나 앞을 막는다.

한나	비켜!
박차장	일단 진정하시죠.
한나	지금 진정하게 생겼어!!!

박차장이 비킬 생각이 없자.
한나 요리조리 피해서 나가려다가 박차장에게 팔목 잡히고.

| 한나 | (아픈 척) 아야… |
| 박차장 | (놀람/손 떼고) 괜찮으세요? |

박차장이 방심한 순간, 한나가 박차장 쪼인트를 깐다.
박차장 쪼인트 잡고 아파하고 있는 사이, 한나 방에서 나가
려는데

| 한나 | 오늘 다 죽었어. |

그때 노크하고 들어오던 대표비서와 마주치는 한나.
대표비서 심상치 않은 상황을 보고 당황하고.
한나랑 박차장은 아무 일 없었던 척한다.

박차장	(쪼인트 잡고) 무슨 일이십니까?
대표비서	대표님이 이거 드리라고 하셨습니다.
한나	(뭐지? 하고 보면)
대표비서	(바나나우유를 내민다)

S#19 대행사/엘리베이터 + 대행사 인근(낮)

최상무와 아인이 엘리베이터 안에 있고.
서로 얼굴도 보지 않고 정면만 보고 있다.

| 최상무 | (화를 꾹꾹 누르며) 고상무. 지켜야 할 선은 있는 거 아니야? |
| | 한나 상무를 왜 끌어들여! |

아인	먼저 선 넘어온 게 상무님 아닌가요?

버럭 하려는데 최상무 전화. 아인이 슬쩍 보면 〈본사 마케팅 김은수 상무님〉 뜨고. 엘리베이터 문 열리면 아인, 내리면서

아인	바쁘시네요. 파이팅하세요.
최상무	(버럭 하려는데 전화 받아야 하고/한숨) 네 상무님.

화가 난 임원들 사이에 본사 상무가 최상무와 통화 중이다.

본사상무	지금 뭐 하는 겁니까?
최상무	(할 말 없고) 저도 왜 상황이…
본사상무	이번 일 한나 상무님이 주도한 거라면서요?
최상무	아뇨. 그런
본사상무	뭐가 아니에요! 우리가 컴플레인 걸었으면 회장님 따님이랑 각을 세우는 건데.
건설상무	(전화기 뺏어가서) 최상무 미친 겁니까!!!
최상무	(미치겠네)
본사상무	(전화기 가져와서) 혹시 우리 이용해서 제작본부장 견제하는 겁니까?
최상무	절대 그런 일
본사상무	이번 일. 반드시 책임질 날이 올 겁니다. (확 끊어 버리고)
최상무	(답답해서 팔짝 뛸 노릇이다)

S#20 대행사/한나 방(낮)

한나, 대표비서 손에 들린 바나나우유 빤히 보고 있고.
박차장은 작게 미소만.
머뭇거리던 대표비서가 한나를 보며 조심스럽게.

대표비서 (난감) 상무님. 대표님께서 이렇게 말씀 전해달라고…
한나 (버럭) 뭐라고요?
대표비서 (겁먹고 안절부절)
박차장 (눈치채고) 괜찮습니다. 편하게 말씀 전달하세요.
대표비서 '한나야 빨대도 꽂아 줄까?'라고…

FLASHBACK 4부 S#53 대행사 로비(낮).

조대표 길에서 보면 몰라보겠어. 이제 존대해야겠네.
한나 바나나우유에 빨대 꽂아 주시던 분인데. 어색하게. 편하게
부르세요.

– 현재.
'나 혼자 회사에서 애처럼 굴었구나' 부끄럽기도 하고, 화도
나는데. 누구한테 풀 수 있는 것도 아니고. 다리에 힘이 풀려
소파에 털썩 앉으면.
대표비서가 조심스럽게 테이블 위에 바나나우유 놓는다.
한나를 지켜보는 박차장.
한참이나 바나나우유를 뚫어지게 바라보던 한나.

한나	(버럭) 네!
대표비서	네?
한나	(자기 자신에게 나는 화를 꾸욱 누르며) 빨대 꽂아서 주세요.
대표비서	(뭐지? 싶지만 빨대 꽂아서 한나에게 주면)

한나, 쪽쪽 빨아 먹는다. 분노를 싹 다 빨아 삼키듯. 빈 통에서 요란한 소리 울릴 때까지. 다 빨아 마시고는 빈 통을 대표비서에게 건네며

| 한나 | 내 말도 대표님한테 전해주세요. |

S#21 대행사/대표실(낮)

조대표가 바둑판을 보며 고민 중인데 대표비서 노크하고 들어오고.

대표비서	(난감하고)
조대표	전했습니까?
대표비서	네. (조대표 옆에 빈 바나나우유 통 놓으면)
조대표	(빈 바나나우유 통을 슬쩍 본다)
대표비서	한나 상무님도 한마디 꼭 전해달라고 하셨습니다.
조대표	(바둑판만 보며) 뭐라고 하십니까?

INSERT 6부 S#20 대행사/한나 방(낮) 연결.

빈 바나나우유 통을 유심히 바라보다가.

| 한나 | 이제 진짜 어른 됐다고. (빈 바나나우유 통 대표비서에게 건네며) 앞으론 빨대 안 꽂아 주셔도 된다고. 전해주세요. |

- 현재.
대표비서가 말을 전하고 조대표 표정을 살짝 살피면.
조대표 보일 듯 말 듯 작게 미소 짓고선.

| 조대표 | (무표정) 그래요. 수고했어요. |

대표비서 나가고, 테이블 위에 빈 바나나우유 통을 보는 조대표.

| 조대표 | 한나는 이제부터 진짜 회사생활 시작이네. |

끄덕끄덕하고는 다시 바둑판을 유심히 바라보는 조대표.

S#22 대행사/한나 방(낮)

소파에 무표정하게 앉아있는 한나. 박차장 보고는

한나	(차분하게) 이제 다 얘기해 봐.
박차장	네? 뭘?
한나	숨기는 거 있잖아. (박차장 보며) 박차장까지 나 애 취급할 거야?
박차장	(한나를 뚫어지게 보고)
한나	(차분해진 얼굴로 박차장을 본다)

박차장	제가 추측한 바로는 (한나가 또 흥분할까 봐 약간 긴장하고) 고아인 상무가 눈치채고 한나 상무님을 로비로 끌어들인 거 같습니다.
한나	계열사 임원들은?
박차장	광고주한테 보낸 메일 때문에 최창수 상무가 부른 거 같구요.
한나	재밌네. 든든하다. (비아냥) 회사 임원들이 똑똑해서.
박차장	… 어쩌시려구요?
한나	한번 타드려야겠네.
박차장	무슨…?
한나	최창수, 고아인. 요 상무 나부랭이들이 나랑 썸을 타자고 하니까.
	(픽) 원하신다면 타 드려야지.
박차장	(비식) 단어는 부적절하지만. 의미는 적절하네요.
한나	내가 또 이 방면엔 일가견이 있잖아?
박차장	…
한나	밀당이 뭔지 좀 보여드려야 하지 않겠어? (박차장 보면)
박차장	(미소로 대답하고)
한나	회사생활 아주 재밌어지겠어. (소파에 기대고 다리 꼬며) 두근두근하네.
	속 태워드릴 생각 하니까.

S#23 대행사/제작팀(낮)

케이크 위에 초가 타고 있고. 촛불을 켠 케이크를 들고 있는 장우.

INSERT 인트라넷 메일 보이고.

(한병수 부장, 배원희 부장, 조은정 차장을 Creative Director로 임명 함/부장 승진자 명단도)

사람들(E) 승진 축하드려요.

여기저기서 승진자들에게 축하 인사하는 잔칫집 분위기고.
부장 1, 2, 3 앉아있던 빈자리엔 새로 승진한 이들이 짐을 푸는데.
권씨디가 로비에서 뜯은 포스터들을 끌어 앉고 패잔병처럼.
넋 나간 표정으로 제작팀으로 들어와 자기 자리에 앉는다.

장우 (빈자리에 짐 푸는 부장 승진자들 보며) 빨리 오세요.

새 부장들 (밝은 표정으로 오고)

장우 두 분도 어서 와서 촛불 부세요.

병수 (은정 보며) 은정 씨디가 불어.

은정 아이고. 찬물도 위아래가 있지. 한씨디님이 하시죠.

병수 (장난) 레이디 퍼스트.

은정 (장난) 노약자 퍼스트.

장우 (살짝 짜증) 아무나 빨리 끄세요. 팔 아프니까.

병수 같이 하자. 하나, 둘, 세엣

병수와 은정이 촛불을 후~ 하고 불려는 순간. 은정이 번뜩!
하고.
바람을 내뱉는 병수 입을 손으로 막아버린다.
병수 날숨 마시고 캑캑거리는데

은정	잠깐만요.
장우	(왜 이러나 싶고)
은정	(주위를 획획 둘러보다가 원희 발견하고) 배씨디님. 빨리 오세요.
원희	(가도 되나 싶은 표정이고)
장우	맞네! 한 분 더 있었는데.
병수	(캑캑거리다) 원희 카피 어서 와!

원희가 권씨디 눈치를 슬쩍 보는데. 권씨디 이미 멘탈이 날
아간 상태.
원희, 주춤주춤하며 온다. 은정이 반기고.

장우	세 분. 씨디 된 거 축하드려요. 부장님들도요!

병수, 은정, 원희가 촛불을 훅 불면 폭죽도 몇 개 터지고.
제작팀들 박수 쳐준다. 은정이 케이크 자르려고 하다가

은정	맞다. 상무님 안 불렀다.

S#24 대행사/아인 방(낮)

아인이 책상에 앉아서 우원그룹 자료들 보고 있고.

병수(E)	상무님은 이런 자리 참석 안 하셔.
은정(E)	왜요?

병수 (당황) 응?

은정 (따지듯) 왜 참여를 안 하시냐고요? (장우 보며) 이유가 뭔데?

병수가 장우를 바라보고 장우도 병수를 바라본다.

병수 이유는… 한 번도 생각 안 해봤는데…

장우 그냥 단 것도 안 좋아하시고…
 상무님은 뭔가 당연히 참석 안 하실 거 같은 느낌적인 느낌이…

은정 당연한 게 어딨어요!

병수/장우 (듣고 보니 그렇고)

은정 (케이크 가리키며) 자 봐요. 눈이 있으시면 잘 보라구요.

다들 케이크를 유심히 바라보면.

은정 얼마나 예뻐요. 먹음직스럽고. 이걸 싫어하는 사람이 누가
 있냐고요!
 자꾸 뇌피셜로 회사생활 할 거예요!?

병수/장우 (은정이 말에 조금 설득되고)

은정 (케이크 접시 두 개 들고선) 진짜 싫어하시는지. 아닌지. 제가 직
 접 확인해 보겠습니다.

은정이 아인 방으로 저벅저벅 가고. 다들 기대 반 우려 반 바
라본다.

병수	한참 일하고 계실 텐데…
장우	위험한데…

S#26 대행사/아인 방 밖(낮)

일하고 있는 수정 책상에 케이크를 놓는 은정.

수정	(살짝 놀라서 보면)
은정	(헤헤) 씨디 됐거든요.
수정	네?
은정	(자기 가리키며) 나.
수정	축하드려요. 뭘 저까지 챙겨 주시고…
은정	상무님 비서면 다 같이 우리 팀이죠. 계시죠?

은정이 아인 방으로 들어가고.
수정은 은정이 가져다준 케이크를 한참이나 본다.

수정	계약직인 나도. 다 같이. 우리 팀…

S#27 대행사/아인 방(낮)

은정이 문을 벌컥 열고 들어오고. 일하던 아인, 보지도 않고.

아인	대표님이세요?

은정	네? (주변 둘러보고) 대표님 오시기로 했어요?
아인	(일만 하면서) 아니.
은정	근데요?
아인	상무 방에 노크도 없이 들어오려면.
	(이제야 은정 바라보며) 대표쯤 돼야 하는 거 아닌가?
은정	(문 똑똑 두드리고) 조은정 씨디입니다! 케익 드세요.
아인	안 먹어.
은정	그럼 이따가 새벽에 드세요.
아인	(일손을 멈추고 은정을 바라보면)
은정	내일 우원그룹 들어가신다면서요? 그럼 오늘도 날 새고 자료 보실 거고. 그럼 요 단 게 필요하지 않으시겠어요?
아인	난 단 거보다.
은정	네! 상무님.
아인	혼자 있을 시간이 필요한데. (다시 일을 하는데)
은정	(뻘쭘) 음… (한참 있다가) 싫은데요!
아인	(뭐지? 은정을 바라보는데)
은정	(헤헤거리고) 같이 해야죠.
아인	(은정을 빤히 보면)
은정	우리는 팀인데. 그리고 혼자 하면 외롭잖아요.
아인	우리? (픽 하고) 씨디 됐다고 많이 업됐네.
은정	그럼요. 좋은 일 있으면 업하고. 나쁜 일 있으면 다운하고. 사람 사는 게 다 그런 거죠.
아인	(잠시 생각하다가) 그렇게 살면 안 지치니?
은정	뭐가요?
아인	기뻐했다가 슬퍼했다가. 웃었다가 울었다가. 에너지 소비 심할 텐데.

은정	(망설임 없이) 지치죠.
아인	…?
은정	그럼 뭐 지칠까 봐. 감정 소비하기 싫어서 무덤덤하게 살아요?
	에이 사람이 로보트도 아니고.
아인	(뜨끔 하지만 티 안 내고)
은정	그래서 인생에는 (케이크 들며) 요런 달달한 게 필요한 거죠.

은정이 아인 책상을 보면 열린 핸드백 안에 약통이 보인다.
못 본 척하고는. 책상 위에 놓인 커피와 필터가 해진 담배를
가리키며

은정	사는 것도 쓴데. 맨날 먹는 것도 저렇게 쓰면.
	무슨 힘으로 버티겠어요?
아인	…
은정	단 게 싫으시면… (주머니 뒤적거리니 무설탕 레몬캔디 하나 나오
	고. 케이크 옆에 두며) 이거라도 이따가 드세요.
아인	(무표정하게 레몬캔디를 바라보고)
은정	이건 사실 제가 극혐하는 거거든요. 무설탕 캔디.
	사탕을 왜 무설탕으로 만드는지 모르겠지만. 어쨌든 요건 안
	단 거니까.
	그럼 저는 나가보겠습니다.

은정이 나가고, 아인이 케이크와 레몬캔디를 한참이나 보
다가

아인	은정이 쟤는 바본지 똑똑한 건지. 보면 볼수록 더 모르겠네.

아인답지 않게 아주 살짝 밝게 미소 짓곤. 다시 일에 몰두
한다.

S#28 대행사 전경(밤)

불이 켜진 층들이 몇몇 있는 대행사 건물.

S#29 대행사/길 건너(밤)

아인 모가 가로수 옆에 반쯤 숨어서 대행사 입구를 보고 있다.

아인 모 벌써 퇴근했나 보네…

미련이 남는지 대행사 중앙 문만 보고 있는데.

아인 모 그냥 멀리서라도. 딱 한 번. 얼굴만이라도 어떻게…

그때 은정이 병수, 장우랑 함께 건물에서 나온다.
은정을 보고 어찌할까 하다가 용기를 내는 아인 모.

S#30 대행사 밖(밤)

병수, 장우랑 대화하고 있는 은정.

병수	은정씨디. 진짜 가게?
장우	씨디 된 날인데. 그냥 가요?
은정	나는 뭐 집에 가고 싶은 줄 알아요?
장우	우리 남은 팀비가
은정	워이~~ 잡귀야 물러가라~~~ 물러가!!!

병수와 장우가 씩 웃고. '내일 봐'하고 가면. 은정도 가려고
하는데

아인 모(E)	실례합니다.

은정이 돌아보면. 조심스럽게 다가오는 아인 모.

아인 모	저기…
은정	(아인 모 보면)
아인 모	죄송한데… 제가 뭐 좀 물어봐도 될까요?
은정	네. 무슨…?
아인 모	이 회사 다니시죠?
은정	네, 그런데요…
아인 모	여기는 퇴근 시간이 어떻게 되나요?
은정	여기는 음… 퇴근 시간이 없어요.
아인 모	네?
은정	대행사는 퇴근도 주말도 따로 없거든요. 왜 그러세요?
아인 모	아뇨… 그냥 항상 불이 켜 있길래… 그러면 혹시 높은 분들 도 그러세요? 상무 같은 분들도…

은정	음… 케바켄데… 딱 한 분 제외하고 높은 분들은 칼퇴하세요.
아인 모	딱 한 분이요? 혹시 고아인 상무님?
은정	어? 우리 상무님 어떻게 아세요?
아인 모	(당황하다) 아… 그 TV에서 봤어요. 수고하세요.

아인 모가 죄라도 지은 사람처럼 도망가면.
은정은 누굴까? 싶은 표정으로 아인 모의 뒷모습을 빤히 본다.

S#31 골목길(밤)

터덕터덕 골목길을 걷는 아인 모.

걷다가 멍하니 서서 하늘에 뜬 달을 처연하게 바라보는 아인 모.

아인 모	자식이 부모 역할까지 하면서 살려니까. 뼈가 빠지게 일을 하는 거겠지. (한숨) 내가 죄인이지. 내가 죄인이야…

기운이 쭉 빠진 채 언덕길을 오르는 아인 모의 뒷모습.

S#32 대행사/제작팀(밤)

다들 퇴근해서 불이 다 꺼져있는데. 아인 방에서 불이 새어 나오고.

S#33 대행사/아인 방(밤)

책상에 꼼짝 않고 앉아 고민하고 있는 아인.

아인(E) 지금 시점엔 무슨 메시지를 전달해도 부정적으로 받아들일 텐데…

S#34 과거(10년 전). 대행사/회의실(밤)

씨디 시절 정석과 아인이 회의 중.
책상 위에 생수병과 갑 티슈가 놓여있고

아인 씨디님. 기업에서 발생한 부정적 이슈.
긍정적 메시지 만들어서 덮을 수도 있잖아요?

정석 어떻게?

아인 음… 희망? 청년? 미래? 뭐 이런 적당히 새 날아가는 소리에
몽글몽글한 그림 좀 잡아주면 되지 않아요?

정석 너 사람들이 그렇게 단순한 줄 알어?

아인 물량 앞에 장사 없다. 이건 씨디님도 인정하시잖아요.

정석 (비식 미소만 짓고)

아인 남들은 못 해서 안달인 이 큰 광고주를 왜 안 하려고 하세요?
이거 하면 연말 성과금이

갑자기 정석이 생수병에 담긴 물을 테이블에 쏟고.
아인, 하던 말을 중단하고 왜 저럴까? 하는 표정으로 보는데.

정석	(테이블 위에 쏟아진 물을 바라보며) 덮는다…?
아인	네.
정석	자, 물이 부정적 이슈고. 티슈가 광고 물량, 즉 매체비라고 치자.
아인	(끄덕)
정석	(휴지를 한 장씩 뽑아서 물 위에 덮으며) 10억. 부족하네? (그 위에 티슈 하나씩 뽑아서 얹으며) 20억, 30억.
아인	(휴지에 물이 스며드는 걸 보고 있다)
정석	여전히 부족하네. 자 그럼 (휴지를 잔뜩 뽑아서 덮으며) 100억, 200억. (아예 티슈 박스를 뜯어서 전부 물 위에 놓는다) 오백억. 천억. 어때?
아인	물 다 치워졌잖아요?
정석	그렇지.
아인	그러니까 물량으로 덮을 수 있다는 거잖아요.
정석	그치. 근데 중요한 사실.
아인	(주목)
정석	이 물은 내일이면 다 사라져. 저절로 말라서 없어진다고.
아인	아…
정석	그럼 그때 (휴지 한 장으로 장미꽃 만들어서 테이블 위에 놓으며) 요렇게 예쁜 메시지 하나 탁 보여주면?
아인	(이해했다) 부정적 이슈가 사라지길 기다렸다가 적은 돈으로 긍정적인 이미지 심어주면 된다?
정석	천문학적 돈 쓰고. (잔뜩 쌓인 휴지 더미 가리키며) 이런 지저분한 기업 이미지 만들래? 아님 적은 돈 쓰고 (장미꽃 가리키며) 이렇게 사랑스런 기업 이미지 만들래? (일어나서 나가며) 진자리 마른자리 봐 가면서 다리를 뻗어야지.

아인	…
정석	하고 싶음 너 혼자서 해. 난 이런 돈 낭비. 광고주보고 하라
	고는 못 하겠으니까.
아인	(나가는 정석에게) 그럼요.
정석	(돌아보고)
아인	돈은 얼마든지 써도 되니까. 부정적 이슈 덮어달라고 하면요?
정석	(한참 생각하다가/비식) 그 방법은 비밀.

정석이 나간 후 잔뜩 버려진 휴지와 그 옆에 있는 휴지로 만든 장미꽃을 보고 있는 아인.

S#35 대행사/아인 방(밤)

책상 위의 갑 티슈를 바라보고 있는 아인.
골치가 지끈지끈 아픈지 커피 마시고. 입안이 쓴지 인상을 좀 쓰는데.
그때 책상 끄트머리에 있는 케이크가 보인다.

CUT TO

아인, 피곤한지 목 좀 풀고 퇴근 준비를 하고 나가며.

아인	(입안에서 사탕 굴리며) 단맛 한번 보면 끊기 어려운데.
	(시큼한 레몬캔디 맛보며) 뭐 조금은 낫네.

작게 미소 짓고는 방에서 나가는 아인.

책상 위를 보면 은정이 줬던 케이크 접시가 비어있다.

S#36 이모집(밤)

가게 셔터를 내리는 정석. 퇴근 전에 가게 앞에 둔 길고양이
그릇에 밥이랑 물을 주고 있는데. 전화 오면 아인이다.

정석	(받으며) 안 사요.
아인(F)	참 뜬금없네요.
정석	광고쟁이들이야 어차피 뭐 팔아먹는 족속들 아니냐.
아인(F)	바쁘세요?
정석	손님이 너무 많아서 직원이라도 구해야 할 거 같아.
아인(F)	입에 침이나 바르고 거짓말하세요.
정석	(뭔 소리야? 싶은데)
아인(F)	가게 문을 왜 이렇게 일찍 닫아요?
정석	(돌아보면 아인이 서있다)
아인	이렇게 장사해서 밥 벌어먹고 살겠어요?
정석	(그런 아인을 보고 씩 미소)

S#37 골목길(밤)

아인과 정석이 대화를 하면서 걸어가고.

정석	날씨 좋다. 좋은 데 가서 한잔할까?

아인	아뇨. 아침에 광고주 미팅 있어서.

아인이 말없이 걷기만 하고. 정석 뭔 일 있는데 싶다.

정석	뿌뿌. 취사가 완료되었습니다.
아인	(뭔 소리야? 하는 표정으로 보고)
정석	뜸 그만 들이고 말하라고. 왜? 돈 빌리러 왔어? 나 거진데?
아인	(피식하고) 선배님, 우원그룹 기업PR 한다는데 왜 하려는 건지 모르겠어요.
정석	나도 왜 하려는 건지 모르겠네.
아인	저 장난칠 기분 아니에요.
정석	나도 광고 생각할 기분 아니다.
아인	(한숨 푹 쉬고) 큰일이네…
정석	안 죽어. 못 할 거 같으면 포기해.
아인	(포기라는 말에 인상 확 굳고) 중요한 피티예요.
정석	피티는 다 중요해.
아인	이거 날리면 저 끝이에요. 저 좀…
	(도와달라고 하고 싶은데 입 밖으로 내뱉지 못하고. 한숨만)
정석	(한숨 듣고는 한참 서있고)
아인	부정적 이슈가 가득한데, 기업PR 한다는 게 도저히 이해가
정석	걷어 먹일 길고양이 하나 또 생겼네.
아인	네?
정석	고양이가 아니라 사잔가?
아인	… 누구요? 나요?
정석	(걸어가며) 팔잔가…
아인	(따라가면)

정석	내일 일어나서 기사들 한번 봐볼게.
아인	(화색) 돈 드릴게요. 프리랜서 비용.
정석	(어이없고) 고맙습니다. 밥 한번 살게요. 뭐 이래야 하는 거 아니야?
아인	컨셉만 같이 좀 잡아주세요.
정석	넌 참 안 변해.
아인	전화드릴게요.
정석	밤공기 좋다. 들어가서 좀 쉬어.

정석이 손을 흔들며 먼저 가고.
아인은 정석과 걸어왔던 반대 방향으로 걸어간다.

S#38 본사 전경(밤)

비서실장(E) 방법이 없다?

S#39 본사/회의실(밤)

법무팀장과 법무팀 직원들이 죄인 모드로 앉아있고.
비서실장이 닦달을 하고 있다.

비서실장	구속된 우원회장님, 불구속 상태로 재판받게 하는 거. 겨우 그게 안 된다는 겁니까?
법무팀장	실장님. 법리적인 검토는 우원 쪽 법무팀이랑 담당 로펌에서

	수도 없이 했습니다.
비서실장	우원이 못 하면 우리도 못 해야 하는 겁니까?
법무팀장	(난감) 이미 구속된 상황이라… 방법이 없어서…
비서실장	(비아냥) 없다고 하면 회사생활 끝납니까?
법무팀장	(울컥하지만 참고)
비서실장	팀장님은 지검장 하실 때 부하검사가 와서 '지검장님 방법 이 없습니다' 하면 '아… 방법 없구나…' 이랬습니까?!
법무팀장	지금 우원 사건 물고 있는 애가. 워낙 유명한 또라이라서…
비서실장	(버럭 하려다가 참고) 팀장님?
법무팀장	네. 실장님.
비서실장	회사에서 제공하는 자동차가 검찰총장. 아니다 법무부 장관 도 못 타는 차잖아요. 맞죠?
법무팀장	네.
비서실장	작년, 일 년 동안 우리 회사에서 받은 돈이. 검사 25년 하시면서 받은 총연봉보다 많구요.
법무팀장	그렇죠…
비서실장	근데 연봉 오천 받는 검사 하나 핸들링 못 한다구요?
법무팀장	그게…
비서실장	돈값은 하셔야죠. (비아냥거리며) 이제는 받은 만큼 일 못 해 도 정년보장 되는 공무원 아니지 않습니까?
법무팀장	네?
비서실장	(협박하듯) 여기 회사예요. 실적과 결과가 전부인. 회사!
법무팀장	(얼굴 벌게지고)
비서실장	(일어나며) 방법 찾아내세요. 돈은 얼마든지 써도 되니까.
법무팀장	(난감하고)
비서실장	(법무팀장 보며) 믿습니다.

법무팀장	최선을 다하겠습니다.
비서실장	혹시나 제가 말이 과했으면. 그만큼 상황이 심각해서 그런 거니까.
	(애 다루듯 미소 보내며) 앙심 같은 거 품지 마시구요.
법무팀장	(어색한 미소 보내며) 그럼요. 일하다 보면 그럴 수 있죠.
비서실장	결과가 좋아야 좋게 일할 수 있습니다. 다들 아시죠?
법무팀들	(고개 숙이고 있고)
비서실장	약속 있어서. 그럼 먼저.

S#40 본사/회의실 밖(밤)

비서실장 회의실에서 나오면. 법무팀장이 법무팀들 갈구는 소리.

법무팀장(E)	니들 일 이따위로 할래? 보석 허가 조건. 처음부터 다시 살펴봐!

회의실 안에서 들리는 법무팀장 목소리 듣고는 비식비식 미소만.

비서실장	그렇지. 이게 바로 한강의 기적을 만든 원동력이지.
	(걸어가며) 위에서 조져야 아래가 움직인다니까.
	(전화 오면 받고) 거기서 봐.

S#41 BAR(밤)

비서실장과 최상무. 평소와 달리 분위기 냉랭하다.

비서실장 한 방 먹었다며?

최상무 (면목 없고)

비서실장 이대로 당하고 있을래? 아님 갚아줄래?

최상무 방법 있어?

CUT TO

최상무 (난감한 표정) 법무팀에서도 못 하는 일을 대행사가…

비서실장 그래? 너네 정치 광고도 하잖아? 대선 때 캠프에도 들어가고.

최상무 (대답 못 하고)

비서실장 (무시하듯) 됐어. 그냥 술이나 마셔.

최상무 (만회할 기회인데 방법은 없고)

비서실장 창수야 이거. 왕회장이 직접 오더 내린 건이야.

 해결하면. (슬쩍 꼬신다) 노는 물 사이즈가 달라진다.

최상무 (곰곰이 생각 중)

S#42 대행사 외경(낮)

S#43 대행사/아인 방(낮)

아인이 일하고 있으면 병수가 노크하고 들어온다.

병수	우원엔 언제 들어가세요?
아인	이제 가야지. 이번에 원희씨디까지 포함해서 TF팀 만들어서 할 거니까.
	나 회의가 있는 동안 먼저 스터디 좀 하고 있어.
병수	알겠습니다.
아인	(나가려고 준비하는데 많이 피곤해 보이고)
병수	상무님. 잠은 좀 주무셨어요?
아인	(대답 없이 준비만 하고)
병수	아침까지 자료 보시느라 못 주무셨죠?
아인	언제는 잘 거 다 자면서 일했나.
병수	그럼, 제가 우원까지 운전해 드릴까요?
아인	아니, 괜찮아. 운전해 줄 사람 있으니까.
병수	…?

S#44 도로/최상무 차 안(낮)

최상무가 굳은 표정으로 운전 중.

최상무	진짜 불편하네…

최상무가 옆을 보면 조수석에 아인이 떡 하니 앉아있다.

최상무	너랑 내가 단둘이 차 타고 다닐 사이야?
아인	(대답 없고)
최상무	니 차로 가면 되지. 뭐 좋은 사이라고 내 차에 타.

아인	기름 한 방울 안 나는 나라잖아요.
최상무	…
아인	상무님. 개인적인 감정으로 일 망치는 짓은 하지 말아야죠.
최상무	제작팀만으론 감당 안 되는 건이다 이거지?
아인	…
최상무	숙일 거면 제대로 숙여야지.
아인	(최상무 째릿하며 보고)
최상무	답 안 나오니까 '기획들 도움 필요하다' 이거잖아.
아인	어릴 때 저처럼 눈칫밥 먹으면서 자라셨어요?
최상무	뭐야?
아인	눈치 참 빠르시네요. (의자 뒤로 제기며) 전 피곤해서 한숨 붙일 테니까. 도착하면 깨워주세요.
최상무	야! 내가 니 기사야!

최상무, 의자 젖히고 눈 감는 아인 보고 화가 뻗치지만 참고.
아인, 눈을 감고 생각 중이다.

| 아인(E) | 광고주 속내 알아내려면 최상무 도움이 필요한데… |

최상무, 누워있는 아인 슬쩍 보고선.

| 최상무(E) | 이번 피티 이기려면 고아인 도움이 필요한데… |

S#45 우원그룹/주차장(낮)

최상무 차에서 아인과 최상무가 내리면

정민(E) 같은 차로 올 줄 알았다니까.

아인 (차에서 내려서 보며) 선배, 오랜만이네요.

정민 (아인이 보며 살짝 미소)

FLASHBACK 2부 S#2 과거. 대행사/여자 화장실(낮)

정민 보는 놈도 읽다 읽다 질려서 카피 못 쓴다는 소리 못 할 때
까지.
도망치지 말고. 들.이.대!

아인이 똑바로 바라보자, 거울을 통해 아인에게 윙크하는
정민.

ㅡ 현재.
정민(여/50세)이 아인에게 윙크 날리고.

정민 (옆 사람에게 내놓으라고 손짓)

B상무 (살짝 짜증. 5만 원 주며) 회사에서 서로 못 잡아먹어서 안달이
라며.
차를 왜 같이 타고 오냐!

정민 (5만 원 챙기며) 고아인 저거 독해서. 일부러 창수 차 타고 올
거라고 했잖아.

B상무	뭔 소리야?
정민	같은 차로 와야지. (B상무 보며) 피하면 지는 거니까.

말해놓고 아인이를 살짝 보는 정민.

피식하고 (저 능구렁이) 미소 지으며 정민 바라보는 아인.

B상무	알다가도 모르겠다.
	(아인과 최상무 보며) 쉽게 좀 삽시다! 쉽게.
최상무	쉽게 살려면 딴 일 찾아야지.
	(정민 보며) 어, 오랜만. 살 만해?
정민	살 만했는데. 오랜만에 너 보니까 영 그만 살고 싶다.
최상무	여전히 뻣뻣하네? (B상무 보며) 오랜만입니다.
B상무	자주 안 보면 좋지. 뭐.
최상무	인바이트 다섯 회사라고 들었는데.
정민	두 군덴 드롭.
B상무	나도 드롭하고 싶은데. 회사에서 인사 차원으로 들어가라네.
정민	그치? '지금은 광고하지 마십시오' 이거 말고 할 말 없잖아?
	(말하면서 아인 표정 변화를 살핀다)
아인	(변화 없고/시계 보곤 들어가며) 회포들 푸세요. 전 일하러 갑니다.
정민	여전해. 역시 지만 잘났어. 갑시다!

아인 뒤를 따라서 사람들 건물로 들어간다.

병수, 은정, 장우, 원희가 모여있고.

병수 우원 건 TF팀 만들어서 가기로 했어.

은정 요렇게 넷 모여서요?

병수 응. 워낙 어려운 건이기도 하고. 아직 팀원들 배치도 못 받았
 으니까.

원희 일단 뭐부터 할까요?

병수 기업PR 광고들 좀 모으고. 해외 사례… 는 아니다.

장우 그쵸. 없죠. 이런 해외 사례는.

원희 제가 우원 쪽 자료 모을게요.

은정 그럼 저는 일본이나 중국 쪽에 비슷한 사례 있는지 찾을게요.

장우 저는 때깔 나는 레퍼런스.

병수 그래. 일단 해보자. 광고주가 뭐라도 던져주겠지.

은정 그쵸?

황전무(E) 저희가 드릴 건 없습니다.

S#47 우원그룹/대회의실(낮)

아인을 포함 다들 당황한 표정들이고.
황전무가 무표정하게 회의를 진행하고 있다.

정민 기업PR 진행하시는데 아무런 가이드가 없다고요?

황전무 네.

B상무 브리프도 없이 대행사에서 알아서 해오라는 말씀이신가요?

황전무 네.

도대체 이해가 안 되는 상황이고. 아인이 손톱으로 책상을
톡톡 친다. 최상무 그런 아인 손을 슬쩍 보고는

최상무 혹시… 이런 말씀 실례가 아닐지 모르겠지만…

황전무 뭐든지 괜찮습니다.

최상무 큰 M&A 준비 중이신 건 아니시고요?

일동 (그럴 수도 있겠다 싶고)

최상무 비밀리에 M&A 진행할 때. 브랜드 가치 상승을 위해 기업PR
하는 경우가 종종 있어서 드리는 말씀입니다. 만약 그런 경
우라면

황전무 아닙니다. 그런 계획 없습니다. 절대.

아인 (말을 하려다가 멈칫하고)

황전무 (그런 아인을 관심 있게 바라본다)

황전무 고상무님. 하실 말씀 있으시면 가감 없이 하시죠.

아인 상황이 워낙 특수한 상황이라서. (잠시 말을 멈추고)

황전무 계속 말씀하시지요.

아인 이번 기업PR을 통해 부정적인 여론이 만들어질 수도 있을
텐데요?

다들 아인을 쳐다보고. 황전무도 살짝 미소 짓고는

황전무 그 부분에 대해서는 대행사에 책임을 묻지 않겠습니다.

일동	(조용히 웅성웅성)
황전무	더불어 쓸 만한 메시지 나오지 않으면. 약속드린 빌링은 기존 광고 물량 늘리는 데 쓰겠습니다. 그 물량은 당연히 그중에서 제일 나은 걸 제안한 대행사에 드리고요.
정민	대행사 입장에서는 긍정적이네요.
황전무	리스크는 제거해 드렸습니다. 다만 시간이 넉넉지 않아서.
최상무	PT 기한 며칠입니까?
황전무	일주일 드리겠습니다.
정민	네?
B상무	그럼 레퍼런스 편집 불가능한데요?
황전무	(미소) 키 카피와 키 이미지만 제안하셔도 됩니다. (좌중 살펴보고) 중요한 건 메시지니까요.

너무 짧은 피티 기한에 다들 당황한 표정인데.
아인, 황전무를 무표정하게 바라본다.
황전무도 그런 아인을 바라보며 가볍게 미소를 건넨다.

한나(E)	우원 일을 우리가 왜 해?

S#48 대행사/한나 방(낮)

한나가 박차장을 노려보고 있고.

박차장	왜 하냐뇨? 일이 들어오면 하는 게 회사죠.
한나	우원 꺼 광고를 하면 서정이가 갑. 내가 을. 맞잖아?

한나 쏘아보고 있고. 정면의 여자(김서정)도 쏘아본다.

- 현재.

박차장 맞죠. 계약상.

한나 세상이 어떻게 돌아가려고!

박차장 …

한나 내가 재계 서열이 한참 위잖아!

　　　늑대가 어떻게 개 밑에서 일을 하냐고?

박차장 적절한 표현 아닌 거 같은데요.

한나 뭐가 아니야. 아주 딱인데.

박차장 음… 이게 을도 다 같은 을이 아닌데… 살면서 을인 적 없으
　　　셨죠?

한나 있겠어!

박차장 이걸 어떻게 설명해 드려야 하나…

한나 (기다리고)

박차장 아! 자, 만약에 상무님 팔이 간지러운데 제가 긁어주면

한나 박차장이 내 팔을 왜 긁어. 내 손으로 하면 되지.

박차장 그죠? 직접 하면 되죠. 그럼 완전한 을이죠.
　　　근데 가려운 데가 등이면 어떻겠어요?

한나 …?

박차장 가려워 미치겠는데 손이 안 닿는 등을 제가 긁어드리면요?

한나 아하!

박차장 긁어주는 사람이 갑이죠.

한나 (박차장을 위아래로 음흉하게 훑어보며) 역시 신묘해.

박차장	(불안하다 저 눈빛)
한나	(뜬금없이) 박차장. 여자친구 없지?
박차장	네?
한나	확실히 없지? 어제 생겼거나 오늘 생길 예정이거나. 그런 거 아니지?
박차장	갑자기 뭔 뚱딴지같은 소리를 하세요.
한나	대답해. 어서.
박차장	없습니다. 예정도 없구요.
한나	(박차장 보며 음흉하게 미소)
한나(E)	보면 볼수록 넌 딴 년한테 못 주겠다!
박차장	(아… 저 미소 불안한데)
한나	좋아. 우리 썸 좀 타자!
박차장	(깜짝) 네에?!!!

S#49 우원그룹/주차장(낮)

회의실에 있던 사람들 서로 인사하고.

B상무	(인사하며) 피티 날 봅시다.
최상무	들어가세요.
정민	(차에 타려다) 어이, 최창수 고아인.
최/고상무	(쳐다보면)
정민	페어플레이하자.
아인	(무표정) 페어가 되겠어요? 실력이 페어하지 않은데?
최상무	(쿡 하고 올라오는 웃음 삼키고)

정민	(최상무 보고) 고아인 저건 진짜 양날의 검 아니냐? 남의 편일
	땐 최악인데. 내 편일 땐 최고인. 캐릭터 진짜 지랄 맞다…
최상무	그렇게 좋으면 데려가.
정민	(손 흔들며 차에 타고) 싫어. 감당 안 돼.
B상무	(차에 타고 가며) VC기획 출신들은 참 끈끈해. 보기 흉해.

다들 가고. 아인과 최상무만 남고. 차 타려고 하는데

S#50 대행사/한나 방(낮)

당황한 박차장. 음흉한 미소의 한나.

박차장	어… 상무님. 그건요… 안 됩니다. 저랑은 절대 안 돼요.
한나	뭔 소리야?
박차장	네?
한나	(싸늘) 내가 박차장이랑 썸을 왜 타?
박차장	…?
한나	이미 내 껀데. 내 꺼랑 썸 타는 사람이 어딨어?
박차장	(다행인 건지 아닌 건지)
한나	요 상무 나부랭이들 속 태울 절호의 찬슨데.
박차장	(아… 다행이다) 아. 그 썸이요.
한나	왜 딴 썸 탈래? 나랑?
박차장	(얼굴 굳고) 상무님. 남의 밥줄 가지고 장난치는 거 아닙니다.
한나	알았어. 정색은. 박차장은 최상무랑 고상무한테 전화해.
박차장	뭐라고 전할까요?

S#51　우원그룹/주차장(낮)

전화를 받고 있는 아인. 끊어지자마자 최상무에게 전화 온다.

최상무　(전화 온다/받고) 알겠습니다. 네.

아인　같은 전화 같네요.

최상무　(차에 타며) 일단 가자고.

아인　(조수석 문 열었다가 돌아서 가며) 올 때 불편하게 왔으니까 갈 때 편하게 가세요.

아인이 걸어가고 최상무 시동 걸고 가려다가 보면.
아인이 조수석 문을 열어놓고 그냥 갔다. 운전석에서 팔을 벌려보지만 안 닿고. 결국 차에서 내려서 조수석 문을 닫는 최상무. 짜증 팍!

S#52　교차. 도로/택시 안 + 대행사/제작팀(낮)

아인이 택시를 타고 가며 통화 중.
병수는 TVCF 사이트에서 과거 기업PR 광고들 보고 있다.

아인　한나 상무랑 회의하고 바로 우리 킥오프 회의하자.

병수　알겠습니다. 광고주 브리프는 받으셨어요?

아인　아니.

병수　네?

아인　없어. 대행사에서 알아서 해오래.

병수	(당황) 아니… 무슨 그런 피티가…
아인	들어가서 얘기하자.
병수	네, 알겠습니다.

S#53 대행사/제작팀(낮)

병수 통화 듣던 은정이 후다닥 와서

은정	상무님이 뭐래요? 뭐 없다던데?
병수	아무것도 안 주고 그냥 알아서 해 오랬다던데?
은정	네에??? (생각하다) 그거네. 어차피 안 할 광고.
병수	그치? 대행사 바꾸기 전에 실력 한 번 보겠다고 하는 테스트.
은정	꼭 이러더라. 기업PR 안들 받아보면서. '너네 수준 먼저 확인 하자' 우리는 몇 주씩 날밤 새우는 줄 모르고. 아… 김빠져…
병수	상무님 들어오면 회의하자.
은정	네. 원희 씨디님한텐 제가 전달할게요.

S#54 도로/택시 안(낮)

아인이 차창 밖을 바라보며 생각 중.

아인(E)	전무가 인바이트 한 대행사들 상대로

INSERT 6부 S#47 우원그룹/대회의실(낮) 이전 상황.

회의실에 들어와서 대행사 사람들에게 인사하는 황전무.

| 황전무 | 우원그룹 마케팅 전무 황석우입니다. |
| 아인(E) | 직접 미팅을 진행했고 거기에. |

FLASHBACK 6부 S#47 우원그룹/대회의실(낮)

최상무	PT 기한 며칠입니까?
황전무	일주일 드리겠습니다.
아인(E)	기간을 일주일밖에 못 준다는 건.

– 현재.
고민하는 아인의 얼굴에서

| 아인 | (혼잣말) 실력 테스트할 만큼 한가한 상황 아닐 텐데? |

| 박차장(E) | 테스트를 해보신다는 거예요? |

S#55 대행사/한나 방(낮)

한나	응.
박차장	두 분 다 실력은 업계 최고라고 하던데요?
한나	그거 말고. 할아버지가 해준 조언 테스트.
박차장	그게 뭔데요?

왕회장 니가 절대 해결 못 할 일을 맡기면 되지.

해내면 내 편. (차갑게 미소 지으며) 못 해내면 영원히 빠이빠이.

– 현재.

한나 (비식 웃으며) 등 한번 긁어보게 하면 알겠지.

누가 내 편인지. 누가 빠이빠이인지.

박차장 그게 무슨…?

한나 (미소만)

박차장 혹시 이긴 사람과 손잡으시겠다는…?

한나 당연하지. 패배자 옆에 서있었으면 재벌 될 수 있겠어?

박차장 끄덕끄덕하고. 한나 음흉하게 미소 지으며.

한나 우리는 언제나 똑같아.

박차장 …

한나 이기는 편. (차갑게 미소) 우리 편.

6부 끝

7부

배고픈 짐승에게
먹이 주는 법

S#1 대행사/한나 방(낮)

박차장 두 분 다 실력은 업계 최고라고 하던데요?

한나 그거 말고. 할아버지가 해준 조언 테스트.

박차장 그게 뭔데요?

FLASHBACK 5부 S#7 한나 집/왕회장 방(낮)

왕회장 니가 절대 해결 못 할 일을 맡기면 되지.

　　　　해내면 내 편. (차갑게 미소 지으며) 못 해내면 영원히 빠이빠이.

　　　　－ 현재.

한나 (비식 웃으며) 등 한번 긁어보게 하면 알겠지.

　　　　누가 내 편인지. 누가 빠이빠이인지.

박차장	그게 무슨…?
한나	(미소만)
박차장	혹시 이긴 사람과 손잡으시겠다는…?
한나	당연하지. 패배자 옆에 서있었으면 재벌 될 수 있겠어?

박차장 끄덕끄덕하고. 한나 음흉하게 미소 지으며.

한나	우리는 언제나 똑같아.

S#2 택시 안 + 최상무 차 안(낮)

택시 뒷자리에 앉은 아인이 창밖을 바라보며 생각 중.
– 최상무도 운전하며 생각에 빠져 있다.

한나	이기는 편. (차갑게 미소) 우리 편.

S#3 택시 안(낮)

창밖을 보며 고민 중인 아인.

아인	격려차 만나자고 하는 건 아닐 텐데…

S#4 최상무 차 안(낮)

곰곰이 생각하며 운전 중인 최상무.

최상무 예비 사돈집 일이라고 숟가락 얹으려는 건가.
(별일 아니라는 듯) 하긴, 강한나도 회장님한테 성과를 보여줘
야겠지.

S#5 택시 안(낮)

한나의 의도를 알 수 없어 조금 불안한 표정의 아인.
창밖을 보며 창문을 손가락으로 톡톡 치다가.

아인(E) 모르는 채 불안에 떠는 것보다.
먼저 알고 수습하는 게 낫겠지.

아인 (지갑에서 신용카드 꺼내며) 기사님.

기사 (룸미러로 아인 보면)

아인 VC기획까지 한 7킬로 남은 거 같은데.
(신용카드 보이며) 한 30만 원이면 과속 벌금 내고도 남죠?

기사 (룸미러로 보고, 씩 미소. 단말기에 30만 원 입력)

아인 (카드 찍고선) 속도 좀 내주세요.

택시 계기판 RPM이 확 오르고. 갑자기 속력을 높여서 달리
는 택시.

S#6 대행사/한나 방 밖 + 안(낮)

급하게 걸어온 아인이 호흡을 정리하고 노크한 후 들어가면.
한나가 평소와 다르게 방실방실 미소 지으며 아인을 맞이
한다.

한나 어서 오세요. 회의는 잘하셨어요?
아인 (너무 밝은 한나 표정 보곤. 꿍꿍이가 있음을 확인)
박차장 최상무님이랑 같이 안 오셨나 보네요?
아인 (소파에 앉으며) 편하게 오시라고 따로 왔습니다.
한나 아, 그러셨어요?
아인 (떠본다) 하실 말씀 있으시면. 빨리하시죠. 워낙 스케줄이 촉
 박해서.
박차장 (티 나지 않게 아인을 슬쩍 바라보고)
한나 최상무님 오시면 같이 하시죠.

아인, 최상무보다 빨리 한나의 꿍꿍이를 알아내기 위해서.
한나를 슬쩍 건드린다. 흥분해서 속마음 털어놓게 하기 위해.

아인 저도 이번 피티 관련해서 상무님이랑 상의해야 할 일이 있
 었는데.
한나 상의요. 저랑? (꼰다) 영광인데요?
아인 이번 피티. 보통의 피티하고는 무게감이 다르잖아요?

한나	그렇죠.
아인	이거 잘못되면 한나 상무님 얼굴에 똥물 뿌리는 건데…

FLASHBACK 6부 S#13 대행사/대표실(낮)

한나 버럭버럭 화를 내고 있다.

한나	기자들 모아서 인터뷰하는데. 거기다 대고 (권씨디 죽일 듯이 보고는) 의도적이고 계획적으로 똥물을 뿌 리고.

— 현재.

아인	(말해놓고 미소 지으며 한나 반응 살피고)
한나	('똥물'이라는 말에 얼굴 싹 굳는다)
박차장	(한나의 표정 변화를 조용히 관찰하고)
한나	(다시 방실방실거리며) 그럼요! 똥물뿐이겠어요? (의미심장) 이거 잘못되면 회사 계속 다니기 어렵지 않겠어요?
아인	(요거 봐라. 며칠 사이에 변했네)
한나	(꼰다) 많이 도와주세요.

그때 노크 소리 들리고. 최상무 급하게 들어와서 소파에 앉
으면.

한나	자, 다들 바쁘신 분들이니까. 본론부터 말할까요?
아인/최상무	…
한나	이번 우원그룹 피티는 기획이랑 제작 나눠서 진행합니다.

각각 따로.

최상무와 아인, 당황한 표정이고.
한나는 두 사람을 바라보며 환하게 미소 짓는다.

S#7 대행사/제작팀 회의실(낮)

TF팀(은정, 병수, 원희, 장우) 모여있고.

은정	부장님, 이번 피티 기획은 어느 팀이랑 해요?
병수	아마… 정국장님 팀이랑 하지 않을까?

INSERT 대행사 기획1팀.

원희(E)	그죠. 그 팀이 기업PR 전문이니까.

차가운 인상의 남자(정영국. 45세) 자리에 앉아서 업무 중이고.
팀원들, 빠르고 신속하게 업무 진행 중이다.

정국장	우원 광고주 성향 파악한 자료 준비됐어?
팀원1	네.
정국장	포털사 데이터랩에서 모은 키워드는?
팀원2	보냈습니다.
정국장	우리 타 기업 기업PR 준비했다가 버린 컨셉들 많지?
팀원2	네.
정국장	보내.

오차 없는 기계처럼 일하는 기획1팀 모습에서

은정(E) 오~~~ 뭔가 안심, 등심, 살치 하네요.

– 현재.

일동 …?

은정 생각만 해도 든든해.

원희 그죠? 제작팀만으로는 뭔가 우둔살인데.

은정 흥분된다.

일동 (은정 보면)

은정 이전 회사에선 맨날 자잘한 것만 해서.

나는 언제 큰 거 하나 했는데.

드디어 빌링 300억에. 그것도 기업PR 피티를 하는구나~~!

원희 큰 건 하고 싶으셔서 고상무님 팀으로 이직하신 거예요?

은정 그럼요. 고생과 포트폴리오는 정비례하니까!

장우 근데 무슨 300억이에요?

은정 응? 300억 아니야?

병수 3000억이지. 이번 기업PR 가져오면 우원그룹 물량 전부 가져오는 거니까.

은정 삼천억이요???!!!

장우 기획 쪽에서 빨리 방향을 정해줘야. 제작도 스타트 하는데…

은정 (흥분) 우리가 먼저 기획 쪽이랑 회의하는 건 어때요?

최상무(E) 그건 안되죠.

최상무 조금 당황한 표정이고.

최상무 안 됩니다. 절대.

한나 왜요? 서정이가 나랑 워낙 베프고. 우원그룹은 예비 사돈이
니까.
이번 건은 회사가 총력을 다해야지 않겠어요?

최상무 그러니까 더욱 안 된다는 겁니다.
광고라는 게 기획이랑 제작 두 파트가 협의하면서 하는 건데.
날개 한쪽 떼어내면 비행기가 어떻게 날아오르겠습니까.

한나 (피식) 로케트는 날개 없이도 잘만 날아오르잖아요?

답답한 최상무가 아인에게 동조하라는 듯 슬쩍 눈치 주면.
아인, 박차장을 바라보는데. 박차장 표정이 평온하다.

아인(E) 박차장이 당황하지 않는 거 보면.
(한나 보곤) 사고가 아니라 계획이라는 건데.

최상무 기획 따로. 제작 따로 피티에 들어가는 건. 업계 상식으로도…

아인 우원 쪽이랑 협의된 일인가요?

박차장 네. 협의됐습니다.

최상무 아니… 일을 상의도 없이 그렇게…

한나 기획이랑 제작 둘로 나눠서 하면 두 가지 방향 나올 거고. 그
럼 더 좋은 광고 나올 가능성이 높잖아요? 다다익선!

아인 (한나 보며) 한나 상무님.

한나 네에.

아인	저번에 제가 한 말 취소할게요.
한나	무슨 말이요?
아인	(최상무 보곤) 아무것도 모르면서 시키지도 않은 일 하다가 사고 치지 말라던 말.
한나	...
아인	아무것도 모르시진 않네요. 사고는 치시지만.
한나	(비식 미소. 여우 같은 년)
아인	가르마를 꼭 빗으로 탈 필요는 없죠. 칼로도 탈 수 있는 거니까.
최상무	(뭐라고 말하려고 하는데)
아인	이런 사고면. (한나 빤히 바라보며) 저는 환영합니다.

최상무는 짜증 가득한 표정이고. 박차장은 흥미롭게 아인을 바라본다.

S#9 대행사/복도 + 엘리베이터(낮)

한나 방에서 나온 최상무와 아인이 걸어가고.

최상무	고상무. 철부지가 날뛰면 말려야지. 같이 방방 뛰면 어떡해!
아인	대한민국 회사에서 회장 딸을 어떻게 막겠어요?
최상무	(아인 말이 틀리지 않기에 할 말 없고)

최상무와 아인 둘 다 갑갑한 표정으로 엘리베이터 앞으로 온다.

최상무	감당되겠어? 기획들 없이 이번 일 가능하겠냐고?
아인	왜요? 쫄리세요?
최상무	(무표정하게 아인을 보고)
아인	현상 유지만 하면 차기 대표자리 본인 건데.
	나랑 경쟁시키니까. 훅~ 날아갈 거 같죠?
최상무	이러다가 만에 하나. 타 대행사가 이번 피티 가져가면.
	(아인 보며) 너. 나. 둘 다 죽는 거잖아!
아인	(피식) 그래서요?
최상무	고상무. 같이 살 생각을 해야지. 왜 같이 죽을 생각을 하나!
아인	같이 살 생각이라…? 언제 그런 게 생긴 거죠?
최상무	…
아인	나는 회사 나가고, 최상무님은 사장 되고.
	이 생각밖에 없으셨잖아요?
최상무	(인상을 팍 쓰고)
아인	매출 50% 상승 못 시키고. 혼자 회사 나가면 서러울 거 같았는데. 좋네요. 저승길 길동무 하나 생길 거 같아서.

아인, 혼자서 엘리베이터에 타고. 문이 닫히는데.
최상무가 손을 뻗어 닫히는 문을 열고.

최상무	내 25년 회사생활 중에 딱 한 번의 실수. 그게 고아인 너인 거 같다.
	(죽일 듯이) 임원 승진 시켜준 거.
아인	한 번이요? 전 여러 번 봤는데?
최상무	내가 싼 똥은 내가 치워야겠지?
아인	(피식 웃고 닫힘 버튼 누르며) 혼자 올.라.갑.니.다

아인, 미소 날리고. 엘리베이터 문이 닫힌다.

최상무 죽일 듯이 바라보다가.

최상무 (권씨디에게 전화하는 최상무) 회의실로 모여. (차갑게) 당장!

전화 끊은 최상무의 눈에서 불꽃이 튀고.

S#10 우원그룹/서정 방(낮)

서정이 자리에 앉아서 황전무를 질책 중이다.

서정 자신 있으세요?

황전무 …

서정 이 위중한 때에 일을 벌이시는 데에는 이유가 있으시겠죠?

황전무 …

서정 다들 지금 시점엔 기업PR 하면 안 된다는데. 밀어붙이는 데에는 이유가 있을 거 아니에요!

황전무 부사장님, 지금처럼 특별한 상황에서는 특별한 처방이 필요하지 않겠습니까?

서정 이게 특별한 처방이에요? 특이한 처방이지!

황전무 …

서정 (버럭) 될 일을 벌이셔야죠. 될 일을!

황전무 문제 안 생기게 잘 관리하겠습니다.

서정 (의미심장) 모난 돌이 남들 안 맞는 정 맞는 것도 아시겠죠? 특별하게.

S#11 우원그룹/복도(낮)

생각에 빠져서 걷고 있는 황전무. 걸음을 멈추고 한숨을 푹 쉬는데.

왕회장(E) 우원 그 머슴은 무슨 배짱으로 일을 벌이는 거이니?

S#12 한나 집/거실(낮)

왕회장, 강회장, 한수가 소파에 앉아있고. 비서실장이 보고 중이다.

왕회장 (강회장 보며) 숨어있어야 할 판에. 북 치고 장구 치는 꼴 아니니?

한수 우원 쪽에 말해서 중단하라고 할까요?

강회장 서정이도 반대한다고 하던데. 한수 말대로 진행할까요?

왕회장 (한수를 바라보면)

한수 광고하는 사람들이 할 수 있는 일이 아니지 않습니까?

　　　　　이게 물건 팔아먹는 일도 아니고.

비서실장 어렵기는 하지만 된다면 최선의 방법이기는 합니다.

한수 (비서실장을 차갑게 바라보면)

왕회장 어떤 방법?

비서실장 여론을 만들려는 것 같습니다.

왕회장 물길을 트려는 거다?

비서실장 보석은 법적으로 보장된 권리니까.

	(한수 보곤) 대중의 여론만 만들어지면 충분히 가능합니다.
한수	법적 문제는 법률전문가들이 해야지. 무슨 광고로
왕회장	(말 끊으며) 장손.
한수	네.
왕회장	너래 부산에서 서울 오는 방법이 몇 개나 될 거 같니?
한수	…
왕회장	니 머리 속엔 경부고속도로 말고는. (책망하듯) 가는 방법이 없어?
한수	(말없이 앉아만 있고)
왕회장	없는 길도 만들어서 가는 게 사업인데.
	넌 왜 항상 남들 가는 길로만 가려는 거이가?
강회장	(분위기 전환하려고) 한수야. 너무 기대는 하지 말고. 방법 중에 하나로 생각하자.
한수	(굳은 표정으로) 알겠습니다.

한수가 무표정하게 앉아만 있고.
비서실장이 그런 한수를 슬쩍 본다.
왕회장 곰곰이 생각하다가

왕회장	걔는 뭐하니?
비서실장	누구 말씀하시는 건지?
왕회장	그 여자 머슴. 한나한테 물어보면서 일하라고 막말했다던.
한수	(막말이라는 말에 주의 깊게 듣는다)

S#13 한나 집/마당 + 대행사/아인 방(낮)

비서실장과 아인이 통화 중이다.

비서실장	이번 피티 회장님께서도 관심이 많으십니다.
아인	네. 그런데 결과가 어떻게 나올지는 모르겠네요?
비서실장	무슨 말씀인지?
아인	강한나 상무님이 기획이랑 제작 나눠서 일을 진행시켜서.
비서실장	강한나 상무님이요?
	(의아해하다가) 뭐 두 분 다 역량 있는 분들이니까. 중요한 건
	입니다.
아인	알고 있습니다.
비서실장	관심 있게 지켜보겠습니다.
아인	감사합니다.

비서실장 전화를 끊고는 곰곰이 생각 중인데.

FLASHBACK 7부 S#12 연결.

한수	제가 만나볼까요?
왕회장	만나서 뭐라고 하게?
한수	그룹에서 적극적으로 지원하겠다던가.
	아님, 차기 대표 자리를 약속한다던가…
왕회장	(한수 보며) 너래 내가 회장 자리 준다고 하면 어떻겠니?
한수	(놀란 기색 감추며 왕회장 바라보면)
왕회장	(미소 짓고는) 일이 제대로 손에 잡히겠니?

사람이란 게 그런 짐승이 아니다. 뭐를 준다고 하면 흥분해

서 일을 그르치는 법이다. 실장 니가 통화해라.

비서실장 뭐라고 할까요?

왕회장 그냥 관심 있게 지켜보고 있다고만 해라.

강회장 그 정도면 될까요?

왕회장 잘되면 꽃가마 타는 거고. 잘 안되면 상여 탄다는 거. 알았

지. 머리 좋은 애들이니까. 거기까지만 해라. 나머진 한나가

알아서 하게.

강회장 (의아) 한나가요?

왕회장 말해놓고 한수를 슬쩍 보면.

한수 분노를 티 내지 않으려 주먹을 꽉 쥐고.

왕회장, 그런 한수를 보고는 피식 미소만.

– 현재.

비서실장 뭐지? 왕회장이랑 한나는 서로 이야기된 일인가?

왕회장 미니미가 또 무슨 사고를 치려고…

S#14 대행사/한나 방(낮)

한나와 박차장이 소파에 앉아서 대화 중.

한나 박차장은 생각하는 사이즈가 너무 미니멈이야!

박차장 무슨 미니멈이에요? 이번 일 잘 처리해서 점수 따는 게 맥시

멈이죠.

| 한나 | 앙숙 두 명 붙여놓으면 일이 진행되겠어? 파토 나지.

반대로 경쟁시키면 눈에 불을 켜고 일할 테니까. 이게 더 승
산이 높지. |

박차장 거기에 패배한 사람은 아웃시키고요?

한나 (피식 미소로 대답)

박차장 (잠시 생각하다) 타 대행사가 이기면 어쩌시려구요?

상무님 커리어도 걸린 문젠데.

한나 내 커리어에 잔기스 내고. 강한수랑 김서정한테 한방 멕이는

것도 나쁘지 않지!

박차장 (무슨 말인지 알아듣고 고개 끄덕)

한나 지든 이기든 얻을 게 있는 판이니까. 우리는 객석에서 즐겁

게 감상하자구. 그리고 난 후에

박차장 네.

한나 까불면 어떻게 되는지 본보기만 보여주면 되니까.

박차장 누구요?

한나 (피식) 누구든.

S#15 본사/한수 방(낮)

방으로 들어온 한수가 내선전화로 업무를 지시하고.

한수비서(F) 네, 부사장님.

한수 마케팅 팀장한테 대행사 우원피티 담당자 좀 알아보라고 하

세요.

한수비서(F) 어느 부분을 알아볼까요?

한수 전부 다.

(전화 끊고 생각하다) 할아버지랑 강한나 둘이 뭔가 꾸미는 거 같은데…

노크 소리 들리고, 비서실장이 미소 지으며 들어오는데.
집에서의 일 때문에 비서실장 바라보는 한수 눈빛이 차갑다.

비서실장 (소파에 앉으며) 고민되실 거 같아서 왔습니다.

한수 (모른 척) 무슨 고민이요?

비서실장 이번 일 잘되면 한나상무님이 주목받을 건 뻔한데.

그 꼴은 못 보겠고.

그렇다고 일을 망가트리자니.

(한수 가리키며) 차기 부회장 선출 계획엔 치명상이고.

한수 (살짝 짜증) 그래서요?

비서실장 줄 건 주고. 받을 건 받으시죠.

한수 싫다면요?

비서실장 우원 회장님 못 나오시면. 아시죠? (한수 보곤 씩 웃고는)

한수 (맞는 말이어서 할 말이 없고)

비서실장 부사장님이 이번 일에 개입하면 한나상무가 어떻게 나올 까요?

한수 …

비서실장 내가 아는 한나상무면 일 망치려고 들 텐데…?

한수 (차갑게) 나보고 한나 눈치 보면서 일하라는 겁니까?!

비서실장 그럴 줄 알았다는 듯 어딘가로 전화를 건 후 한수

에게 건네면.

한수	네, 아버지.
강회장(F)	실장 말대로 해.
한수	그래도…
강회장(F)	우원회장이 나와야 니가 부회장 될 수 있어. 몰라?
한수	알겠습니다. (하면 전화 끊기고. 여전히 못마땅한 표정으로 전화기 주면)
비서실장	(달랜다) 100% 가능한 일이 아니지 않습니까? 그저 하나의 방법인 거지.
한수	하긴. 광고로 무슨.
비서실장	그럼 나가보겠습니다. (하고 나가려는데)
한수	그 사람은 누굽니까? 한나한테 막말했다는 임원.
비서실장	있습니다. 좀 독특한 캐릭터.
한수	밥 한번 먹자고 하시죠.
비서실장	적의 적은 동지다?
한수	(미소) 본사 부사장의 탕평인사 행보죠.
비서실장	이번 피티 이후에도 회사에 남으면 그때 보시죠.
한수	(끄덕끄덕하고) 이젠 슬슬 제 일 도우셔야죠?
비서실장	지금도 돕고 있지 않습니까? 이렇게.

비서실장이 씩 미소 짓고 인사하고 나가면.

한수	간을 보신다… 그래요.
	(다짐하듯) 부회장 되고 나면. 그때 봅시다.

S#16　대행사 외경(낮→밤)

해가 지고, 사람들이 퇴근하고, 불이 켜지는 대행사 건물.

S#17　대행사/제작팀 회의실(밤)

아인과 TF팀원들 모여있고. 마라톤 회의로 다들 지쳐있다.
아인이 지친 표정으로 벽을 보면 청년 문제, 주거 문제, 포스
트 코로나, MZ세대 등등 키워드가 적힌 A4용지 붙어있고.
다들 답답한 표정으로 말없이 있는데.

은정　(버럭) 도대체 왜 하는 거야! 왜!

일동　(은정을 바라보면)

은정　(시선 느끼고는) 죄송합니다. 그냥 좀 답답해서…

일동　(동의하는 표정들이고)

은정　(살짝 기가 죽어서) 라면도 짜파랑 구리를 섞는 세상에 (말을 하
　　　다가 다시 열이 받는다) 기획 제작 따로 하라고 하지를 않나!
　　　이건

장우　(의자 위에 둔 봉투를 뒤적거리더니 육포를 꺼내서 은정에게 내밀며)
　　　워… 워… 은정씨디님 캄다운.

은정　(장우에게 받은 육포 뜯어 씹다가 아인에게 하나 내밀며) 상무님 하
　　　나 드세요.

아인　(육포를 받고선) 이게 맛있니?

은정　(당황) 네? 어… 회의하면서 먹을 수 있는 유일한 고기?

아인　그렇지. (은정이 준 육포 보며) 최선의 선택은 상황에 따라 달

라지는 거니까. (잠시 생각하다 벽에 붙은 종이들 가리키며) 봐봐.

일동 (벽에 붙은 종이들 바라보며)

아인 좋은 기업PR이 될 방향들이야. 근데 저게 목적일까?

 저런 가치들이 지금 우원그룹이 원하는 걸까?

일동 (끄덕거리고)

아인 저건 우리의 관습 아니야?

 – 회의실에 붙어있는 〈청년 문제. 주거 문제. 대한민국 희망.
 포스트 코로나〉 등 회의 중에 나왔던 워딩들이 보이고.

아인(E) 기업 PR은 이래야 해. 하는. 광고판 내부의 루틴적인 메시지.

 TF팀원들 아인을 보며 맞다는 듯 고개를 끄덕이고.

아인 (생각하다가) 광고주가 원하는 일을 해줘야지. 그래야 대행사

 아니야?

일동 (곰곰이 생각하고)

아인 지금 우원이 원하는 게 (테이블에 쌓여있는 종이 뒤적거리다가 한

 장을 보여주듯 들며) 이런 거겠어?

일동 (아인이 들고 있는 카피 주목해서 보는데)

 TF팀이 전부 주목해서 보면. A4용지에 카피가 적혀있다.
 [우원과 함께 이루는 K_WISH LIST 〈우리가 원하는 것〉]

최상무(E) 좋은데?

아인이 들고 있는 A4에서 기획팀 회의실 벽에 붙어있는 A4
로 연결. [〈우리가 원하는 대한민국〉 우원이 만듭니다. 대한
민국 WISH LIST]라고 제작팀과 거의 똑같은 카피가 붙어
있다.
최상무, 권씨디, 정국장과 회의 중.

최상무	말맛도 있고.
정국장	저희 팀 내부에서 정리한 방향입니다.
권씨디	좋네요. 워딩도 우원그룹이랑 렐러번스가 있어서 직관적이고.
정국장	장기간 진행한 기업 PR들처럼 휴머니즘적인 색깔도 있고. 그릇이 커서
최상무	(말 끊으며) 아니. 방향성 말고 워딩.

INSERT 삼십 분 전. 최상무 방.
비서실장과 최상무 대화 중이다.

비서실장	그게 이번 피티 목적이야.
최상무	이걸 광고로 해내라고?
비서실장	해내면 베스트지.
최상무	(생각하다) 이거 고아인한테도 말해줬어?
비서실장	설마!
최상무	(끄덕끄덕하고) 여론을 만들어내라?
비서실장	아, 그리고 왕회장님이 고상무 찾더라.
최상무	왕회장님이?

비서실장	창수야 너 이번 피티 뺏기면 대표자리 위험해.

– 현재
비서실장과의 통화가 떠올라 인상을 팍 쓰는 최상무.
권씨디와 정국장 최상무 심기를 살피고.

최상무	우리가 원하는 것. 좋아. 근데 우리가 소비자가 아니라.
	(권씨디와 정국장 똑바로 보며) 우원이어야지.
권씨디	메이커 보이스로 하자는 말씀이세요?
	자막 → Maker Voice : 기업이 화자가 되어 메시지를 전달
	하는 방법
최상무	응. 정확하게 말하면 오너 보이스겠지만.
정국장	그게 무슨…?
최상무	워딩 잘 잡아 왔어.
	(정국장이 들고 온 카피 들고) 이게 이번 피티 목적이거든.
권씨디+정국장	…?
최상무	김우원 회장이 원하는 것.

S#19 대행사/제작팀 회의실(밤)

아인이 TF팀을 똑바로 보며

아인	우원회장 보석 허가.
일동	(놀람) 네에???

놀란 팀원들이 아인을 바라보고. 아인은 무표정하게 팀원들을 바라본다.

은정 농담이시죠?

아인 은정씨디. 왜 이렇게 해왔어?

은정 기업PR이니까. 희망적이고. 휴머니즘적이어야 하지 않을까 싶어서.

아인 아니 표면적 이유 말고. 진짜 이유를 말해봐.

은정 (머뭇거리고)

아인 괜찮아. 어서.

은정 부정적 이슈 발생했으니까. 언론의 우호적 기사를 위해 광고비를 늘려야 한다. 그러니 기업PR 광고를 한다. (눈치 보고) 이런 의도로…

아인 지금 한 말의 가장 큰 모순은?

은정 그럴 거면 기존 광고 물량을 늘리죠. 뭐하러 위험하게 새로운 기업PR을 해요. 매체비 쓰는 거야 똑같은데…

일동 (은정 말에 동의한다는 표정이고)

아인 자, 지금 다들 도망치고 있는 거 아니야?

일동 ???

아인 광고주가 원하는 게 뭔지 알지만. 해낼 방법을 몰라서.

다들 말이 없고. 아인도 아직 방법은 알 수가 없다.

아인 일단.

일동 네.

아인 이 지점부터 다시 생각해. 사익을 공익처럼 포장해서 여론을

만들어낼 수 있는 방법.

일동　… 네.

병수　상무님. 광고가 해낼 수 있는 영역일까요?

아인　광고가 지구온난화를 막을 수 있어? 광고가 난민 문제를 해결할 수는 있고? 그런데 왜 해?

일동　(아인을 바라보면)

아인　우린 인식을 심어주고 여론만 만들어주면 돼. 그건 우리 영역이야.

일동　(끄덕끄덕)

아인　내일부터 한 시간 간격으로 회의.

일동　(힘없이) 네.

TF팀들 죽었구나 하는 표정들이고.

아인이 회의실을 나가려고 하자, 은정이 냅다 묻는다.

은정　상무님!

아인　(돌아보면)

은정　팁 하나만 주고 가세요. 진짜 막막해요…

아인　(생각하다가) 무당이 돼야지. 광고주 마음을 꿰뚫어 보는.

은정　어떻게 해야 꿰뚫어 볼 수 있는데요?

아인　글쎄. 방울이라도 흔들어보든가?

아인이 나가고, 다들 지친 듯 한숨만 내쉰다.

탕비실에 모여 있는 TF팀. 다들 어깨가 축 처져있고.
커피를 뽑으면서 이야기 중이다.

| 은정 | 진짜, 아주, 완벽하게! (한숨) 모르겠다… |

은정 진짜, 아주, 완벽하게! (한숨) 모르겠다…

병수 나도 그래.

원희 저도 이렇게 막막한 피티는 처음이에요. 장우는?

장우 저는 원래 몰라요.

일동 (뭐지? 저 당당함?)

장우 빨리 카피 써주세요. 때깔 기가 막히게 제작물 만들어 드릴 테니까.

병수 우리 장우는 참 속 편해.

원희 장수하겠다.

은정 기획팀은 잘하고 있으려나…

권씨디(E) 당연하지.

커피 뽑으려고 텀블러 들고 탕비실로 들어오는 권씨디.
TF팀 뒤에서 나타난 권씨디 보고 인사하고. 권씨디 의기양양하다.

권씨디 고생들이 많겠다. 기획도 없이 기획을 해야 하니. 막막하지…?

일동 …

권씨디 (놀리듯) 우리는 방금 컨셉이랑 슬로건 키 카피까지 다 픽스했는데.

은정 벌써요?

권씨디	(손가락으로 기획 회의실 가리키며) 우리는 기획과 (자신 가리키며)
	제작이 한데 뭉쳤으니까. 당연한 거 아니야?
원희	권씨디님 혹시 컨셉… (하다가 말을 멈춘다)
일동	(표정 어둡고)
권씨디	(얄밉게) 수고들 해. (하고 가고)

고민이 더 깊어진 TF팀. 축 처져서 터덜터덜 걸어간다.

S#21 대행사/아인 방(밤)

아인도 지친 듯 앉아있다가. 커피 마시려고 하는데 비어있고. 텀블러 들고 커피 뽑으러 나가려는데 전화 온다.

아인	(받으며) 웬일이세요? 회사 앞이라고요?

S#22 대행사 인근 커피숍(밤)

아인과 정민이 마주 앉아서 커피 마시고 있고.

정민	커피 오늘 몇 잔째야?
아인	세면서 마시나요.
정민	물은? 거의 안 마시지? 물 한 잔 갖다줄까?
아인	(쳐다보며) 나 물 멕이고 싶어서 온 거예요?
정민	(씩 미소)

아인	할 말 없으면 일어날게요. 경쟁 피티 중에 마주 보고 있는 거. 영 보기 안 좋으니까.
정민	안 좋기는. 백날천날 하는 경쟁피티.
아인	이번 거는 사이즈가 역대급이니까.
정민	할 말 직구로 바로 던질게.
아인	언제는 변화구 던진 적 있으시구요?
정민	(씩 웃고) 이번 피티 목적이 뭐야?
아인	미쳤어요? 그거 알려주면 다 알려주는 건데.
정민	오케이! 물어볼 거 끝!
아인	…?
정민	넌 왜 하는지 찾았다는 거잖아? 그거면 됐어. 광고주가 바보짓 하는 건가 싶었는데. (혼잣말) 이유가 명확한 기업PR이다…
아인	겨우 그 말 하려고 경쟁사 임원 만나자고 한 거예요?
정민	(벌떡 일어나서) 가자.

S#23 대행사 인근 커피숍/주차장(밤)

자동차 앞으로 걸어가는 아인과 정민. 정민이 전자담배에 담배를 꽂고 버튼을 누르면 부스팅되느라 전원이 껌뻑껌뻑하는데.

정민	에이씨. 옛날이 좋았어.
아인	(돌아보면)
정민	(전자담배 들어 보이고) 불 붙이면 바로 피울 수 있을 때가 좋았는데.

아인	(피식하고 차 문을 열고 타려고 하는데)
정민	(아인 등에 대고) 져줄 수는 없는 거지?
아인	(잘 못 들었나? 싶은 표정으로 돌아보면)
정민	이번 피티 잡으면 우리 회사 직원 삼십 명. 충분히 먹고 살수 있는데…
아인	(정민의 이런 모습 처음이다)
정민	옛날엔 우리 같은 독립대행사도 먹고살 만했는데.
	지금은 대기업 소속 인하우스 아니면…
	대한민국 광고판에서 생존 자체가 미션 임파서블이니.
아인	선배…
정민	(말하고 보니 쪽팔리고) 야! 됐어! 못 들은 걸로 해.
아인	들은 걸 어떻게 못 들은 걸로 해요?
정민	(하늘만 멍하니 보면서) 머슴 짓 그만하려고 VC기획 관두고 회사 차린 건데. (아인 보며 억지 미소 짓고) 이젠 금융권 노예가 되어버렸네?
아인	(놀람) 선배. 혹시 사채 같은 거 썼어요?
정민	아니. (생각하다) 아닌가? 하도 땡겨 쓴 돈이 많아서 헷갈리네.
아인	지금 나랑 장난
정민	야!
아인	(정민 쳐다보면)
정민	넌 절대 회사 나오지 마. 니 실력? 능력? 업계평판?
	그딴 거 믿지 말고. 쫓겨날 때까진 대감집 머슴살이해.
	알잖아? 대한민국 광고판. 실력으로 해결되는 곳이 아닌 거.
아인	회사 많이 안 좋아요?
정민	까짓거 뭐 죽기밖에 더 하겠나?
	(갸웃거리며) 늙었나? 쓸데없는 연설을 하고 있네. 에이 쪽팔

려. 간다.

정민이 차에 타고 가면.
아인이 한동안 바라보고 있는데 병수에게 전화가 온다.

병수(F)	운전 중이세요?
아인	아니. 말해.
병수(F)	방금 전에 권씨디님 만났는데. 그쪽은 이미 카피까지 정했다고 해서…
아인	(한동안 말이 없다) 그래. 내일 보자.
병수(F)	네. 좀 주무세요.

전화를 끊은 아인. 본인도 막막해서 한동안 서있고.

아인	(정민이 간 방향 보고) 내 코가 석잡니다.
	까딱하면 VC그룹에서 기록하나 더 세우게 생겼어요.
	(쓰게 웃고) 최단기 임원.

S#24 와인바(밤)

재벌가 딸들 모임. 한나, 서정, 친구1, 2 앉아있고.
서정이 와인 잔을 한나에게 내밀고 있다.

서정	뭐해? 술 안 따르고?
한나	(폭발 직전) 니가 뭔데 나한테 술을 따르라 마라야!

서정 (친구1,2 보고는) 을이 갑한테 술 정도는 따를 수 있는 거 아니야? 더군다나 곧 있음 새언넌데.

친구1 니들은 진짜 끊임없이 싸운다.

한나/서정 (쳐다보면)

친구1 한일 관계도 간혹 좋을 때가 있어. 가끔은 좀 좋게 지내자. 응?

한나 (친구1 보곤) 말하는 게. 역시 친일파 후손답네.

친구1 야! 친일파는 무슨 친일파야.

한나 니네 할아버지 조선총독부에 비행기 헌납했잖아. 그렇게 사업해서 재벌 된 거고!

친구1 그럼 너네 할아버지는

친구2 강한나! 넌 꼭 불리하면 전선 넓히더라. 그냥 한잔 따라줘.

한나 (서정 빤히 보고)

서정 (어서 따르라는 듯 잔 까딱거리고)

한나 하긴 광고주님인데. 한잔 올려야겠네.

한나가 서정의 잔에 와인을 따라준다. 세 번에 나눠서.
친구 1, 2 그 모습 보고 낄낄거리고. 서정은 뭔가 싶고.

서정 (친구1 보며) 왜 웃어?

친구1 제사 지낼 때 술잔에 술 세 번 나눠서 따르잖아.

서정 (한나를 죽일 듯이 보고)

한나 쭉 드세요. 돌아가신 조상님 받들 듯 한잔 올렸으니까.

서정 이게 진짜… (벌떡 일어나서) 야!

한나 (벌떡 일어나서) 왜!

한참 노려보던 한나와 서정.

서정이 '더러워서 피한다'는 표정 짓고는 자리에 앉는다.

서정 갑인 내가 참아야지. 그래요 강한나 상무님. 지금처럼 크리
에이티브하게 피티 준비해 주세요.

한나 (앉으며) 당연하죠. 업계 1원데.

서정 그런 대단한 회사가 기획, 제작이 앙숙이어서 나눠서 피티
들어오시나 봐?

한나 서비스죠. 1+1.

서정 따로 해서 피티 딸 수 있겠어?

한나 당연하지.

서정 내기할래?

한나 좋아. 콜! 뭐 걸 건데?

친구1 소원 하나 들어주기 해. 뭐든지. 어때?

서정 (와인 잔 내밀며) 자신 없으면 그만두던가.

한나 (와인 잔 내밀며) 소원 하나. 뭐든지.

서정과 한나 건배한 후 죽일 듯이 쳐다보며 잔을 싹 비우고.
조금 떨어진 자리에서 박차장이 상황을 지켜보고 있다.

박차장 (혼잣말) 꼭 저렇게 손익계산 안 해보고 질러 버리시더라.
(어딘가 전화해서) 응. 밤늦게 미안. 우원그룹 쪽에서 정보 좀
구해야 하는데. 응. 최측근으로. (하고 전화 끊고)

여전히 서정과 으르렁거리는 한나를 바라보며 미소 짓는 박
차장이다.

S#25 　 이모집 앞 + 안(밤)

이모집 앞에 아인의 차가 주차되어 있고.
이모집 옆에는 길고양이가 정석이 준 사료와 물을 먹고 있다.

이모집 안. 접시 위에 계란 묻힌 소세지가 절반쯤 비워져
있고.
정석은 맥주를 아인은 소주를 각자 글라스에 따라서 마시
고는.
정석이 아인을 보자 손가락으로 테이블을 톡톡 치고 있다.

정석 　 일이란 게 연차가 쌓이면 쉬워져야 하는데.

이놈의 광고는 하면 할수록 더 어려워지네.

아인 　 은은하면 전달이 어렵고. 명확하면 반발이 나올 거 같아서…

정석 　 여론이라… 우원회장을 위한 캠페인이라고 눈치채는 순간
역풍인데…

고아인이 잘 할 수 있는 건은 아니네.

아인 　 무슨 말씀이세요? 내가 업계 탑인데.

정석 　 알지. 근데 이런 건은 엉뚱하고 돌발적인 카피라이터들이 잘
하거든.

아인 　 상식에서 벗어나라?

정석 　 소 뒷걸음치다 쥐 잡는 꼴이랄까? 생각지도 못한 게 나와
야 돼.

너나 나처럼 논리적인 타입이 할 일이 아니야.

아인 　 그럼 어떻게 할까요?

정석 　 (핸드폰으로 톡 보내며) 내가 줄 수 있는 건 이거밖에 없네.

아인	(톡 오고) 뭔데요?
정석	엉뚱한 아이디어 잘 내는 프리랜서 카피들. 반드시 잡어!
아인	???
정석	소가 많아야 뒷걸음질 치다가 뭐라도 잡지.

S#26 대행사/제작2팀(밤)

은정이 헤드폰 끼고 육포를 씹으며 자판을 열심히 치고 있다.

아인(E)	엉뚱한 애. 우리 팀에도 하나 있어요.

병수에게 전화 오면 아인이다.

병수	(전화 받고) 네 상무님. (듣다가) 내일 오후에 미팅 잡겠습니다. (전화 끊고 시계 보면 밤 12시쯤이고) 그만 들어가자.

다들 컴퓨터 끄고 자리에서 일어서는데.
은정만 퇴근할 생각 없이 멍하니 앉아있다.

장우	은정씨디님. 안 가요?
은정	뭔가 나올 듯 말 듯 하는데 안 나오네…
원희	아이디어 변비는 약도 없는데.
병수	들어가. 좀 쉬고 하는 게 낫잖아?
은정	지금 들어가서 누워봤자. 머리만 핑핑 돌지. 잠이 오겠어요… (사람들 보며) 난 좀 더 앉아있다 갈게요.

병수	그럼, 먼저 갈게.
원희	순산하세요.
장우	쾌변하세요.

TF팀 은정에게 인사하고 가고.
은정이 심호흡을 크게 한번 하고는. 육포를 하나 꺼내서 잘근잘근 씹으며 노트북을 죽일 듯이 바라보고 있다.

| 은정 | 이번 피티. 내가 아주 찢어버린다. 죽여주는 거 보여준다. |
| | (노트북 보며 협박하듯) 카피 내놔. 어서. 죽이는 걸로. |

파워포인트 화면이 대답하듯 검은 바가 깜빡깜빡 거리고.
동시에 은정의 눈도 깜빡깜빡 거리다가. 눈이 살살 감기고.
그 눈으로 컴퓨터 시계를 보는데 12시 30분.
컷 튀듯. 눈이 감겼다가 뜨면 12시 45분. 화들짝 놀라고.
허나 다시 눈이 슬슬 감기고. 컷 튀듯. 눈이 감겼다가 뜨면 1시.

| 은정 | (화들짝 놀라고) 왜 한 것도 없는데 시간은 이렇게 휙휙 가냐고!!! |

아무도 없는 사무실에서 은정이 머리를 쥐어 싸매고 괴로워한다.

S#27 은정 집 밖 + 안(밤)

은정이 조용히 현관문 비밀번호 누르고 들어오고.
거실 불을 켰다가 가족들 나올까 봐 다시 끄고.
어두운 거실에서 식탁에 노트북을 펴고. 핸드폰 플래시 켜고
는 앉는다.

은정 (노트북 뚫어지게 보며) 빌링 삼천억이다. 잠은 죽어서 자도 돼.

라고 말은 했으나. 막상 떠오르는 건 없고.
팔짱을 끼고 노트북을 노려보는데. 머릿속만 빙빙 돌고.

은정 아… 광고주 속마음을 어떻게 꿰뚫어 볼까… (곰곰이 생각하
다가)

은정이 급하게 핸드폰으로 뭔가를 검색하고. 한참을 보는데.
화면이 보이면 무당 방울을 검색했다.

FLASHBACK 7부 S#19

아인 (생각하다가) 무당이 돼야지. 광고주 마음을 꿰뚫어 보는.

- 현재.
흔들리는 은정의 눈동자. 구매 버튼 보이고. 은정의 동공이
확장.

아인 글쎄. 방울이라도 흔들어보든가?

─ 현재.

뭐에 홀린 듯 구매 버튼을 누르려고 하다가. 그런 자신이 너무 한심해서 식탁에 머리를 콩콩 박는다.

은정 미쳤냐구! 진짜 제정신이냐구!!!
(머리 콩콩 박으며) 이럴 거면 그냥 죽어. 죽어.

한참을 멍하니 앉아있던 은정.
아무리 생각해봐도 자기 자신이 한심해서 식탁에 머리 박고 있는데.

은정 죽이는 거 한번 보여줘야 하는데…

CUT TO

아침이고. 은정은 그 상태로 잠들어 있고.
아지와 남편은 그런 은정을 구경하듯 보고 있고.
시어머니는 부엌에서 아침밥을 하고 있다.

시어머니 뭐해? 구경 그만하고 깨워. 아침은 먹여서 출근시켜야지.
아지 (은정을 흔들며) 엄마. 엄마…
은정 (화들짝 놀라서 일어나며) 아지… 아지 왜 회사에 왔어?
일동 (쟤가 뭔 소릴까?)
은정 아… 집에 와서 했지…

남편	(측은) 침대에서 자지.
은정	어쩌다 보니까… (하고 노트북 끄려고 마우스 잡으면 꺼져있던 화면에 전원 들어온다)
아지	(노트북 화면 보고 가리키며) 엄마. 이게 인수인수야?

은정이 노트북 보이면. PPT화면에 〈죽이는 거 보여준다 / 우원이 원수네 원수야 / 전생에 나라를 팔아먹으면 카피라이터가 된다〉 등등 낙서 써있다.

남편	(슬쩍 보고) 이런 거 하느라 날 샌 거야?
은정	(살짝 뻘쭘하고)
아지	엄마…?
은정	응?
아지	인수인수가 (노트북 가리키며) 이런 거면. 내가 해줄 수 있는데.

은정, 딱히 할 말이 없고. 뭔가 부끄럽기도 하고. 후다닥 노트북을 정리해서 안방으로 가며

은정	(괜히 성질) 카피가 뭐 저절로 뚝딱 써지는 줄 알어. 원래 크리에이티브는 이렇게 딴짓하다가.
일동	(쳐다보면)
은정	됐어요! (하고 안방으로 들어간다)

S#28 한나 집(아침)

일하는 아저씨가 정원수에 물 주고 있고.

S#29 한나 집/주방(아침)

강회장은 아침 먹고 있고 한나가 와서 식탁에 앉는다.

한나	아빠 굿모닝.
강회장	우원 일 어떻게 진행되고 있어?
한나	(아줌마한테) 아줌마 난 샐러드만 주세요.
	(강회장 보며) 회장님께서 무슨 그런 자잘한 일까지 신경 쓰세요?
강회장	이게 자잘한 일이야? 상황이 상황인데.
한나	걱정 마. 잘해서 이길 거야. (눈 부릅뜨며) 무슨 일이 있어도!
강회장	(불안하다) 너 또 왜 이래?
한나	뭐가?
강회장	니가 잘할 게 뭐 있어. 그냥 직원들이 잘하게 냅둬. 오빠도 신경 쓰고 있으니까.
한나	(눈에서 불이 튄다) 강한수가 대행사 일에 왜 인발브를 해!!!?
강회장	(아차 싶고) 무슨 인발브를 해. 신경 쓰고 있다는 거지.
한나	신경 끄라고 해. 확 다 망쳐버리기 전에!

INSERT 한나 집/거실

소파에 앉아서 신문을 보던 비서실장. 한나 말을 듣고는 그

럴 줄 알았다는 듯 비식 미소를 짓고.

맞은편에 앉아있는 박차장이 그 모습 유심히 본다.

– 현재.

강회장 너도 그냥 지켜만 봐.

한나 싫은데. 내가 잘할 건데.

강회장 심판이 왜 경기에 껴들어.

한나 내가 왜 심판이야. 선수지. (슬쩍 떠본다) 챔피언 자리 놓고 싸
 우는.

강회장 넌 선수 아니야. 그냥 심판 보다가 시집 가.
 (한나 보며) 괜히 집안 소란스럽게 하지 말고.

한나 (버럭) 왜 난 안 되는데! 오빠는 되고. 난 안되는 이유가 뭐야!

강회장 한나야.

한나 왜!

강회장 이 자리가 좋은 자리 같아? 회장 되면 (말을 멈추고)
 난 니가 피 터지게 싸우는 선수 말고. 그냥 행복하게

한나 (벌떡 일어나서) 싫어! 죽어도 싫어! 이기든 지든 난 끝을 볼
 거야.

강회장 야! 내가 다 너 생각해서

한나 (손가락으로 귀 막고) 안 들린다. 안 들려. 에베베베베베. 하나
 도 안 들려~~~

강회장 (아… 저 돌아이)

한나 (강회장 노려보다가) 박차장~~~

박차장(E) 네!

한나 가자. 귀에서 피 나오겠다. (쿵쿵대며 걸어가다 뒤돌아서)

	아빠는 아빠 좋을 대로 해. 난 나 좋을 대로 할 테니까!
강회장	야, 넌 생각해서 말을 해주는 건데. 왜 화를 내. 어?
한나	아빠, 하나만 확실하게 기억해.
강회장	뭐?
한나	늙으면 딸이 최고야. 지금 상태로 늙으면 나중에 후회해.
강회장	뭘 후회해.
한나	강한수가 늙고 힘없어지면 아빠 거들떠나 볼 거 같아? 나한테 잘못하면 나중에 (말을 할까 말까 고민한다)
강회장	나중에 뭐?
한나	나중에… (에이씨 몰라 질러!) 돈 많은 독거노인으로 고독사할 거야!!!
강회장	야! 너 아빠한테 악담을 해도

한나가 쿵쿵거리고 나가버리고. 강회장 골치가 지끈거린다.

강회장	한나 저게 나서면… 계획 다 틀어질 수 있는데

S#30 한나 집/주차장(아침)

한나가 자동차 뒷자리에 미리 타서 씩씩거리고 있고.
박차장이 샐러드가 담긴 그릇을 들고 차에 탄 후 한나에게
내민다.

한나	안 먹어.
박차장	드세요.

한나	내가 지금 이게 목구멍으로 넘어가겠어!
박차장	넘어가죠. 씹어서 삼키면.
한나	(버럭) 박차장!
박차장	저 운동할 때 코치님이 그러시더라구요.
한나	…
박차장	삼류 선수들은 공격할 때 공격만 생각하고. 방어할 땐 방어만 생각하는데. 일류 선수들은 공격할 때 방어할 생각 하고. 방어할 땐 공격할 생각 한다고.
한나	그래서?
박차장	(씩 미소 짓고) 1등 되려는 분이 방어만 하고 있으면 되겠어요? 방어했으니까. 공격할 생각 해야지. (한나 손에 샐러드 그릇 쥐여주며) 먹고 힘내서.
한나	(손에 들린 샐러드 한참 보다가. 포크로 찍어서 우걱우걱 씹는다)
박차장	출발합니다.

한나 차가 주차장을 나와서 출발하고.

S#31 대행사/로비(아침)

아인이 평소처럼 이른 시각에 커피 들고 출근을 하고 있다.

한나(E)	(샐러드 와작와작 씹으며) 강한수, 김서정. 이것들이 치고 들어오는데. 객석에서 감상만 하고 있을 순 없겠지?

S#32　길거리/최상무 차 안(아침)

최상무 누군가와 유쾌하게 통화하며 출근 중이고.

최상무　그럼요. 언제 식사 한번 하셔야죠.
박차장(E)　그러게요. 어떻게 하시게요?

S#33　길거리/한나 차 안(아침)

한나, 곰곰이 생각하다가

한나　승자를 기다리기보다는 승자를 만들어야지.
박차장　만들어서요?
한나　내가 판을 쥐고 흔들 수 있다는 걸 보여줘야지.
　　　(곰곰이 생각하다) 우원 쪽 황전무를 매수할까?
박차장　(아예 대답을 안 해버린다)
한나　그치. 아니지. (곰곰이) 방법이 있을 텐데…

그때 박차장에게 전화가 온다. 받지는 않고 화면만 슬쩍 보고는

박차장　그 방법. 생길 것도 같은데요?
한나　???
박차장　만약에 최상무랑 고상무님. 둘 중 한 명을 선택해야 하면
　　　(룸미러로 한나 보며) 상무님은 누굴 선택하시겠어요?

한나 …?

S#34 대행사/제작2팀(아침)

TF팀들 눈이 빠지도록 집중해서 모니터 보며 일하는 중이고.
출근하던 타 제작팀 직원들이 제작2팀 테이블을 보면 김밥
이랑 샌드위치 컵라면이 놓여있다.

오차장 (시계 보면 9시 50분) 어제 야근했을 텐데.
김대리 전투식량 봐. (테이블 위 보고) 목숨 걸었잖아.
오차장 기획 쪽도 난리
은정 (벌떡 일어나서 비명) 으아아아아아!!!!
직원들 (깜짝 놀라서 도망가고)
장우 왜요???
은정 회의 5분 전!!!
원희 (벌떡 일어나서) 벌써요???
병수 출력해. 키워드만 보자고 하시니까.

S#35 대행사/출력실(아침)

복합기에서 프린트물이 출력되고 있고.
은정이 출력된 종이를 꺼내서 오타 있나 다급하게 보고 있
으면.
원희가 후다닥 달려오고 복합기에서 원희 프린트물이 나온다.

그 뒤로 장우 병수가 긴장된 표정으로 서있고.

S#36 몽타주. 대행사/제작팀 회의실 + 출력실(아침→낮)

아인이 먼저 와서 기다리고 있으면 TF팀이 들어온다.

아인 회의 10시라고 하지 않았나?

TF팀 (대역죄인 모드)

아인 (시계 보고) 10시 5분은 10시가 아니라고 몇 번 말해!

TF팀 죄송합니다.

아인 빨리해.

TF팀 자신의 출력해 온 종이들 테이블 위로 쫙 깔고.
자리가 부족하자 회의실 벽에도 붙인다.
다 세팅되자, 아인이 테이블 위와 벽에 붙인 워딩들 하나씩
보는데.
영 마음에 안 든다는 표정이고.

아인 다시. 한 시간 후에.

- 복합기에서 프린트물 나오고 있고.
- 테이블 위와 벽에 붙은 프린트물. 아인이 들어와서 살펴
보고는.

아인 다시. 한 시간 후에.

- 복합기에서 프린트물 나오고 있고.
- 출력된 종이들 긴장한 눈빛으로 체크하는 은정.
- 회의실. 테이블 위와 바닥에 깔린 프린트물.
- 아인이 들어와서 살펴보고는.

아인 다시. 한 시간 후에.

TF팀 한숨을 푹 하고 쉬고. 아인도 지친다는 표정인데.

은정 저기 상무님…
아인 (쳐다보면)
은정 식사는 어떻게…
아인 (차갑게) 지금 밥이 넘어가?!

S#37 대행사/옥상(낮)

은정이 기분 상한 표정으로 서있고. TF팀원들이 와서 주변
을 둘러싼다.

은정 (삐졌다) 넘어가죠. 나는 넘어가요. 그냥. 아주. 막. 잘.
장우 (달래느라) 그럼요. 저도 잘 넘어가요.
원희 저도요.
병수 가자. 밥 먹고 하자. 응?
은정 (억울) 사람 후져지게. 먹을 거 가지고…
장우 (대뜸) 삼십오만 원.

은정	(장우 쳐다보면)
장우	(은정 보며) 팀비 관리하는 막내로서 드리는 정보예요.
	오늘 점심으로 쓸 수 있는 최대 금액.
원희	무슨 돈으로?
장우	TF팀이라 피티비 빵빵하게 들어왔어요.
원희	(은정 보며/고기 굽는 흉내 내며) 그럼 한우 치이이익~~?
은정	(침 꿀떡)
장우	고기 굽는 거 기다리는 동안 육회 한 접시?
은정	(침 꿀떡)
일동	(은정이 혹하는지 보면)
은정	하긴 안 먹으면 나만 손해겠죠…?
일동	(맞장구쳐주고)
은정	갑시다! 이 기분 고기로 넘겨버립시다!

TF팀 은정을 토닥거리며 같이 옥상에서 내려가고.

S#38 대행사/아인 방(낮)

아인, 책상에 앉아서 후회 중이고.

아인	(혼잣말) 짜증 내지 말자. 능력 없는 것들이 팀원들한테 짜증
	내는 거야.
	(후~ 하고 숨을 내쉬고는 약을 먹으려고 하는데 약통이 비어있다)

S#39 정신과/원장실(낮)

아인이 들어오면 수진이 멀뚱하게 보고.

아인	약 떨어졌어.
수진	그래서?
아인	뭘 그래서야? 약 받으러 왔지.
수진	(종이에 뭔가 쓰며) 이거 써줄 테니까. 다른 병원으로 가.
아인	의사가 환자한테 약도 안 주면. 그게 무슨 의사야.
수진	벌써 십 년째. 와… 내가 이 말을 너한테 또 한다. 응? 여기 정신과고 나 상담 전문이다.
아인	…
수진	약은 상담을 통한 인지 치료 중에 발생 되는 응급 증상에 쓰 는 거라고. 너처럼 하루에도 몇 번씩. 술까지 마시면서 먹는 게 아니라.
아인	이번만.
수진	(관심 없다는 듯) 그 말도 여러 번 들었다.
아인	(앉으며) 일주일 후에 있는 피티. 내 인생에서 가장 중요한 피티야. 회사에서 살아남느냐. 밀려나느냐가 걸린.
수진	(무관심) 그래. 그 말도 다른 병원 가서 해.
아인	그때까지만. 그 이후엔 니 말 들을게.
수진	(아인을 보다가 한숨을 푹 쉬고) 아… 내가 또 속는다. 속아줘. 대신. 술 마시고 약 먹으면 절대 안 돼!
아인	…
수진	(무섭게) 대답해!

| 아인 | (대충) 알았어. |

S#40 대행사 인근 커피숍 밖(낮)

한나가 커피숍 밖에 서있고 박차장이 커피를 사서 나온다.

한나	(박차장 손에 들린 커피 보며) 왜 네 잔이야?
박차장	(커피 하나 꺼내서 한나 주며) 이건 상무님 거.
	(하나 꺼내서 들며) 이건 제꺼.
한나	나머지 두 개는?
박차장	(커피 캐리어 한나에게 건네며) 최상무님이랑 고상무님 거요.
한나	…
박차장	커피 한잔 들고 가서 잠깐 이야기해 보세요.
한나	만나보고 결정해라?
박차장	알람이 누구한테서 울리는지. 확인해 보시죠.
한나	(커피 캐리어 들고) 알았어. 같이 안 가게?
박차장	전 통화 좀 하고 들어갈게요.

S#41 대행사/최상무 방(낮)

한나가 노크하고 들어오면 최상무가 반긴다.
한나 소파에 앉아 건네며

| 한나 | 피티 준비는 잘 되세요? |

최상무	(커피 받으며) 저희는 컨셉이랑 키카피까지 정해졌습니다.
한나	벌써요?
최상무	(은근히) 예비 사돈어른. 어서 나오셔야 하지 않겠습니까?
한나	(짐짓 모른 척) 무슨 말씀이세요?
최상무	이야기 들었습니다. 이번 피티 목적. 거기에 회장님은 물론 부사장님까지 큰 관심 가지고 계신 피티라고.
한나	(최상무 한수한테 붙었나? 빡치는데 참고) 아… 부사장님이요… 그러고 보니까 실장님이랑 베프시라고.
최상무	(자신 있게) 우리 회사 이름이 왜 VC기획이겠습니까? 광고는 기획력이 핵심이죠. 정보를 얻는 것까지 포함해서.
한나	좋네요. 그럼 부족한 건 없으시겠네요?
최상무	없습니다. 완벽하게 준비되고 있습니다.
한나	그러시구나…
최상무	좋은 결과 보여드리겠습니다.

S#42 대행사/최상무 방 밖(낮)

미소 지으며 최상무 방에서 나온 한나.
문을 닫자마자 표정이 싸늘하게 바뀐다.

S#43 대행사/아인 방 밖 + 안(낮)

한나가 아인 방 문을 노크하고 들어가는데.
아인, 한나가 온 것도 모른 채 고민 중이다. 연필로 무언가를

썼다가 지웠다가 하고. 마음에 들지 않는지 연필로 책상 위
를 톡톡 치고 있다.

한나 바쁘세요?

아인 (고개만 들고) 웬일이세요?

한나 (다가와 커피 주며) 잘되시나 궁금해서 왔죠.

아인 (뭘까? 싶은데)

한나 부족한 건 없으세요?

아인 있죠.

한나 뭔데요? 저한테 말씀해 보세요.

아인 시간.

한나 …?

아인 바쁘니까 할 말 없으시면. 제 시간 뺏지 말고 나가주시겠어요?

한나 (어이없지만 이제 그러려니 한다) 고상무님은 성질머리가 지랄
 같아서

아인 (한나 보며 쩨릿 하면)

한나 정정할게요. 성격이 모나서.
 (사과하는 표정 짓고) 친구도 없으시겠다.

아인 (뭐지? 하는 표정인데)

S#44 대행사 인근 + VC그룹 비서실(낮)

박차장이 주변을 둘러본 후 어딘가로 전화를 하고.
본사 비서실 직원이 전화가 오자 전화기를 들고 밖으로 나
온다.

박차장	그래? 알아봤어?
직원	네. 우원 쪽에서 들은 것 좀 있습니다.
박차장	뭐라는데?
직원	무슨 소린지 이해가 잘 안 돼서. 들은 내용 그대로 정리해서 선배님 메일로 보냈습니다.
박차장	응 그래. 수고했어. 끊는다.

박차장 전화를 끊고 핸드폰으로 메일을 확인하고. 한참이나 읽어보다가

박차장	그렇네. 꾼들만 이해할만한 대화네.

S#45 대행사/한나 방(낮)

한나가 소파에 앉아있고.
박차장이 종이 한 장 들고 들어온다.

한나	통화했어?
박차장	네. (종이 한나에게 내밀며) 우원 쪽에서 들은 정봅니다.
한나	(대충 훑어보고)
박차장	결정은 하셨어요?
한나	응.
박차장	누구요?
한나	(씨익)

S#46 커피숍/레퍼런스 룸(낮)

몇몇 프리랜서 카피들과 대화 중인 병수. 평소답지 않게 격양돼 있는데.

병수 말씀 이해합니다. 하지만 카피분들이 제작팀 버리고 기획팀 손을 잡는다는 게 저희로선 불편하네요.

프리카피1 참 저희도 난감한 게…

병수 일단 상무님이랑 의논하고 연락드리겠습니다.

프리카피1 부장님.

병수 네.

프리카피1 어려우시겠지만. 내부에서 정리 좀.

프리카피2 저희도 대행사 밥 먹던 사람들이라 이해는 가지만

병수 (말 끊으며) 연락드리겠습니다. (하고 나가버리고)

프리카피3 제작본부장이 보낸 사람인데. 저렇게 보내도 돼요?

다른 프리랜서 카피들이 바라보는데.
프리카피1. 대답 없이 무표정하게 앉아만 있다가.

S#47 대행사/최상무 방(낮)

권씨디가 기분 좋게 들어오고.

최상무 프리랜서 카피들 어떻게 됐어?

권씨디 (소파에 앉으며) 싹 다 잡았습니다.

| 최상무 | 그래? 제작팀 버리고 기획이랑 손잡기 쉽지 않았을 텐데? |
| 권씨디 | 제가 딱 한마디 했습니다. |

INSERT

S#46 같은 커피숍. 병수와 미팅 전.

권씨디와 프리카피1이 대화 중이다.

권씨디	물론 프리랜서 카피분들이야 제작본부장이 무섭겠죠.
	허나 한가지 잊으신 게 있는 거 같은데…?
프리카피1	무슨…?
권씨디	차기 VC기획 대표가 누군지.
프리카피1	!!! (무슨 말인지 이해가 가고)
권씨디	선택을 하세요. 차기 대표랑 하실 건지.
	곧 회사 나갈 제작본부장이랑 하실 건지.

– 현재

최상무 권씨디 말을 듣고 씩 미소 짓고. 권씨디 잘했죠? 하는 표정이다.

최상무	몇 명 잡았어?
권씨디	10명입니다. 업계에서 좀 쓴다 하는 카피. 전부.
최상무	건당 얼마씩 받지?
권씨디	보통 300이고. 씨디 출신들은 건당 500이죠.
최상무	전부 두 배로 줘.
권씨디	피티비로 그 돈 감당 안 되는데요?
최상무	다른 건들 제작비에 나눠서 녹이면 돼.

	(나직이) 대가가 있어야 충성심이 유지되지.
권씨디	넵! 선배님. 저는 내일 회의 준비하겠습니다.

권씨디 나가고 최상무 기분 좋게 휘파람 분다.

S#48 대행사/아인 방 + 길거리(낮)

아인과 병수가 통화 중이고.

병수	죄송합니다.
아인	(한숨 폭 쉬고)
병수	다른 프리랜서 카피라도 만나볼까요?
아인	(프리랜서들이 최상무 손잡은 이유를 안다/체념) 됐어.
병수	그래도 한번
아인	시한부 제작본부장 손은 못 잡겠다는 거 아니야?
병수	…
아인	고생했어. 그만 회사로 돌아와.

하고 아인이 전화를 끊고. 고민에 빠진다.

S#49 대행사/복도(낮)

박차장이 종이를 들고 복도를 걸어가고 있고.

INSERT

7부 S#45 연결
박차장이 의아한 표정으로 한나를 보고 있으면.

박차장 누구요?
한나 (씨익) 들고 있는 고깃덩어리가 하나라면. 더 굶주린 생명체
 한테 줘야.
 먹여준 주인한테 감사해하지 않겠어?
박차장 그게 효과적이죠.
한나 던져줘. 더 배고픈 짐승한테.

 - 현재.
 임원실 문 앞에 선 박차장. 씩 미소를 짓고.

S#50 대행사/아인 방(낮)

 박차장이 노크를 하고 들어오는데.
 아인, 여전히 일에 집중해서 박차장이 들어온 것도 모른다.
 박차장 그런 아인을 잠시 바라보며

박차장 더 배고픈 짐승이라… (다시 문을 똑똑 두드리고)
아인 박차장님이 웬일로?
박차장 (걸어와서 들고 있던 종이 아인에게 건네며) 며칠 전에 우원 비서
 실장님이랑 황전무님이 면회 다녀오는 길에 나눴던 대화라
 고 합니다.

아인	(읽어보다가 눈이 번쩍하고)
박차장	고상무님한테 도움이 될까 싶어서.
아인	(한참 읽어보다가 박차장을 올려다본다) 이걸 어떻게…?

S#51 과거. 도로/우원비서 차 안(아침)

5부 S#25 우원비서와 대화하는 황전무.
운전기사가 두 사람의 대화를 주의 깊게 듣는다.

황전무	진짜 꾼들은 메시지를 만들어내죠. (우원비서 보며) 그 메시지 가 모든 걸 뒤집을 여론을 만들어낼 수도 있고요.
우원비서	그 메시지가 어떤…?

운전기사가 내비게이션 볼륨을 줄이고. 황전무와 우원비서
의 대화를 유심히 듣는다.

황전무	그분. 여의도에 관심이 많은 분이라고 하던데. 물길을 터 줘야죠. 여론을 만들어서.

운전기사가 중요한 이야기를 다 들었는지. 다시 내비게이션
볼륨을 원래대로 올리고.

우원비서	가능할까요?
황전무	'기적이 종종 일어나는 나라' 아닙니까?

운전기사	(두 사람의 대화를 주의 깊게 듣는다)

S#52 몇 시간 전. 우원그룹/주차장(아침)

우원비서 운전기사와 VC그룹 비서실 직원(박차장과 통화했
던)이 대화 중이고. 운전기사가 하는 말을 비서실 직원이 받
아 적고는.
흰 봉투에 담긴 돈을 주고 간다.

박차장(E)	입에서 나온 말은 반드시 누군가의 귀에 들어가죠.

S#53 대행사/아인 방(낮)

아인이 박차장을 바라보고 있고. 박차장 미소 건네며

박차장	낮말은 새가 듣고 밤말은 쥐가 듣는 법이니까.
	새랑 쥐만 잘 찾아서 먹이 주면. 찍찍거리면서 알려주죠.
아인	(일어나서) 감사합니다. 큰 도움 되겠네요.
박차장	그럼 저는 가보겠습니다.

방을 나가려는 박차장에게 아인 고민하다가 꼭 물어봐야겠
다는 듯

아인	박차장님.

박차장	(돌아보며) 네.
아인	이걸 왜
박차장	최상무님이 아니라 고상무님에게 드리느냐?
아인	네.
박차장	저번에 고상무님이 하신 말씀대로 하는 거죠.
아인	???
박차장	(의미심장) 기브 앤 테이크.

FLASHBACK 5부 S#36 대행사/한나 방

박차장	(생각해 보고는) 시점도 좋고. 메시지도 좋은데.
	(아인 차갑게 보며) 이용당하는 기분이네요.
아인	이용보다는… 기브 앤 테이크가 적절해 보이네요.

– 현재.

박차장	우리 그런 관계 아닌가요?
아인	좋습니다. 그럼 저는 뭘 해드리면 될까요?
박차장	승리요. 이번 피티.
아인	그건 기브 앤 테이크가 아니라. 윈윈인데요.
박차장	하긴 고상무님도 반드시 이겨야 하는 피티니까.
아인	(박차장이 무슨 요구를 할까 기다리고)
박차장	킵 해 놓겠습니다. 머지않아 쓸데가 있을 테니까.
아인	누굴 위해서 쓰실 건가요?
박차장	…?
아인	박차장님을 위해서? 아님 강한나 상무님을 위해서?

박차장	(생각하다) 음… 더 배고픈 사람을 위해서?
	(미소 짓고는) 그럼, 수고하세요.

박차장, 인사하고 나가고.
아인은 박차장이 준 종이를 다시 꼼꼼히 읽어보는데. 병수가
조금 흥분해서 들어와 소파에 앉으며.

병수	(약간 흥분상태) 프리랜서 카피들 출입 금지 거시죠?
아인	…
병수	우리랑 못 할 거면. 기획팀이랑도 못하게 만들어야죠.
아인	(피식) 하나를 잃으니까. 하나를 얻게 되네…
병수	???
아인	기획팀 방향 결정했다고 했지?
병수	네. OT 받은 날 정했다고 들었습니다.
아인	(혼잣말) 그렇다면 지금 잡은 방향으로 제작물까지 쭉 만들게 하면 되는 건데…
병수	혹시… 기획 쪽이 컨셉 잘못 잡았다고 생각하시는…
아인	(끄덕끄덕)
병수	보셨어요? 그쪽 방향?
아인	아니. 안 봐도 알 수 있어.
병수	어떻게…?
아인	광고는 핵심 타켓한테 보내는 러브레터 아니야?
병수	그렇죠.
아인	편지를 많이 쓰면 뭐 하나. 누구한테 보내는 건지를 모르는데.

아인 책상 위에 박차장에게 받은 종이가 보이고.

'그분'과 '여의도'에 빨간색으로 동그라미가 쳐져있다.

아인 이건 단 한 사람을 위한 광고야.
 그 한 사람의 마음에 평화를 줘야.

병수, 아인이 하는 말이 이해가 가지 않고.

아인 〈기적이 종종 일어나는 나라〉가 될 테니까.
병수 …?
아인 (생각하다가) 기도하고 있어야겠네.
병수 무슨…?

책상에서 박차장에게 받은 종이와 라이터를 가져온 아인.
라이터로 종이에 불을 붙이고.
병수, 아인의 행동을 의아하게 보고 있다.

아인 내가 아는 걸 피티 끝날 때까지 최상무가 모르기를…

활활 타오르는 불꽃에 비치는 아인의 얼굴에서.

7부 끝

8부

준비된 악당은
속도가 다르다

S#1 대행사/아인 방 + 몽타주/각종 장소(낮)

　– 대행사/아인 방

아인　광고는 핵심 타겟한테 보내는 러브레터 아니야?
병수　그렇죠.

INSERT 대행사/대회의실.
권씨디의 안내를 받으며 10명의 프리랜서 카피가 들어온다.

아인(E)　편지를 많이 쓰면 뭐 하나. 누구한테 보내는 건지를 모르는데.

　– 현재.

아인　이건 단 한 사람을 위한 광고야.

그 한 사람의 마음에 평화를 줘야.

– 교도소.
독방에 앉아서 식판에 밥을 먹던 우원회장.
한 입 먹고는 입맛이 없는지 숟가락을 놓아 버린다.

아인(E) 〈기적이 종종 일어나는 나라〉가 될 테니까.

– 대행사/아인 방
책상에서 박차장에게 받은 종이와 라이터를 가져온 아인.
라이터로 종이에 불을 붙이고.
병수, 아인의 행동을 의아하게 보고 있다.

아인 (생각하다가) 기도하고 있어야겠네.
내가 아는걸 피티 끝날 때까지 최상무가 모르기를…

활활 타오르는 불꽃에 비치는 아인의 얼굴에서.

TITLE **8부 준비된 악당은 속도가 다르다**

S#2 **대행사/대회의실(밤)**

프리카피 1, 2, 3을 포함해 프리랜서 카피라이터 10명과 권
씨디, 정국장이 회의실에 있고. 최상무가 들어온다.

다들 일어나서 인사를 하고.

최상무	우선, 말씀 들으셨겠지만. 중요한 피티입니다. 역대급으로.
	(권씨디 보고) 설명은 해드렸나?
권씨디	네. 방향성이랑 자료. 전부 드렸습니다.
최상무	그럼, 궁금하신 점 있으십니까?
프리1	외람되지만. 직접적으로 커뮤니케이션하기엔 조금 부담스
	러운데…
최상무	알고 있습니다. 그 부분은 내부에서 하겠습니다. 여러분은
프리카피들	(최상무를 집중해서 보고)
최상무	막 던져주시면 됩니다.
프리카피들	(끄덕거리고)
프리1	어느 구멍에서 물이 터질지 모르는 피티다. 이거죠?
최상무	그게 이렇게 많은 프리랜서 카피라이터분들을 모신 이유입
	니다.

프리랜서 카피들. 무슨 말인지 알아듣고는 *끄덕거린다.*

최상무	기대하겠습니다.

S#3 대행사/일각(낮)

점심시간. 밥 먹으러 나가고 들어오는 직원들이 보이고.

S#3-1 대행사/한나 방(낮)

점심 먹고, 커피 들고 들어오는 한나와 박차장.
소파에 앉으며 오랜만에 미국에서처럼 티격태격한다.

박차장	별로였어요? 진짜 유명한 집이었는데?
한나	그래봤자 국밥이잖아. 으이구 국밥충!
박차장	오늘은 저 먹고 싶은 거 먹자면서요.
한나	그러니까. 왜 맨날 먹고 싶은 게 순댓국이냐구.
박차장	상무님이 하실 말은 아닌 거 같은데요?
한나	뭐가? 왜?
박차장	제 뚝배기에 있는 고기 상무님이 다 건져 먹었잖아요?

S#4 과거(30분 전) 순댓국집(낮)

순댓국이 나오면 한나가 박차장 뚝배기를 찬찬히 보다가.
돼지 귀를 쏙 하고 건져간다.

한나	(박차장 뚝배기에서 돼지 귀 쏙 건져가며) 이건 내가 먹는다.
박차장	(뭐라고 하려는데. 이미 한나 입으로 들어갔고)
한나	(박차장 뚝배기 보다가) 하나 더 있네. (하고 쏙 젓가락으로 집어간다)
박차장	그게 뭔지는 알고 드시는 거예요?
한나	응. 오돌뼈. 아니야?
박차장	(자기 귀를 만지작거리며 한나 보면)
한나	뭐?

박차장 (모르는 게 낫지) 드세요.

S#5 대행사/한나 방(낮)

S#3-1 연결.

한나 그래 먹었다. 박차장이 항상 안 먹길래 아까워서 내가 먹었

다. 왜?

박차장 안 먹은 게 아니라. 나중에 먹으려고 아껴두는 겁니다.

한나 쪼잔하게. 고기 같지도 않은 거 가지고. (하다가 생각났다)

아! 던져준 고기는 잘 먹었대?

박차장 고상무님 눈이 번쩍하던데요?

한나 나는 읽어봐도 무슨 소린지 잘 모르겠던데.

박차장 이 바닥 꾼들만 아는 뭔가가 있겠죠?

한나 체크 좀 해봐야겠어.

박차장 체크요?

한나 만약 고상무가 지고 최상무가 이기면.

내 체면이 영 그렇잖아?

박차장 아니죠.

한나 ???

박차장 고상무님이 이기면 한나 상무님이 잘한 거고.

최상무님이 이기면 제가 실수한 거죠.

한나 상무님이랑 상의 없이 독단적으로 고상무님한테만 정

보를 준.

(하고 씩 미소 짓자)

한나	(역시 미소로 답하고/벌떡 일어나서) 가자.
박차장	어디요?
한나	간 보러.

S#6 편의점(낮)

한나가 편의점 안을 둘러보고 있고.
박차장이 바구니를 들고 뒤따른다.
한나가 삼각김밥을 보고선 후다닥 가서 있는 대로 바구니에
담고 가면. 박차장이 바구니에 담긴 삼각김밥을 한동안 보고.

한나	박차장 빨리 와.
박차장	(한나에게 가면)
한나	(라면 진열대 앞에서 컵라면을 박차장 바구니에 잔뜩 담는다)
박차장	(갸우뚱) 간 보러 가신다면서요?
한나	(컵라면 하나 들고 살펴보며) 응. 빈손으로 갈 수는 없잖아?
박차장	(바구니 들어 보이며) 이거 사 들고 가신다고요?

S#7 고급 베이커리 앞(낮)

한나와 박차장이 베이커리 앞으로 오고.

한나	(베이커리 가리키며) 여기가 내 단골집인데.
박차장	그럼 들어가시죠.

박차장이 먼저 들어가고 한나가 따라 들어가면.

S#8 고급 베이커리 안(낮)

케익과 치즈들이 있는 곳을 가리키는 박차장.

박차장　고르세요. 평소 제일 좋아하시는 걸로.

한나　방금 밥 먹어서 배부른데. 나 먹을 걸 왜 골라?

박차장　상무님 드시는 걸로 사 가셔야죠.

한나　이런 건 밤새고 먹기엔 좀 느끼하지 않나? 새벽엔 컵라면이 속도 확 풀리고 좋잖아.

박차장　좋죠. 좋은데. VC기획 직원들이잖아요.

한나　…

박차장　대학생도 아니고 맨날 컵라면 먹겠어요? 그리고 회장 딸인데

한나　내 체면도 있다. 사람들이 나한테 기대하는 모습을 보여줘라?

박차장　(빵 집게랑 한나 손에 쥐여주며) 자. 보여주세요.
　　　　　(빵들 보며) 전 국밥충이라 이런 거 몰라서.

한나　내가 골라주면 너무 맛있어서. 일하는데 지장 생길 텐데.
　　　　(빵들 고르다가 직원 부르고) 여기요.

직원　(다가와서) 네.

한나　XXX치즈랑. 그 프랑스 거 가염버터 어딨어요?

직원　이쪽으로 가시죠.

한나　(직원 따라가며) 프로슈토랑 샴페인도 한 병 해서. 똑같이 두 세트 포장해 주세요.

한나가 빵 고르는 사이, 박차장이 어딘가로 전화를 한다.

S#9 대행사/기획팀 회의실(낮)

최상무, 권씨디, 정국장, 회의 중. 최상무 전화받는다.

최상무 네, 아 오신다고요. 알겠습니다.
 (전화 끊고. 권씨디 보며) 권씨디. 잠깐 자리에 가 있어.

권씨디 네? 왜…?

최상무 한나 상무님 오신다네.

권씨디 네? 근데 왜 자리로…?

최상무 자네는 제작팀이잖아. 거기다가 아직 화가 덜 풀리셨을 거
 같은데?

FLASHBACK 6부 S#7. 대행사/로비(낮)

한나, 분노에 떨면서 권씨디에게 다가간다.

한나 누구야…

권씨디 (놀라서 딸꾹질하고) 네???

한나 (죽일 듯이 다가가며) 누구냐고!!!

 - 현재.

권씨디 (안색이 허옇게 질리고/벌떡 일어나서) 끝나면 전화주세요. (하고
 쏜살같이 회의실을 나간다)

최상무	(정국장에게) 애들 시켜서 여기 정리 좀 하라고 해.
정국장	알겠습니다.

S#10 대행사/복도(낮)

한나가 복도를 걸어가고. 그 뒤에 각종 빵과 치즈, 샴페인이 들어있는 큰 바구니를 들고 박차장이 걸어온다.

S#11 대행사/기획팀 회의실(낮)

한나랑 박차장이 회의실로 들어오고. 사람들이 일어나서 인사한다.

최상무	(90도로 인사하며) 상무님 오셨습니까.
한나	(회의실을 슬쩍 둘러보는데 깔끔하게 정리되어 있다) 바쁘신데 방해한 건 아닌지 모르겠네요.
최상무	(상석 권하며) 앉으시죠.

CUT TO

한나 정국장의 설명을 무표정하게 듣고 있고.
박차장은 그런 한나의 표정을 슬쩍 본다.

한나	네, 잘 들었습니다.
최상무	어떠셨습니까?

한나	우원 회장님이 바라는 걸. 사람들이 바라는 걸로 포장해서 전달한다?
최상무	그렇죠.
한나	네, 좋네요. 근데 임팩트가 좀 없는 느낌인데?
최상무	강력한 메시지는 또 다른 이슈를 양산합니다. 사람들을 주목하게 만들고요. 그런데 지금 우원그룹 상황에는 그게 독이 될 수 있습니다.
한나	일리 있는 말씀이네요. (일어서면)
일동	(일어서고)
한나	고생 많으셨네요.
최상무	(사 온 것 가리키며) 잘 먹겠습니다. 상무님.
박차장	수고들 하세요.

한나와 박차장이 나가면 정국장이 최상무에게

정국장	한나 상무님 반응 어떠신 거 같아요?
최상무	초짜가 이해하긴 어려운 방향이잖아?

S#12 대행사/복도(낮)

한나가 불만족스러운 표정으로 걷고 있고. 박차장은 기획팀 갈 때와 똑같은 바구니 들고 나란히 걷는다.

박차장	(한나 표정 읽고) 메시지 방향이 마음에 안 드세요?
한나	아니. 그게 아니라. (멈춰 서고)

박차장	(멈춰 서서 한나 보면)
한나	내가 생각한 거랑 너무 다르네.
박차장	뭐가요?
한나	분위기. 너무 깔끔하고 건조하네. 일반회사 같아.
박차장	뭐, 제가 생각한 대행사 회의실이랑도 다르더라구요. 미리 전화를 해서 그런가?
한나	제작팀에도 전화했어?
박차장	이제 해야죠.
한나	하지 마. 날것으로 좀 보게.
박차장	네.

한나와 박차장 걸어가는데.

S#13 대행사/제작팀 회의실 앞(낮)

한나가 회의실 앞으로 왔는데. 기획 쪽이랑 다르게 회의실 유리 벽 전체에 검은 종이가 붙어있다. 밖에선 안이 안 보이고. 내부에서 의견충돌이 있는지 소리가 들리는데.

은정(E)	아니죠. 그림이 이렇게 휘뚜루마뚜루 붙으면.
병수(E)	은정씨디. 이걸 휘뚜루마뚜루라고 하면 안 되지.
장우(E)	흑백으로 돌릴까요?
원희(E)	노스텔지어. 저는 반대요.

한나, 시끌벅적한 분위기가 마음에 드는지 얼굴에 미소가

번지고.

한나	그치. 광고대행사라면 이런 분위기여야지!
은정(E)	그러니까 일단 방향성부터
한나	(기분 좋게 회의실 문을 벌컥 여는데)
은정	(회의실 문 열리자/버럭) 누가 회의 중에 문을 벌컥 열어!
일동	(예민해져 있는 사람들. 문 연 사람 누군지 날카롭게 쳐다보고)
한나	(살짝 당황)
아인	(한나 보며, 왜 왔지?)

S#14 대행사/제작팀 회의실(낮)

상석은 여전히 아인이 앉아있고.
한나는 아인 옆자리에 앉아있다.
한나가 회의실을 둘러보면. 한쪽 벽엔 워딩 출력된 A4용지
가 가득 붙어있고. 반대쪽 벽엔 흑백 인물사진, 풍경, 가족
이미지들이 붙어있고, 바닥엔 버려진 카피와 이미지들.
테이블 위엔 빈 커피잔들 쌓여있다.
아인, 구경하듯 보고 있는 한나 보고는.

아인	집 보러 오셨어요?
한나	네?
아인	뭘 그렇게 구경하듯 보세요?
한나	내 머릿속 이미지랑 비슷하네요.
아인	…

한나	생각보단 좀 더 어수선하긴 하지만.
	수고들 하시네요. (사 온 거 가리키며) 좀 드세요.
은정	잘 먹겠습니다. (하고 한나가 사 온 것들 만지작거리며 구경하고)
한나	방금 기획 쪽 건 봤고. 제작팀은 어떻게 준비하고 계세요?
아인	아직 준비된 거 없습니다.
한나	그래요? (기획팀 방향이랑 똑같은 카피 붙어있고)
	너무 이상만 좇으면 현실이 시궁창이 될 수 있는데.
아인	현실이랑 타협하는 습관 들면. 인생이 진짜 시궁창 되죠.
한나	욕심이 과하시네요. 욕심이랑 과욕은 다른 건데?
아인	(한나 빤히 보며) 아무것도 모르고. 실력도 없는 이들이
한나	(이게 또!)
아인	부리는 욕심을 과욕이라고 하죠.

아인과 한나 서로를 차갑게 바라보고.
다들 심상치 않은 분위기에 위축되는데. 갑자기 뿅~~! 하고.
샴페인 터지는 소리가 회의실에 울려 퍼지고.
한나와 아인이 소리 난 방향을 보면.
샴페인 병 만지작거리다가 코르크를 열어버린 은정.

은정	(당황) 아뇨. 아뇨. 아뇨. 제가 마시려고 그런 게 아니고요. 그 냥 만져만 봤는데 코르크가 저절로 (하는데 샴페인 거품이 솟아 오르자. 뭐에 홀린 듯. 샴페인 병에 입을 대고 거품 쪽 빨아 마신다)
박차장	(쿡, 하고 올라오는 웃음 참고)
은정	(더 당황) 아뇨. 아뇨. 아뇨. 이건 그냥 반사 신경이에요. 본능 적 반사 신경.
TF팀	(어쩌려고 저러나? 하는 표정으로 은정 보고)

은정	(당황해서 어쩔 줄 몰라 하는데)
한나	드세요. 샴페인 한잔 정도는 릴랙스 되고 좋죠.
	이번 기업PR. 어떻게? (함정 판다) 임팩트 있는 메시지로 가
	실 거예요?
아인	그렇죠. 사람들이 뜨겁게 반응할 만한 걸로.
한나	(잘 걸렸다/기획들에게 들은 말 그대로) 그럼 또 다른 이슈를 양
	산할 건데. 지금 우원그룹 상황에선. 과하게 튀면 사람들의
	관심이 활성화돼서 전략상 좋지 않을 텐데요?
아인	(한나 빤히 보고)
한나	(어때? 내 말이 맞지?)
아인	(피식) 딱 기획들이 회의실에서 할 만한 말이네요.
한나	(뜨끔)
아인	(박차장 한 번 보고는) 이번엔 기적을 만들어야죠.
한나	(무슨 말인지 알고) 가능하시겠어요?
아인	불가능하죠.
한나	(뭐야? 장난해?)
아인	지금 상황으론.

S#15　대행사/한나 방(낮)

한나와 박차장이 들어오고. 소파에 앉는데.

박차장	독이 된 거 같은데요?
한나	뭐가?
박차장	고상무님에게 드린 정보요. 기적을 일으킨다는 게…

한나	최창수는 안정적이긴 한데 좀 뻔하고.
	고아인은 불안정하긴 한데 쓸 만은 하고.
박차장	통제만 가능하면 불안정한 물질이 파괴력은 높으니까.
	일단 지켜보시죠.
한나	(끄덕끄덕하곤 일어서며) 난 누구 좀 만나고 올게.

S#16 대행사/조대표 방(낮)

문을 벌컥 열고 한나가 제집 안방처럼 들어오면.
기보를 보며 바둑을 두던 조대표 그런가 보다 한다.

한나	(소파에 앉으며) 아저씨.
조대표	(바둑판만 보며) 대표님.
한나	둘만 있는데 뭐 어때서요.
조대표	(바둑판만 보며) 습관 됩니다.
한나	나 지금 잘하고 있는 거예요?
조대표	뭐가요?
한나	뭘 뭐가요예요? 다 알고 있으면서.
	VC그룹에서 조문호가 모르고 있는 일이면 일어나지 않은
	일이다.
조대표	(피식하고/바둑알 놓고) 언제적 이야기를 하시는 겁니까?
	(무관심하게) 내키는 대로 하고 계신 거 같던데…
한나	뭐… 맞다고 생각하는 대로 하고 있죠.
조대표	왜요?
한나	네?

조대표	뭘 얻으려고요? 궁극적으로 얻고자 하는 게 있을 거 아닙니까?
한나	(능글맞게) 아시면서.
조대표	(한나 뚫어지게 보며) 그럼 그걸 위해 뭐든 포기하실 수 있습니까?

그때 박차장 노크하고 들어오고. 조대표에게 인사한 후

박차장	말씀 중에 죄송합니다.
조대표	(끄덕하면)
박차장	상무님. 삼십 분 후에 본사에서 회의 있습니다.
한나	전화로 하지.
박차장	(본인 주머니에서 한나 핸드폰 꺼내고) 놓고 가셨더라구요.
한나	나 여기 있는 줄은 어떻게 알았대?
	(장난/일부러 차갑게) 박차장. 지금 나 스토킹하는 거야?!
박차장	(미소만)

한나랑 박차장을 유심히 보고 있는 조대표.
박차장 조대표의 그런 표정을 보고는. 다시 무표정하게 한 후

박차장	그럼 말씀 나누세요. (하고 인사하고 나간다)
조대표	(박차장이 나간 문을 보고는) 쉽지는 않겠네요?
한나	네?
조대표	무언가를 가지려면 그에 상응하는 크기의 무언가를 포기해야만 하는데.
한나	나는 예외죠.
조대표	(단호하게) 예외는 없습니다. 작용과 반작용은 우주의 법칙이

니까.

한나 (평소와 다른 단호함에 의아하고)

조대표 한나 상무님도 곧 선택해야 하는 시간이 올 겁니다.

한나 무슨…?

조대표 (똑바로 바라보며) 무엇을 포기할 것인지.

S#17 대행사 로비 + 제작팀 회의실(밤)

로비 출입문을 잠그는 직원.

시계를 보면 12시를 지나고 있고.

자막 → D-4에서 D-3

마라톤 회의 중인 제작팀 회의실.

한나가 사다 준 빵을 야식 삼아 먹고 있고.

아인의 눈동자에 불안감이 가득하다.

병수, 평소보다 더욱 불안한 아인을 슬쩍 보고.

병수 (조심스레) 상무님, 스케줄 상 슬슬 제작 들어가야 하는데…

아인 (대답 없고)

원희 조금 마음에 덜 차셔도.

아인 마음에 덜 찬다…

병수 최선이 어려울 땐 차악을 선택할 수밖에 없지 않습니까.

아인 (고민하다가/컨셉들 붙여놓은 벽을 보며) 믿을 구석이 있으니까.

자꾸 거기에 안주하면서 주춤거리는 거겠지?

일동 …?

아인, 벌떡 일어나서 벽에 붙은 컨셉들 전부 뜯어서 찢어버린다.
다들 당황한 표정으로 아인을 보고.

아인 (TF팀 차갑게 보며) 처음부터 다시.

일동 (당황한 표정이고)

병수 안 됩니다! 이러면 피티 빈손으로 들어가야 됩니다.

은정 상무님 스케줄상

아인 그저 대충 이렇게 하면 되겠지.
 (TF팀 차갑게 보며) 그저 대충 이 정도면 되겠지.

일동 (아인을 바라보면)

아인 (버럭) 일 이따위로 할 거야?

병수 상무님 현실은 받아들여야죠.

아인 현실…? (비웃듯) 현실적으로 생각했으면. 내가 니들 씨디 달
 아줬을 거 같아?

일동 !!!

S#18 대행사/탕비실(밤)

TF팀 기운이 쭉 빠져서 서있는데.

아인(E) 그렇게 대충 현실적으로 일하고 싶으면.
 (사납게) 과자 광고 만드는 대행사로 가. 난 그렇게 일 안 하
 니까!

514

은정	상무님 오늘은 좀…
장우	원래 큰 소리는 안 내시는데…
원희	어제도 그렇고 오늘도…
병수	나 상무님 좀 만나고 올게. (하고 나가려는데)
은정	(병수를 잡는다)
병수	(왜 잡냐는 표정이고)
은정	지금은… 가지 마세요.

S#19 대행사/아인 방(밤)

불안한지 방 안을 왔다 갔다 하다가 핸드백에서 불안장애
약 꺼내서 한참을 바라보다가. 입에 털어 넣는 아인.

은정(E)	상무님도 사람인데. 두렵겠죠.

S#20 대행사/탕비실(밤)

병수가 은정을 바라보고 있고.

은정	말씀은 사납게 하셔도. 감정적으로는 말 안 하시는 분이잖 아요. 그런데 평소랑 다르다는 건… 두렵다는 증거죠.
병수	…
은정	이 피티 결과로 직격탄을 맞는 건. 우리가 아니라 상무님이

니까.

원희 하긴 그렇네요.

은정 (둘러보며) 다들 예민해져 있잖아요.

 (병수 보며) 일단 가요. 예민해진 사람끼리 부딪치면 사고 나
 니까.

장우 (은정 말이 맞다) 갑자기 왜 이러세요?

은정 뭐가?

장우 뭔가 존경스러웠어.

병수 어제랑 다른 사람 같은데?

원희 한우빨이에요? 마블링의 힘?

은정 (장난) 아… 내가 또 이 숨겨놓은 모습을 보이게 되네.

 이 상황을 싸악 스캔해서 진단을 탁탁 내리는 모습.

 부담스러워들 할까 봐. 꽁꽁 숨겨놓은 건데.

원희 (장난) 그럼 아까 샴페인도 계산된 행동?

장우 (장난) 오~~~ 카이저소제 급 반전인데요?

은정 아까는 진짜 바지에 지릴 뻔. 뭔 샴페인이 손만 댔는데 터지
 냐? 비싼 건 그런가? (둘러보며) 그래요?

 조금 밝아진 분위기의 TF팀.

S#21 몽타주. 대행사 + 편집실(밤→아침→낮→밤)

 - 제작2팀.

 테이블 위에 먹고 남은 김밥, 컵라면 빈 용기들 널브러져
 있고.

TF팀, 피로와 스트레스로 인해 다들 쓰러지기 일보 직전이
지만.
에너지음료와 초코바 등등 먹으며 정신력으로 버티고 있고.

– 편집실.
레퍼런스 편집을 보러 온 최상무와 권씨디.
마음에 드는지 고개를 끄덕이는 최상무.

– 아인 방. 자리에 앉아서 고민 중인 아인.
창밖으로 해가 뜨고, 낮이 되고, 다시 밤이 되도록.
꼼짝 않고 책상에서 벗어나지 않고 일하는 중이고.

최상무(E) 뭔가 찜찜한데…

– 최상무 방.
권씨디와 들어오는 최상무. 뭔가 찜찜한 표정인데.

권씨디 뭐 마음에 안 드는 부분 있으세요?
최상무 아니. 일이 너무 쉽게 풀려서.
 분명히 뭔가 놓치고 있는 거 같은데…?
권씨디 이유는요?
최상무 고아인이 아직 방향도 못 잡았으니까.

허나, 최상무도 마땅히 뭐가 문제가 있다고 집어내지는 못
하고.

S#22 대행사/제작1, 2팀 + 건물 외관(밤)

흐린 하늘에 비가 내리기 시작하고.
자막 → D-3 에서 D-2

모두 퇴근한 제작팀. 시계가 보이면 새벽 2시가 좀 넘었고.
원희가 서랍을 열면 정리된 약들(두통약, 소화제, 변비약 등등)
이 있다.
머리가 아픈지 두통약을 꺼내서 먹고. 2팀 쪽을 보면.
병수는 에너지음료를 마시고 있고.
장우는 신경질적으로 아이맥에 유리 세정제를 뿌리고 닦고
있고.
은정은 모니터를 보며 멍하니 육포를 씹는데.
쏴~~ 하는 빗소리가 들리자.
원희, 병수, 장우, 은정 모두 동시에 창밖을 바라본다.
한동안 멍하니 시원하게 내리는 빗줄기를 보는 TF팀들.

은정 (멍하니 창밖을 보며) 이 피티도 언젠가 끝나겠지…

다들 제 자리에 앉아서 멍하니 창밖을 보고 있다.

S#23 대행사/아인 방(밤)

산더미 같이 쌓인 프린트물(카피)을 하나하나 다시 보고 있
는 아인.

518

연필로 무언가를 끄적거리다가. 마음에 들지 않는 듯.
신경질적으로 연필로 종이 위를 막 긁어대다가 연필이 부러져 버리고.
책상 위에 쌓인 종이들(카피) 전부 집어 던져버리고 싶지만.
꾹 참으며

아인 (중얼중얼) 난 도망치지 않아. 난…

창밖에선 비가 세차게 내려치고.
의자에 앉아서 창밖을 보다가 손에 들린 부러져서 뾰족한
연필을 보곤

아인 추한 꼴 보이고 쫓겨나느니. 내 발로 사라지는 게 나으려나…

답답한지, 습관처럼 서랍에 있는 위스키를 꺼내 커피에 따르고.
막 마시려고 하다가 멈칫한다.

FLASHBACK 7부 S#39

수진 술 마시고 약 먹으면 절대 안 돼!
아인 …
수진 (무섭게) 대답해!

아인 쓰게 웃고는, 위스키 탄 커피를 꿀떡꿀떡 다 마시고는.
텀블러를 들고는 자리에서 일어난다.

S#24 대행사/탕비실(밤)

새 커피를 내리는 아인. 손끝이 조금 떨리는데. 다리가 풀리
는지 벽에 기대고. 잠시 가빠오는 호흡을 가다듬는다.

아인 이젠, 운에 맡겨야겠네.

원두가 갈아져서 쥐어 짜내듯 나오는 커피가 보이고.
아인의 시선에서 쥐어 짜내듯 일하고 있는 TF팀원들이 보
인다.

S#25 대행사/제작2팀(밤)

안색이 하얗게 질린 아인이 커피를 들고 은정 뒤에 서고.
은정은 헤드폰을 끼고 있어서 아인이 온 줄도 모르고 키보
드를 치며 무언가 열심히 쓰고 있는데.

아인 (힘없이) 한부장.
병수 (고개 들어 아인보고) 네, 상무님.
 (안색 보고 일어나며) 어디 안 좋으세요?

장우와 원희도 아인을 보고 자리에서 일어서는데.
헤드폰 낀 은정만 아인이 온 줄 모르고 뭔가 타자를 열심히
치고 있다.

아인	몇 시간 있으면 아침이야. 이제, 남은 방법은 둘 중 하나.
	현재까지 나온 거 중에 하나로 제작하거나.
	이번 기업PR 하지 마시라고 제안하거나.
병수	두 번째는 안 될 것 같습니다.
원희	저도요.
장우	제작 들어가시죠.
아인	(자책하듯) 어설프게 피티하고 해고당하는 거랑.
	피티 포기하고 사표 내는 거. 둘 중에 뭐가 더 보기 흉할까?
병수	상무님…
원희	피티는 해봐야 알잖아요!
장우	퀄리티 최대치로 뽑아낼게요!

지금 상황을 알기에 TF팀(은정 제외)도 속이 타는데.

아인	그럼 지금 나온 방향들로 이길 자신 있어?
일동	(어렵다는 걸 알기에 대답 못 하고)
아인	(체념한 듯) 안 해봐도 알잖아.

다들 아무 말도 못 하고 서있기만 하는데.

아인	(은정이 보며) 은정씨디 생각은 어때?
은정	(여전히 아인이 온 줄도 모르고)
아인	넌 뭘 그렇게 열심히 쓰고 있니?
	(하다가 은정 노트북 화면 보고는 눈이 번쩍!) 너 그게 뭐야?!!!
은정	(아인이 어깨에 손을 올리자. 뒤를 돌아보고 기겁을 한다) 어어어…!
아인	너 이거 뭐야?!

은정	(얼굴이 하얗게 질리고)
아인	(은정 노트북 한참이나 보다가) 이거 가지고 회의실로 와.
	(병수 보며) 다들 회의실로. 당장!

아인이 화난 난 듯 급하게 걸어가고.
TF팀 다들 은정 자리로 모여든다.

병수	무슨 일이야? 왜?
은정	(덮어놓은 노트북에 머리 콩콩 박으며) 오늘 진짜 왜 이러냐! 왜!
	왜!

다들 무슨 일인지 몰라 의아한데.

S#26 대행사/제작팀 회의실(밤)

아인이 먼저 와서 기다리고 있고.
TF팀이 들어오는데. 제일 뒤에 은정이 노트북을 들고 대역
죄인 표정으로 들어온다.

아인	은정 씨디.
은정	네…
아인	노트북 열어서 보여줘.
은정	상무님 제가 그러려고 그런 게 아니라…
아인	어서.

은정, 죽을 맛이다. 노트북 열어서 보여주면.

PPT에 인쇄 카피 쓰듯이 낙서를 해놨는데.

〈지은 죄도 없이 대행사라는 감옥에 살고 있구나.

교도소는 때 되면 밥은 먹여주는데.

교도소는 때 되면 잠은 재워주는데.

억울하다. 억울해. 완벽하게 억울해!〉

TF팀 다들 당황한 표정인데.

아인 눈에는 아까와는 다르게 생기가 돈다.

아인	(혼잣말) 억울하다…
은정	아뇨. 안 억울합니다. 절대요.
아인	(생각 중이다) 그렇지. 지은 죄도 없이 감옥에 갇히면 억울하 겠지…
은정	아뇨. 좋아요. 저 지금 너~~무 좋아요.
아인	여론과 기적이라…

아인 한참을 골똘히 생각 중이고. 다들 아인만 바라보는데.

아인	(씨익) 그렇네.
	(은정 보며) 그 억울함을 보여주면 되겠어.
은정	???
아인	그 억울함에 사람들이 공감하게 만들면.
	여론은 만들어지겠네.
	그럼, 기적이 종종 일어나는 나라가 되겠지?
일동	(아인이 무슨 말을 하는지 몰라서 난감한데)
아인	한부장.

병수	네.
아인	라이브 하게 잘 찍는 감독 섭외해. 당장.
병수	상무님 컨셉 잡으셨어요?
아인	응. 설명은 나중에 해줄 테니까. 빨리 진행해.
병수	혼방으로 찍어서 가시게요? 피티 이틀 남았는데…?
아인	생각대로만 되면. 이틀이면 충분해. 준비해 놔. 난 아침에 누구 좀 만나야 하니까.

TF팀(병수 제외) 일이 뭐 어떻게 돌아가는지 모르겠어서 멍하고.
아인이 TF팀을 똑바로 바라본다.

아인	그리고 너희들은 당장.
일동	(병수 제외/아인 보며) 네!
아인	집에 가서 자.
일동	네?
아인	아침부터 본격적으로 달려야 하니까.

방법을 찾은 아인의 눈빛이 반짝반짝 빛나고.
TF팀은 뭔지를 모르겠지만, 방향이 잡힌 것 같아 조금 흥분된다.

S#27 도로(아침)

아침 출근길 꽉 막힌 도로 모습.

S#28 길거리/박차장 차 안[아침]

꽉 막힌 도로에서 운전 중인 박차장.
교통방송 라디오에서 7시를 알리는 방송 나오고.

박차장 (무표정하게) 도대체 맨 앞차는 뭘 하고 있길래 차가 막히는
걸까?
(하는데 전화 오면 고아인 상무) 이 시간에? (하고 전화받으면)
네, 상무님. 아침부터 무슨 일이십니까?

S#29 아인 집/안방[아침]

아인, 안방에서 옷을 고르며(붉은색 계열) 스피커폰으로 통화
중이다.

아인 박차장님 도움이 좀 필요해서요.
박차장(F) 무슨…
아인 본사 법무팀장님이 검사 출신이시죠?
박차장(F) 네. 지검장이셨죠.
아인 그럼, 미팅 좀 주선해 주세요.

S#30 길거리/박차장 차 안 + 아인 집/안방[아침]

박차장 의아하다는 표정에서 잠시 생각하다가

박차장	법무팀장님이랑요?
아인	네, 오늘 오전 중으로. 최대한 빨리.
박차장	(생각하다) 이유를 물어봐도 괜찮을까요?
아인	이유라면… 차장님이랑 한 약속을 지키려는 거죠.
박차장	(뭐 있구나. 허나 왜 법무팀장을 만나겠다는지 모르겠고) 윈윈 입니까?
아인	제가 생각한 대로 되면요.
박차장	(끄덕) 그렇다면 일단 연락은 해보겠습니다. 다만 스케줄이 될지는 모르겠네요. 지금 VC그룹에서 가장 바쁜 분이라서.
아인	일단 연락처라도 보내주세요.
박차장	그건 예의가 아닌 거 같은데요?
아인	이기는 게 예의죠.
박차장	(생각하다) 알겠습니다.

전화가 툭 끊기고. 박차장 아인에게 법무팀장 번호를 보내고는

| 박차장 | 예의라… |

S#31 아인 아파트 주차장 + 차 안(아침)

전화를 하며 자기 차 앞으로 가는 아인.
〈고객님이 전화를 받을 수 없어〉 안내 멘트 나오고.
아인이 핸드폰을 보면 〈배정현 법무팀장〉으로 저장돼 있고.
다시 전화하려고 하는데 박차장에게 톡이 온다. 확인해 보면.

박차장(E) 법무팀장님 이번 주는 스케줄이 안 된다고 하시네요.
 바빠 죽겠는데 왜 광고쟁이를 만나야 하냐고 역정 내시고.

 차에 탄 아인, 박차장에게 온 톡을 보고 인상이 확 굳고.

아인 이러면 곤란한데…
 (고민) 만나봐야 어르든 달래든 하지…

 방법이 없어서 출발도 못 하고. 차 안에 앉아서 고민 중인데.
 박차장에게 다시 톡이 온다. 보면.

박차장(E) 다만.
 법무팀장님 본사 14층 회의실에서 법무팀이랑 회의 잡혀
 있습니다.
 오전 내내.

아인 (톡 보고 표정이 다시 확 밝아지고) 강한나는 참 복도 많아.

 차에 탄 아인이 시동을 걸고 속력을 내서 주차장을 빠져나
 간다.

S#32 한나 집/브런치카페(아침)

 박차장이 톡을 보내고 씩 미소를 짓고.
 한나, 박차장 표정을 보고는 질투한다.

한나	뭐야?
박차장	뭐냐뇨?
한나	아침부터 누구랑 톡을 하길래. 웃고 그래?
박차장	(장난) 아는 여자요.
한나	(버럭 하려다가) 여자? 지금 업무시간인데. 어? 여자랑 톡이나 하면서 실실 쪼개? 이 중요한 시기에. 일 그런 식으로 해도 돼?
박차장	(시계 보고) 이제 8시니까. 아직 업무 전이죠? 계약서상으론 나인투식스 근무니까.
한나	(뭐라고 하려는데)
박차장	고상무님이에요.
한나	고상무? 왜? 무슨 일 있어?
박차장	법무팀장님 미팅 잡아달라고 하네요.
한나	법무팀장? (느낌 온다) 이거 봐라. 뭐 있네.
박차장	그죠?
한나	과욕이 아니었나 본데?
박차장	던져준 고기 소화시킨 거 같던데요?
한나	(끄덕끄덕) 그래서, 미팅 잡아줬어?
박차장	아뇨. 법무팀장님이 거절해서.
한나	그럼 나한테 말을 했어야지. 내가 전화 한 통 하면 되는 일인데.
박차장	그럼 안 되죠.

S#33 본사/로비 인포(아침)

본사로 걸어 들어오는 아인. 또각또각 걸어서 인포 쪽으로
간다.

박차장(E) 고기를 잡아주면 되나요?

S#34 한나 집/브런치카페(아침)

S#32 연결. 박차장 한나 보며

박차장 잡는 법을 가르쳐줘야지.
한나 (씩 미소) 법무팀장 어디 있는지만 가르쳐줬구나?
 근데 약속 없인 본사 출입 안 되지 않아?
박차장 안 되죠.
한나 …?
박차장 안 된다고 고상무님 성격에 포기하겠어요?
한나 그럴 리가 없지. 무슨 수를 써서라도 만나겠지.

S#35 본사/로비 인포(아침)

아인이 인포 직원에게 자기 사원증을 건네면
직원이 컴퓨터로 확인을 해보다가 갸웃거리는데.

직원	(컴퓨터 확인하며) 오늘 마케팅팀이랑 미팅 예약은 없는데…
아인	급하게 잡힌 회의라. 방금 통화했습니다.
직원	아 그럼 제가 마케팅팀이랑 통화를 한번
아인	이보세요.
직원	네?
아인	VC기획 상무를 VC그룹에서 외지인 취급하네요?
직원	(당황) 죄송합니다. 계열사 분들은 약속 없이 본사 출입 금지라서…
아인	(VC기획 사원증을 들고) 신원이 확실한 계열사 임원을

하다가 핸드백을 툭 치고. 핸드백이 엎어지면서 딸기 맛 챕스틱이 땅에 떨어져서 데굴데굴 굴러간다. 아인이 챕스틱을 주우려고 쭈그려 앉는데.
굴러간 챕스틱이 한 남자의 구두에 닿고.
(1부 S#1 굴러간 딸기가 말발굽에 닿는 것처럼)
쭈그려 앉은 아인 머리 위로 그림자가 진다.

한수(E)	고아인 상무님?
아인	(올려다보면)
인포직원들	(허리 굽혀서 인사를 하고)
한수	(아인을 내려보며) 강한수 부사장이라고 합니다.

씩 미소 지으며 아인을 내려보는 한수와 올려다보는 아인.
(1부 S#1의 백마탄 왕자가 소녀를 내려다보는 것과 같은 구도)

S#36 본사/엘리베이터(아침)

한수와 아인만 타고 있는 엘리베이터 안.

한수 고생이 많으시겠습니다.

아인 일이야 항상 고생이죠.

한수 일도 일이지만. 제 동생이랑 같이 일하는 게 보통 일은 아니죠.

아인 (한수 보면)

한수 한나 출근 첫날. (미소 지으며) 물어보면서 일하라고 하셨다면서요?

아인 네. 제가 그랬네요.

그때 아인이 내려야 하는 층에 엘리베이터가 서고.

한수 언제 식사 한번 하시죠.

아인 이유는요?

한수 이유요? (살짝 기분 상하지만) 뭐 호기심과 인재 발굴이랄까요?

아인 호기심은 사양하겠습니다. 이미 발굴된 인재니까 후자도 역시.

한수 …?

아인 허나… 인재 등용이라면. 호기심이 생기네요.

아인이 싱긋 미소 짓고 엘리베이터에서 내리면. 문이 닫히고.
한수 재밌다는 듯 미소를 짓는다.

한수	보통 아닌 게. 하나 옆에 두면 안 되겠네.

S#37 본사/14층(아침)

닫힌 엘리베이터를 한참이나 보고 있는 아인.

아인	고래 싸움에 끼면 등이 터지거나. 고래 하나를 사냥하거나. 둘 중 하나일 텐데…?

아인이 고개를 돌려보면 층 안내 판넬에서 대회의실 보이고.

S#38 본사 14층 + 회의실 안(아침)

아인이 회의실 앞으로 오면 시끌시끌한 소리가 들린다.

법무팀장(E)	안 된다는 말 하지 말랬지.
팀원1(E)	죄송합니다. 우원회장님 보석은 현재로서는…
팀원2(E)	아무래도 여론의 눈치를…
법무팀장(E)	(버럭) 야 니들!

아인, 문손잡이를 잡고 비식 미소를 짓고. 문을 열고 들어가면.

팀원1	누구시죠?
아인	(통화 멘트 그대로) 지금은 통화가 연결되지 않습니다. 다음에

	다시 걸어주시길 바랍니다.
일동	(저건 뭐야? 하는 눈빛이고)
아인	라고 하던데.
	(누가 법무팀장일까 둘러보다 법무팀장을 뚫어지게 보며)
	제가 다음에 다시 전화할 시간이 없어서 이렇게 찾아왔습니다.
법무팀장	(아, 아침 내내 전화한 대행사 상무가 쟤구나!)
팀원1	약속도 없이 이렇게 불쑥 찾아오시는 건 예의가 아니죠.
아인	(차갑게) 월급 받으면서. 자기 할 일도 해내지 못하는 거.
	(놀리듯) 그게 진짜 예의가 아닌 거죠?
팀원1	(버럭) 뭐요? 누구신데 말씀을
아인	(말 끊으며) 법무팀장님?
법무팀장	(귀찮다) 네.
아인	요즘 물에 빠져서 허우적거리시는 걸로 아는데.
법무팀장	뭐요?
아인	이대로 빠져 죽으실 겁니까?
법무팀장	(벌떡 일어나서) 이 사람이!
아인	(법무팀장 뚫어지게 보며) 제가 법무팀장님 구해드리면 팀장님은 저한테 뭘 해주실 건가요?
팀원들	(무슨 소린가 싶고)
아인	(의미심장하게) 위기를 기회로 전환시켜 드리면.
법무팀장	???

무슨 소린가 싶은 표정으로 아인을 보고 있는 법무팀.
역시나 이해는 안 되지만. 심상치 않은 낌새를 느낀 법무팀장이 아인을 뚫어지게 보고 있고.

아인	십 분만 이야기하시죠. (주변 둘러보고) 단둘이서만.
팀원1	(일어서서) 지금 뭐 하시는 겁니까? 나가세요!

(아인을 억지로 회의실에서 내보내려 하는데)

법무팀장	잠깐.
팀원1	(왜 이러지?)
법무팀장	(아인 보고) 십 분이면 되겠습니까?
아인	(피식) 더 말해달라고 잡지나 마세요.
	(시계 보곤) 지금은 속도가 생명인 상황이라.

아인과 법무팀장, 대치하듯 바라보는 모습에서.

S#39　본사/로비(낮)

법무팀장이 이쑤시개로 이를 쑤시며 기분 좋은 표정으로 걸
어오고.
건물에서 나오던 비서실장과 마주친다.

법무팀장	(밝게) 실장님. 점심은 드셨습니까?
비서실장	이제 먹어야죠. (밝은 표정이 거슬린다) 뭐 좋은 거 드셨나 봐요?
법무팀장	후배 만나서 오랜만에 복 지리 한 그릇 했습니다.
비서실장	(꼰다) 팔자 좋으시네요.
법무팀장	(당당하게 미소로 대답하고)
비서실장	입맛이 돌 만한 일은 아직 없을 걸로 아는데요?
법무팀장	아… 그게 말이죠 (하다가 말을 멈추고)

S#40　과거(두 시간 전) 본사 일각(아침)

아인과 법무팀장이 마주 보고 있고.
아인의 말을 듣고는 법무팀장 고개를 끄덕거린다.

법무팀장　음… 이론적으로는 충분히 가능해 보이는데.

　　　　　(아인 보며) 현실에서도 실현이 될까요?

아인　　해 봐야죠. 해 보지도 않고 무조건 된다고 하면.

　　　　　(피식 미소 짓고) 그건 사기꾼이죠.

법무팀장　(끄덕끄덕) 전체 구도는 좋은데.

　　　　　이빨 빠진 부분이 몇 개 보이네요.

아인　　그건 다른 전문가분들이 메꾸셔야죠.

법무팀장　(끄덕거리는데 전화 오면 받고) 응. 그래. 잠시만 (통화하며 메모지

　　　　　에 주소와 전화번호, 이름 적고는) 성향은 어때? (끄덕끄덕) 알았어.

　　　　　(하고 전화 끊고는 종이를 아인에게 넘긴다) 쉽진 않겠네요.

아인　　(메모지 받아보고)

법무팀장　욕망보단 의미로 사는 타입인 거 같은데.

아인　　그건 욕망과 의미가 분리되어 있을 때 이야기죠.

법무팀장　지금 드린 건 어렵지 않은데. 말씀하신 모델 관련한 부분은.

　　　　　후배들이 좀 불편해할 부분이라서…

아인　　본인들 치부다?

법무팀장　그렇죠.

아인　　(피식) 그럼 후배들 편안하게. 법무팀장님은 퇴직하시고 시

　　　　　골 가서 개나 키우시면 되겠네요?

법무팀장　(불쾌하다는 듯) 뭐요?

아인　　그러실 수 있으시겠어요? (주변 둘러보며) 지금 이런 거 다 포

기하고.

현재 상황으론 딱 그 코슨데?

FLASHBACK 6부 S#39 본사/회의실(밤)

비서실장 근데 연봉 오천 받는 검사 하나 핸들링 못 한다구요?
법무팀장 그게…
비서실장 돈값은 하셔야죠. (비아냥거리며) 이제는 받은 만큼 일 못 해
 도 정년 보장되는 공무원 아니지 않습니까?
법무팀장 네?
비서실장 (협박하듯) 여기 회사예요. 실적과 결과가 전부인. 회사!

 － 현재.
 고민 중인 법무팀장. 아인 우유부단한 법무팀장 때문에 짜증
 이 살짝 오르지만. 꾹 참고는 말을 한다.

아인 법무팀장님.
법무팀장 네.
아인 불편해도 잘나가는 선배는 깍듯이 모시고. 못 나가는 선배는
 편안하게 무시하는 행위. 그런 걸 사회생활이라고 하지 않
 나요?
법무팀장 (아인을 주의 깊게 보고)
아인 특히나 법무팀장님 후배들이 그런 종류의 사회생활.
 대한민국에서 제일 잘하는 사람들이고.
법무팀장 (아인 말이 맞다) 일을 참 여장부처럼 하시네요?
아인 여장부처럼이 아니라. 그냥 나처럼 하는 겁니다.

법무팀장	불편해도 힘 있는 선배라…
	알겠습니다. 바로 확인해서 리스트 보내드리겠습니다.
아인	(일어서며) 최대한 순박한 외모로 찾아 주시고요.
법무팀장	(일어서며) 그게 유리하겠네요.
아인	(돌아보며) 아, 그리고 다른 분들한텐 지금 저랑 한 말 비밀로
	해주세요.
법무팀장	이유는요?
아인	미리 알면 자기 성과로 포장하지 않겠어요?
	(위층 손가락으로 가리키며) 특히나 회장님 바로 옆에 계신 분이.
법무팀장	그렇네요.
아인	(시계 보곤) 10분밖에 못 드리는데. 제 시간을 25분이나 뺏으
	셨네요. (하고는 가면)
법무팀장	머리 좋고 무모한 타입이라…
	(기대하며) 사고 크게 치겠네.

S#41 본사/로비(낮)

8부 S#39 연결해서.

법무팀장	아… 그게 말이죠 (하다가 말을 멈추고)
비서실장	(말하라는 표정이고)
법무팀장	(미소 지으며) 상황이 어려울수록 긍정적으로 살아야죠.
비서실장	(뭐지?)
법무팀장	그럼 저는 바빠서 먼저. (하고는 가버린다)

걸어가는 법무팀장 뒷모습을 보며, 이상하다는 표정을 짓는
비서실장.

비서실장 (어딘가 전화하곤) 응. 법무팀장 오늘 누구 만났는지 좀 알아봐.
(하고 전화 끊고는) 뭐 있는데… 혼자 드시려고 하네?

비서실장, 걸어가는 법무팀장의 뒷모습 보고 있고.

S#42 상가건물 앞(낮)

아인, 당장이라도 쓰러질 것 같은 허름한 건물 앞에 서있다.

아인 (법무팀장이 준 종이 보고) 여기라고?

둘러보다가 상가 입구 우편함을 보면. 4층 우편함에만 우편
물이 잔뜩 쌓여있고. 하나 꺼내서 보면 우편물 주소와 메모
장의 주소 같다.
들고 있는 우편물을 자세히 보면 독촉장이다. 쌓여있는 다른
우편물들도 확인해 보면 전부 독촉장들(전기, 수도, 금융권 대출
등등)

아인 (우편물들 보며) 의미보단 욕망이 더 커져 있겠네.

아인, 독촉장들 전부 자신의 핸드백에 넣고선 건물로 들어
서고.

S#43 상가건물/계단 + 변호사 사무실 밖(낮)

너저분한 물건들이 쌓여있는 계단을 힘들게 올라오는 아인.

4층까지 올라와 호흡을 가다듬고 어느 사무실 앞에 서면.

〈변호사 최영재〉 문패 보이고. 문을 열면.

S#44 상가건물/변호사 사무실(낮)

허름한 사무실. 책상에 신문지 깔고 짜장면 막 먹으려던 영
재(45세. 남)

문을 열고 들어오는 아인을 본다.

아인	최영재 변호사님 맞으신가요?
영재	(짜장면 비비면서) 운동하세요?
아인	네?
영재	4층 계단 올라왔는데 호흡이 안정되어 있다는 건. 운동을 죽 도록 하고 있거나. 아니면 (아인 보며) 내 앞에서 쎈 척하시려 고 호흡 가다듬고 들어오셨거나.
아인	…?
영재	보통은 엄청 헐떡거리면서 들어오시거든요. 억울하고, 분해 서 밥도 못 먹고. 잠도 못 주무시던 분들이라서.
아인	저도 밥 못 먹고. 잠도 못 잔 상태로 변호사님 만나러 왔는 데요?
영재	(아인을 위아래로 빤히 훑어보는데)
아인	(사람을 뭘 이렇게 봐. 하는 표정이고)

영재	근데 딱 봐도. 억울한 일 있으신 분 복장은 아닌데?
아인	(걸어와 소파 먼지 손으로 털고 앉으며) 억울한 일이야 없죠.
영재	그럼, 누구실까요?
아인	(매력적으로) 산타클로스죠.
영재	(뭔 소리야?)
아인	좋은 일 하시는 변호사님에게 선물 드리러 온.
영재	(창밖 내다보면. 아인 자동차 보인다) 요즘 산타클로스는 마세라티 타고 다니나 보네요? 하긴 루돌프 타고 다니다간 동물 학대로 고발당하지. (하고 짜장면 먹으려고 하는데)
아인	제안을 하나 드리려고 하는데. 그 짜장면 드시면서 들으실 건가요?
영재	(아인 가리키며) 산타클로스님의 신조는 '울면 안 돼'지만. 제 신조는 '뿔면 안 돼'라서. (하고 짜장면 먹으려고 하는데)
아인	제가 드리는 제안 들으면서 먹다간. 체할 텐데…

영재, 그러거나 말거나 짜장면 한입 후루룩 먹고.
아인, 그런 영재를 뚫어지게 보다가.

아인	변호사님 활동을 지원하려고 합니다.
영재	(그러거나 말거나 짜장면 먹으며) 네, 지원하세요.
아인	일 년에 삼십억씩.
영재	(짜장면 후루룩 먹다가 놀라서 켁켁 거리고)
아인	(씩 미소 지으며) 말씀드렸잖아요? 드시면서 제 말 들으면 체할 거라고.
영재	(가슴 치고. 짜장 묻은 얼굴로 아인 멍하게 본다)

S#45 상가건물 + 제작2팀(낮)

병수와 통화하면서 계단을 내려오는 아인.

아인 회사니?
병수 네.
아인 내 방으로 가. 거기서 다시 전화해.

병수 일어서서 아인 방으로 가고.

S#46 도로/아인 차 안 + 아인 방(낮)

병수가 아인 방으로 들어와서 다시 전화를 걸면.

아인 (받으며) 감독은?
병수 장감독이랑 하기로 했습니다.

FLASHBACK 3부 S#8 프로덕션/사무실(밤)

아인 (일어나며) 쟤들한테 술 사 먹이면서 지저분하게 일할지.
나랑 깔끔하게 일할지. 장감독이 계산기 돌려보고 결정해.

– 현재.

아인 하긴. 장감독이랑 하면 최상무 쪽으로 말 새어 나갈 염려는

없겠네.

병수 문제는 제일 잘하는 촬영 감독들은 당장 섭외가 어렵습니다.

아인 괜찮아. 지금은 퀄리티 보다 속도가 중요하니까. 스텝들 세팅은?

병수 (통화 중에 톡이 오고. 보면 장감독에게 '스텝 전부 세팅됐습니다'/확인하고는) 네, 됐습니다.

아인 알았어. 지금 들어가는 길이니까. 가서 얘기하자.

병수 얼마나 걸리세요?

아인 (네비 보면 도착 예정 20분) 십 분.

병수 알겠습니다.

전화 끊은 병수가 급하게 아인 방에서 나가고.
전화 끊은 아인은 엑셀을 밟고 달린다.

S#47 대행사/제작2팀(낮)

병수가 서둘러서 오면, TF팀들 기다리고 있고.

병수 상무님 거의 다 오셨대. 회의실로 가자.

일동 (노트북 챙겨서 다급하게 회의실로 간다)

S#48 대행사/로비(낮)

아인이 로비로 급하게 걸어 들어오다가 나가던 최상무, 권씨

디와 마주친다. 아인 최상무를 보고는 발걸음 속도를 줄이고.

최상무 (밝게) 잘 돼? 아직 방향도 못 잡았다던데.

아인 그러게요. 영 잘 안 되네요?

(권씨디 보며) 벌써 제작 들어갔다며?

권씨디 남이사.

아인 좋으시겠네요. 부럽다. 저는 아직 방향도 못 잡아서.

그럼 이만. (하고 쌩~ 가버리고)

최상무 (하는 순간 비서실장에게 전화 오고/받으면) 본사 법무팀장을?

최상무 의아한 표정으로 아인이 사라진 방향을 본다.

S#49 대행사/제작팀 회의실 + 법무팀장실(낮)

TF팀 기다리고 있으면 아인이 서둘러 들어와서 앉는다.
다들 반짝반짝한 눈빛으로 아인을 바라보고.

아인 잠 좀 잤더니 생기들이 넘치네?

은정 잠 때문이 아니라 희망이 생겨서 그렇죠!

장우 무슨 메시지 전달해야 하나 갑갑해 죽을 뻔했는데.

원희 저희 씨디 달아주신 거. 후회 안 하게 해 드릴게요.

TF팀. 반짝거리는 눈빛으로 아인을 바라보고.
아인, 원희 말 때문에 어제 한 말이 마음에 걸리고. 사과하려
고 하는데.

아인	저번에 내가 한 말은 (하는데 전화 오면 법무팀장/받으면)
법무팀장(F)	말씀하신 분들. 정리해서 메일 보냈습니다.
아인	(태블릿 꺼내서 메일 확인하고) 좋네요.

– 법무팀장, 자신의 노트북 보면서 통화 중인데

법무팀장	억만금을 줘도 안 한다고 하더니. 다시 전화 왔더라고요.
아인	???
법무팀장	최영재 변호사랑 통화했다고. 하겠다네요.
아인	(비식 미소만 짓고)
법무팀장	아, 대행사 최상무란 분 만나기로 했는데.
아인	비서실장님이 그러라고 하던가요?
법무팀장	어떻게 알고선…
아인	새랑 쥐. 많기도 하네요.

INSERT

최상무 차 안. 법무팀장을 만나기 위해 급하게 운전하며 가는 중이고.

최상무	(클락션 누르며/비서실장과 통화) 어쩐지 찝찝하더니… 지금 가는 중.

법무팀장(E)	뭐라고 할까요?

– 현재.

아인	저랑 한 말 제외하곤 뭐든지요. 끊습니다.

아인　저랑 한 말 제외하곤 뭐든지요. 끊습니다.

(전화 끊고 법무팀장에게 받은 메일 병수에게 보낸다)

메일 보냈으니까 이 사람 인터뷰 영상 찍어와.

병수　(메일 확인하고) 알겠습니다.

아인　최대한 신파로.

병수　(생각하다) 영상 못지않게 BGM이 중요할 거 같은데요.

아인　웅. 전 국민이 다 알만한 팝으로 해.

병수　(전화하고) 감독님 바로 출발하시죠. 주소는 바로 보내드리겠습니다. (하고 전화 끊으면)

아인　어서 가. 피티 날까지 가능하겠지?

병수　가능하게 만들어야죠. (다짐) 무슨 일이 있어도. (하고 급하게 나간다)

나머지 TF팀, 기다렸다는 듯이 아인을 바라보며

일동　저희는 뭐 할까요?

S#50　대행사/제작2팀(낮)

책상 뒤편이 벽이라서. 사람들에게 보이지 않는 병수 자리에서. 누가 볼까 두리번거리고는 속닥거리는 은정과 장우. 노트북 하나 놓고 장우가 이런저런 이미지 레퍼런스(화려한)를 은정에게 보여준다.

장우　(레퍼런스 보면서. 조용히) 이런 건 아닌 거 같죠?

은정	(마음에 안 차는 듯. 조용히) 일상에서 주목도를 높여야 하는데…

S#51 과거(두 시간 전) 대행사/제작팀 회의실(낮)

아인, 은정, 장우가 회의실에 있고.

아인	너희는 인쇄 담당해. 카피는 딱 한 줄만 가고.
은정	어떻게요?
아인	법은 완벽하지 않습니다.
은정	(다이어리에 아인이 말해준 카피 쓰고) 근데 이 카피 의미가…?
아인	우원기업 PR이랑 무슨 관계가 있냐는 거지?
장우	이건 시민단체들이 내놓을 것 같은 메시지인데…
아인	그거야. 시민단체가 할 거 같은.
은정/장우	???
아인	사기업의 메시지가 아니라 공적 기관의 메시지같이 만들어. 일상에서 사람들 눈에 확 들어올 수 있게.
은정	일상의 환경을 매체로 사용해서 주목도 높이는 돌출광고로 가라는 말씀이시죠.
아인	SNS로 퍼 날라서 최대한 버즈가 될 수 있을 만한 방법. 그것만 신경 써.
은정/장우	(어떻게 해야 하나 고민)

S#52 대행사/제작2팀(낮)

8부 S#50 연결.
고민하던 은정이 번뜩하면서.

은정 (핸드폰으로 무언가 검색해서 보여주며) 이런 건 어때?

장우가 은정의 핸드폰 보면. 과거 〈선영아 사랑해〉 캠페인
이고.
혹은 블랙 아이드 피스 'Where is Love' 뮤직비디오 플레
이되고.
다양한 공간에 〈?〉 표가 인쇄된 종이를 붙이는 모습들.

은정 완벽하지 않다는 이미지를 주는 공간이나 오브제를 매체로
 활용해서 카피만 붙이자.
장우 (번뜩) 고장난 곳이면 어떨까요? 수리가 필요한 것들.
은정 부실해 보이는 것들?
장우 예를 들면 금 간 벽. 수리 중인 지하철 에스컬레이터 앞. 또…
은정 법원 앞에 고장 난 차 한 대 세워놓고 카피로 래핑하면?

은정과 장우 서로를 보다가 번뜩하고! 생각난 거 잊어버릴
까 봐 동시에 의자에 앉은 채 발로 땅을 촥~ 밀어서 자기 자
리로 가며

은정 찾아볼게.
장우 찾은 거 실시간으로 보내주세요. 바로 합성할 테니까요.

은정, 장우 자신의 자리로 돌아가서 바쁘게 일을 하고.

S#53 대행사/제작1팀(낮)

원희가 자기 자리(과거 권씨디 자리)에서 PPT로 기획서를 쓰
고 있다.
요즘 트렌드가 어쩌고(포스트 코로나 이후 소비자의 소비 트렌드
변화) 하는 내용 쓰고 있고.
지나가던 권씨디가 뒤에서 보고 비식 웃는다.

권씨디 법무팀장 만났다고 해서 뭐 대단한 거 하는 줄 알았더니.
원희 (다급하게 노트북을 덮는데) 네? 누구요?
권씨디 (뜨끔) 아니야.
 (원희보다/한심하다는 듯) 너 고아인을 몰라도 너무 모르는 거
 아니야?
원희 네?
권씨디 (노트북 가리키며) 이건 고아인이 제일 싫어하는 기획서야. 길
 고 지루한 거. 트렌드가 어쩌느니 저쩌느니 하는.
원희 저도 (하다가 말을 멈추고)
권씨디 하긴. 방향성이 후지면 기획서도 이렇게밖에 안 나오지.
 (원희 어깨 툭툭 치며 간다) 고생해.
원희 (이게 맞나? 싶은 표정으로 노트북을 바라보고 있는데)

아인(E) 그래. 길고 지루하게 쓰라고.

S#54 과거(두 시간 전) 대행사/제작팀 회의실(낮)

아인과 원희가 회의실에 있고. 원희는 의아하다는 표정이다.

원희 요즘 트렌드가 어쩌니저쩌니하면서 도표 들어가고 하는 그
 런 기획서 말씀하시는 거세요?

아인 응, 그런 거.

원희 (도저히 이해가 안 되고) 저… 상무님 짧고 임팩트 있는 기획서
 좋아하시는 걸로 아는데…

아인 응. 보통은.

원희 (아인 바라보면)

아인 지금은 내가 싫어하는 기획서 스타일이 맞아.
 써. 길고 지루하게.
 한… 100페이지쯤. 알지?

S#55 대행사/제작1팀(낮)

8부 S#53 연결.
초코바를 하나 씹어 먹으며 노트북을 보던 원희.

원희 생각이 다 있으시겠지. (하고는 다시 기획서를 쓴다)

S#56　시골길(낮)

SUV 한 대와 승합차 한 대가 시골길을 달리고 있고.
장감독이 운전 중인 SUV 조수석에 앉은 병수가 창밖으로
슈퍼를 보곤.

병수　감독님 저기 슈퍼 좀 들렀다 가시죠.

S#57　시골 슈퍼(낮)

병수와 장감독이 슈퍼로 들어선다.

병수　실례합니다.

장감독　음료수라도 사가지고 가야겠죠?

슈퍼 아줌마　네. (하면서 방에서 나오고)

병수　혹시 저 밑에 동네에 조석재 씨라고…

슈퍼 아줌마　누구? 조석재? 아… 그 고생하고 온 아저씨. 잘 알지. 우리
가게 맨날 오는데. 왜?

장감독　(비타500 박스 들고 오고)

S#58　시골집 + 편집실(낮)

다른 민가들과도 떨어져있는 어느 허름한 시골집. 장감독과
스텝들이 촬영 장비 들고 오고.

병수는 나이보다 더 늙어 보이는 모델(조석재. 58세. 남)과 인사 중인데. 석재는 촬영 팀과 병수가 어색한지 데면데면 한다.

슈퍼 아줌마(E) 속에서 열불이 날 텐데. 어떻게 그냥 자. 술 한잔 먹어야 잠 이 오지.
그거 말고 맥주 사가. 그 아저씨는 맥주에 노가리를 제일 좋 아하니까.

병수 도와주셔서 감사합니다.

석재 제가 뭐 도와 드릴 거까지야…

병수 (봉투에 담긴 병맥주와 노가리 보이며) 촬영 준비하는데 시간 좀 걸리니까. 그 사이에 저랑 맥주나 한잔하실까요?

석재 (병수를 바라보고)

CUT TO

마당에 있는 평상에 앉아있는 병수와 석재. 병수가 석재에게 맥주를 따라 주고. 옆에는 빈 맥주병이 4병쯤 보인다. 석재 의 얼굴에 취기가 살짝 보이고. 아까와는 다르게 표정이 편 안해졌다.

석재 (맥주 마시고) 어제도 잠을 못 자셨다고요?

병수 저희 일이 원래 그래요.

석재 나는 광고회사 다닌다고 하면. 강남에서 연예인들이랑 밤새 술 먹고 노는 줄 알았는데.

병수 (맥주 따라주며) 밤새 사무실에서 일만 하죠.

석재 (받으며) 근데 술 마시고 촬영하고 그래도 되나요?

병수	촬영이라고 생각 마시고. 저랑 맥주 한잔하면서 이야기한다 생각하시면 됩니다.
장감독	부장님. 준비됐습니다.
병수	(장감독 보고 알았다고 제스처 하곤) 시작하실까요?

– 카메라 뷰파인더 시점으로 바뀌고.
병수가 안내한 세팅된 자리에 석재가 앉는다.

병수(E)	시작하겠습니다.
석재	(옷 가다듬고. 긴장 풀듯 마른세수하고 끄덕거린다)
병수(E)	23년 전, 그날. 기억은 나세요?
석재	(과거가 떠오르는 듯 다시 얼굴이 어두워지며) 아… 기억만 날까요…

석양이 지고 있는 작고 허름한 시골집.
인터뷰 영상이 뷰파인더에서 편집실 모니터로 연결되고.
– 편집실. 편집실장 뒤에서 병수와 장감독이 편집을 지켜본다.

S#59 대행사 제작팀 + 아인 방(밤→새벽)

– 맥을 잡고 있는 장우. 그 옆에 앉아서 카피 위치 고민하는 은정.
– 자기 자리에서 기획서 쓰고 있는 원희.
– 아인 방. PPT에 〈이상 PT를 마칩니다〉 라고 쓰고 저장을

하는데.

총 페이지 수 10페이지.

불안한지 눈을 감고 심호흡을 하고는 핸드백에서 불안장
애 약을 꺼내서 먹고는. 창가로 가면 멀리서 해가 떠오르고
있다.

아인 편지는 다 썼고…

S#60 법원/로비(새벽)

한 남자가(부장판사) 법원 로비로 들어서면.

청원경찰1, 2가 남자에게 친근하게 인사한다.

청원경찰1 판사님. 오늘도 제일 일찍 출근하시네요.

판사 (이미지 관리) 국민한테 월급 받는 공무원이 게으름 피워서 되
겠습니까.

(과하게 예의 차리며) 오늘도 수고들 하십시오.

(하고 엘리베이터 앞으로 가면)

청원경찰1 법원에만 계시기는 아까워.

청원경찰2 그쵸. 저런 분이 여의도로 가셔서 큰일 하셔야지.

판사 (청원 경찰들이 하는 말을 듣고는 흐뭇하게 미소 짓고)

아인(E) 제가 보내는 편지가 마음에 드셨으면 좋겠네요.

S#61 대행사 제작팀 + 아인 방(새벽)

8부 S#59 연결. 창밖을 바라보고 있는 아인.

아인 기적은. 저한테도 필요한 상황이라.

화창한 하늘에 떠오르는 태양을 보는 아인의 얼굴에서.
자막 → D-1에서 D-DAY

8부 끝

송 수 한 대 본 집

대행사 ①

1판 1쇄 인쇄 2023년 4월 20일
1판 1쇄 발행 2023년 5월 4일

지은이 송수한

발행인 양원석 **책임편집** 박현숙, 황서영
디자인 강소정, 김미선, 신자용 **영업마케팅** 양정길, 윤송, 김지현, 정다은, 박윤하, 김예인

펴낸 곳 ㈜알에이치코리아
주소 서울시 금천구 가산디지털2로 53, 20층 (가산동, 한라시그마밸리)
편집문의 02-6443-8854 **도서문의** 02-6443-8800
홈페이지 http://rhk.co.kr
등록 2004년 1월 15일 제2-3726호

ISBN 978-89-255-7657-2 (03600)